KB008791

한국 근현대미술의
미의식에 대하여

THE AESTHETIC CONSCIOUSNESS OF
KOREAN MODERN ART

한국 근현대미술의 미의식에 대하여

초판 발행 2020.2.12
개정판 1쇄 발행 2023.1.20

지은이 이주영
펴낸이 지미정
편집 문혜영, 이정주
디자인 한윤아
마케팅 권순민, 박장희

펴낸곳 미술문화 | **주소** 경기도 고양시 고양대로1021번길 33, 402호
전화 02)335-2964 | **팩스** 031)901-2965 | **홈페이지** www.misulmun.co.kr
등록번호 제2014-00189호 | **등록일** 1994.3.30
인쇄 동화인쇄

ⓒ 2020 이주영

ISBN 979-11-92768-04-5 03600

이 저서는 2015년 정부(교육부)의 재원으로 한국연구재단의 지원을 받아 수행된 연구입니다.
(NRF-2015S1A6A4A01011339)

This work was supported by the National Research Foundation of Korea Grant funded
by the Korean Government(NRF-2015S1A6A4A01011339)

The

한국

Aesthetic

근현대미술의

Consciousness

of

미의식에

Korean

대하여

Modern Art

이주영 지음

ᴖ술ㄹ화
MISULMUNHWA

일러두기

· 인명과 지명 등의 외래어 표기는 국립국어원의 규정을 따르는 것을 원칙으로 했습니다.

· 단행본·잡지 제목은 『 』, 신문·논문 제목은 「 」, 전시회 제목은 《 》, 작품 제목은 〈 〉로 묶어 표기했습니다.

· 이 책에 사용된 작품 대부분은 저작권자의 허락을 받은 것입니다.

· 저작권법에 의하여 한국 내에서 보호를 받는 저작물이므로 무단 전재 및 복제를 금합니다.

· 아직 저작권자를 찾지 못한 일부 작품에 대해서는 확인이 되는 대로 정식 동의 절차를 밟겠습니다.

차례

프롤로그

이 책의 기획은 미학을 전공한 필자가 여러 해 동안 연구한 미학적 결과물을 한국미술에 구체적으로 적용하여 한국미학의 특성을 살펴보려는 의도에서 비롯되었다. 필자는 십여 년 전부터 미학적 관점에서 한국 근현대미술에 관심을 갖고 있었는데 그간에 쓰인 관련 논문들이 작업의 틀이 되었다. 이 저술 작업의 동기는 필자의 오랜 강의 경험에서 비롯된다. 필자는 대학에서 서양화를 전공하고 대학원에서 미학을 공부하여 서양현대미학으로 박사학위를 받은 후 20여 년간 주로 미술대학에서 학생들에게 미학과 예술론, 미술이론을 가르쳤다. 그동안 미학의 어려운 내용을 이해하기 쉽게 전달하기 위하여 주로 미술작품들을 사례로 이용하였는데 늘상 느낀 것은 사례가 너무 서양미술작품들 중심으로 되어 있는 것이 아닌가 하는 아쉬움이었다. 그래서 우리 것을 탐구해서 소개하고 활용할 필요성이 있다고 느껴왔는데, 이제 그 생각을 실천에 옮긴 것이다.

이 작업을 위해서는 먼저 한국미학을 이해하는 것이 필수적이었다. 관련 분야의 선학들의 글을 읽고 한국적인 아름다움, 한국적 미의식이 무엇인가에 대해 폭넓은 연구가 필요했다. 미의식은 개인의 체험과 정서가 다르듯이 다양한 삶의 체험을 토대로 만들어지는 것이다. 따라서 한 민족의 삶의 체험이 비슷하게 공유되는 부분이 있다면 미의식도 유사하게 공유되고 이로부터 공통감이 생겨난다. 칸트는 『판단력비판』에서 공통감을 미적 보편성이자 객관성으로 파악하고 있다. 그러기에 한국미술 작가마다 다양한 미의식이 어떤 공통감으로 수렴된다면 그것은 결코 어떤 획일적인 개념으로 고착되지 않는 한국적 미의식의 보편성으로 상정될 수 있을 것이다.

한국적 미의식에 대한 연구 결과는 한국적 아름다움이 매우 다양하게 나타나지만 수렴되는 중심점이 있음을 보여준다. 그중 가장 중요한 점이 자연과 인간을 보는 관점이다. 어느 민족의 예술에서든 자연과 인간은 중요한 소재이지만 한국인들이 자연을 대하는 정서, 인간의 아름다움을 판단하는 관점은 한국인들의 삶의 역사와 환경을 특징적으로 반영한다. 그리고 이러한 관점은 예술을 통해 나타나는 것이다. 그러나 자연과 인간을 보는 관점은 작가마다 다르다. 따라서 그것은 하나의 획일적 개념으로 환원될 수 없으며, 그러기에 풍부한 상징적 의미를 함축하고 작품 의미를 불확정하게 만든다. 즉, 부수히 많은 다양한 해석이 가능하게 하는 것이다. 이런 것들이 어떤 공통의 의미체로 수렴되면서 불확정적 확정성을 형성하는데 이것이 예술작품의 진정한 의미 기반이 되는 것이다.

본서는 한국적 예술의 아름다움을 체계적으로 탐구하기 위하여 그 범위와 대상을 한국 근현대미술로 정하였다. 화두는 20세기의 한국미술의 아름다움이다. 이 시기의 한국미술은 근대와 현대를 아우르고 있어 한국 근현대미술로 불리기도 하는데 각 시대별 상황이나 특정 미술운동의 이념에 따라 차이는 있지만, 20세기 한국인들의 삶의 모습과 내용을 담아내는 공통점이 있다. 이 시기의 작품들은 작가들의 시각적 재현, 또는 표현을 통해 그들이 의미 있게 여겼던 삶의 정서적·정신적 가치 등을 나타내고 미의식을 함축적으로 반영하고 있는 것이다. 이렇게 표현된 한국적 미의식이 우리 민족의 미에 대한 정서적 핵심을 형성하고 있다.

한국미술의 아름다움에 대한 연구는 한국 고미술의 미술사분야에서 종종 연구가 이루어지고, 한국미학의 선구자들도 고미술을 탐구대상으로 다룬 바가 있다. 그러나 한국 근현대미술의 미의식을 포괄적으로 파악하려는 연구는 드물다. 또한 미술비평 분야에서 개개 작품들에 대한 구체적인 해석과 가치평가를 다루고 있지만 개별 작품을 넘어 이를 포괄하는 원리를 찾는 작업은 찾아보기 어렵다. 그러나 미학은 앞서 언급했듯이 추상적일 수 있지만 보편성을 추구할 수 있다. 이런 미학의 특성은 개별적이며 고유한 미의식을 통합하여 획일화될 수 없는 한국적 미의식의 수렴적 모색을 가능하게 하는 것이다.

미술은 형태와 색을 통해 우리가 아름답다고 생각하는 것을 전달하는데 그 작품이 아름다운 것은 그것이 미술가에 의해서 우리에게 표본으로 남겨진 것이기 때문이다. 그런데 예술을 통해 표현되는 아름다움의 범위는 너무 광범위하다. 우리가 흔히 아름답다고 생각하는 것은 좁은 의미의 아름다움일 뿐이다. 넓은 의미에서의 아름다운 것은 인간 마음에 울림을 가져오는 것이라고 할 수 있다. 이 울림을 주는 것이 예술이다. 그러기에 예술은 그것이 순수한 아름다움이든, 즐거움이든, 슬픔이든, 고통이든 간에 우리의 정서를 흔들어 일상생활과 다른 차원의 울림을 통해 우리의 의식을 깨우는 힘이 있다. 미술도 마찬가지다. 미술은 공간예술의 특성상 시간의 흐름에 따라 마음을 움직여 감동을 주는 것은 아니지만 시간성이 응축된 공간을 통해 총체적인 하나의 세계를 보여주는데 이 세계는 미술작품으로 나타난다.

작가는 작품세계를 완결된 총체적인 세계로 구성하고 거기에 자신의 삶의 체험, 동경, 철학을 담는데, 이런 모든 것이 어우러져 미의식으로 나타나는 것이다. 이처럼 미의식 속에는 미적인 정서가 핵심적으로 나타난다. 미적 가치나 미적 이념은 모두 미의식과 유사한 의미로 쓰이는데 이것은 미술에서 형상적으로 표현된다. 한국미학의 선구자 고유섭도 미의식이 형식적, 양식적으로 구현된 것이 미술작품이라고 보고 있다. 이런 의미에서 한국미술은 한국인들의 미의식의 표현체라고 할 수 있다.

한 작가의 생애에 걸친 작품세계, 그리고 시대에서 시대로 이행하는 작품 경향에는 변증법적인 과정이 나타난다. 즉, 점진적으로든, 또는 극단적으로 반대되는 것을 지향하든지 간에 한군데 머물러 있지 않고 새로운 것을 향해서 이행하는 것이다. 한국 근현대미술의 다양한 변모의 과정도 이와 다르지 않다. 이런 점을 감안하여 본서는 먼저 한국인들에게 호소력 있는 작품들의 특징과 소재, 기법 등을 구상과 추상, 새로운 형상미술 등 미술의 유형에 따라 차례로 정리하는 것에서 시작하여 이를 기반으로 궁극적으로 한국적 미의식을 탐구한다. 즉 한국 근현대미술을 대표하는 작가들을 시대별로 선별하고 작품의 내용적 특징을 인간, 자연, 문화에 대한 견해로 구분한 후에 그들의 작품세계 속에서 한국적 미의식의 추출을 모색한다.

이 같은 내용들은 모두 4부로 구성된다. 1부에서는 20세기 한국미술의 미의식을

포괄적으로 다루면서 탐구해야 할 핵심문제들을 논의한다. 먼저, 한국적 미의식을 수렴하는 원리를 자연, 인간과 문화로 나누어 살펴본다. 다음으로 한국 근대미술논의에서 중요하게 거론되어 온 '향토색'에 대해 재고한다. 이어 근대미술의 용어와 시기 구분, 그리고 재현의 관점에서 근대 구상미술을 어떻게 파악할 것인가를 살펴본다. 2부는 주요 작가들의 작품세계를 살펴보는데, 여기에는 사실적인 재현기법부터 반추상의 실험적 기법까지 활용했던 다양한 작가들이 포함된다. 3부는 1930년대 후반부터 1970년대까지 전개된 한국 추상미술의 미의식을 전반적으로 다루고, 4부는 1980년대의 전반기를 중심으로 부각된 리얼리즘미술과 신형상미술의 미의식을 탐구한다. 여기에서는 비판적 리얼리즘미술과 극사실회화가 중점적으로 다루어진다.

　여느 저술 작업이 그렇듯이 본서 역시 많은 이들에게 빚지고 있다. 이들의 도움과 수고가 없었더라면 출간이 가능하지 않았을 것이다. 한국 근현대미술을 빛낸 많은 작가들의 도판과 작품 이미지의 게재를 흔쾌히 허락해주시고, 고화질 이미지를 신도록 도와주신 여러 작가님들과 유족 분들께 진심으로 감사를 드린다. 그리고 도판이 많은 난삽한 원고를 다듬어서 한 권의 책으로 훌륭하게 만들어준 미술문화사에도 고마운 마음을 전한다. 오랫동안 서양미학을 공부한 미학도가 뒤늦게 찾은 한국 근현대미술에 대한 관심과 탐구욕만으로 쓴 책이라 미흡한 점이 한두 가지가 아닐 것이다. 독자들의 질책을 바라며, 그런 점들은 차후 보완해 나가도록 할 것이다. 이 책이 한국 근현대미술에 관심을 갖고 이해하기를 원하는 독자들에게 작은 도움이 된다면 더없이 좋겠다.

<div align="right">
2019년 12월

이주영
</div>

1부

한국미술의 미의식에 대하여

1

한국적 미의식의 고유성

한국인들이 추구했던 문화와 예술의 고유성과 특수성, 그리고 정신성을 탐구하는 일은 한국의 특수한 삶의 환경을 파악하는 문제와 직결된다.

한국적이라는 말은 다양한 시각에서 정의될 수 있는데, 우선 국가와 민족 단위의 특성을 언급할 수 있다. 즉, 한국적 정서를 포함한 모든 것, 예를 들면 토착적인 미, 한국의 역사와 상황을 인식하고 반영하는 미술, 지리적인 층위로부터 문화환경적 층위까지 다양하게 발견되는 것이 그것이다. 한국적인 것이란 한국을 이루는 지역과 그 지역에서 살아가는 사람들, 그 사람들의 역사 및 문화와 밀접하게 연결된 특성인 것이다. 여러 이론가들이 언급하는 이런 한국적인 작품의 특성은 "우리나라의 정치·사회·문화적 현실을 깊이 인식할 수 있게 하는 작품", "우리 사회의 삶의 내용을 형식 속에 담아낸 작품", "한국의 역사와 상황들의 기억을 담아낸 작품"들로 특징된다.[1]

한국적인 것의 고유성은 소재나 기법, 형태뿐만 아니라 내용적인 것에도 나타나 있다. 일반적으로 한국적인 소재로 농촌 풍경과 아이들, 초가집, 한옥, 벽화나 민화로부터 취한 전통적인 것들이 있다. 한국적 감성을 표현하는 색이나 형태로는 흰색, 황토색, 먹물의 힘찬 선, 완전한 기하학적 형태를 벗어나는 자연스러운 둥근 형태 등이 있다. 그리고 한국적인 것의 내용은 자연에 순응하며 살아가는 사람들의 소박한 삶의 정서, 인간과 자연의 본질을 추구하는 태도들로 흔히 나타난다. 이를 기반으로 미의식은 궁극적으로 자연, 인간과 문화로 수렴된다.

1 「한국 현대미술의 정체성에 관한 미술이론가 20인의 발언」, 『월간미술』, 2002년 2월, pp.64-75

자연 ──────

'자연'은 한민족의 고유한 미의식과 깊이 연관되어 있다. 어느 문화권에서나 자연을
존중하지만, 자연을 예술의 핵심원리로 삼는 태도는 한국, 중국, 일본 등 동아시아문
화권에서 특히 두드러진다. 자연은 공맹孔孟에서 주자朱子에 이르기까지 친화의 대
상이었고 노장사상에서 존재의 최고 원리가 된다.

 한국의 전통사상 속에는 어둠과 밝음, 미와 추 등 서로 대조되는 것을 자연의 이치
로 여기고 관조적으로 바라보는 정신이 지배한다. 이런 논리는 존재하는 것의 투쟁과
대립보다 조화와 공존을 추구하며 생성과 소멸을 모두 포괄하여 더 높은 것을 생성하
는 자연의 원리와 같다. 이것은 특정한 교설이나 학설을 고집하지 않고 비판과 분석
을 통해 보다 큰 가치를 이끌어내는 한국 고유 사상의 특징이라고 할 수 있다. 그리고
이것은 원효의 '화쟁和諍'사상의 토대를 이루는 화해和解와 회통會通의 논리체계, 우
리나라 전통사상의 구성원리로서 삼재론三才論을 중심으로 한 음양오행론陰陽五行論,
김지하의 '율려律呂'론의 바탕이 된다. 조화와 합일의 원리는 문학, 판소리, 전통음악,
탈춤 등 여러 예술장르에 나타나고 특히 한국의 미학사상의 기층적 토대를 이룬다.

 미술에서 이러한 자연을 표현의도로 삼는 이념이 '자연주의'다. '자연주의' 개념에
초점을 둔 미의식 논의는 한국미술담론에서 상당히 중요한 역사를 갖는다. 일본인학
자 야나기 무네요시와 일제강점기 시대 한국인학자 고유섭 등은 자연과 연관된 미의
식으로 '무작위성', '무관심성', '무기교' 등을 강조한 바 있다. 이들의 이러한 개념은
인간의 작위적인 노력이 두드러지지 않으며 자연이 만들어낸 것처럼 보이는 상태가
한국인들의 고유한 미의식이란 점을 적시한 것이다. 미술사가 김원용은 이들의 영향
을 받아 한국 전통미술의 공통된 특징을 '자연주의'라는 용어로 수렴한다. 이에 의하
면 한국 고미술의 미적 보편성은 "대상을 있는 그대로 파악하고 재현하려는 자연주
의"이고, 창작의 측면에서는 "자연이 만들어낸 것과 같은 조화와 평형을 탄생시키는

모양"이라는 것이다.[2] 따라서 받아들이는 주체 입장에서 자연주의란 "자연에 대한 애착"이자 "자연현상의 순수한 수용"으로 볼 수 있다. 이 특성은 한국적 '자연주의'로 불리며 이후 한국미술의 고유성을 대표하는 개념으로 종종 회자된다. 안휘준은 이런 김원용의 "자연주의 미론은 지금까지의 한국미에 대한 여러 학자들의 이론 중에서 제일 체계화된 것"[3]으로 평가한다.

자연은 사회적인 관점에서도 해석될 수 있다. 인간이 자연에 갖는 감정은 자연과 사회가 교류하면서 일어나는 총체적 삶의 경험에서 비롯된다. 오늘날 현대인들의 자연에 대한 감정은 도시적 환경과 대조되어 그 특성이 부각된다. 자연에서 아름답다고 느껴지는 것의 범위는 문명이 발달함과 더불어 점점 더 확장되며, 근대의 미술이론가들은 이것을 각박한 삶의 각축장이 되어 버린 도시의 분위기와 크게 대비한다. 그러므로 자연 감정은 자연 그 자체에 대한 정서가 아니라 삶의 체험과 깊게 연관된다.[4]

이상과 같이 자연은 다양한 의미를 포괄한 은유어로 한국의 작가들에게 '참으로 존재한다'는 뜻의 '실재實在'를 대변하는 의미를 내포한다. 이런 까닭에 미술이론가들과 작가들이 자연을 지칭할 때, 그것은 다음과 같은 의미를 함축한다. 궁극적으로 존재하는 것, 사물의 본질적 존재, 생성되고 소멸되는 삶의 법칙, 존재하는 것의 섭리, 도道, 잃어버린 고향이자 인간이 다시 돌아가야 할 유토피아, 정신적 원천, 인간의 본성, 주객의 합일, 인간과 세계의 상호작용, 물질과 정신의 합일, 소통의 보편성 등이 그것이다.

한국작가들은 인간을 자연 속에 배치하면서 인간과 자연의 관계를 어떻게 보았을까? 그들은 자연을 지배하는 것이 아니라 자연과 조화를 이루는 인간의 삶을 나타내려 했다. 그렇기 때문에 일제강점기 척박한 삶 속에서도 평온함과 여유를 잃지 않고 자연 속의 소박한 일상을 긍정하고 삶을 관조적으로 바라보는 태도가 가능했던 것

2 김원용, 『한국미의 탐구』, 열화당, 1985, p.26

3 안휘준, 「한국의 회화와 미의식」, 『한국미술의 미의식』, 한국정신문화연구원, 1984, p.147

4 게오르크 루카치, 『루카치 미학 4』, 반성완 옮김, 미술문화, 2002, pp.66-67

이다. 이에 대한 평론가들의 시각은 엇갈린다. 혹자는 작가들이 너무 현실순응적이고 척박한 현실에 대한 비판적 태도를 결여하고 있다고 지적한다. 특히 윤희순은 '조선향토색'을 추구했던 일제강점기 시대에 단순한 소재주의에만 빠졌던 일부 작가들을 비판적으로 보았다. 그는 이러한 경향의 작품들이 '안분지족安分知足', '퇴락頹落'과 '저락低落'에 빠질 수 있음을 우려했다.[5] 그러나 당시의 회화에서 현실에 대한 비판적 경향의 작품이 드물다고 해서 그것이 현실에 굴종적으로 순응했다고 보기는 어렵다. 오히려 한국인들이 본래 갖고 있는 선량한 심성, 자연과의 친화감, 삶에 대한 평온한 관조의식이 주어진 삶을 긍정적으로 받아들여 작품을 만든 것으로 보는 것이 타당하다. 그러기에 가난한 농촌 현실을 그린 작품에도 회한이나 비애의 정서보다는 담담하고 평화로운 정서가 우세한 것이다. 이인성의 〈가을의 어느 날〉, 김기창의 〈가을〉 등의 작품은 이것을 입증한다. 물론 이들의 작품에 어렴풋한 우수의 분위기가 느껴지지만, 이는 당시 한국인들이 처한 사회적 상황 때문이라기보다는 삶 자체를 무상한 체험으로 바라보는 철학적 시각이 근본적인 원인일 수 있다.

인간과 문화 ————————

학자들이 한국미를 탐구하는 성향은 대개 형식미가 아닌 인간의 심성미를 강하게 추구하며, 공통적으로 심성미의 근거를 자연에 두는 특징을 보인다. 이는 특히 고미술에 대한 견해에서 잘 나타나는데, 아름다움을 일컫는 용어들이 형식미보다는 내용적인 미를 일컫는 것이 더 많다. 미술사학자 최순우가, 한국 도자 공예의 아름다움을 '가식이 없는', '어리숙한', '소박한', '어진', '순정적인', '의젓한', '잘생긴' 등의 용어들로 표현한 것이 그것이다. 이것들은 인간의 정신미, 심성미를 지칭하는 표현들로 볼 수 있다. 최순우도 이러한 표현들이 "내용이 담긴 아름다움을 의미한다"고 언급하고 있

5 윤희순, 「제11회 조선미전의 제현상」, 「매일신보」, 1932.6.1.–6.8.

다.[6] 그는 그 사례로 조선 도자의 아름다움은 '잔재주가 없는 아름다움'에 있다고 주장한다. 이것은 또한 한국미술의 특징이기도 하다. 작은 것이나 기교에 집착하지 않고 더 큰 것을 지향한다는 정신적 태도로 집약되는 이러한 미적 지향성이 형식적 요소의 부분적인 불일치, 그리고 마무리의 소홀함도 정신적인 여유로 포용하는 것이다.

한국미술의 특징으로 종종 강조되는 소박성은 형식미를 일컫기도 하지만 내용적으로 인성미 또는 심성미와 깊이 연관되는 개념이다. 김리나는 한국의 불상조각에서 인간의 자연스러운 성정을 보여주는 한국 특유의 미의식을 주목한다. 그는 불상형식에서 드러나는 심성미의 반영으로 '정직성', '솔직함', '강직함' 등을 든다.[7] 회화분야에서 안휘준은 '천진성天眞性'[8]이라는 심성미를 거론한다. 이처럼 여러 이론가들은 한국미술의 아름다움을 인간의 정신미에서 보았다. 또한 많은 근현대작가들도 작품 속에 나타난 한국인들의 모습에 정신적이며 미적인 가치인 소박함, 선량함, 그리고 온아함 등의 미의식을 투영하고 있다.

한국인들은 인간을 인간답게 만드는 문화를 중요시한다. 문화는 물질적·즉자적 존재로서의 자연과 정신적·사회적 존재로서의 인간을 연결해주는 가교 역할을 한다. 한국 근현대작가들은 인간과 자연의 조화를 문화적 상징물들을 통해 작품 속에서 암시했다. 이러한 사례는 인간을 주 소재로 삼았던 근대 초기 서양화가들의 작품에서부터 1980년대의 극사실회화 작가들의 작품에 이르기까지 두드러지게 나타난다.

이처럼 한국 근현대작가들은 자연에 대한 심미의식과 순응의 태도, 자연과 인간의 조화, 인간의 심성미와 정신적인 가치를 중시했는데 공통된 특징은 이들이 문화에 깊은 가치를 두는 점이다. 그 뿐만 아니라 대범한 필법으로 세부적인 묘사를 피하거나 재현방식은 화려하고 번잡한 것을 멀리하며 자연스러움과 평온함을 추구하는 미의식을 단적으로 나타내는 점도 공통된 특징이다.

6 최순우, 『나는 내 것이 아름답다』, 학고재, 2002, p.157
7 김리나, 「한국의 고대(삼국, 통일신라) 조각과 미의식」, 『한국미술의 미의식』, 한국정신문화연구원, 1984, p.73
8 안휘준, 앞의 책, p.180

2

한국 근대미술의 미의식

미술사에서 근대란 무엇이고, 한국 근대미술의 기점을 어떻게 삽는 것이 타당한지 생각해보자. 근대近代는 사전적 의미로 '지난 지 얼마 되지 않는 가까운 시대'를 일컫는데, 한국사에서 근대의 기점에 대한 논의는 학자마다 다르다. 영어로는 '모던modern'으로 표기하며, 우리말로 '현대의', '새로운', '신식의' 등으로 번역된다. 모던의 성격을 결정짓는 '모더니티modernity'는 '근대성' 또는 '현대성'으로 번역된다.

한국에서는 일반적으로 근대의 기점을 개항기나 1910년 한일합방으로 보는 시각이 있는데, 이는 역사적·사회적 사건에 초점을 맞춘 구분법이다. 반면에 미술사에서 '근대'란 '현대', 즉 지금 당대와 질적 연속성을 지닌 가치개념으로 현대에 바로 앞선 시대를 뜻한다. 근대미술의 기점은 그 이전의 미술과 현격한 차이를 보이면서 현대미술의 특성이 나타나는 발단 지점 및 구체적 계기를 가리킨다.

근대미술은 한국사의 사회·정치·문화적 격동기를 겪으면서 이어져 왔다. 일본을 통해 유입된 서구문화의 영향을 받으면서, 전통적인 미적 가치관과 현대적 감성이 혼재하게 된다. 이후 다양한 미술운동이 일어났으며 많은 작가들이 그 영향 아래 한국인들에게 호소력 있는 정서와 미적 가치, 그리고 삶 속에 내재된 진실을 특유의 형상화 방식으로 작품에 반영해왔다. 이들은 보이는 것을 통해 보이지 않는 실재를 전달하려고 했고 그것의 가장 중요한 내용이 미의식으로 나타난 것이다.

근대미술의 시기 구분 —————

한국 근대미술 관련저술들이 근대의 기점으로 잡는 몇 시기는 다음과 같다. 가장 이른 것은 18세기 영정조 시기의 문예부흥과 획기적인 미술 변혁이 이루어진 조선 후기설이다. 이 시기에 진경산수와 속화가 출현하고 서양화법이 전래된다. 두 번째는 1876년 개항에 의해 타율적으로 근대화가 이루어졌던 개화기설이다. 세 번째는 조선왕조가 막을 내리고 한일합방이 시작된 1910년을 근대의 기점으로 보는 시각이다. 관행적으로 근대미술사의 시작을 1909년 이후의 시기로 보는데, 한국 고미술사 저술의 대부분이 왕조사회의 종말인 1909년까지의 시기를 연구범위로 했기 때문이다. 1909년은 고희동이 한국인으로는 처음으로 서양화를 배우러 일본으로 건너가 일본 동경미술학교에 입학한 해이기도 하다. 네 번째는 1911년으로, 전통서화가 사이에서 근대적인 자각의 움직임이 태동하여 '서화미술회'가 결성되었던 때다. 다섯 번째는 근대가 부재하다는 몇몇 이론가들의 주장이다. 이들에 의하면 우리의 근대미술은 왜곡과 굴절로 점철된 불구적인 것이기 때문에 근대는 그 중요성에도 불구하고 기피되어야 하며, 그리하여 '근대 없는 현대'로 이어진다는 것이다. 김윤수는 우리민족은 제국주의의 침략으로 시민사회로 향하는 자주적 역량을 저지당했기 때문에 서구문명의 도입과 근대화를 동일시하면 혼선이 야기될 수 있음을 지적한다.

그러나 가장 설득력 있는 견해는 1910년대와 1920년대를 근대의 기점으로 보는 시각이다. 김영나는 1910년대를 근대의 기점으로 보는데 그 이유는 다음과 같다.

필자는 1910년대부터를 근대미술로 보는데 이것은 1910년대에 서양화재료와 기법뿐만 아니라 미술과 미술가의 개념을 크게 변화시켰기 때문이다. 또 1910년대에는 제1세대 서양화가들이 등장했을 뿐 아니라 단체가 결성되거나 미술교육 강습소 등이 설립되면서 그 이전의 미술과는 분명히 구별되는 양상으로 전개되었다.[9]

—————
9 김영나, 『20세기의 한국미술』, 예경, 1998, p.14

김현숙은 이와 가까운 시기인 1920년대를 근대미술의 기점으로 보는데, 한국이 근대화로의 획기적인 변화를 겪은 것을 시기 구분의 근거로 든다.

효율적인 생산과 관리를 위한 각종 제도의 출현, 합리주의, 도시화, 대중화, 개인주의 등의 확산은 봉건사회의 유교적 가치관을 와해시키고 전통사회와의 단절을 일으켰다.[10]

이에 따라 화단도 큰 변화를 겪게 된다. 한국 근대미술제도는 1921년 《서화협회전》과 그 다음 해인 1922년 《조선미술전람회》의 개최에서 비롯된 것으로 보인다. 김현숙은 "우리나라 근대미술의 근대성은 바로 서구미술 및 일본미술의 양식과 감각 및 기법을 수용하면서도 이를 주체적이고 독창적인 미술로 환원하는 과정에서 생겨난 것"[11]이라고 본다.

이러한 견해를 수렴하면, 1910년대 양화의 도입기로부터 1920년대에 제도적으로 근대미술의 기본 틀이 갖추어지는 시기가 한국 근대미술의 기점이라고 볼 수 있다.

한국 근대미술과 '향토색' 논의 ————————

20세기 전반기 주요 구상작가들의 작품 중에는 자연과 인간을 사실적으로 재현하면서도 대상에 대한 작가의 서정적 감성과 정서를 주로 표현한 것들이 많다. 그러한 정서는 자연과 더불어 조화를 이루며 살아가는 인간의 모습을 표현한 데서 나온다. 인간을 둘러싼 소박한 환경은 고향과 같은 편안한 감성을 불러일으킨다. 평론가들은 이것을 '목가적 사실주의', 또는 '정감 있는 구상화'라고 부른다. 일상적인 삶의 단면을

10 김현숙, 「한국근대미술 1920년대 기점 시론」, 『한국근대미술사학』, 2집, 1995, p.36
11 같은 책, p.37

1.1
최영림, 〈우화(부분)〉,
1968, 캔버스에 유채,
96×130cm, 개인 소장

정감 있게 보여주는 화풍은 인상주의의 영향을 반영하지만 한국의 구상작가들은 여기에 향토적인 소재를 더하여 한국적인 정취를 표현한 것이다.

한국적인 정취가 물씬 풍기는 작품을 만들어낸 작가로 최영림과 박수근이 있다. 최영림은 사실적 재현에서 벗어나 추상화되고 양식화된 자신의 표현세계를 목가적이고 동화적인 서정성으로 보여준다.[1.1] 박수근은 대상을 객관적인 시각으로 바라보며 향토적이고 서민적 내용을 표현한다. 이러한 경향의 작품들은 단순한 소재로 표현되는 것이 아니라 대상과 주변 환경이 어우러진 분위기를 통해 목가적 감성을 불러일으킨다. 이런 작품에는 인물의 배경으로 농촌이나 도시 소시민들이 살아가는 골목, 시장 풍경 등이 종종 등장한다. 그리고 인물이 위주인 경우에는 실내 공간, 화실, 정원

등이 배경이 된다. 이러한 화풍은 김홍수, 장리석, 조병덕 등의 작품세계에서도 볼 수 있으며, 1960년대 이후 점차 위축되기는 했지만 1970년대까지 《국전》에 출품된 상당수의 작품들이 이에 해당된다. 이 작품들은 당시 한국인들의 평범한 삶의 모습을 재현한 것으로 화가들은 한국적인 것을 각기 개성적인 화법으로 표현했다. 최영림은 모래가 도포된 거친 화면 바탕의 재질감 위에 동화적인 세계를 표현하고, 이중섭은 표현파적인 거친 필치로 소를 그려 민족적인 감성을 표현했다. 김환기는 백자나 돌담 등 한국적인 것을 상징하는 소재를 활용하여 작품을 반추상에 가깝도록 양식화했다.

● 향토색에 대한 비판적 관점

향토색을 표현한 대다수 작가들은 그들이 살아온 삶의 풍경을 표현하고 한국적인 감성을 불러일으키는 소재들을 활용한다. 그러나 일부 평론가들은 이러한 경향의 회화가 현실에 대한 비판의식 없이 소재주의에 빠져 있다고 비판하기도 한다. 현실에 대한 체념적이고 무기력한 분위기가 감상적인 정조에 빠져 작가의 주관성이 과도하게 개입되어 있다는 것이다. 게다가 작가들이 한국적인 소재를 선호하는 경향이 《조선미술전람회》의 일본인 심사위원들의 이국취미에 부합하려는 의도로 의심받기까지 했다. 이러한 비판들은 작가의 현실 의식을 중시하는 비평가들의 견해에서 비롯된 것으로 보인다. 일부 이론가는 작품에 스며든 일본화풍의 영향에 민감하게 반응한다.

여기서 한국화가들에게 영향을 미쳤던 일본화풍에 대해 살펴보자. 일제 강점기 시대의 구상미술 작품에는 가는 필선과 화려한 색채를 사용하여 미인도나 한가로운 인물화를 그린 일본풍의 그림이 등장하는 경우가 있었다. 당시 《조선미술전람회》에 출품된 대부분의 그림들은 조선의 향토적이고 정감적인 분위기를 자아내는 것들로서 작가들은 대개 인상파와 고전주의가 절충된 기법을 활용했다. 또한 《선전》의 심사위원들 중에는 동경미술대학에서 교수를 지낸 사람들이 다수 있었다. 이들의 기호에 부합하는 작품들은 조선의 향토적 소재를 통해 이국적 정취를 자아내지만, 피식민지인들의 민족적 현실이나 일제에 대한 비판의식, 사회적 의식을 일깨우는 작품과는 무관한 것이었다. 이로 인해 이후에 향토색에 대한 비판과 논란이 야기되기도 한다.

미술비평가 윤희순[12]은 일찍이 이런 문제의식을 느끼고, 일본 정서의 침윤을 우려하면서 일본인들의 이국취향에 영합하는 향토적 소재를 선구적으로 비판한다. 그는 한국 근대미술에 미친 일본의 영향에 대해 다음과 같이 비판했다.

> 일제하의 36년간은 구주(유럽)의 조형예술 섭취, 동양화 기타에 있어 기술상의 약간의 소득이 있으나 조형미로서 시정 숙청해야 할 것이 많다. 첫째로 일본 정서의 침윤인데 양화에 있어서 일본 여자의 의상을 연상케 하는 색감이라든지 동양화 도안풍의 화법과 도국적 필치라든지 이조자기에 대한 다도식 미학이라든지에서 용이하게 발견할 수 있다. 그리고 그들은 조선 정조를 고취하였는데 그것은 이국정서에서 배태된 것으로서 감상적이고 또 봉건사회의 회고 취미에도 맞을 수 있는 것이며 일종의 향수로서도 영합되기 쉬운 명제였던 것이다. 그 결과는 조선 향토색이라는 기형아를 만들어 내게 되었다. 전람회나 백화점에 회화, 자개 칠기 등으로 등장하여 눈살을 찌푸리게 하였던 것이다. 그리고 20여 년간 계속된 관전은 제국주의 식민정책의 침략적 회유수단으로서 일관되고 그렇게 이용하였던 것이다.[13]

● **향토적 소재와 한국적 고유성의 추구**

한국작가들이 향토적 이미지를 소재로 삼기 시작한 것은 1920년대로 거슬러 올라간다. 당시 일본에서 공부한 한국 유학생들은 작품에 '농촌', '초가집', '소', '차륜' 등 향토적 소재를 자주 등장시켰다. 이경성은 이를 "일제에 저항하는 재일본의 미술가들이 잃어버린 고향의식을 되살려 거기서 민족적 호흡을 가져보자는 소박한 심성의

12 윤희순(尹喜淳: 1902~1947) 한국의 미술평론가 · 서양화가.《제14회 서화협회 회원전》(1935),《중견화가 양화전 · 회원전》(1938) 등에 많은 작품을 출품했다. 광복 후 조선미술동맹 위원장과 조선미술동맹 미술평론부 위원장 등을 역임했다. 저서에『조선미술사연구』등이 있으며 많은 평론을 썼다.

13 최석태,「미술(해방과 분단고착시기)」,『한국현대 예술사대계 1』, 한국예술연구소 엮음, 시공사, 1999, p.259

표시였다"고 밝힌 바 있다.[14]

　이런 경향과는 대조적으로 민족적인 고유한 정서를 새롭게 표현하려는 시도도 있다. 1928년 조직된 녹향회[15]의 취지를 밝힌《제2회전》의 취지문에는 한국적 인상주의의 토착화를 다음과 같이 주장한다. "앞으로 우리가 지향해야 할 민족미술은 명랑하고 투명하고 오색이 찬연한 조선 자연의 색채를 회화의 기조로 한다. 그러기 위해서 조선인이 일본인으로부터 배운 일본적 암흑의 색조를 팔레트로부터 구축驅逐한다."[16] 또 1930년 결성된 동미회[17]에서도 민족적인 향토미를 강조하는 이념이 나온다. 김용준의 동미회 이념은 홍득순에 의해 이폴리트 텐Hippolyte Taine의 환경결정론적 패턴으로 바뀐다. 텐의 환경결정론이란 식물과 동물이 생존하는 토지, 기후, 풍토에 따라 결정되는 것처럼 미술 또한 종족과 시대와 환경에 의해 결정되는 것을 일컫는데, 요지는 나라마다 독특한 예술이 발생한다는 것이다.

● 김용준의 향토색론과 조선의 미

　이론가이자 작가인 김용준[18]은 민족적인 현실과 그것을 진정한 예술로 승화시키는 방법을 고민한다. 그에 의하면 "가장 위대한 예술은 의식적 이성의 비교적 산물이 아니요 잠재의식적 정서의 절대적 산물"이라며 이로부터 "미학적 형식과 내용의 무한한 전개가 가능"하다는 것이다.[19] 또한 김용준은 향토색 문제에 대해서도 신중하고 포용력 있게 접근하면서, 향토색을 표현하는 작가를 두 부류로 구분한다. 즉 김종

14　서성록, 『한국현대회화의 발자취』, 문예출판사, 2006, p.112

15　녹향회(綠鄉會): 1928년 서울에서 조직된 미술단체. 양화계(洋畵界) 형성기의 미술그룹으로 동경미술학교를 졸업하고 돌아온 박광진, 김주경과 서울에서 독학한 심영섭, 장석표가 발기회원으로 참여하였다.

16　이구열, 「도입기의 양화」, 『한국현대미술전집 2』, 정한출판사, 1980, p.100

17　동미회(東美會): 동경미술학교 졸업생들이 1930년 조직하여《동미전》을 개최했다. 홍득순. 이종우, 임학선, 김용준, 길진섭, 이마섭, 황술조 등이 참여하였으며 이들은 민족적인 향토미를 매우 강조하였다.

18　김용준(金瑢俊: 1904~1967) 서양화와 동양화에 모두 능했던 화가·미술이론가·미술사학자·수필가. 그의 나이 47세인 1950년 9월 월북하였고 그 전 발표한 저서로는 수필의 백미로 꼽히는 『근원수필』(1948)과 『조선미술대요』(1949)가 있다.

19　김용준, 「백만양화회를 만들고」, 『동아일보』, 1930.12.23.

태처럼 원색을 조선 특유의 색조로 사용하는 경우[1.2]와, 김중현처럼 조선적인 전설이나 풍속을 사용하여 향토색을 표현하는 경우[1.3]로 나눈다. 이를 기반으로 그는 "색채는 개성에 따라 각각 상이하게 나타나는 것이요, 결코 민족에 의하여 공통된 애호색은 없을 것"이라고 주장한다.

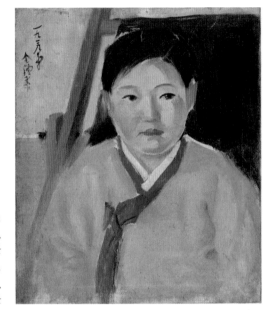

1.2
김종태, 〈노란 저고리〉,
1929, 캔버스에 유채, 52×44cm, 국립현대미술관
1.3
김중현, 〈춘양〉,
1936, 종이에 수묵, 106×216.8cm, 국립현대미술관

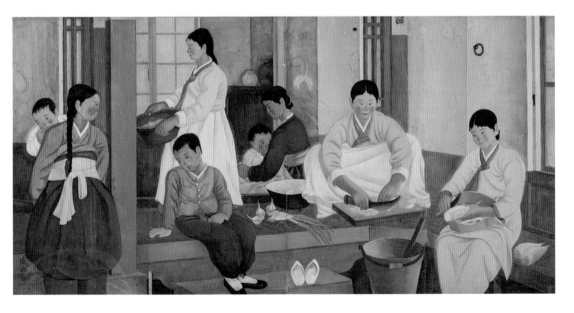

김용준은 소재 위주의 그림을 이용하여 향토색을 추구한 화가들의 경향을 '서사적 기술'로 규정했다. 그러나 그는 이에 덧붙여 이런 것들이 민족 전체의 성격을 나타낸다는 점을 지적한다. 아리랑 고개, 아낙네, 나물바구니를 그렸다고 반드시 조선적인 그림이 되는 것은 아니고, 그러한 소재 중심의 그림은 조선인이 아니더라도 서양 사람들도 얼마든지 그릴 수 있다는 것이다. 더 나아가서 "회화란 순전히 색채와 선의 완전한 조화의 세계로서 교양 있는 직감력을 이용하여 감상하는 예술"이기 때문에 "그림이 내용을 설명해주기를 기다리는 것은 어리석다"고 볼 수 있다. 음악이 언어적 해석을 통하지 않더라도 음의 고저로서 온갖 감정 상태를 표현할 수 있듯이 회화는 소재로서 굳이 설명을 하지 않더라도 표현된 선과 색조로서 작품을 이해할 수 있다는 것이다.

김용준에 의하면 조선인의 향토미는 회화의 알록달록한 유아幼雅한 색채의 나열에서 비롯되는 것도 아니고 어떤 특별한 사건을 취급함으로써 달성되는 것도 아닌 것이다. 그는 조선의 정서를 가장 잘 찾을 수 있는 표현방식을 이렇게 설명한다.

> 고담枯淡한 맛! 그렇다! 조선인의 예술에는 무엇보다 먼저 고담한 맛이 숨어 있다. 동양의 가장 큰 대륙을 뒤로 끼고 남은 삼면이 바다뿐인 이 반도의 백성들은 그들의 예술이 대륙적이 아닐 것은 물론이다 — 호방한 기개와 웅장한 화면이 없는 대신에 가장 반도적인 신비적이라 할 만큼 청아한 맛이 숨어 있는 것이다. 이 소규모의 깨끗한 맛이 진실로 속이지 못할 조선의 마음이 아닌가 한다. 뜰 앞에 일수화一樹花를 조용히 심은 듯한 한적한 작품들이 우리의 귀중한 예술일 것이다. 이 한적한 맛은 가장 정신적인 요소이기 때문에 결코 의식적으로 표현되는 것이 아니요, 조선을 깊이 맛볼 줄 아는 예술가의 손으로 우리의 문화가 좀 더 발달되고 우리들의 미술이 좀 더 진보되는 날 자연 생장적으로 작품을 통하여 비추어질 것으로 믿는다.[20]

20 김용준, 「회화에 나타난 향토색의 음미」(上, 中, 下), 「동아일보」, 1936.5.3.-5.5.

여기서 고담이란 그림과 글씨, 그리고 인품이 속되지 않고 아취가 있음을 뜻한다. 고담을 말하며 '가장 정신적'이라고 말한 것으로 미루어 그는 높은 화격畵格의 세계를 염두에 둔 것으로 보인다. 이런 의미에서 조선의 정서는 높은 화격이지만 너무 추상적이거나 관념적이지 않고 친숙하게 다가갈 수 있는 표현을 통해 드러난다고 보인다.

• 소재주의에 대한 비판과 윤희순의 향토미론

김용준의 견해와 같이 한국적인 것은 단순히 소재로 표현되는 것이 아니며 정신적인 것을 통해서 드러난다. 이에 반해 한국적인 것을 나타내기 위하여 소재 위주로 작업을 하는 것은 소재주의라고 한다. 소재주의는 조선의 것을 나타내기 위하여 조선의 정조 내지 향토색을 강조하는 손쉽고 편의적인 방법으로 각광을 받았다. 풍경화에는 초가집, 황토로 된 산, 무너진 흙담 등이 등장하고 인물화에는 물동이를 머리에 얹은 부인, 아기를 업은 소녀, 빨래하는 노파 등이 나온다. 정물화에는 색상자와 소반 등이 해를 거르지 않고 등장한다.

화가이자 미술비평가 윤희순은《선전》에서 향토색의 퇴영적 성격을 비판했다.

> 이들 풍경화의 화면에서 나오는 정서는 지극히 안순, 쇠약, 침체, 무활력한 희망이 없는 절망에 가까운 회색, 몽롱, 도피, 퇴폐, 혹은 영탄 등등 퇴영적 긍정과 굴복이 있을 뿐이니 이것은 관념적 미학 형태에서 출발한 오인된 로컬 컬러요, 예술적 퇴락頹落을 미화하려고 한다. 저락低落한 민중이 약동적 현상을 감수할 수 없는 지경에 있을 때에 저하된 생활세계에 안분지족安分知足하거나 혹은 감상과 비관에 잠겨버린다면 결국 자멸의 구렁으로 떨어져가고 말 것 아닌가?[21]

이것은 향토색이 아무리 조선적인 것을 의도했더라도 그 테마를 어떻게 보고 표현했는지, 그것이 인생, 사회 내지 문화에 어떤 가치를 주는가의 측면에서 평가되어야

21 윤희순, 「제11회 조선미전의 제현상」, 「매일신보」, 1932.6.1.–6.8.

한다는 것을 지적한다.

이런 맥락에서 윤희순은 당시 《선전》을 관람하고 표피적인 효과만을 노린 향토미를 비판한 것이다. "어린이의 색동옷이라든가 무녀의 원시적인 옷차림, 무의舞依, 시골 노인의 갓 등과 같이 가장 야비한 부분을 엽기적이고 이국의 정서로 화면의 피상적 효과만을 노리는 것은 좋지 않다."[22] 윤희순은 적극적이고 약동하는 향토색의 이미지를 선호하는데, 다음의 인용문은 이런 그의 생각을 뚜렷이 드러낸다.

> (향토색은) 향토의 자연 빛 인생과 친애親愛하고 그 속에서 생장하는 자신의 마음을 자각할 때에 스며 나오는 감정의 발로다. 즉 감각의 향토적인 관능작용이다. 경애와 생장과 생활감으로 보는 마음과 호기와 사욕으로 보는 눈은 다른 것이다. … 그러므로 재료가 하필 조선 토산물이 아니더라도 색과 필촉과 선과 조자調子의 율동에서 향토색이 나올 수 있는 것이다. 향토 정조는 마음의 문제다. 그 표현 형식은 회화적인 소질의 문제다. 대상의 형태 문제가 아니다.[23]

● 향토색과 현실 반영

근대미술사를 돌이켜볼 때 몇몇 비평가들이 향토색을 비판한 이유는 그것이 실제 삶의 내용과 거리가 있다고 보기 때문이다. 유홍준에 의하면 근대미술의 전개과정에서 미술은 아름다운 것이라는 일종의 유미주의나 심미주의에 경도되고, 그것이 주류가 되었다는 것이다.[24] 그는 《선전》의 의도가 현실의 문제를 예술적 향락의 형태로 변화시키려는 저의를 가졌기 때문에 미술의 사회적 기능을 묵과했다고 본다. 《선전》의 화가들은 우아한 아름다움, 감상적인 애수, 그리고 소박한 향토성을 불러일으키는 목

22 윤희순, 「선전 앞에서」, 「문화조선」, 1943
23 윤희순, 「제19회 선전 개평(槪評)」, 「매일신보」, 1940.6.19.-6.21.
24 유홍준, 『80년대 미술의 현장과 작가들』, 열화당, 1987, p.15

가적인 풍경을 그렸지만, 식민지 현실에서 느끼는 비애나 좌절, 그로 인한 분노의 표정 등을 그리지 않았던 것이다. 이 때문에 작가의 현실 의식과 정신상태를 보여주는 표현주의 양식은 거의 수용되지 않은 반면에, 대상을 관조자의 입장에서 관상觀賞하고 미화시키며 기법의 숙련과 개성만을 추구하는 풍조가 만연하게 되었다는 것이다.

당시《선전》에 위촉된 심사위원들은 출품자들이 민족적 현실이나 일제에 대해 의식적으로 저항하거나, 그 밖의 엄숙한 인간의 문제나 역사의식 또는 사회의식 등에 관심을 갖지 않게 하려고 제한하고 단지 단순한 물상을 재현하여 향토적 소재주의를 고취시키는 풍경, 인물, 정물을 선호한 것이다. 그럼에도 향토적 정서를 반영하고 있는 화가들 중에서 이인성과 김종태의 생기 있는 표현, 구성상의 역동성, 토착적인 내용은 높이 평가되기도 한다.

다른 방식으로 향토적인 것을 강조한 작가도 있다. 이쾌대는 음영을 제거하고 윤곽선을 강조한 신윤복의 화풍과 그 시대의 복식을 응용한 인물화를 그렸다.[1.4] 이는 '향토주의'의 애매모호함과는 근본적으로 다른 경향이다. 이쾌대의 화풍은 8.15 직후 급변하였는데 그의 작품에는 흡사 서구 19세기 낭만주의 미술가들을 연상시키는 대규모의 화폭과 화풍이 표출된다. 이런 의미에서 김용준은 이쾌대를 '서구적인 지성과 동양적인 감성을 융화시켜서 민족성을 앙의하는 창작적 열의를 가진 작가'로 평가한다. 또한 박문원은 이쾌대가 '독자적인 경지를 이루고 있으며 벽화나 대작을 꾸미기에 적당한 하나의 양식을 창조한 사람'[25]이라고 높이 평가한다.

권옥연은 동경미술학교 출신의 구상화가들이 흔히 보여주던 아카데믹한 사실주의와 달리, 서구의 모던아트적인 틀에 한국적인 향토성을 결합하고 있다. 그는 당시 우리 화단에서는 보기 드물게 양식화되고 평면화된 회화를 시도한다.〈고향〉[1.5]은 이 시기 그의 대표작인데, 여기에는 개성적인 형태미, 큼직큼직한 면처리, 그리고 원색의 색채 대비가 두드러지게 나타난다. 이 작품은 후기 인상파화가인 고갱과 세잔의 영향을 융합하고 있다. 이를테면 평면적인 인물 형상화와 공간 구성, 장식적이고 상징적

25 최석태, 앞의 책, pp.271-272

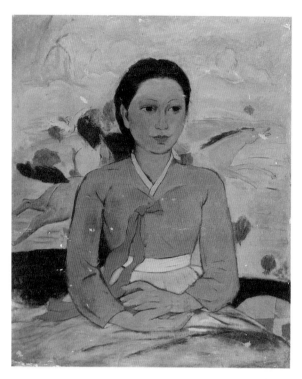

1.4
이쾌대, 〈부인도〉,
1943, 캔버스에 유채, 70×60cm, 개인 소장

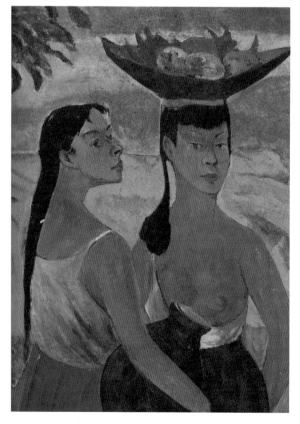

1.5
권옥연, 〈고향(부분)〉,
1948, 캔버스에 유채, 162×226cm, 한국산업은행

인 색채 사용, 분할적인 구도에서 고갱의 영향이 보이며, 나무와 과일 등의 형태 처리에는 세잔적 요소가 조화를 이룬다. 또한 자연을 배경으로 포즈를 취한 한국 여인들의 원생적 삶의 정경은 화면의 극적인 모티프로 해석된다. 이러한 요소들은 토속적인 이미지에 문학성을 입히고 있다. 따라서 권옥연의 이 시기 작품의 특징을 문학성이 강한 사실주의 양식, 혹은 설화적 자연주의라고 부르기도 한다. 작품의 분위기는 향토적인 정취를 강하게 풍기는데 여기서 '향토색'은 다분히 상상적이고 이국취향적인 것으로, 작가가 지닌 서구적이면서 도회적인 감성과 융합되어 있다.

향수적인 정경은 잃어버린 낙원에 대한 작가의 이상향을 반영한다. 이때의 이상향은 단지 특정한 장소나 추억을 환기하는 것이 아니라 작가의 마음속 이상향일 때가 많다. 따라서 한국의 자연과 한국 사람들의 삶의 묘사가 단지 한국적 향토성만을 이상향으로 하고 있다고 볼 수 없는 것이다. 그러한 시각적 재현은 인간과 자연이 조화를 이룬 세계로서 여기서 자연은 인간이 아늑하게 고향처럼 거주할 수 있는 삶의 터전을 표현한 것이다. 이러한 표현 형태가 권옥연의 경우처럼 이국취향적인 고갱풍의 토속성일 수도 있고, 다른 구상작가들처럼 자연 속의 인간의 삶을 묘사한 여러 형태로 나타날 수도 있다. 예를 들어 자연과 교감하는 인간의 모습을 근대 구상회화에서 종종 보이듯이 소와 함께 있는 피리 부는 목동의 모습으로 표현하는 것은 그만큼 화가들이 척박한 현실 속에서 마음속의 이상향을 추구했다는 것을 반증하는 것이다.

이상에서 살펴본 바와 같이 한국 근대미술담론에서 향토색과 소재주의 등의 많은 논란의 여지가 있었지만 근대작가들은 민족적인 것을 드러내기 위하여 작품의 소재를 한국의 삶 속에서 구하면서 한국적 정서를 담아내고 있음을 알 수 있다.

2부

한국 구상미술의 미의식에 대하여

1

구상미술과 재현

미술에서 구상具象, 또는 형상形象, Figuration이란 말은 추상Abstaction과 대조되는 사실적 경향을 통칭하는 말로 사용된다. 대체로 구상미술은 눈에 보이는 실존 대상 또는 상상적 대상을 사실적 기법으로 표현하는 미술을 의미한다. 구상미술이란 용어가 널리 쓰이게 된 이유는 20세기 전반 광범위하게 확산된 추상미술과 대립되는 미술경향을 통칭하기 위해서다. 동서양을 막론하고 미술은 어떤 경우에도 어느 정도의 추상화抽象化 원리가 적용된다. 그러나 건축, 공예, 장식미술 등에 오랫동안 적용되어 왔던 추상기법을 제외하면, 구상은 회화와 조각 분야에서 추상보다 지배적이었다.

한국 근현대미술사를 돌이켜 볼 때, 본격적인 추상을 시도하던 몇몇 선구적인 작가들을 제외하면 1950년대 중반까지 구상미술이 대세였고 그 이후는 구상과 추상, 또는 반추상 등 여러 실험적 경향들이 공존하며 한국 현대미술의 장을 풍성하게 한다.

구상이란 말은 흔히 재현再現, representation이란 말로 대치되어 쓰인다. '재현'은 미술의 오랜 형상화 방식을 일컫는 말로, 작가가 표현하고자 하는 대상이나 의도하는 바를 형상을 통해 '다시-보여준다re-present'는 의미를 지닌다. 대개 재현미술이라고 할 때 사실적 묘사에 입각한 형상화를 의미하는데, 이렇게 드러난 이미지는 묘사대상에 대한 구체적인 시각정보를 제공한다. 여기서 정보 소통의 주요 수단은 대상과의 '유사성'이다. 즉 미술작품은 형태, 색채와 명암 등의 수단을 통해 우리 눈에 이미지를 인지시켜 어떤 대상을 떠올리게 한다. 작품은 원래 있던 어떤 것이 다시 나타난다는 의미에서 대상을 '재현'한다고 볼 수 있다. 이런 의미에서 구상미술은 한편으로는 재현미술이라고도 불린 것이다.

한국의 구상미술 ─────────

한국 미의식의 연구를 위해 먼저 거론되어야 하는 부분이 구상미술이다. 이는 구상미술이 시기적으로 추상미술보다 앞서기 때문이다. 필자는 구상미술을 대상과의 외적인 닮음, 즉 '유사성'에 의해 대상을 환기하는 미술로 규정한다.

구상미술은 한국 근현대미술사에서 형상 충동을 구현해 온 미술이라는 의미에서 '형상미술'이라는 말로 사용되기도 한다. 형상미술은 국전시대를 전후하여 재현주의적 형상미술과 1970-80년대의 극사실적 형상미술로 구별되는데, 특히 후자를 '신형상미술' 또는 '신형상'으로 부르기도 한다.[1]

구상미술은 대상을 외적 유사성에 입각해서 객관적으로 묘사하는 사실주의 기법과 밀접한 것으로 보인다. 그러나 평론가 오광수는 사실주의와 구상은 그 용어가 나타난 맥락이나 내용적인 관점에서 구별되어야 한다고 지적한다. 이런 맥락에서 그는 구상이 단지 비구상과 대조되는 미술경향을 통칭하는 신조어라고 주장한다.

> 모든 사실적 경향을 구상이라는 새로운 개념으로 대치하고 있는 것이 60년대 이후의 상황이다. 그러나 사실과 구상은 엄연히 다른 경향으로 구분하지 않으면 안 된다. 사실적 경향을 구상 속에 포괄하는 것도 구상적 경향 속에 사실적 방법을 포괄하는 것도 다 같이 잘못된 분류다. 구상Figuration이라는 신조어가 만들어진 것은 전후에 와서이며 비구상을 의식해서 만들어졌다는 점에서 전래적인 묘사 태도인 사실적 방법과는 문맥을 같이 하지 않는다.[2]

더 나아가서 구상미술은 사실주의와도 구별될 뿐만 아니라 내용적 관점에서 리얼리즘과도 구별된다는 것이다.

─────────

1 김복영, 『눈과 정신』, 한길아트, 2006, pp.333-334 참조
2 오광수, 『한국현대미술의 미의식』, 재원, 1995, p.244

구상미술의 논의와 관련하여 미술에서 통용되는 리얼리즘의 의미를 고찰해 볼 필요가 있다. 미술에 적용된 리얼리즘론은 그 바탕이 되는 철학적, 예술적, 그리고 사회학적 입장에 따라 해석이 매우 다양하다. 그렇지만 리얼리즘미술경향과의 공통점은 소재를 구체적 체험세계에서 구하고, 창작방식에서도 객관을 있는 그대로, 즉 주관에 의한 어떤 활동도 모두 억제하여 대상의 특질을 직접적으로, 그리고 정확하게 재현하는 태도다. 따라서 리얼리즘적 표현기법은 세부적인 묘사의 '정확성'과 표현상의 '구체성'을 중시한다고 볼 수 있다. 그러나 창작과정에서 아무리 주관성을 배제한다고 해도 작가의 개성이 반영되는 것은 피할 수 없다. 그러므로 미술사에서 리얼리즘은 각 시대와 작가에 따라 다양한 모습으로 나타난다. 리얼리즘은 보편적이거나 이상적 요소를 배제한다는 점에서 고전주의와 배치된다. 또한 환상이나 문학적 상상의 요소가 배제된다는 점에서 낭만주의와도 다르다. 한편 리얼리즘은 양식화나 상징화, 추상화를 가능한 피하면서 가시적인 자연 및 현실을 충실하게 모사하려는 점에서 자연주의Naturalism와 일맥상통한다.

한국에서는 리얼리즘을 대신하여 '현실주의'라는 말이 사용되기도 했는데, 이 말은 현실에 대한 투철한 인식을 바탕으로 삶의 진실을 부각하는 태도를 뜻하면서 주로 문예이론 분야에서 통용되었다. 하지만 1970년대까지 한국의 구상작가들은 묘사적이고 재현적 기법을 통해 삶의 내용을 담아낼 뿐 당대 현실의 문제점과 진실을 파헤치는 리얼리즘적 태도를 견지한 작가는 많지 않았다. 현실과 삶의 문제점을 비판적으로 제시한 작가들은 1970년대 말에서 1980년대 초를 기점으로 본격적으로 등장한다. 특히 '비판적 리얼리즘'으로 불리는 새로운 형상미술운동은 현대미술의 여러 새로운 형식과 대중문화매체를 적극 활용하면서 리얼리즘의 내용을 당대 문화적 감성에 맞춰 폭넓게 확장하고 소통시켰다.

2

구상미술의 예술의욕:
재현, 표현, 창안

일반적으로 구상작가들은 재현기법을 적용하지만 그 방식은 사실적인 재현으로부터 반추상에 이르기까지 무척 다양하다. 그 방식들은 작가들의 예술의욕에 따라 다음과 같은 세 가지 유형으로 구분할 수 있다.

첫 번째는 대상의 외관을 비교적 사실적으로 드러내는 재현방식이다. 이러한 형상화 기법은 대상을 객관적으로 가시화함으로써 시각적 정보를 알기 쉽게 전달한다. 이 기법은 주로 세부적인 것을 충실히 묘사하는데, 작품에서 객관적 대상이 부각되면서 작가의 주관성이 두드러지지 않게 보일 수 있다. 하지만 주제를 선택하고 배치하는 과정에서 모티프를 재구성하거나 변형하는 등의 작업이 종종 개입된다. 그러한 점에서 작가의 주관성은 그 어떤 창작활동에서든 필수적인 것이 된다. 이 재현방식으로 표현된 모티프들은 실제의 대상세계와 같은 환영효과를 지니며, 삶의 내용을 사실적으로 환기하므로 인식적 효과도 크다.

두 번째는 내적인 것과 이념을 표현하는 방식이다. 이러한 형상화 방식은 보이는 현상을 넘어 본질에 다가가려는 예술의도를 지닌다. 이 유형은 대상의 구체적인 형상보다 작가에 의해 파악된 대상의 본질과 주관적 정서를 표현하는 데 초점이 맞춰져 있다. 따라서 여기서는 대상의 형태를 변형하거나 단순화 또는 재구성하는 방식이 두드러진다. 즉 대상의 본질을 전달하려는 작가의 예술의욕이 나타나며, 작가가 표현하고자 하는 이념이 주된 모티프가 된다. 이런 형상화 방식에서는 시각적 정보에 의한 환영효과가 '외적 유사성'의 유형보다는 약화되지만 작가의 주관성과 표현성은 더 강

화된다.

　세 번째는 단순한 재현을 벗어나 작가의 창안성이 두드러지는 형상화 방식이다. 여기에는 작가가 대상을 추상화하는 과정이 적극적으로 개입되기 때문에 구상과 추상이 융합되는 경우가 많다. 이 과정에서 작가는 시각적 정보를 단순화하거나 변형하고 재조합한다. 작가가 전달하는 시각이미지를 기호로 보면 그것은 자연의 기호를 바탕으로 작가 자신이 창안한 상징기호인 것이다. 상징기호는 표본과 도식이 되기도 하는데, 감상자가 이것을 인식하려면 지식과 경험이 필요하다. 이 기호로 묘사된 대상은 보이는 실재로부터 작가가 만들어낸 실재로 이행되는 경향이 강하다. 반추상의 경우에 이러한 특징이 더욱 두드러지게 나타난다. 하지만 이 경우에도 시각이미지에서 재현의 특성이 전적으로 해체되는 것은 아니다. 모든 미술적 창작에서 형상화된 대상의 세계는 객관 현실을 재구성해서 작가가 만들어낸 새로운 실재로 볼 수 있다. 이러한 실재를 담은 가상의 공간은 많건 적건 간에 실제 세계를 환기하는 환영효과를 만든다. 창안성을 추구하는 형상화 방식은 앞의 두 재현방식보다 환영효과가 훨씬 약하지만 작가의 주관성과 개성은 더 강화된다. 여기서 형태의 단순화나 주관적 변형이 더욱 강화되면서 구상에서 추상으로 이행되는 과도기적 기법이 많이 나타난다.

　위의 세 가지 유형이 구상미술의 형상화 방식에서 뚜렷이 구분되는 것은 아니다. 한 작가의 생애 내내 여러 재현방식이 다양하게 나타나는 사례는 흔하다. 작가가 표현하려는 실재가 산봉우리라면 그 봉우리에 오르는 여러 가지의 길이 있게 마련이다. 그가 어느 길을 택하든 그 길은 산 정상에서 만나는 것이다. 미술의 경우도 마찬가지다. 작가가 실재를 표현하기 위해 구상이나 추상 그 어떤 길을 택하든 실재를 다시 보여주는 방식은 무수히 많고 중요한 것은 작가 나름의 실재를 보여주는 것이다.

　이 장에서 다룬 구상작가들은 1910년대부터 1970년대 중반까지 활동했던 작가들이다. 개별 작가마다, 또 작품에 따라 미의식은 다양하게 나타나므로 이를 특정 개념으로 보편화하기는 쉽지 않을뿐더러 적절치도 않다. 오히려 미의식에 대한 탐구는 자연과 인간, 삶에 대한 작가 개개인의 표현의도를 토대로 분석하는 것이 더 적합하다.

재현: 인간, 자연, 삶의 환경 ─────

근대 구상화가 중 사실적 재현기법을 보여주는 화가들이 주요 소재로 삼은 대상은 인간, 자연, 그리고 삶의 환경이다. 특히 인물이 중심이 된 작품들이나 자연과 어우러진 인간의 모습을 담은 작품들이 많다. 이러한 작품들으로는 근대 서양화 기법을 처음 선보인 고희동, 김관호 등이 남긴 자화상, 인물화 등이 있다. 이종우, 도상봉, 손응성 등에게서도 인물을 대상으로 삼은 사실적 기법이 두드러진다. 작가들에게 공통적으로 나타나는 것은 3차원적 양감과 자연색, 정확한 데생력이다. 대부분의 작가들은 세부적인 디테일에만 집착하지 않고 전체의 조화를 중요시하며 때로는 큼직큼직한 형태 처리, 대담한 색채 대비, 그리고 섬세하면서 힘 있는 필치를 보여준다. 이들은 모두 충실한 양화 기량과 밝고 신선한 색채기법을 보여주는데, 무엇보다도 중요시되는 것은 화면 전체의 균형감이다. 특히 소재를 배치함에 있어서 구성의 미가 돋보인다.

인체묘사에 있어서는 균형 잡힌 비례와 프로포션을 중시한다. 일부 작가에게서는 서구적인 신체비례도 보이나, 대다수의 작가들이 작품화한 여인상, 나부화등의 모습에서는 한국인의 인체비례가 나타나 있다. 초상화에 있어서는 사실적인 기법과 색채 처리가 두드러진다. 자화상을 보면 이상화를 피하면서 현상의 표면에 겸허히 접근하여 내면을 포착하려는 의도가 공통적으로 나타나 있다. 인간을 둘러싼 삶의 환경에서는 향토적 배경을 바탕으로 그 당시 삶과 인간들의 분위기와 모습을 느끼게 한다.

서양화를 처음 공부하고 돌아온 서양화의 선구자 고희동을 비롯하여 당시 화가들은 기법과 양식 면에서 일본의 영향을 받아 고전주의와 인상주의가 절충된 그림을 그렸다. 하지만 1920년대 이후 여러 작가들은 서구 모더니즘의 다양한 조류를 수용하면서 독창적이고 자신만의 개성이 담긴 작품세계를 보여주고자 노력한다.

이후 세대로서 아카데믹한 사실주의 재현기법을 활용한 이종우, 손응성, 도상봉, 김인승 등은 대상의 외관을 지나치게 자의적으로 변형하거나 왜곡하지 않고 비교적 충실하게 보여준다는 점에서 객관적인 시각적 정보를 활용하는 듯하다.

사실적 경향이라고 하면 사람들은 대상을 정확히 묘사하는 기법적 태도를 떠올린

다. 하지만 이 작가들의 작품은 서구미술사에서 이야기되는 사실주의와는 다소 거리가 있다. 19세기 프랑스 사실주의의 중심에 있었던 쿠르베의 작품세계가 대표적인 예로, 여기에는 작가 자신이 현실을 바라보는 관점이 전제된다. 쿠르베는 인간과 자연환경, 사회적 삶 등 당대 현실의 객관적인 모습을 이상화하거나 미화하지 않고 전달하고자 했다. 그는 이러한 길이 미술을 통해 진실을 전달하는 방법이라고 여겼다. 그러나 한국화가들은 쿠르베가 갖고 있던 예술적 이념보다는 작가 자신이 지닌 미적 이상과 정서를 사실적 기법을 활용하여 재현회화로 전달하려고 했다.

• 인상주의, 고전주의, 사실주의의 종합

고희동(1886-1965) 고희동은 1909년 국비장학금을 받고 일본에 가서 동경미술학교 양화과洋畵科에 입학하였고 5년간 수학하고 돌아와 한국 최초의 서양화가가 된다.

귀국 후에는 미술교육자로서 새로운 조형방법을 후진에게 가르쳤으며, 화단을 형성하고 이끌어가기도 했다. 고희동의 자화상[2.1, 2.2]은 신선한 색채의 표현감각, 대범하면서도 사실적인 묘사가 특징이다. 현존하는 고희동의 자화상은 모두 한복을 입은 모습인데, 평론가들은 이를 고희동의 민족적 자긍심의 표현이라고 평한다. 고희동의 막내딸 고계본의 회상도 그러한 견해를 뒷받침한다.

> 아버지는 동경까지 가서 공부를 하셨으면서 초상화는 맨날 한복 입고 있는 걸 그리셨냐?고 했더니 내가 한국 사람인데 그럼 뭘 입느냐? 그러시더군요. 그래서 평생 한복을 입으셨어요.[3]

이 자화상들의 공통점은 색채가 매우 밝고 현실감을 강조한 것이다. 〈부채를 든 자화상〉은 1915년 유학을 마치고 귀국한 해 여름에 자신의 수송동 집 화실에서 양서와 유화작품을 배경으로 그린 것이다. 부채를 든 채 모시 적삼을 풀어헤치고 생각에 잠

3 김란기, 『우리나라 최초의 서양화가 춘곡 고희동』, 에디터, 2014, pp.169-170

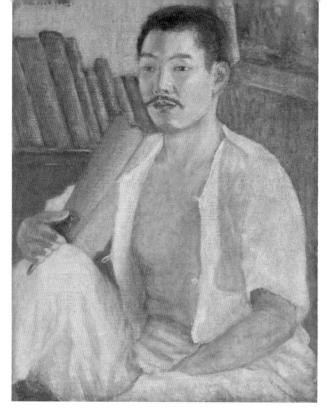

2.1
고희동, 〈부채를 든 자화상〉,
1915, 캔버스에 유채, 61×46cm,
국립현대미술관

2.2
고희동, 〈자화상〉,
1918, 캔버스에 유채, 43.5×33.5cm,
국립현대미술관

긴 자신의 모습을 밝고 투명한 색조로 화사하게 처리하였는데 이러한 분위기는 프랑스 인상파를 따르는 은사 구로다 세이키黑田淸輝의 영향이 있었음을 알 수 있다. 고희동에 의해 처음 시작된 한국의 서양화는 당시 일본의 미술사조인 사실주의와 서구의 흐름인 인상파의 색채감을 동시에 수용한 것으로 볼 수 있다.

서양화에 대한 주위의 몰이해를 견디지 못한 고희동은 1920년대에 서양화 화단의 구심점 역할을 포기하게 된다. 그는 "사회가 아직도 한국화를 요구하고 있다"고 판단하고 이 작품을 비롯한 몇 점의 유화작품을 끝으로 서양화에서 멀어진다. 이후에는 서양 기법을 적용한 한국화를 주로 제작하게 된다. 그 무렵 일반인들이 가진 양화에 대한 인식이 얼마나 무지하였는지를 그는 다음과 같이 회고한다.

> 6년 만에 졸업인지 무엇인지 종이 한 장을 들고 본국으로 돌아왔다. 전 사회가 그림을 모르는 세상인데 양화를 더군다나 알 까닭도 없고 유채油菜를 보면 닭의 똥이라는 둥 냄새가 고약하다는 둥 나체화를 보면 창피하다는 둥 춘화도를 연구하고 왔느냐는 둥 가지각색의 말을 들어가며 세월 보내던 생각을 하면 나 한 사람만이 외로운 고생을 하였다는 것보다 그 당시에 그렇게들 신시대의 신지식과 신사조에 캄캄들 하였던가 하는 생각이 나고…[4]

고희동은 1918년 당시 서화계의 중진들과 뜻을 모아 최초의 한국인 서화가들의 모임이자 근대 미술단체인 서화협회書畵協會를 결성한다. 초대 회장은 안중식이고 고희동은 총무를 맡았다. 그들은 '서화협회'란 이름을 지으면서 '미술'이란 말을 배제하는데, 이 용어는 일본이 만든 것이기 때문이었다. 이후 고희동은 후진을 양성한 교육자로서, 또 서화협회를 이끌며 민족미술운동에 매진했던 행정가로도 업적을 남긴다. 1921년 중앙고등보통학교 강당에서 열린《제1회 서화협회전》은 대중을 상대로 한 최초의 근대적인 전시회였다. 일제의 탄압으로 전시회가 중단된 이후 그는 총독부가

4 같은 책, p.51

주관하던《조선미술전람회》출품을 거부하고 별다른 작품 활동을 하지 않았다. 이런 점에서 그는 일제와 타협해서 훗날 친일 경력 시비에 휘말린 많은 화가들과 달랐다. 고희동의 투철한 민족의식에 감명한 전형필은 고희동의 집으로 자주 찾아가 서예와 그림 공부를 청했다고 한다.

1972년 이삿짐 꾸러미 속에서 극적으로 발견된 이 두 점의 자화상을 살펴보면, 고희동이 사실적인 묘사방식을 택하고 있지만 단지 보이는 것을 전달하려고 한 것이 아니라 대범한 형태감각, 화면의 구성미, 색채의 미묘한 뉘앙스를 표현하려고 주력했음을 알 수 있다.

김관호(1890-1958) 김관호는 서울에서 고등보통학교를 졸업하고 1908년 일본 메이지학원明治學院에 입학하여 2년간 수학하였다. 1911년 9월에는 동경미술학교 양화과에 입학하였고, 1916년에 수석으로 졸업하였다. 그는 고희동에 이은 두 번째의 양화가로서 우리나라 유화 도입기의 선구자다. 그의 재능은 동경미술학교 재학 시절인 1915년 8월 경복궁 내의 총독부 박물관에서 개최된《시정施政 5주년 기념 공진회 미술전람회》에 〈인물〉을 출품하여 은패를 수상한 것이 신문에 보도되면서 널리 알려지기 시작한다. 이후 1916년 일본의 관전官展인《제10회 문부성미술전람회(약칭 문전)》에 졸업작품인 〈해질녘〉을 출품하여 특선을 차지하면서 그의 뛰어난 재능을 다시 확인시켜주었다.

김관호는 1916년 12월 평양 재향군인회 연무장에서 우리나라 근대미술 사상 최초의 개인전을 열었다. 당시의 기록에 의하면 평양 일대의 풍경을 다룬 작품 약 50여 점이 출품된 것으로 보인다. 그는 평양과 서울을 오가면서 작품 활동을 벌였으며, 1919년부터 1921년에는 최초의 종합문예동인지 『창조』의 동인으로 활동하였고, 1924년에는 문예동인지 『영대』의 창간 동인으로 참가하였다. 같은 해, 김찬영 등과 함께 회화연구소인 삭성회朔星會를 평양에서 조직하고 1925년에는 교육기관인 삭성회연구소를 개원하여 후진 양성에 주력하였다. 1927년 무렵부터는 절필하고 평양에 머물며 화단활동에서 물러났으나, 1954년 조선미술가동맹에 들어간 뒤로 활동을 재개하

여 〈모란봉〉, 〈해방탑의 여름〉 등을 제작하였다. 그의 작품과 그림 도구들은 현재 조선미술박물관에 보관되어 있다.

그의 〈자화상〉[2.3]은 흑백의 강렬하고 세련된 색채 대비를 통해 확고한 의지와 자의식을 표현하고 있다.

무엇보다도 그를 유명하게 한 〈해질녘〉[2.4]은 여름철의 강변 분위기를 서정적으로 전달한 누드화다. 동경미술학교 수석 졸업작품이자 《제10회 문부성미술전람회》에서 특선을 수상한 이 작품은 한국인이 그린 최초의 누드화로서 사회적으로도 큰 반향을 불러일으켰다. 작품의 소재는 두 여인이 나체로 대동강변에서 목욕하는 뒷모습인데, 객관적인 색채 처리와 사실주의적 기법이 돋보인다. 평론가 오광수는 김관호의 누드화가 주는 특별한 의미를 다음과 같이 평한다.

> 이 작품이 우리에게 주는 강한 인상은 누드가 화실이 아니라 배경으로, 그것도 특이한 장소 – 능라도와 대동강 – 를 배경으로 하고 있다는 점이다. 실내가 아니라 외광에다 설정했다는 사실, 물론 직접 능라도를 배경으로 누드를 외광에서 그린 것은 아니지만, 현실로 끌어낼 수 있었다는 점은, 다른 화가들 – 특히 선전에 출품된 거의 대부분 한국인의 누드 작품 – 에서는 좀처럼 찾아볼 수 없는 예이다.[5]

시간적으로 석양을 설정한 것은 지는 햇살이 여체에 비치는 빛의 효과를 표현하려는 의도로 보이며 이는 빛과 색채의 미묘한 뉘앙스를 중요하게 여기는 인상파의 영향을 반영한 것으로 보인다. 김관호가 동경미술학교에 재학하던 당시 일본에서는 인상파가 활발하게 도입되면서 일본 아카데미즘과 융합된 특성을 이루고 있었다. 김관호의 〈해질녘〉에서도 보이듯이 모델의 균형감 있는 자세는 아카데미즘의 영향을 나타내지만 옥외의 인물과 배경이 어우러진 가운데 석양빛의 미묘한 효과는 작가가 인상파의 영향을 받고 있음을 보여준다. 이 작품의 전체적인 인상은 탄탄한 구성과 모델

5 　오광수, 『한국근대미술사상 노트』, 일지사, 1987, p.10

2.3 김관호, 〈자화상〉, 1916, 캔버스에 유채, 60.5×40cm, 일본 동경예술대학 자료관

2.4 김관호, 〈해질녘〉, 1916, 캔버스에 유채, 127.5×127.5cm, 일본 동경예술대학 자료관

링, 그리고 사실적인 인체묘사 등의 아카데믹한 기법이 두드러진다. 그러면서도 작가는 주변 자연환경을 단순화하면서 인물과 어우러져 표현하고 색조의 변화로 대기의 분위기를 잘 전달하고 있다. 그 결과 부드러운 서정성이 아카데미즘의 규범적인 딱딱함을 완화한다. 이 작품은 김관호가 서양화의 기법을 완숙한 기량으로 잘 소화해내고 있음을 보여주며 그가 한국 서양화사의 선구자임을 드러낸다.

이종우(1899-1981) 이종우는 동경미술학교에서 서양화를 공부한 한국의 1세대 유화가에 속한다. 그는 딱 한 번 《조선미술전람회(약칭 선전)》에 출품한 이후, 의도적으로 《선전》 출품을 거부하고 고려미술원 강사, 중앙고등보통학교 도화 교사 등을 맡으며, 후배 서양화가들을 양성하는 데 중요한 역할을 했다. 일본을 거치지 않은, 유럽의 미술을 직접 접하기 위해 한국인으로는 처음으로 1925년 프랑스 파리로 유학하여, 러시아인이 운영하던 슈하이에프 연구소에서 아카데믹한 화법을 익혔다. 그는 섬세한 관찰력으로 인물을 사실적으로 표현했으며, 신선한 색감의 인상파풍의 풍경화, 탁월한 구성감각이 돋보이는 정물화 등을 남겼다. 그의 작품은 대상에 대한 예리한 관찰과 이를 재현할 수 있는 탁월한 기량을 느끼게 한다.

그의 초기 대표작 〈어느 부인상〉[2.5]은 파리의 슈하이에프 연구소에서 수학하던 시절 러시아인 화가의 부인을 그린 것으로, 엄밀한 사실주의 화풍을 보여준다. 이 그림은 인체가 지닌 해부학적 구조, 피부와 천의 재질감과 색조의 변화 등을 탁월하게 묘사하고 있다. 대상에 대한 세밀한 관찰력과 묘사력, 견고하고 엄격한 구성 등은 그가 아카데믹한 고전주의 기법을 완숙하게 자기 것으로 만들었음을 보여준다.

〈인형이 있는 정물〉[2.6]은 이 무렵 제작되어 1927년 파리 《살롱 도톤느》에 출품된 작품으로, 이듬해 동아일보사 주최로 열렸던 귀국 개인전에도 소개되었다. 파리 전람회에 발표된 한국인 최초의 유화였다는 데 의의가 있는 이 작품은 특이한 소재와 구성을 보여준다. 이 작품은 꽃과 인형을 소재로 하는데, 유리상자 속 인형이 중심이 되고 왼쪽 하단에 수련꽃 두 송이가 담긴 원형의 수반, 오른쪽에 흰 마거리트꽃 세 송이가 꽂힌 녹색병, 그리고 배경의 타원형 거울 등이 X자 구도를 형성한다. 이와 같이 무

2.5 이종우, 〈어느 부인상〉, 1927, 캔버스에 유채, 78×63cm, 연세대학교 박물관

2.6 이종우, 〈인형이 있는 정물〉, 1927, 캔버스에 유채, 53.3×45.6cm, 국립현대미술관

게중심을 섬세하게 고려한 구성감각과 안정감 있는 색조는 고전주의 기법을 반영한다. 여기서 화면에 생기를 주는 것은 중심에 놓인 인형이다. 회화나 사진에서 인형이 모티프로 등장할 경우에는 미묘한 초현실적 분위기를 느끼게 하는데, 꽃이 장식된 상자 속의 인형은 화면에 자연스러운 생명력을 불어넣고 있다. 특히 입방체로 된 인형 상자의 딱딱함을 거울과 수반, 병 등의 둥근 모티프로 완화하면서 화면의 부드러운 조화를 이루어냈다.

이종우는 근대 서양화의 선구자들 중 누구보다도 아카데믹한 고전주의 기법을 철저하게 익힌 화가다. 그의 초기 대표작들에서는 고전주의의 엄격성을 완화하는 자연스러움과 평온함이 엿보이는데 이는 작가가 지닌 한국인으로서의 정서에 기인한 것으로 보인다.

도상봉(1902-1977) 도상봉은 1917년 보성고등보통학교에 입학해 우리나라 최초의 서양화가인 고희동으로부터 서양화법을 배웠다. 고희동의 작품과 가르침은 그가 서양화가의 길을 걷게 되는 계기가 된다. 보성고보를 졸업하고, 그는 부모의 뜻에 따라 1921년 메이지대학 법학과에 들어가 2년 동안 수학했으나 그것이 자신의 길이 아님을 깨닫고, 1923년 동경미술학교 서양화과에 입학했다. 도상봉은 여기서 일본에 유입된 서구의 아카데미즘에 영향을 받았다. 부드러운 필획과 밝고 안정된 색조를 특징으로 하는 그의 화풍은 지도교수 구로다 세이키의 영향을 보여준다. 구로다는 프랑스에서 라파엘 콜랭Raphael Collin에게 배워 일본 화단에 인상파의 화풍을 도입하여 큰 반향을 불러일으킨 화가다.

귀국 후 도상봉은 일본인들이 주도하는 당시의《조선미술전람회》등에서 활동하기보다는 학생들을 지도하는 데 전념하다가 광복 이후 그간의 은둔자적 태도에서 벗어나 화단의 전면에 나서기 시작했다. 그는 1948년 '대한미술협회' 창립 멤버로 참여했으며, 1949년에는《대한민국미술전람회(약칭 국전)》창설에 가담하여《제1회 국전》서양화부 심사위원,《국전》추천작가 초대작가 및 심사위원, 대한미술협회 위원장으로 활동하는 등 일선 미술행정가로서 활발한 활동을 펼쳤다.

2.7 도상봉, 〈성균관 풍경〉, 1953, 캔버스에 유채, 72×91cm, 용인 호암미술관

 도상봉은 자신의 일생을 일관하여 아카데믹한 자연주의의 시각을 견지한 대표적인 화가다. 탄탄한 데생력과 엄격한 구도를 기반으로 작품에 빈틈을 허용하지 않고 원칙에 충실했다. 대상에 대한 명확한 이해와 깊이 있는 색조, 구도의 안정감은 정지된 사물의 한순간을 포착해 보는 이로 하여금 고요와 관조의 시간을 갖게 한다.

 도상봉은 '회화는 생활의 반영이어야 한다'고 주장했는데 이런 사고를 반영하듯 지극히 일상적인 소재를 즐겨 그렸다. 풍경화에서는 비원, 광릉, 성균관 등 고궁이나 전통 가옥을 대상으로 고적하고 우아한 멋을 담았다. 〈성균관 풍경〉[2.7]은 가을날의 한가로운 풍경을 통해 삶에 대한 평온한 정서를 드러낸다. 화면은 은행잎이 노랗게 물든

고궁 뜰에 나들이 나온 모녀의 모습을 담고 있다. 이러한 광경은 외적인 재현이지만 그림이 주는 느낌은 우리에게 공통적인 삶의 체험내용이다. 그것은 어린 시절의 비슷한 개인적 경험일 수도 있고, 한 시대 삶의 정서를 기억 속에 불러일으키는 공통된 정서일 수도 있다. 한가롭고 평온했던 삶의 한 자락이 계절의 변화된 모습을 통해 보이면서 삶의 시간성과 추억을 함께 느끼게 한다. 그의 회화는 경직되지 않은 평담하고 자연스러운 분위기와 부드럽고 온화한 색조를 담고 있어 한국화가들이 지닌 감성을 잘 전달한다. 특히 세부 묘사를 생략한 대범함과 색채 대비의 효과 등은 그가 사실적 아카데미즘에만 머물러 있지 않음을 단적으로 보여준다.

손응성(1916-1979) 손응성은 1934년《제13회 조선미술전람회》에 출품, 특선으로 입선하고 일본인 미술교사의 주선으로 일본 다이헤이요太平洋미술학교 선과選科에 입학하여 학교를 졸업할 때까지 여러 차례《선전》에 출품했다. 해방 후는《대한민국미술전람회》에 참가, 1954년 이후 추천작가, 초대작가를 지내고, 1956-1960년에는 홍익대학교 교수를 역임하였다. 1954년《대한미협전》에서 대통령상을, 1974년에는 대한민국예술원 미술상을 받았다. 치밀한 사실적 묘사에 뛰어났으며, 자연주의적 양식을 보여주는 고궁 풍경을 많이 그렸다.

손응성은 인간과 정물을 사실적으로 묘사한 화가다. 그의 작품은 사실적 재현을 통하여 실재 자체에 다가가려는 노력을 보여주며 인간과 대상에 대한 관조적 성찰을 담고 있다. 그의 〈자화상〉[2.8]은 이를 잘 나타낸다. 작가는 자화상에서 자신의 외면적 모습을 통해 내면세계를 드러내는데 여기에는 자신의 모습을 끊임없이 성찰하고 돌아보는 자아가 표현되어 있다. 특히 이 자화상은 작가의 일상적 삶의 환경을 재현하고 있다. 화실로 추정되는 공간에서 석탄 난로를 배경으로 냄비를 들고 있는 작가의 모습은 평범한 일상의 하루를 살아가면서 예술의 길을 추구하는 작가의 삶과 각오를 표현하는 듯하다. 더 나아가서 이 작품은 우리가 살아왔던 지난 시대의 삶의 한 정경과 분위기를 사실적 묘사를 통해 구체적으로 환기시킨다.

2.8 손응성, 〈자화상〉, 1964, 캔버스에 유채, 72.5 ×53cm, 국립현대미술관

김인승(1910-2001) 김인승은 동경미술학교 유화과를 졸업하던 해인 1937년에 《조선미술전람회》에서 〈나부〉로 최고상인 창덕궁상을 받으면서 화가로 명성을 얻기 시작하였다. 이어 4번 연속 특선한 뒤, 1940년 심형구, 이인성과 함께 서양화 분야의 추천작가로 활동하였다.

이 무렵에 그는 뛰어난 소묘력과 동경미술학교에서 배운 서양의 사실적인 미술 기법을 이용해 주로 여인을 대상으로 한 인물화를 그렸다. 특히 자연주의풍에 충실했던 초기 유화기법은 탄탄한 데생력과 섬세한 붓질을 통해 사물이나 인물을 완벽하게 표현해 냈다는 평가를 받았다. 그의 인물화들은 균형 잡힌 비례와 정확한 데생력을 바탕으로 사실적인 묘사기법을 보여준다. 그가 묘사한 인물들은 실제 대상을 객관적으로 재현하기보다는 자기 자신이 품고 있는 미적 이상형을 시각화한 경우가 많다.

동경미술학교 재학 시절에 그린 〈나부〉[2.9]는 그가 이미 뛰어난 기량을 지니고 있음을 보여준다. 김인승은 당시 가장 아카데믹한 미술교육을 시행하던 동경미술학교에서 아카데믹한 사실주의의 대가로부터 사사한다. 작품 〈나부〉에서도 그의 이런 아카데믹한 특징이 드러난다. 작품 속 모델은 윤곽이 뚜렷한 서구적인 외모와 팔등신의 신체비례를 지니는데, 이런 외양의 인물들은 이후 김인승이 그린 대부분의 인물화에서 엿볼 수 있어 전형적인 타입이 된다.

이처럼 대상을 이상화하여 표현하는 것은 고전주의의 중요한 특징 가운데 하나다. 아리스토텔레스는 예술이 자연을 모방하지만 어떤 경우에는 자연이 할 수 없는 것을 보충한다고 했다. "예술도 자연의 토대 위에서 자연이 할 수 있는 것보다 사물을 더 낫게 하거나 자연을 모방한다."[6] 이 경우 예술은 이상형을 산출하면서 자연을 더 완전한 것으로 만든다. 이러한 이론이 순수한 이상미를 추구하는 고전주의 예술의 전형적 토대가 된다. 르네상스 고전주의 미술과 18세기 후반에 부각되었던 신고전주의 미술 또한 이러한 이상미를 보여주는 대표적인 예다.

그는 광복 후 친일 행각으로 인해 조선미술건설본부 조직에서 제외되었으나, 이후

6 W. 타타르키비츠, 『미학사-1권 고대미학』, 손효주 옮김, 미술문화, 2005, p.279

2.9 김인승, 〈나부〉, 1936, 캔버스에 유채, 162×130cm, 용인 호암미술관

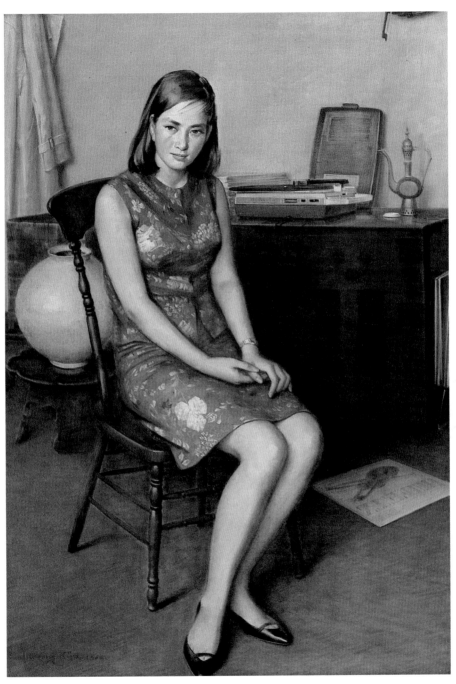

2.10 김인승, 〈청〉, 1966, 캔버스에 유채, 161.8×115.3cm, 국립현대미술관

개성여자중학교 미술교사와 이화여자대학교 미술과 교수 및 학장,《대한민국미술전람회》추천작가(1949) 및 심사위원, 대한미술협회 이사장 등을 지내면서 한국 서양화의 구상 계열을 주도하는 등 영향력을 행사하였다.

이 당시 그의 중요 작품 중 하나가 〈청〉[2.10]이다. 이 작품은 신체의 균형 잡힌 비례와 서구적인 외모를 통해 작가가 마음에 품은 이상미를 표현하고 있다. 모델이 위치한 공간에는 백자 항아리와 축음기 등이 놓여 있어 예술과 여가를 향유하는 삶의 정서를 나타낸다. 김인승의 작품에 종종 등장하는 백자나 소반과 같은 전통적인 기물은 한국적인 미를 서구적인 이상미와 조화시키려는 의도로 볼 수 있다. 이처럼 그의 작품은 작가가 재구성한 미적 이상이 구현된 유토피아의 세계로 작가의 주관적 미의식을 나타내고 있는 것이다.

• 빛과 색채로 재현된 자연과 인간

오지호(1905-1982) 오지호는 전라남도 화순에서 군수의 아들로 태어났다. 부친은 1910년 경술국치를 당하자 스스로 목숨을 끊었다. 오지호는 서울 휘문고보와 동경미술학교에서 수학한 후 1931년 귀국한다. 그 후 그는《조선미술전람회》의 출품을 거부하고, '녹향회' 등을 결성하여 활발한 미술활동을 하며 새로운 창작의 길을 모색한다. 1935년에는 개성의 송도고등보통학교에서 교편을 잡았는데 해방될 때까지 도화교사로 활동했다. 그 무렵 젊은 아내를 모델로 삼아 〈처의 상〉[2.11]을 그렸다.

화면에 보이는 밝고 선명한 색감, 옷의 그림자 부분까지 맑은 색채로 처리한 것은 인상주의 특징인 채색기법이다. 그러나 단정하게 쪽진 머리, 붉은 옷고름이 포인트가 되는 흰 저고리, 옥색 치마 위에 다소곳이 두 손을 모은 온아한 자세의 인물은 조선의 여인이 지닌 기품과 정갈한 분위기를 보여준다. 아내의 둥근 얼굴에 보이는 생기 있는 표정과 화사한 색감은 그 무렵 다른 화가들이 그린 인물화의 가라앉은 분위기나 색조와 분명히 차별화된다. 그는 인상파의 채색기법을 수용하면서도 화면 구성에 신경을 쓰고 있다. 이런 특색은 배경을 3:1로 분할하여 단순하게 색면처리하면서 오른쪽에 대담한 붉은색을 넣고 왼쪽에는 틀에 넣은 그림들을 배치하여 구성적 균형을 잡

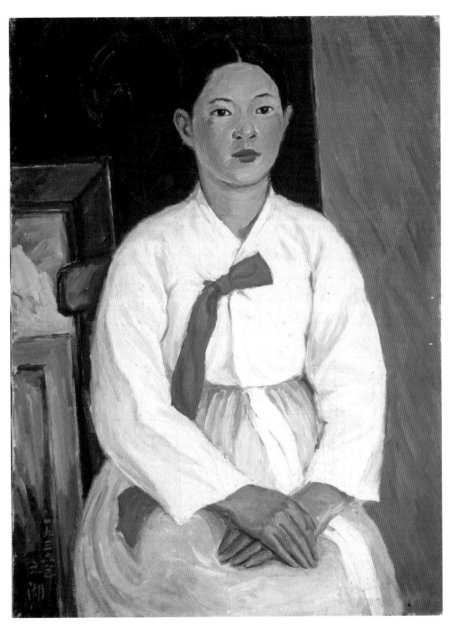

2.11 오지호, 〈처의 상〉, 1936, 캔버스에 유채, 72×52.7cm, 국립현대미술관

은 데서도 엿보인다. 전체적으로 단순화한 형태감각은 기하학적인 근본 형태를 통해 대상의 구조적 본질을 추구했던 세잔의 화면을 상기시킨다.

오지호는 인상주의의 한국적 토착화를 정착시킨 대표적인 화가로 평가된다. 그는 인상파 특유의 맑은 색과 경쾌한 터치를 활용하고, 화가들이 그림자 처리를 할 때 습관적으로 쓰는 어두운색 대신 선명한 보라색과 청색을 대담하게 사용한다. 이것은 성숙하게 자기화된 그의 인상파 기량을 보여준다. 그는 자연에서 받은 인상을 묘사하면서도 독창적인 시각으로 재해석하여 주로 풍경과 꽃, 인물 등의 소재를 밝고 투명한 색채, 대범한 필치로 표현했다.

오지호의 인상파적인 작품세계는 1930년대 후반 한국의 자연환경을 담은 풍경화를 통해 본격적으로 펼쳐진다. 색채를 무엇보다도 중요시했던 그는 "회화는 색채의 세계다"[7]라고 주장하면서 한국의 맑고 투명한 풍광을 빛나는 색채를 통해 표현했다. 이런 그의 예술적 견해는 논문 형식의 글로도 종종 발표되었다. 그는 자신의 「순수회화론」에서 다음과 같이 주장한다. "회화의 역사가 자연의 형태를 떠나본 적이 없는 만큼 작품 속에서 자연성이 파괴된 작품은 그림이라 할 수 없다."[8] 특히 그가 자기 작품의 뿌리로 삼은 자연은 자신의 고향인 전라남도의 흙과 초목이다.

오지호는 회화를 빛의 예술로 칭하며 남도 자연의 밝은 빛과 선명한 색채를 화폭에 담으려 했다. 그가 얼마나 빛을 중요시했는지는 다음 글에 잘 나타난다.

회화는 광光의 예술이요. 색의 예술이다. 광光의 환희요, 색의 환희이다. 그러므로 회화의 색은 광휘 있는 색이라야 한다. 즉 산 색이라야 한다. 그것은 어떤 윤곽 안을 메우는 도료塗料이어서는 안된다. 회화를 조직하는 개개의 색은, 하나하나가 다 생명을 가져야 한다. 그리고 그것이 산 색色이려면, 광휘 있는 색이라야 한다. 회화는 절대로 암흑해서는 안 된다. 암흑은 광의 결여요, 그것은 회화의 부정이다. 회화

7 오지호, 『빛을 그린 화가 오지호』, 국립광주박물관. 부국문화재단, 2003, p.114
8 같은 책. p.102

는 태양과 같이 명랑해야 한다.[9]

그는 회화에서 색채가 주主요, 형상은 종從인데 그 색채를 존재하게 하는 것이 빛이라고 여긴다. 즉 시각세계에서 암흑을 추醜로, 광명을 미美로 본 것이다.

자연은 그곳에 살고 있는 민족의 기질과 정서의 토대다. 민족 정신이 강했던 오지호는 『현대회화의 근본문제』에서 한국의 자연환경에 대한 작가의 견해와 사랑을 표명하는데 이는 그가 왜 풍경을 주로 회화적 소재로 삼았는지를 해명해준다.

조선의 자연은 인류로서 고급한 발전을 하는 데 불가결한 모든 요건을 완전히 구비한 자연이다. 바꾸어 말하면, 조선의 땅은 지구표면에 있어, 인류의 생존과 발전에 가장 쾌적한 지역의 하나인 것이다. … 조선의 자연이 가진 바, 인류의 완전한 발전에 필요한 기본적 요건은 다음 세 가지로 요약할 수 있다. 즉, 첫째로 공기의 청, 둘째로, 기온의 적절, 셋째로 생활물질의 무진장이 그것이다. … 춘하추동의 명확한 구분과 각각 특색 있는 기온은 우리의 육체와 정신에 주기적으로 적절한 자극을 줌으로써 그것들로 하여금 부단히 새로운 활력을 일으키게 한다. … 지상은 오곡이 욱어지는 옥토沃土로 되어있고, 지하는 어떠한 중공업도 성립할 수 있는 갖가지 광물들로 가득 차 있다. 이 국토의 주변 삼면의 바다는 또한, 그 모두가 세계에서 유수한 어장들로 되어 있다.[10]

오지호는 1938년에 김주경과 함께 『오지호·김주경 2인 화집』을 출간한다. 이 화집은 자비로 발간한 한국 최초의 원색 호화판 화집으로 오지호와 김주경의 작품 각 10점, 그리고 오지호의 「순수회화론」과 김주경의 「미와 예술」이라는 논문을 담고 있다. 오지호의 초기 대표작 〈사과밭〉[2.12]도 실렸는데, 꽃이 만개한 사과나무들이 겹겹이 서

9 오지호, 『미와 회화의 과학』, 일지사, 1992, pp.6-7
10 오지호, 『현대회화의 근본문제』, 예술춘추사, 1968, pp.106-108

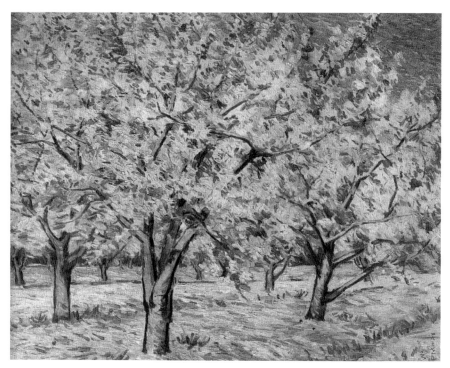

2.12 오지호, 〈사과밭〉, 1937, 캔버스에 유채, 73×91cm, 국립현대미술관

있는 과수원 풍경이다. 햇빛을 받아 화사하게 반짝이는 흰 사과꽃이 점점이 흩어지는
짧은 색면으로 표현되고 나무등치와 가지는 대범한 굵은 윤곽선으로 그려져 화면의
균형을 잡아준다. 오지호는 인상파 화가들처럼 야외에서 자연을 관찰하여 그리면서
시시각각 변하는 생동하는 자연의 분위기와 선명한 색채를 잘 전달한다. 이 그림에
대한 작가의 말이 다음과 같이 화집에 수록되어 있다.

5월 8일 - 토요일은 그리기에 꽃이 좀 부족한 듯하더니, 일요일에는 만개滿開가 되
고, 월요일에는 벌써 지기 시작했다. … 이곳을 지날 적마다 꽃봉오리의 변화에 주
의를 해오다가, 꽃이 피기 시작하면서 나도 곧 그리기 시작했다. 오월의 햇볕은 상
당히 강렬하고 그리는 도중에 꽃은 자꾸 피었다. 윙윙거리는 벌들과 한가지로, 아

첨부터 저녁까지 이 임금원林檎園에서 사흘을 지냈다. 그리고 이 그림이 거의 완성되면서 꽃도 지기 시작했다.[11]

〈남향집〉[2.13]은 당시 작가가 살던 개성의 송악산 기슭에 있는 집을 배경으로 한 작품이다. 햇살이 쏟아지는 한낮의 남향집 앞에는 대추나무가 선명한 그늘을 드리우고 있다. 빨간 옷을 입은 작가의 둘째 딸이 문밖을 내다보고, 하얀 강아지는 봄날의 햇살을 만끽하며 오수를 즐기고 있다. 이 작품에는 화면 구성, 그리고 빛과 그림자에 대한 독창적인 시각이 엿보인다. 여기서 화면의 중심을 이루는 모티프는 농가 앞뜰에 서 있는 커다란 나무와 담벼락에 드리운 나무 그림자다. 선명한 보라색과 청색으로 표현된 나무 그림자는 환한 햇볕을 받고 있는 담벼락과 뜨락의 따뜻한 색감과 대비를 이룬다. '그늘에도 빛은 있다'는 자신의 지론에 따라 오지호는 그림자 처리에도 관습적인 어두운 색을 쓰지 않고 오히려 밝고 선명한 채도의 색을 썼다. 이는 프랑스 인상주의자들이 즐겨 활용했던 색채기법으로 오지호의 두드러진 회화색조의 특징을 나타낸다. 그러나 모네와 같은 전형적인 인상주의 화가와 비교하면 모네의 작품은 시시각각으로 변하는 대기의 분위기나 보이는 대상의 인상을 객관적으로 생생하게 전달하려고 하는 반면 오지호의 작품은 보다 견고한 구성감각이 두드러진다. 〈남향집〉은 이런 특성을 잘 보여준다. 작품에서 나무와 나무 그림자의 형태, 색감 등은 보이는 것의 단순한 재현이 아니라 화가에 의해 재구성된 것이다.

이러한 표현의도는 인상주의의 영향을 받았지만 인상주의를 보다 견고하고 영속적인 것으로 만들려고 했던 세잔의 구성감각과도 상통한다고 보인다.

오지호는 1948년 이후 광주에 정착하여 창작활동과 교육을 병행하면서 호남지역 양화계 발전에 큰 영향을 미친다. 1960년대 그의 풍경화와 정물화는 모네의 만년의 회화작품들처럼 색채의 어우러짐만으로 표현되어 있어 표현적 추상에 근접하고 있음을 보여준다. 그중의 하나인 〈추광〉[2.14]은 단풍이 우거진 가을 숲을 화려한 반추상

11 『한국근대회화선집 양화편3 오지호』, 금성출판사, 1990, p.105

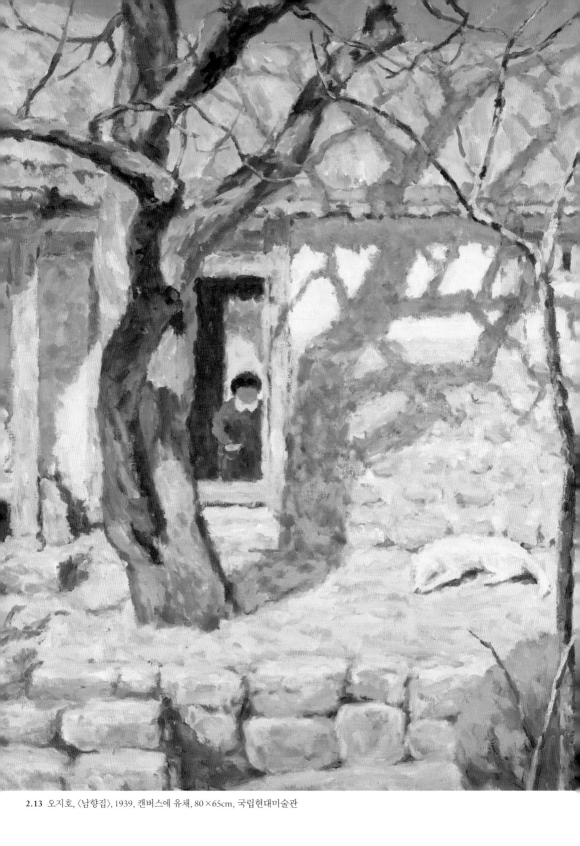

2.13 오지호, 〈남향집〉, 1939, 캔버스에 유채, 80×65cm, 국립현대미술관

2.14 오지호, 〈추광〉, 1960, 캔버스에 유채, 54×61cm, 국립현대미술관

형식으로 담고 있다. 1960년대 전후는 한국미술계에 앵포르멜 추상미술의 열풍이 몰아치던 시기다. 오지호는 구상회화를 구태의연한 화풍으로 여기는 당시의 세태를 비판하고 '구상회화선언'을 통해 인간의 감정을 감성적으로 표현하는 예술 형식의 불변성을 주장한다. 〈추광〉은 다소 추상화된 나무 형태와 배경 숲, 그리고 재질감 있는 필치 등으로 앵포르멜의 영향을 간접적으로 느끼게 한다. 하지만 동시대 앵포르멜 작가들이 격렬한 필치와 어두운 색채로 실존적 반항의식을 표현한 것과는 달리 이 작품은 화사한 파스텔 색조로 자연의 아름다움을 전달하고 있다. 오지호는 회화란 '자연에

대한 감격'의 표현으로 '아름다운 것을 만들어내는 행위'로 보았다.[12]

이처럼 오지호는 한평생 자연의 본질을 회화세계에 담아내려고 했다. 그는 풍경 외에도 꽃을 소재로 하기도 했는데 1960년대의 꽃 그림은 순도 높은 색의 선명한 대비를 통해 아름다운 화면 구성효과를 극대화하고 있다. 그는 신선한 색채감각으로 한국의 자연을 그대로 반영한 한국적 인상주의를 추구했고, 이후에 인상주의 화풍에서 더나아가 전통 한국화의 필획을 연상시키는 생동감 있는 터치와 생생한 색감을 강조한추상표현주의적 화풍을 보여준다. 이처럼 재현회화와 추상회화를 합일시킨 점은 그의 중요한 회화적 업적 중의 하나다.

김주경(1902-1981) 김주경은 충북 진천 출생으로 경성제일고등보통학교(현재 경기고)시절인 1923년 고려미술원에서 이제창의 지도로 오지호, 김용준 등과 함께 그림 수업을 받았다. 1925년 경성제일고보를 졸업한 뒤 일본으로 유학하여 1928년 동경미술학교 도화사범과를 졸업하였다. 그는 프랑스 인상주의 미학을 수용한 작품세계를주도하였으며 비평활동도 활발히 하였다. 1927년부터 1929년에는《조선미술전람회》에 출품하여 연속으로 3회 특선을 하였으나《선전》이 일제의 어용전람회라고 생각한 뒤로는 참여하지 않는다.

1928년 그는 서울에서 양화운동그룹인 녹향회를 조직한다. 광복 직후인 1945년에는 조선미술건설본부의 서양화부 위원장을 역임하고, 이듬해 2월 23일에는 조선미술가동맹을 결성하여 위원장을 지내며 1949년부터 10년간 위원을 역임한다. 1947년 월북하여 평양미술학교 창설에 참여하였고, 초대 교장이 된다. 1949년 평양미술학교가 대학으로 승격하면서 1958년까지 초대 학장을 역임한다.

김주경의 초기 작품은 대체로 서정적 사실주의 경향이었다. 그러나 1935년 무렵부터 오지호와 더불어 19세기 프랑스 인상주의의 신선한 색채 및 빛의 미학에 심취하면서 그 기법을 적극 수용한다. 이를 기반으로 그는 한국의 맑은 공기와 자연미를 선

12 같은 책, p.113

2.15 김주경, 〈가을의 자화상〉, 1936, 캔버스에 유채, 65.2×49cm

명한 색채와 투명한 빛의 감각으로 표현하려는 시도를 한다. 『오지호·김주경 2인 화집』에 실린 김주경 작품들은 현재 전하지 않지만 김주경의 〈가을의 자화상〉[2.15]은 이런 특징을 잘 나타낸다. 이 작품은 자연을 대면하고 관찰해서 그린 것이 아니라 작가 자신의 낭만적이고 시적인 심상을 표현한 것으로 보인다. 가을 산과 청명한 하늘을 배경으로 그림에 열중하는 화가 자신의 모습이 투영되어 있다. 빛의 효과에 따른 필치의 분할에서는 인상파 특유의 기법이 두드러지지 않으나 야외의 밝은 빛 속에서 구름과 대기의 흐름, 바람에 흔들리는 나뭇잎 등을 한순간에 잡아낸 것과 같은 분위기는 인상파적인 특징을 강하게 드러낸다. 그는 프랑스 인상주의 회화에서처럼 빛의 체계에 대한 '과학적인' 분석보다는 가을의 서정을 시각적 '인상'을 통해 전달한다. 그렇기 때문에 당시 대부분의 평자들은 김주경을 주정主情의 표현이 강한, 그리고 신낭만주의적 색채가 농후한 작가로 평가한다.

〈부녀야유〉[2.16]는 인상주의 화가들이 추구했던 주제의식과 조형성에 가장 근접한다. 안양에서 열린 밤 줍기 대회 장면을 그린 것인데, 늦가을의 숲에서 편안한 모습으로 야유회를 즐기는 여인들의 군상이 밝고 다채로운 색채, 활달한 붓질로 표현되어 있다. 특히 화면 곳곳에 붉은색이나 남색, 노란색을 대비한 효과는 구성적 포인트가 된다. 이러한 옷 색의 잔영을 바탕이 되는 흰옷에 투영하여 맑은 그림자 효과를 내고 있다. 그는 이렇게 여흥을 목적으로 하는 야외 회합을 빛나는 일광으로 묘사하면서 인물과 자연의 명랑하고 융화적 분위기를 나타내고 있다. 다음의 작품 메모도 이러한 작가의 표현의도를 잘 보여준다.

여흥을 목적하는 야외 회합은 좀 더 자연적 융화의 공기를 이룬다. 안양의 밤 줍기 대회 풍경은 처음 보는 명물의 하나였다. 사람일수록 더욱 여자일수록 명랑한 일광 日光 아래서, 빛나는 자연 속에서 보아야겠다는 나의 숙망宿望을 이 기회는 적지 않게 풀어 주는 기회였다.[13]

13 『한국근대회화선집 별책 북으로 간 화가들』, 금성출판사, 1990, p.113

2.16 김주경, 〈부녀야유〉, 1936, 캔버스에 유채, 51×116.8cm

김주경은 자연의 정취를 담은 풍경화를 여러 점 남겼는데, 이들 모두는 대담하게 탁 트인 구도, 밝고 경쾌한 정서, 그리고 자연과 어우러진 안온한 삶의 정취를 담고 있다. 이러한 작품들의 분위기는 1930년대 한국인들의 소박한 삶의 모습을 그대로 엿보는 듯한 정서적 감흥을 불러일으킨다. 이 같은 방식으로 삶의 내용을 신선한 색채로 표현하여 밝고 평화로운 한국적 미의식을 전달하는 데 성공한다.

임직순(1921-1996) 근대 구상화가들 중 가장 색채화가다운 면모를 보여준 이가 임직순이다. 충북 괴산 출생인 그는 1936년에 일본에 건너가 중학교를 다닌 후 1940년 동경의 일본미술학교 유화과에 입학, 1942년에 졸업한다. 1940년 서울에서 열린《조선미술전람회》에서 그의 작품 〈정물〉이 입선된다. 광복 후 1949년《제1회 대한민국미술전람회》에서 〈가을 풍경〉과 〈만추晩秋〉가 입선되고 1953년 휴전과 함께 재개된

《국전》에서 해마다 입선과 특선을 거듭한다. 1956년 문교부장관상, 1957년 대통령상 등을 수상하고 추천 작가를 거쳐 1963년부터는 초대 작가, 심사 위원이 되기도 하며 대표적인 《국전》 작가로 활동한다. 임직순은 1961년 광주의 조선대학교 교수로 부임하여 1974년 정년 퇴임할 때까지 14년간 광주에 거주하면서, 선임 교수였던 오지호를 이어 색채 존중의 기법을 지도하여 자연주의 성향의 호남 서양화풍 형성에 큰 영향을 미친다. 그는 1958년의 목우회木友會 창립 회원, 1982년 이후에는 미술 단체 구상전具象展 가담 및 회장을 역임한다.

임식순은 작품의 주제로 실내의 여인상, 꽃과 소녀, 꽃 중심의 정물, 계절색의 자연 풍경, 항구 또는 어촌과 바다의 정경 등을 선호하며 자연애의 서정적 시각과 색채적 표현 감정을 선명하게 드러낸 필치의 유화가 두드러진다. 이런 작품들의 특징은 자연적인 주제성을 넘은 회화적 자율성의 내면을 구현시킨 것이다. 즉 그는 자연을 선입관 없이 대하면서 빛과 색채를 통해 자연에 대한 감정을 표출한다. 임직순은 자신의 표현의도를 "눈먼 자의 최초의 개안開眼을 통해 대상의 '존재'가 아닌 '빛과 색채의 만남'을 보고 싶다"[14]고 했다. 시시각각으로 변하는 태양광선, 신기루 같은 빛의 교차, 그에 따른 색채의 변화무쌍한 조화 등 인상파 화가들이 포착하려던 것은 임직순의 표현의도가 된다.

> 자연은 만날 때마다 새로운 것을 보여주지요. 계절 따라, 시간 따라, 보는 이의 나이나 기분에 따라 우리가 자연으로부터 발견하는 것은 무궁무진하며 변화무쌍합니다.[15]

그렇지만 서구 인상파 화가들이 끊임없이 변화하는 외적인 것에 객관적으로 다가가려고 한 반면에 임직순은 '외관'을 떠나 '내면'에 이르려고 했다. 그는 '빛과 색채에

14　장명수, 「소녀 앞에서 모자를 쓰고 있는 화가」, 『계간미술』, 27호, 1983년 가을, p.29
15　같은 책, p.31

2.17 임직순, 〈모자를 쓴 소녀〉, 1970, 145.5×97cm, 캔버스에 유채, 국립현대미술관

현혹되어 본질을 잃는 그림이란 얼마나 허망한가'라고 주장하면서, 본질에 다가가려는 형상화 의도를 '시각적인 진실에서 심각心覺적인 진실로의 탈바꿈'[16] 으로 여겼다. 그래서 그는 작품이 빛과 색채에 대한 섬세한 감각을 보여주면서도 안정감 있는 구성 효과를 잃지 않도록 노력한 것이다.

임직순은 '꽃과 여인의 화가'로 알려질 만큼 꽃과 여인을 소재로 즐겨 다루었는데, 주로 인물 좌상을 단순화한 형태, 유려한 필선, 세련된 색채 대비를 통해 표현했다. 그는 "아름다운 생명이 빛나는 꽃과 여인을 그릴 때 내 영혼은 달콤한 고통에 빠진다"라고 고백한 바 있다. 그는 인물을 여러 정물과 실내의 구도 속에 배치하고 그 구성관계를 살펴보면서 화면의 한 구성요소처럼 다룬다. 대표작인 〈모자를 쓴 소녀〉[2.17]에서는 세부 완성도보다는 신선한 색채 효과와 인상파적인 감각이 돋보인다. 이 작품에서 인물 좌상을 화면에 대각선 구도로 배치한 것은 그의 전형적인 화면 구성방식이다. 소녀가 입은 파란 원피스, 배경의 붉은 꽃, 정원 식물들의 녹색 잎, 그리고 모자의 파란색과 붉은 리본은 각기 보색 대비를 이룬다. 임직순은 이러한 원색들이 잘 어우러지게 소녀의 피부색을 베이지색으로, 흔들의자와 그 주변을 옅은 갈색으로, 그리고 그림자 부분을 맑은 청보라색으로 칠하고 있다. 윤곽선보다는 큼직큼직한 색면으로 드러난 형태는 그가 색채를 우선시하는 색채화가라는 점을 시사한다.

〈화실과 소녀〉[2.18]에서도 그는 여인 좌상과 꽃을 함께 배치하고 있다. 여기서도 화려한 색채 대비가 두드러지지만 붓질은 더욱 대담하고 자유분방하게 느껴진다. 청색 하의를 입고 의자에 앉은 소녀의 다리 부분이 길게 변형되어 화면 상단의 붉은 꽃 무더기와 균형적 조화를 이룬다. 또한 흰색 상의의 밝은 명도뿐만 아니라 두꺼운 재질감도 화면에서 도드라지고, 꽃은 세부 묘사가 생략된 채 대범한 붓질로 추상적으로 표현되어 있다. 거친 듯 자유분방한 필치, 화면 곳곳을 미완성처럼 보이게 하는 묘사, 그럼에도 불구하고 전체를 지배하는 세련된 느낌, 원색과 중간색을 함께 활용하여 전체를 안정감 있게 조화시키는 방식은 한국작가들이 즐겨 활용하는 창작 방식이다. 이

16 같은 책, p.30

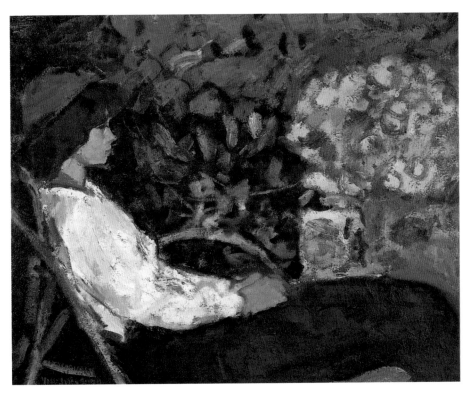

2.18 임직순, 〈화실과 소녀〉, 1982, 캔버스에 유채, 개인 소장

와 같이 임직순의 작품 전체에서 부각되는 신선하고 밝은 색채, 경쾌한 필선, 조화로
운 구도는 자연과 인간을 대하는 그의 낙천적인 삶의 태도와 미의식을 대변한다.

• **향토색의 표현**

　이인성(1912-1950) 이인성은 대구의 가난한 집안에서 태어나 당시 대구화단을 이끌었
던 서동진의 지도와 후원을 받으며 미술공부를 시작했다. 1929년 18세에 《조선미술
전람회》에 입선한 이래 1932년부터 1937년까지 연속 6회 특선을 거듭하며, 젊은 나
이에 서양화 부문 추천작가가 되었다. 1932년부터 1935년까지 다이헤이요미술학교
에서 수학하였으며 일본 체류 중 《제국미술전람회》,《광풍회전》,《신문전》 등에 작품

을 출품하였다. 1935년 귀국 후 대구에서 이인성양화연구소를 설립하여 후학을 양성하였다. 1949년《제1회 대한민국미술전람회》의 추천작가, 심사위원을 역임하였는데 불의의 총기사고로 1950년에 요절하였다.

이인성은 인상파와 후기 인상파의 영향이 두드러지는 인물화, 풍경화, 정물화 등을 남겼다. 그의 회화는 넓은 색면과 부분적으로 분할된 터치와 단순화한 형태감각을 보여주며, 고갱을 연상시키는 상징주의적 기법과 보나르적인 감각을 통해 실내의 인물을 표현하기도 했다.

일제강점기 때《신전》에 출품했던 한국작가들은 작품의 소재를 농촌의 정경에서 많이 구했기 때문에, 이를 '향토적 소재주의'라고 부르기도 한다. 1930년대 한국 농촌 생활의 소박한 단면을 주로 다룬 이러한 정경은 한국인들에게는 향토적 소재이지만《선전》의 심사를 맡은 일본인들의 눈에는 이국적 호기심을 불러일으키는 소재였다.

향토적 소재주의는 주어진 환경에 체념하고 안주하는 사람들의 감상적 정서와 빈한한 삶의 퇴락한 풍경, 그리고 이국적 취향 등을 나타낸다. 이로 인하여 향토적 소재주의는 지배자의 연민의 감정을 자극하고 이에 영합한다고 하여 적지 않은 비난의 대상이 되어왔다. 그러나 많은 작가들이 이러한 삶의 정경을 통해 객관적이거나 주관적인 리얼리티를 반영한 것도 사실이다. 향토적 소재를 통해 그 시대 한국인들의 삶의 모습과 분위기를 엿볼 수 있다는 평론가의 시각이 이를 뒷받침한다.

그러나 그 시대의 삶의 풍정을 담았다는 점에서 위의 주장이 지나치다는 반론도 제기된다. 가령 절구질하는 아낙네라든가, 한복 입은 여인, 전통적인 가옥이나 장터 풍경 및 시골경관 등은 굳이 일본인을 염두에 두고 채택된 이국 풍경이 아니더라도 그 시대의 한국과 한국인의 모습을 엿보게 해준다.[17]

이인성의 대표작 〈가을의 어느 날〉[2.19]은 1934년《제13회 선전》에서 특선을 한 대

17 서성록, 『한국현대회화의 발자취』, 문예출판사, 2006, p.308

작이다. 다소 메마른 듯 느껴지는 가을의 들판에는 해바라기와 옥수수, 여러 가지 화초들이 푸른 하늘을 배경으로 어지럽게 서 있다. 이 작품에서 상반신을 드러낸 여인의 모습은 고갱의 타히티 시절 작품을 연상시킨다. 인상파의 영향을 받은 화가 고갱은 평면적인 형태감각, 분할적인 터치와 큼직큼직한 면 처리, 상징적인 색채감각으로 자신만의 회화적 표현을 발전시켜 후기 인상파의 길을 열었다. 이인성 역시 빛에 대한 관심을 뚜렷이 나타내는 인상파적인 기법을 수용하나 이를 더 발전시켜 넓은 면의 필치와 분할적인 필치를 동시에 활용하여 새로운 회화세계를 보여주었다. 〈가을의 어느 날〉은 실제 삶을 재현했다기보다는 어딘가 몽환적인 분위기를 풍긴다. "회화란 사진적이지 않으며 화가의 미의식을 재현시킨 또 다른 세계"[18]라는 그의 말대로 이 작품은 화가 자신의 미의식이 투영된 가상의 미적 세계로 자기의 마음의 고향을 표현한 것이라고 볼 수 있다. 이구열 또한 이 작품을 '현실 풍경이라기보다는 향토색을 짙게 상징하는 존재'로 그려져 있다고 평했다.[19] 한국의 농촌 풍경을 연상시키는 향토적인 소재와 목가적인 분위기, 강렬한 색채 대비 등은 이후 많은 작가들에게 영향을 미쳐 근대미술에서 향토적 서정주의의 흐름을 이룬다.

　〈경주의 산곡에서〉[2.20]는 이인성이 일본 유학 중 1935년《제14회 선전》에 출품하여 최고상인 창덕궁상을 수상한 작품이다. 이 작품에는 경주 근처의 어느 산골 아이들의 일상이 자연을 배경으로 그려져 있다. 왼쪽에 어린 동생을 업고 서 있는 아이와 오른쪽에 앉아 있는 아이의 인체비례와 자세, 옷매무새 등은 당시 한국인들의 삶의 분위기를 느끼게 한다. 작가는 이러한 향토적 모티프들을 세련된 장식적 감각으로 형상화하여 서구의 조형을 자기화하여 발전시킨 것이다. 이 작품에서 단연 두드러지는 색채는 붉은색과 황갈색이 섞인 땅의 색감으로 푸른 하늘과 강렬한 대비를 이룬다. 이인성의 두 작품은 서정성과 함께 미묘한 우울함을 지니는데 이것은 일제강점기 시대 한국인들이 지녔던 마음의 그늘과 무관하지 않을 것이다.

18　국립현대미술관 편, 『한국근현대회화 100선』, 마로니에북스, 2014, p.50
19　『한국근대회화선집 양화편4 구본웅/이인성』, 금성출판사, 1990, p.124

2.19 이인성, 〈가을의 어느 날〉, 1934, 캔버스에 유채, 97×162cm, 삼성미술관 리움

2.20 이인성, 〈경주의 산곡에서〉, 1935, 캔버스에 유채, 136×195cm, 개인 소장

박상옥(1915-1968) 박상옥은 서울에서 태어나 1936년 경성제일고보를 졸업하고 이듬해 전주사범학교를 수료하였다. 고등학교 재학 중 1935년《제14회 조선미술전람회》에서 〈풍경〉으로 입선하였다. 사범학교 졸업 후 일본 유학을 가서 1939년 도쿄제국미술학교 사범과를 졸업하고 1942년부터 대구사범학교 등에서 교편을 잡았다. 광복 후 1946년 조선미술가동맹을 결성하였고 이인성, 오지호, 박영선 등과 함께 독립미술협회를 창립하였다. 1954년《제3회 대한민국미술전람회》에서 〈한일閑日〉로 대통령상 및 예술원상을 수상하였고 이후 추천작가, 초대작가, 심사위원 등을 역임하였다. 1958년 사실주의 작가들의 단체인 목우회 창립에 참여하여 작품활동을 하였고, 1961년부터 서울교육대학 교수로 재직하였다.

박상옥은 인상파적인 기법으로 향토적인 소재와 소박한 농촌생활의 정서를 표현했다. 그가 즐겨 그렸던 소재는, 햇볕이 내리쬐는 뜨락에서 놀고 있는 아이들의 모습이다. 여기서 빛에 대한 그의 관심을 엿볼 수 있고, 또 평범한 일상생활의 정경을 소재로 삼았다는 점에서 인상파의 영향도 느껴진다. 세부 묘사를 생략한 단순화한 형태는 정감 어린 색감과 잘 어울린다. 그의 작품은 고향의 따뜻한 기억, 어린 시절의 시골 정서를 친숙하게 불러온다.

〈유동〉²·²¹은 초가집 처마 아래 아이들이 옹기종기 모여 있는 농촌의 일상을 재현하고 있다. 대문에는 봄이 왔음을 알리는 '입춘대길立春大吉'이 붙어 있어 아이들이 따뜻한 봄볕을 쬐러 나왔음을 느끼게 한다. 아이들의 얼굴은 이목구비에 대한 세부 묘사가 생략된 채 얼굴 형태만이 암시되어 있는데 이런 표현방법은 박상옥 회화의 특징이다. 전체 색조는 배경색인 황갈색조와 잘 조화되어 있는데 이처럼 하나의 주조색으로 전체 화면을 구성하는 것도 박상옥 작품의 특징이다. 화면 곳곳에 붉은색과 초록색 등의 원색이 포인트로 쓰이지만 전체 색조와 잘 어울리도록 황토색과 섞여 있다.

이후 십오 년 후에 그린 〈한일〉²·²²에서도 박상옥 고유의 모티프와 색조는 지속된다. 이 작품으로 박상옥은 1954년《제3회 국전》에서 대통령상을 수상하고 화가로서의 위치를 굳히게 된다. 작품은 마당에서 토끼를 보며 놀고 있는 아이들의 모습을 담고 있다. 여기서 얼굴의 세부 묘사는 생략되어 있고 황갈색이 이전처럼 전체 색조로

2.21 박상옥, 〈유동〉, 1939, 캔버스에 유채, 95×128cm, 용인 호암미술관

2.22 박상옥, 〈한일〉, 1954, 캔버스에 유채, 119×193cm, 과천 중앙공무원 교육원

두드러져 보인다. 그러나 구성과 형태감각이 훨씬 견고하게 정돈되어 있고 빛과 그림자의 대비도 더 뚜렷해졌다.

이와 같은 작품들에서 볼 수 있듯이 박상옥은 기법적으로 맑고 투명한 색을 겹쳐 나가면서 부드럽고 원만한 포름이 화면 속으로부터 우러나오게 하고, 형태를 독특하게 단순화하여 한국인들의 모습을 재현하고 있다. 이러한 시도는 재래적 명암법의 영역을 넘어 화면의 평면적 전개를 펼쳐 보이는 현대회화의 특성을 보여준다. 박상옥의 작품들은 세월을 넘어 안온한 휴식의 향수를 자아내며 잃어버린 고향의 그리움 같은 근원감정을 자극한다. 이로부터 그가 한국의 정서, 이 땅의 풍광과 자연을 깊은 곳에서부터 사랑했고 이를 작가 고유의 조형어법으로 바꾸어 표현했음을 알 수 있다.

• **한국의 산하와 시적 정취**

변관식(1899-1976) 소정 변관식은 조선 왕조의 마지막 화원이었던 소림 조석진의 외손자로 1917년 조석진이 가르쳤던 서화미술원에 입학하면서 화가로 성장한다. 그는 여러 차례《조선미술전람회》에 입선하며 두각을 나타냈고 1925년에는 일본으로 건너가 동경미술학교에서 청강, 수학하며 일본의 남화南畵 양식을 습득한다. 1930년 귀국 이후에 그는 금강산을 비롯한 국내의 명승지를 답사하고 이를 토대로 실경의 특징을 반영한 개성적인 화풍을 개척한다. 그의 작품은 주로 자연풍경과 자연 속의 인간의 삶을 서정적인 풍취로 담아내며, 자연과 조화를 이루며 살아가는 인간의 정서, 풍류 등의 미의식을 나타낸다.

특히 그는 한국 산하의 실경을 풍부한 변화 구도 속에서 보여주는데 이것은 근대적 감각의 리얼리즘이 표현된 것이라고 평가된다. 〈농촌의 만추〉[2.23]는 추수를 끝낸 늦가을의 풍경을 그린 작품이다. 한국 어디에서나 흔히 볼 수 있는 일상적인 모습이지만 자연과 더불어 살아가는 사람들의 시적 정취가 느껴진다. 화면 중앙에 나무를 배치하여 대담한 구도를 설정하고, 옅은 먹색에서 점차 진한 먹색으로 넘어가는 적묵법積墨法을 활용하고 있다. 또 대상의 입체감을 살리면서 화면 전체에 중후한 효과를 주고 있다. 그는 짧은 선을 문지르듯 겹쳐 그리면서 윤곽과 음영을 동시에 나타낸다. 나무

2.23 변관식, 〈농촌의 만추〉, 1957년경, 종이에 수묵담채, 125.5×264cm, 국립현대미술관

秋色
王方永作
詩為
無
形畫
作畫為
不語

詩
大都
品
格趨
絶
思致
高
遠也
丙午
春日
彀岩
小亭

2.24 변관식, 〈외금강 삼선암 추색〉, 1959, 종이에 수묵담채, 125.5×125.5cm, 국립현대미술관

줄기와 언덕, 논두렁 등은 진한 먹으로 거침없이 표현하고 바탕색은 옅은 먹색과 갈색으로 조화시키고 있다. 평론가 오광수는 변관식의 작품이 한국 근현대미술의 맥을 잇는 자연주의와 맞닿아 있다고 여긴다.

> 한국의 미술을 소박한 자연주의로 파악하고 있는 일반적 견해를 따른다면 소정이야말로 가장 이 견해에 밀착된 자기 양식을 이룩한 화가가 아닌가 생각된다.[20]

〈외금강 삼선암 추색〉[2.24]은 변관식의 후기 작품세계의 특징을 잘 보여주는 작품으로, 금강산 만물상 입구에 있는 삼선암의 가을 경치를 그린 것이다. 삼선암 세 개의 봉우리 가운데 상선암이 화면 중앙을 가로지르는 과감한 구도를 적용했으며, 옅은 먹의 붓질을 중첩하여 바위산의 강건한 질감과 양감을 드러내고 있다. 먹색을 층층이 쌓아가며 칠하는 적묵법과 진한 먹을 겹쳐 그리며 대상의 입체감을 나타내는 파묵법이 잘 조화되어 있다. 화면 오른쪽의 넓은 공간에는 산을 오르는 여행객의 모습을 그려서 공간의 깊이감을 잘 나타낸다. 작가는 높은 곳에서 아래를 내려다보는 부감법으로 삼선암 골짜기를 조망하면서 첩첩이 쌓인 암산들과 풍우에 깎인 화강암 표면의 거칠고 웅장한 모습을 깊이 있게 표현한다.

근경을 강조하면서 전체적으로 미약하게나마 원근법을 적용한 점 등은 이 작품에 서양화법이 적용되었음을 시사한다. 그러나 전체적으로 보면 필묵의 효과에 주력한 전통적인 성향의 작품으로 볼 수 있다. 이것은 20세기 후반 이후 서구 기반의 시각적 사실성이 절대적 회화 수준일 수 없고, 시대적 변화, 즉 붓과 먹의 적극적 활용이 한국성을 담보하는 우수한 표현방식이라는 사실이 반영되었다는 점에서 의미가 크다. 이때문에 실경을 토대로 하면서도 오히려 필묵의 표현이 중시된 것이다.

20 오광수, 「변관식-변화 풍부한 구도 속에 거친 터치와 적묵(積墨)을 통한 실경」, 『계간미술』, 20호, 1981년 겨울, p.23

이상범(1897-1972) 이상범은 한국산수의 전형을 창조한 화가라는 평을 듣는다. 그는 서화미술원에서 안중식으로부터 그림을 배우며 화가로 성장한다. 실경을 토대로 한 수묵산수화로 자신의 작품세계를 형성했고, 《조선미술전람회》에서 창덕궁상을 수상하며 두각을 나타냈다. 20세기 중반에는 홍익대학교 교수로서 후학을 양성하고 이를 통해 이후 수묵채색화의 전개에 있어서 중요한 영향을 미친다.

그는 웅장하고 화려한 절경보다는 조촐한 한국의 산야를 화폭에 담아내면서 평범한 야산, 산촌의 초가 등 일상적인 풍토미를 추구한다. 그는 다소 쓸쓸한 듯한 농촌의 정취를 통해 자연과 벗하면서 욕심 없이 살아가는 민초들의 모습을 담아낸다. 이러한 그림들은 실경을 보고 그렸다기보다는 그 자신의 마음에 담긴 한국의 자연과 삶의 모습을 그린 것이다.

〈산가모연〉[2.25]은 야산 중턱에 서너 채의 초가집이 보이고 굴뚝에서는 저녁 짓는 연기가 피어오르며, 일터에서 막 돌아온 촌부와 소의 모습을 표현하고 있다. 그는 다소 메마른 듯한 붓을 비벼서 짧게 끊어지듯 리드미컬하게 표현하는 필치를 즐겨 활용하는데 특히 나뭇잎, 풀잎 등의 표현에서 잘 볼 수 있다. 작품의 구도는 평담하게 탁 트여 안정적이고, 점진적으로 은은하게 번진 묵색과 빠른 붓놀림으로 표현된 듯한 풀과 나뭇가지 등의 표현은 고적한 산촌의 정서를 시적으로 전달한다.

〈강상어락〉[2.26]은 잔잔하게 흐르는 강물을 중경으로 하고 앞뒤로 잡풀이 우거진 강 둔덕을 배치한 3단 구도다. 둔덕 위로는 옛 성문과 성벽이 그려져 있어 이곳이 유서 깊은 고도古都임을 암시한다. 강 위에 떠 있는 나룻배에는 촌부들이 풍로에 불을 지 피거나 고기잡이하는 모습이 보인다. 이 그림은 특히 작가 특유의 짧게 끊어지는 활달한 필치와 농묵과 담묵의 조화를 보여준다.

이상범의 작품 속 자연을 최순우는 '스산스럽고 조촐한 우리 풍토의 예사로운 산하'라고 일컫고 있다.

주변의 예사로운 풍토 속에서 예사로운 자연미를 그는 간절하게 사랑했었다. 당시의 메마른 산촌의 환경을 현실적인 시각으로 과장 없이 묘사한 것을 볼 수 있으며,

2.25 이상범, 〈산가모연〉, 1952, 종이에 수묵담채, 49×90cm, 개인 소장

2.26 이상범, 〈강상어락〉, 1959, 종이에 수묵담채, 77×208cm, 동아일보사

헐벗은 언덕과 듬성한 나목 그리고 깔깔한 전답이 그러하였다. 우리 국토의 그 어디에건 놓여 있음직한 예사스런 풍경일 뿐 아니라, 한국인의 마음속의 어느 밑바탕을 건드려주는 느낌의 서민적인 산수화인 것이다.[21]

이상범의 작품에 나타난 대범하고도 거친 듯한 솜씨는 현대 한국 산수화가 지니는 두드러진 특색이라고 할 수 있다. 스산스러운 분위기, 담담한 색조, 거친 듯한 표현 속에 담긴 그의 관조적 정신은 한국미의 한 특징임을 뒷받침한다. 이런 의미에서 최순우는 이상범을 한국 산수화의 역사적 맥을 잇는 가장 한국적인 현대작가의 한 사람으로 지목한 것이다.

● 인간과 문화

이유태(1916-1999) 이유태는 1935년 김은호에게 사사하며 섬세한 사실적 채색화 기법을 익힌다. 그는 1938년 도쿄제국미술학교에서 수학하며 섬세한 채색화 기법을 다채롭게 체득한다. 1937년에 거리의 지게꾼을 그린 작품으로《조선미술전람회》에서 입선한 후 1940년부터 1944년까지 입선과 특선을 거듭한다. 이 시기 작품들은 주로 젊은 여인상으로, 세밀한 선묘와 사실적인 채색미, 그리고 신선한 구도에 천착하고 있다. 1943년의 수석 특선작인 〈여인-지智·감感·정情〉 3부작과 다음 해의 특선작인 2부작 〈인물일대-탐구探究·화운和韻〉은 30대 이전의 그의 대표작이다. 이후 1947년부터 1977년까지 이화여자대학교 미술학부 교수로 재직하였다.

〈인물일대-화운〉[2.27]은 일제가 패망하기 한 해 전인 1944년《선전》에 출품한 2부작 중의 하나다. 그는 이 연작을 통해 근대화된 한국 여인의 모습을 표현하려 했다. 그림에서 한복을 단정하게 입은 여인은 책과 피아노가 있는 공간에서 휴식을 취하고 있다. 독서와 음악에 열중하며 문화를 향유하는 여인의 모습은 당시 그가 지니고 있던 이상적인 젊은 한국 여인상의 구현일 수도 있다. 이 작품과 쌍이 되는 〈인물일대-탐

21 최순우,「이상범-스산스럽고 조촐한 우리 풍토의 예사로운 산하」,『계간미술』, 20호, 1981년 겨울, pp.18-19

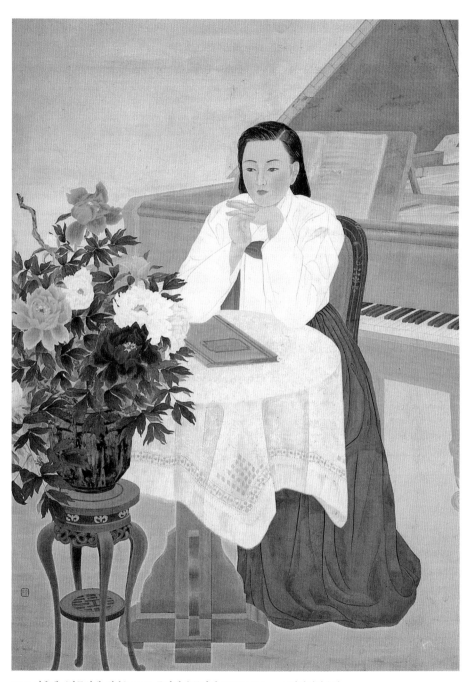

2.27 이유태, 〈인물일대-화운〉, 1944, 종이에 수묵담채, 210×148.5cm, 국립현대미술관

구)는 실험실에서 흰 가운을 입고 현미경 앞에 앉아 있는 여성 과학도를 그렸는데, 변화된 사회 속에서 변모하는 여성의 위상을 표현하면서도 한정閑情과 온아함 등의 한국적 미의식을 잘 나타내고 있다.

그의 작품은 전반적으로 전통적인 구상적 기법에 충실하면서 실경을 바탕으로 수려한 자연상을 형상화하고, 이상적이고 모범적인 인간상을 표현하는 경향이 있다.

장우성(1912-2005) 장우성은 인물, 군상, 화조 등을 소재로 사실적인 수묵채색기법을 활용한 작품세계를 보여준다. 1930년대에 김은호로부터 사사하며 채색 공필화법을 배웠는데 초기에는 세밀한 필치에 진한 채색의 인물화와 화조화를 주로 그렸다. 그는 《조선미술전람회》에서 여러 차례 수상하며 기성작가로 자리매김한다. 1940년대를 기점으로 전통시대의 문인화에 기반한 간결한 수묵담채풍으로 작품세계를 구축한다. 1940년대 후반부터 그는 서울대학교와 홍익대학교 미술대학 교수로 활동하며 이후의 주요 수묵채색화가들의 양성에 주력한다.

〈화실〉[2.28]은 1943년《제22회 선전》의 특선작으로 섬세한 필선을 살린 사실적인 기법을 보여준다. 작품은 화실에서 작업하는 중에 화가와 모델이 잠시 휴식을 취하는 장면을 묘사하고 있다. 무엇보다 그림의 구도가 눈길을 끄는데, 인물과 화구들을 대각선으로 배치하고 여인의 앉음새는 왼쪽 위에서 오른쪽 아래로 지나가는 대각선을 형성해 전체적으로 X자 구도를 이룬다. 또한 모델과 화가의 시선을 엇갈리게 하는 구성적 묘미가 돋보인다. 작품은 자유롭고 편안한 분위기를 보여주지만 그 속 어딘가 정적인 고요함이 감돌고 있다. 작품에 표현된 침착한 색조도 이러한 분위기와 조화를 이룬다.

이 같은 장우성의 인물화는 필선이 강조되고 간결하여 담백한 톤을 보여주면서 동시에 문인화의 격조를 보여준다. 해방 이후에 그는 새롭게 문인화의 세계를 지향하면서 수묵담채화를 통해 동양적 정신성의 추구에 매진한다.

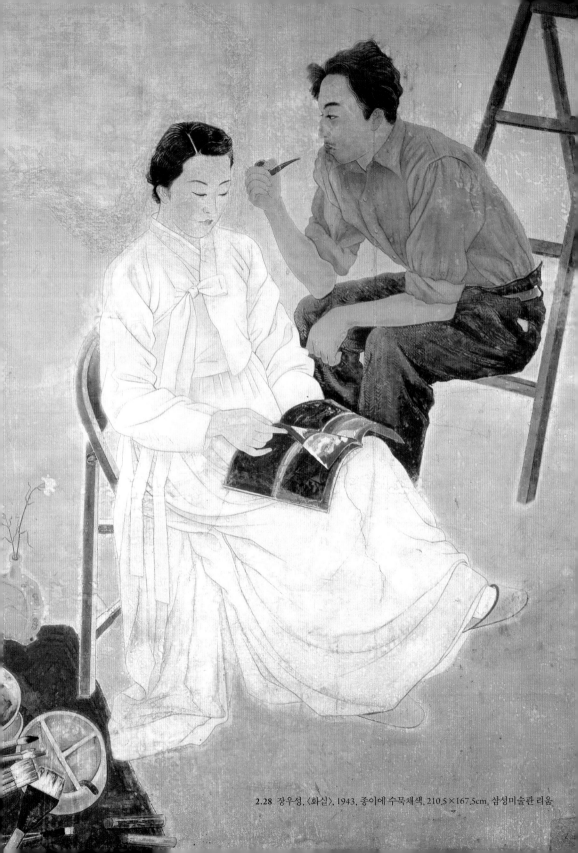

2.28 장우성, 〈화실〉, 1943, 종이에 수묵채색, 210.5×167.5cm, 삼성미술관 리움

• 구상조각의 근대적 인간상과 미적 이념

한국 근대조각의 발전사를 살펴보면, 김복진(1901-1940)이 근대적 조소를 도입하고 김경승, 김세중, 윤승욱, 윤효중 등이 이를 개척해왔음을 보여준다. 그 뒤를 권진규, 송영수 등이 이어서 개성적인 작품을 제작하고 김종영이 추상조각을 선도하면서 독자적인 조형의 세계를 구축한다. 이들에 의해서 우리미술의 전통적 미의식은 현대조각의 다양한 특성에 폭넓게 수용되고 발전하게 된다.

우리나라 근대조각 작품들을 보면 사실적 묘사에 바탕을 둔 누드 또는 옷을 입은 인물상 혹은 두상이 주를 이룬다. 이런 특성은 한국 근대조각의 선구자들이 대부분 동경미술학교 조각과를 수학한 데서 비롯된 것이다.

> 동경미술학교에서 교수들은 철저한 기본기를 익히기 위하여 사실적인 기법 이외에 다른 것은 못하게 했다고 한다. 우리나라 서양화가들의 경우 조각가들과 마찬가지로 교육 자체는 아카데믹한 교육을 받았지만 1930년대에 이르러서 몇몇 화가들이 추상미술이나 표현주의적 양식을 과감히 수용하는 모험을 한 데 비해 조각에서의 보수적인 사실주의는 이후 거의 1950년대까지 지속되었다. 이러한 보수성은 일본 근대조각의 일반적인 특징이지만 또한 일본의 1세대 조각가들이 받아들인 서양조각의 특성이기도 하다.[22]

김경승과 윤승욱은 한국 근대조각에서 아카데믹한 사실적 기법을 적용한 작가다. 이들은 주로 인간을 소재로 삼으면서 외적인 것을 통해 내적인 것을 드러내려 했다. 조각은 주로 인체를 소재로 삼는데, 인체는 일종의 자연이다. 회화는 인간을 둘러싼 자연환경이나 풍경, 동물들을 함께 표현하는 반면에 3차원의 공간을 활용하는 조각은 재료의 특성상 그것이 어렵다. 따라서 조각에서는 인체 자체를 자연으로 표현하는 경향이 두드러진다. 이들이 추구한 미의식은 자연적 존재로서 인간의 아름다움, 영혼

22 김영나, 『20세기의 한국미술』, 예경, 1998, pp.145-146

과 정신의 깊이, 온아함, 소박함 등의 정서로 나타난다.

한국 근대 구상조각을 개척한 선구자 김경승(1915-1992)은 인물 입상을 주로 제작했다. 그의 대표작 〈소년입상〉[2.29]은 소년이 서 있는 모습을 한쪽 발에 무게중심을 두는 콘트라포스토의 자세로 제작한 조각으로, 이상화나 주관화하지 않은 사실적인 묘사가 특징적이다. 윤승욱(1915-1950)은 대법한 사실주의적 기법을 보여준다. 그의 작품 〈피리부는 소녀〉[2.30]는 아리스티드 마욜과 유사하게 고전적인 안정감으로 인체를 표

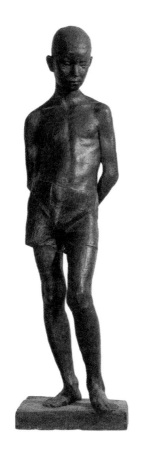

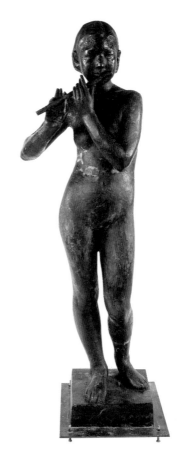

2.29 김경승, 〈소년입상〉,
1943, 청동, 149×38×41cm, 국립현대미술관

2.30 윤승욱, 〈피리부는 소녀〉,
1937, 150×33×35cm, 국립현대미술관

현하고 있다. 윤효중(1917-1967)은 당시 조각가로는 유일하게 동경미술학교 조각과에서 목조를 전공했다. 그는 1940년대 초에 등장하여《조선미술전람회》를 통해 두각을 나타내는데 표면에 나무의 재질감이 강하게 남는 방식의 구상조각을 주로 제작했다.

그는 인간의 자세나 모습을 통해 상징적 의미를 전달한다. 대표작 〈현명〉[2.31]은 여인이 활을 쏘는 자세를 표현한 목조로, 한복을 입은 여인이 활시위를 당기는 활달한 자세와 운동감이 조화를 이룬다. 이 작품의 표현의도를 그는 "시국의 진전에 따라 조선 여성들이 각 방면에서 활발한 활동을 하고 있는데 그 자태와 아울러 조선 의복의 미를 재현하려고 힘써 보았다"라고 밝혔다.

이처럼 윤효중의 조각은 외적인 아름다움뿐만 아니라 인간의 정신미, 용맹, 기개 등의 미의식을 형태와 자세를 통해 보여준다.

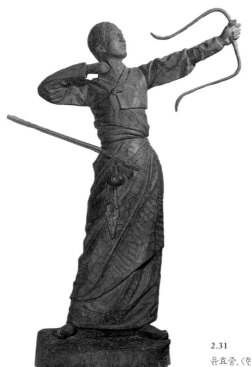

2.31
윤효중, 〈현명〉,
1942, 나무, 180×120×65.5cm, 국립현대미술관

표현: 새로운 조형감각으로 표출된 내면성과 이념 ─────

20세기 초엽 서구 모더니즘의 한국적 수용에 대하여 일부 평론가는 작가들이 모더니즘 경향을 이념으로 소화하고 발전시킨 것이 아니라 단지 새로운 기법으로 수용했다고 평한다. 그렇지만 작가들은 모더니즘의 실험적 경향이 자신의 정서와 미감을 표현하는 데 적합하다고 생각되면 적극적으로 수용하여 활용하기도 했다. 특히 경향적으로 한국인들의 감성을 표현하는 데 가장 적합한 기법이 야수파와 표현파적인 기법이다. 서구 모더니즘에서 야수파와 표현파가 보여준 단순하고 대범한 붓질, 외관의 마무리에 신경을 쓰지 않는 태도 등이 한국작가들의 표현의도와 정서에 맞는 것이다. 1970년대까지의 한국의 구상화가들은 실험적인 작품을 하더라도 강한 색채 대비, 그리고 공격적인 요소보다는 온건하고 안정된 색조를 선호했다. 이러한 특징은 가장 표현적인 필치를 보여주었던 구본웅이나 이중섭과 같은 작가들에게도 보인다.

한국작가들은 차분한 색조를 더 선호하며 보색 대비를 활용하더라도 중간색을 적절히 섞어서 보다 안정감 있는 화면을 만든다는 점에서 강한 원색, 생경한 보색 대비 등을 사용하는 서구 작가들과 다르다. 이들은 회화적 화면 전체가 나름의 안정된 색채의 조화를 이루게 하려고 중간색을 적절히 활용한다. 황토색이나 청회색, 베이지색 등이 그 예다. 한국화가들의 이러한 특징은 서구 야수파 화가들이나 표현주의 화가들이 의도적으로 원색을 어떠한 완충적인 색이 없이 강하게 구사했던 것과 대비되는 것이다.

• 한국적 모더니즘의 정신과 표현성

김종태(1906-1935) 김종태는 거의 독학으로 유화를 공부하여《조선미술전람회》에서 총 22점의 입상작을 내놓은 '선전 스타'였다. 그는 1934년 28세의 나이에《선전》서양화부에서 처음으로 조선인 추천작가가 된 것으로도 유명하다. 가난한 환경 속에서도 일본인 화가뿐만 아니라 그 어떤 작가에게도 굴하지 않는 기행적 성향이 있었던 그는, 그 절정기인 1935년 평양에서 개인전을 열던 중 장티푸스에 걸려 29세의 짧은

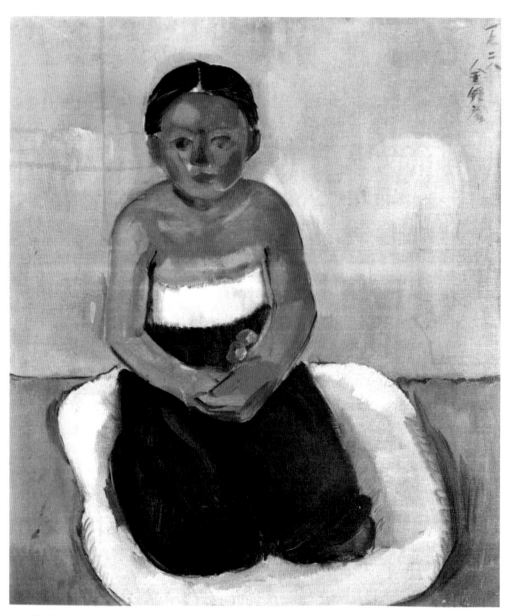

2.32 김종태, 〈포즈〉, 1928

생을 마감한다. 그의 갑작스러운 죽음과 재능을 안타까워한 그의 친구들은 평양에서 열렸던 개인전 작품들을 서울로 가져와 명치제과明治製菓에서 유작전을 열기도 했다.

김종태는 1920년대 후반부터 1935년 때이른 죽음에 이르기까지 활동하면서 최초의 표현파적인 수법을 소개한다. 그는 한국적인 소재를 현대적 감성으로 표현했는데 특히 인물화를 독특한 감각으로 묘사했다.

그의 작품 〈포즈〉[2.32]는 단순하고 과감한 붓질, 생략된 세부 묘사, 마무리되지 않은 외관을 통해 인물을 화면의 구성요소로 처리하여 마치 정물처럼 다루고 있다. 이처럼 그는 소재를 단순화하고 대범하게 평면적으로 처리하였는데, 이런 표현기법은 전체적으로 야수파와 표현주의적인 경향을 보인다. 작가이자 평론가였던 김용준은 김종태의 인물화에서 보이는 선명한 색채감각을 높이 평가한 바 있다. 김용준에 의하면 작가는 조선 사람들이 좋아하는 붉은색, 남색, 노란색, 녹색 등 원색에 가까운 색을 우리 고유의 민족적인 색채로 자각하고 사용하였다는 것이다.

구본웅(1906-1953) 구본웅은 「황성신문」 기자와 잡지 『개벽』의 편집장을 역임했던 구자혁의 아들로, 아버지가 인수하여 설립한 창문사를 통해 많은 문인과도 교유했던 화가다. 그는 고려미술원에서 이종우에게서 사사하고 도일하여 1926년 일본대 전문부 미술과를 졸업한 후 1934년 다이헤이요미술학교 본과를 나왔다. 귀국 후 목일회牧日會, 백만회白蠻會 등의 창립에 가담하는 한편 문예지 『청색靑色』을 발간하기도 하였다. 해방 후 문교부에서 미술교과서를 편찬하며 미술교육과 비평활동에 계몽적 활동을 하였다. 구본웅은 1930년대 전위주의미술의 다양한 흐름에 영향을 받았는데, 그 중에서도 야수파와 표현주의적인 요소가 강하게 나타난다. 정규는 "야수파적인 작화 경향을 가졌던 화가는 구본웅뿐이었으며, 그는 평생 이 경향을 고수한 유일한 화가였다"[23]고 평가하고 있다. 특히 구본웅의 인물화들은 거친 붓질, 변형되고 왜곡된 형태, 자연색을 벗어난 상징적인 색채, 선명한 원색과 강한 보색 대비, 대상에 대한 주관적

23 오광수, 『한국현대미술사』, 열화당, 2000, p.93

2.33 구본웅, 〈친구의 초상〉, 1935년 전후, 63×53cm, 과천 국립현대미술관

인상 등을 표출한다.

〈친구의 초상〉^{2.33}은 구본웅이 일본 유학을 마치고 돌아와 시인 이상의 초상을 그린 것이다. 이상은 1930년대에 모더니즘의 특성을 첨예하게 드러내는 난해한 작품들을 발표한 바 있다. 구본웅과 이상은 신명학교 동창으로 어릴 때부터 절친했다. 구본웅은 이상이 창문사에 근무하며 돈을 벌 수 있도록 도왔고, 또한 이상이 요절한 후에는 문예지 『청색』을 발간, 그의 유작을 게재한 바 있다. 이 초상은 기존의 예술규범을 뛰어넘으면서 현실에 대해 비판적이고 반항적인 예술세계를 보여주려 했던 예술가의 내면을 어두운 색채, 거칠고 대담한 필치를 통해 나타낸다. 이 작품에서 야수파의 영향을 짐작할 수 있는 것은 색채의 사용이다. 마티스를 비롯한 야수파 작가들은 색채의 해방, 즉 자연색으로부터 벗어난 자의적인 색채를 과감하게 적용하고 원색을 즐겨 사용했다. 이러한 생생한 색채들을 감싸는 거칠고 강한 검은 윤곽선은 표현주의 화가들이 즐겨 활용했던 방식이다. 이 초상은 전체적으로 어두운 분위기지만 눈언저리와 입술, 담배 파이프 끝의 붉은색이 상의의 녹색과 보색 대비를 이루어 생동감을 준다. 얼굴 오른쪽의 어두운 면과 왼쪽의 밝은 면은 코를 중심선으로 하여 날카롭게 분할되어 있어 입체파의 다시점多視點 표현을 연상시킨다. 치켜 올라간 눈매와 시니컬한 표정, 비스듬히 문 파이프 등은 괴팍하고 반항적이었던 지식인 예술가의 내면을 잘 드러낸다. 어둡고 우수에 찬 분위기는 1910년대 독일 표현주의 작가들의 작품에서도 나타나는데, 이들은 1차 세계대전이 임박한 당시 시민사회의 위기의식을 작품으로 표현했다. 구본웅의 작품에서도 식민지 시대 지식인의 고뇌와 우울, 일제 군국주의의 징후가 나타나는 불안한 사회적 분위기가 엿보인다.

〈여인〉^{2.34}은 기존의 미적 규범을 벗어나려는 구본웅의 시각을 보여준다. 여성의 누드 상반신을 그린 이 작품은 구본웅의 작품들 가운데 가장 격렬한 표현성을 나타낸다. 1930년대 초기 서양화가들의 누드화는 아카데믹한 고전주의적 성향을 토대로 그려져서 사실적 묘사기법, 인체비례와 자세의 균형 잡힌 조화, 화면 전체의 구성미 등이 중시된다. 이에 비해 구본웅의 이 작품은 여인의 나체에 대한 기존의 미적 규범을 깨려는 작가의 실험정신이 깃들어 있다. 붉은색, 녹색, 황색, 청색 등 원색을 과감하게

2.34 구본웅, 〈여인〉, 1935년 전후, 캔버스에 유채, 50×38cm, 과천 국립현대미술관

사용하고, 거칠고 강한 검은 선으로 윤곽선을 둘러 독일 표현주의 회화에 근접한 특성을 보인다.

　구본웅의 대표작들은 1930년대 다른 어떤 구상화가들보다도 모더니즘의 실험정신을 적극적으로 적용하려고 시도했음을 보여준다. 그의 인물화는 필치나 색채를 통해 예술의 표현적 성격을 강하게 드러내면서도 대상의 성격과 본질을 예리하게 드러낸다. 이런 격렬한 표현성 속에 잠재된 대범함과 일탈逸脫의 정신은 한국적 미의식의 중요한 특성을 반영한다.

이중섭(1916-1956) 이중섭은 근대 구상화가 가운데 대중들에게 가장 친숙하고 사랑받는 화가다. 그는 평안남도 평원의 부유한 가문에서 태어나, 정주 오산고등보통학교에 입학해 당시 미술교사였던 임용련任用璉의 지도를 받으면서 화가로서의 꿈을 키웠다. 1937년 일본으로 건너가 분카학원文化學院 미술과에 입학하였고, 재학 중《독립전》과《자유전》에 출품하여 신인으로서의 각광을 받는다. 분카학원을 졸업하던 1940년에는《미술창작가협회전(자유전의 개칭)》에 출품하여 협회상을 수상하였고, 태평양전쟁이 극단으로 치닫던 1943년에 가족이 있던 원산으로 귀국하여 1946년 원산사범학교에 미술교사로 봉직한다. 그 사이 일본인 여성 야마모토山本方子와 1945년 원산에서 결혼하여 이 사이에 2남을 둔다.

그러나 북한 땅이 공산 치하가 되자 창작 활동에 많은 제한을 받게 된다. 6.25 전쟁이 일어나고, 유엔군이 북진하면서 그는 자유를 찾아 원산을 탈출, 부산을 거쳐 제주도에 도착하였으나 생활고로 인해 다시 부산으로 돌아온다. 이 무렵 부인과 두 아들은 동경으로 건너갔으며, 이중섭은 홀로 남아 부산, 통영 등지를 전전하게 된다. 1953년 일본에 가서 가족들을 만났으나 며칠 만에 다시 귀국한다. 이후 줄곧 가족과의 재회를 염원하다 그의 나이 40세가 되던 1956년에 정신이상과 영양실조로 적십자병원에서 죽는다.

그의 작품이 한국인들에게 호소력 있는 이유는 그가 치밀한 묘사보다 소박하고 활달한 필치, 단순하면서도 강렬한 색감을 사용한다는 것이다. 그 뿐만 아니라 아이들, 가족, 소 등과 같이 한국인들이 좋아하는 친밀한 소재를 다룬 점들도 그 이유로 들 수 있다. 그러나 무엇보다도 화가 자신의 기구한 삶의 스토리가 그의 작품에 정서적으로 공감하게 한다고 보인다.

대부분의 그의 작품들은 거칠고 활달한 필치의 표현적 구성을 기반으로 함축적이고 개성적인 형태를 나타낸다. 이러한 그의 작품의 특징은 형식적인 측면은 야수파와 표현주의의 영향을 받은 것으로 간주되고, 내용적으로는 참담한 시대를 치열하게 살아온 내면의 정서를 반영한다고 평가되어 왔다.

이중섭은 다양한 소재들로 한국인들의 삶과 정서를 구체적으로 표현한다. 그중에

서 그가 특히 선호했던 대표적 소재가 바로 소牛다. 이 소재가 갖는 상징성은 한국인들의 삶과 정서를 대변하는 것으로 해석된다. 소는 농사를 지으며 살아가는 한국인들의 삶에 필수적인 가축으로, 힘든 노동과 헌신을 상징함과 동시에 그 온순한 성질은 선량한 민족성을 대변한다. 그러나 그의 소 모티프는 1930년대부터 한국 고유의 정취를 추구하던 작가들의 작품에서 향토색을 보여주는 모티프처럼 전원적 풍경과 조화를 이루는 평화로운 이미지가 아니다. 1950년대 이중섭 작품 속 소는 울부짖거나 싸우는 모습으로 작가의 격렬한 감정을 표출한다. 이렇게 이중섭의 소 그림은 우리 민족의 대다수가 겪은 생활 감정을 잘 표현하고 있을 뿐만 아니라 일제강점기 시대에 식민지 정책과 문화에 항거하는 민족의식을 표상하기도 하는 것이다.

이중섭이 1950년대 그린 소의 모티프들은 주로 황소였다. 그는 소의 머리 부분을 크게 부각한 작품을 여러 점 남겼는데 〈황소〉2.35는 그중의 하나다. 이 그림에서 굵고 투박한 검은 선, 배경의 붉은색은 소의 누런색과 강한 대조를 이루면서 야수파와 표현주의 작가들이 즐겨 활용했던 조형적 특성을 보여준다. 울분에 차 있는 듯한 황소의 표정은 열정과 분노, 광기 등 작가의 정서적 상태를 상징적으로 표현하는 것으로 보인다. 소에 대한 그의 감정이입은 다양하게 해석된다. 몸부림치며 우는 소는 많은 역경을 헤쳐 나온 그 자신의 처지를 표현한다고도 볼 수 있고, 불행했던 지난 한 세기 동안 우리 민족이 맞닥뜨려야 했던 운명을 상징하는 것으로 해석되기도 한다.[24] 이처럼 소는 주관적·객관적으로 한국적 삶의 현실을 상징적으로 대변한다. 동료작가 김환기는 이중섭의 소 연작을 높이 평가하면서 다음과 같이 언급한 바 있다.

작품 거의 전부가 소를 취재했는데 침착한 색의 계조, 정확한 데포름, 솔직한 이메즈, 소박한 환희, 좋은 소양을 가진 작가이다. 쏘쳐오는 소, 외치는 소, 세기의 음향을 듣는 것 같다. 응시하는 소의 눈동자, 아름다운 애련이었다.

24 최석태, 『이중섭 평전』, 돌베개, 2000, p.65

2.35 이중섭, 〈황소〉, 1953년경, 종이에 유채, 32.3×49.5cm, 개인 소장

　　이중섭은 오산고보 시절부터 소를 세밀히 관찰했고, 소의 자세, 동작에 대한 축적된 연구를 바탕으로 소를 표현했다. 〈싸우는 소〉[2.36]에서는 소 연작에서 보기 드물게 한 화면에 두 마리의 소가 등장한다. 이 작품은 간략하고 거친 선으로 소의 난폭한 동세를 표현하고 있다. 검은 소와 흰 소의 대비되는 색채도 다양하게 해석된다. 전반적으로 소 연작은 차분한 색조로 모티프를 표현하면서 배경은 붉은색 등의 원색을 사용하여 작품의 표현성을 강화하고 있다.

　　이중섭은 소 외에도 가족, 어린아이, 닭, 까마귀, 복숭아밭 등 한국적인 것의 사물, 형체, 그리고 색채 등을 자신만의 표현방식으로 묘사했다. 이 과정에서 그는 전통미술에 주목하고 그 아름다움을 되살리려고 노력한다. 이를테면 고구려의 고분벽화, 민화, 고건축, 토속적인 것들에 나타난 고유한 것을 포착하고 발전시킨다. 그러나 그의 그림에 담긴 내용은 현실의 재현이 아니라 현실에 대한 감정적 체험 즉 정서의 표현

2.36 이중섭, 〈싸우는 소〉, 1954, 종이에 유채, 17×39cm, 개인 소장

2.37 이중섭, 〈도원〉, 1953년경, 종이에 유채, 65×76cm, 개인 소장

인 것이다. 이 정서는 대단히 개성적으로 표현되어 있지만 단지 개성적인데 머물지 않고 한국인의 전형적인 생활감정과 미의식을 대변한다. 이중섭은 물고기와 함께 노는 아이들도 즐겨 그렸는데 작품에서 아이들은 다산과 풍요, 행복을 기원하는 상징이고 물고기는 다산과 재생을 의미하는 것으로 보인다.

아이들이 복숭아밭에서 노는 모습을 그린 〈도원〉2.37은 작가의 이상향을 엿볼 수 있는 대표작이다. 벌거벗은 아이들의 동작은 천진하고 순수한 동심의 세계를 보여주며, 푸른 바다와 꽃이 활짝 핀 복숭아밭은 지상낙원을 상징한다. 이 작품이 전통미술의 여러 모티프를 활용했다고 보는 미술사가도 있다. 작가가 산의 주름을 그리면서 일정하게 겹쳐 사용한 선은 고구려 고분벽화에서 볼 수 있는 산의 표현 형식과 유사하며, 아이들이 복숭아나무를 기어 올라가는 모티프는 동자가 포도넝쿨을 타는 고려청자의 문양과 유사하다는 것이다.[25]

이중섭은 다른 어떤 작가보다도 힘 있는 필치와 색감으로 향토적인 소재를 표현했다. 이것은 그가 한국적 정서를 전달하면서도 안온한 감상주의에 빠지지 않고 식민지 시대와 6.25 전쟁 등 힘겨운 시기에 민족의 저력을 찾고자 하는 대중들에게 사랑받는 작가가 되는 데 중요한 역할을 한다. 또한 이와 관련하여 작가의 거칠고 소박한 필치, 그리고 단순한 색감 등이 한국인들이 선호하는 대범함과 소박함 등의 미의식과 일치하는 점도 간과해서는 안 될 요소다. 또한 인간과 자연의 조화의식은 자연 속에서 노는 어린아이들을 모티프로 한 작품들에도 많이 나타나는데, 자연에 대한 순응적 태도는 한국적 미의식의 중요한 바탕이 된다. 김병기는 이중섭을 일컬어 "서구적인 재료로 그림을 그렸을망정 이를 완전히 자기 것으로 소화하여 자신의 숨소리와 꿈을 분명하게 엮어간 개성적이고 향토적인 미술가이며, 한국의 서양화 도입기에 가장 먼저 후진성을 탈피한 근대회화의 선구자"[26]라고 평가하고 있다. 이처럼 이중섭의 작품이 지닌 풍부한 상징성은 결코 하나의 의미로 환원될 수 없는 예술작품의 다의적 해석을

25 　김영나, 앞의 책, p.184 참조
26 　최석태, 앞의 책, p.202

가능하게 한다. 이를 바탕으로 유토피아에 대한 꿈, 동심, 가족애, 상징적인 기개, 사랑, 이상향, 민족적 저력 등의 미의식이 나타나는 것이다.

임군홍(1912-1979) 임군홍은 서울에서 태어나 보통학교를 마친 뒤 독학으로 화업을 닦은 화가다. 국내에서 서양화를 공부하여 1931년부터 《조선미술전람회》에 여러 차례 입선하면서 화가의 경력을 쌓았고, 1936년 화우들과 함께 '녹과전'이라는 단체를 결성하였다. 1939년 그는 중국 여행을 떠나 한커우漢口에 정착하여 미술 광고사를 운영하며 한층 더 다양한 수법으로 만주 일원의 이국적인 풍경을 많이 그렸다. 해방 후 귀국했다가 한국전쟁 중 월북하면서 그의 작품은 유족에 의해 보관된 채 망각 속에 묻혔다가 1984년 미술사학자 윤범모의 노력으로 작품 발굴 및 연구가 진행되어 1985년 국립현대미술관 특별전을 통해 공개되었다. 임군홍은 납,월북작가 해금 조치에 따라 1988년 공식적으로 해금되었다.

현재 남아 있는 그의 작품들은 서구의 인상주의, 야수주의, 표현주의를 적절하게 수용한 화풍을 보여준다. 그의 작품은 인물과 풍경을 소재로 표현주의적인 거친 필치와 미완성된 화면 효과가 특징적이다.

이러한 기법으로 그린 임군홍의 초기 인물화 중의 하나가 〈나부〉[2.38]인데 이것은 그가 1936년 《서화협회전람회》에 출품한 것이다. 이 작품에는 반라의 여인이 의자에 앉아 포즈를 취하고 있다. 작품의 운동감 있고 간략하면서도 대담한 붓질, 생략된 세부 묘사와 단순화된 배경, 모델이 위치한 바닥면의 비스듬한 기울기로 인한 안정감 상실 등이 표현주의 회화의 주요 특성과 맥을 같이한다. 나체를 바라보는 기존의 관점에서 벗어나 인체가 화면의 한 구성요소로 파악되는데 이는 당시로서는 대담하고 독특한 시각이었다. 거친 붓질에서는 다소의 야만성이 느껴지는데, 이는 대표적인 야수파 경향의 작가인 구본웅의 나부화에서 보이는 정서와도 상통한다.

〈가족〉[2.39]은 그가 6.25 전쟁 초엽 북으로 가기 직전에 그린 작품이다. 그림 속 가족의 모습에는 당시의 소박하고 평범한 삶의 풍경이 재현되어 있다. 여인의 손, 치마선과 배경 표현 등과 그림의 부분 부분에 윤곽선이 두드러지고 마무리가 되지 않은 점

2.38
임군홍, 〈나부〉,
1936, 캔버스에 유채, 90×54cm, 유족 소장

2.39
임군홍, 〈가족〉,
1950, 캔버스에 유채, 94×126cm,
과천 국립현대미술관

으로 미루어 보아 미완성작인 듯하다. 그럼에도 이 작품은 가족의 일상적인 삶의 정서를 잘 표현하고 있다. 비교적 사실적인 재현에 충실하지만, 치밀하고 견고한 구성, 적절한 색채 처리, 형상의 강조와 생략 등 대상을 형상화하는 능력 등에서 한층 성숙된 조형감각이 느껴진다. 거칠고 표현주의적 성향이 강한 임군홍의 다른 작품들과는 달리 자신의 가족을 그린 이 작품에는 평화롭고 온아한 정서가 보이는데, 이것은 가족애에 대한 작가의 미의식을 단적으로 드러내는 것이다.

● 자연의 생명력 표현

김영기(1911-2003) 김영기는 근대기의 저명한 서화가 김규진의 장남으로 태어났다. 1930년대 초반 중국으로 건너가 당시 명망 있는 수묵채색화가 제백석齊白石에게 그림을 배우며 자신의 작품세계를 형성한다. 20세기 중반 이화여자대학교, 홍익대학교 등에서 미술교육에 종사하며 후학을 양성했고, 『조선미술사』, 『동양미술사』 등의 이론서를 출간했다.

그는 문인화적 필치를 구사하면서 현대 한국화를 개척한다. 기존에 수묵채색화를 지칭하던 용어인 '동양화東洋畵'를 '한국화韓國畵'로 바꾸어 사용할 것을 제안했던 선구적 인물이기도 하다. 그는 살아 움직이는 듯한 자연의 기운을 독특한 화법으로 구사하는데, 주로 사계절의 기운을 나타내는 실경, 화조, 화훼 등을 소재로 자연의 생명력을 느끼게 하는 화풍을 보여준다.

풍경을 그린 〈계림의 만추〉2·40와 같은 작품들은 자연의 생명력을 호방한 필치로 표현한 것이다. 이 작품은 그가 6.25 전쟁 때 경주에서 교편을 잡으며 피난생활을 하던 중에 제작한 것이다. 당시 그의 작품들은 자연의 기운생동을 감필로 대담하게 보여주는 사의寫意적인 화풍을 보인다. 그러나 그의 예술적인 자연관은 관념적인 세계가 아니라 실제 자연의 환경과 이를 둘러싸고 있는 삶의 환경을 담아내는 것이다.

〈계림의 만추〉에서 그는 평온한 향촌鄕村의 가을 풍경을 담으면서 꿈틀거리는 듯한 나무 기둥과 줄기를 통해 자연의 생명력을 상징적으로 나타낸다. 이러한 그의 작품 경향은 자연을 충실히 묘사하기보다 자연의 생명적인 특성을 간파하고, 그것을 묵

2.40 김영기, 〈계림의 만추(8곡 병풍 중 4곡)〉, 1953, 종이에 수묵담채, 110×290cm, 개인 소장

2.41 김영기, 〈마(馬)〉, 1973, 종이에 수묵담채, 51×74cm, 작가 소장

필로 표출하는 일종의 시에 비견된다.

1970년대 작품에서 그는 생동적인 자연의 물상을 상형문자와 같은 기호로 축약하여 힘찬 묵선으로 표현했다. 이에 대한 대표작이 〈마馬〉²·⁴¹로, 이는 김영기가 보여준 자화미술字化美術에 속한다. 문자의 시초는 상형이고 이것은 또한 서書에 속하므로, 원래 글씨는 그림에서 기인하고 있다는 것이다. 이 작품은 힘찬 필치와 리듬감 있는 선으로 약동하는 말의 생명성을 표현하는데, 특히 필획의 운동감이 두드러진다. 김영기는 1970년대 후반 이후 만년의 작품에서는 한국의 산하와 정취를 간직한 고향 마을의 풍경을 소재로 즐겨 다룬다.

김정현(1915-1976) 김정현은 전라남도 영암의 한학자 집안에서 태어났다. 처음에는 독학으로 양화를 공부하다가 전통회화로 방향을 바꾸었다. 1941년《조선미술전람회》동양화부에서 첫 입선한 후 여러 차례 입선하면서 화단에 진출한다. 1943년에는 동경의 가와바타川端미술학교에서 한때 수학하였다. 이후 1961년부터는《대한민국미술전람회》추천작가·초대작가로 활약하며 심사위원도 역임했다.

그의 작품 경향은 현실적 시각의 향토적 실경을 전통적 수묵필치와 다양한 채색표현으로 다루는 것이다. 그는 1955년을 전후하여 독특한 현대적 표현의 자연경관을 추구한 많은 역작을 남겼고 그 외에 치밀한 채색화로 화조그림도 많이 그렸다. 이러한 작품들은 현실 체험적인 시각에서 제작된 채색화들이라고 할 수 있다. 1957년에 그는 김기창, 김영기 등과 함께 한국화의 현대적 지향을 추구한 '백양회白陽會'의 창립에 참가한다. 이를 계기로 그는 한국의 전통적인 수묵화의 세계와 정신을 깊고 새롭게 공부하였고, 이를 자신의 현실 체험과 융합하여 입각한 채색화 수법에 적용한다. 이로써 그의 그림은 전통적 성향의 수묵화 작업에 농채濃彩로 치밀하고 섬세하게 묘사되는 풀, 꽃 또는 새 등이 결합되어 조화를 이루게 된다. 특히 자연풍경과 나무숲 등의 소재에서 색상미와 계절적인 색채가 두드러져 독특한 표현형식이 실현된다.

〈맥풍〉²·⁴²은 김정현의 현대적 채색화의 하나인데, 자연 형태에서 발견한 기하학적 질서와 율동감을 표현하기 위해 형태를 의도적으로 양식화한 것이다. 보리밭 풍경은

2.42 김정현, 〈맥풍〉, 1954, 종이에 수묵채색, 83×128cm, 개인 소장

작가가 각별히 애착을 보였던 소재다. 전통적인 동양화에서는 보리밭 풍경은 소재로 별로 다루어지지 않는다. 그러나 그는 〈맥풍〉에서 보리밭 풍경을 선명한 채색으로 사실적으로 묘사한다. 이 작품에서 보리밭에 감도는 바람과 이삭들의 소용돌이치는 물결 따라 함께 원을 그리며 날고 있는 두 마리의 새는 화면을 생동감 있게 하며, 그가 지향하는 현대 동양화의 세계를 보여준다. 즉 김정현은 단순한 자연의 현상이 아니라 자연의 과정을 시간성을 통해 보여주는 것이다. 이처럼 그는 형태를 새롭게 지향하고, 전통회화를 창조적으로 변형하면서 작품에 향토색을 담아낸다. 이것은 농촌에서 성장기를 보낸 그가 고향에 대해 갖는 향수와 자연애가 반영된 것이다. 이런 경향은 그의 만년인 1970년대까지 이어지는데 이때까지도 그가 주로 다룬 것은 한국의 산하와 수목들, 농촌 풍경들이었다.

성재휴(1915-1996) 성재휴는 대구에서 서병오徐丙五에게 사군자 등 묵화를 배우다가 1934년에 광주로 가서 허백련의 문하생이 되어 약 3년간 산수화법을 사사한다. 이후 그는 개성적인 그림을 시도하며 서병오와 허백련의 전통적인 화풍에서 벗어나려고 했다. 1949년《제1회 대한민국미술전람회》동양화부에 입선한 뒤 3회전까지 입선하면서 전통화단에 진출하지만 1955년의 4회전에서 부당하게 낙선된 후로는《국전》을 외면하고 독자적 작품 활동으로 일관한다. 그러나 1958년부터는 중견 및 중진 전통화가들이 새로운 창작성 지향을 내세웠던 백양회에 영입되어 1978년까지 김기창, 이유태 등과 함께 중심적인 회원으로 활동한다.

그는 1950년대에서 1970년에 걸쳐 주요 작품을 남겼다. 그의 작품에는 힘 있는 필치의 수묵채색기법이 주로 사용되고, 때론 추상화한 함축적인 형태들을 표현하기 위해 생략적인 기법이 적용되기도 한다. 무엇보다도 그는 대담한 붓놀림으로 산수 풍경, 부엉이, 게, 물고기, 호랑이 등의 광범위한 주제를 개성적 작풍으로 부각한다.

성재휴의 기법적 특징은 호방한 운필運筆로 표현을 단순화하기도 하고 때로는 선명한 색채를 도입하기도 하는 것이다. 또한 형상을 집약적으로 표현하거나 때로는 외형적인 형상으로부터 이탈하여 구상성을 파괴하는 것도 그의 특징이다. 그는 원만한 선보다도 굴절 있는 선, 유연한 흐름보다도 급전하는 흐름, 정靜보다도 동動, 강약의 대조적인 긴장감 등으로 모든 존재적 실상을 표현한다. 이를 기반으로 자연 속에 깃들어 있는 뼈대, 자연, 인간, 우주에 내재한 근원적인 힘을 드러내고자 하는 것이다.

〈강변산수〉[2.43]에서는 그 자신의 초기 작업의 특징인 파묵과 그와 대조되는 세필 묘사라는 두 가지의 용필이 공존한다. 이 작품에는 화가의 작품세계를 일관하는 특성인 추상화된 대담한 묵선과 함축적인 형태감각, 생략적 기법 등이 활용되고, 근경과 원경이 뚜렷이 제시되어 자연 공간이 깊고 넓게 나타난다. 이것은 인간을 수용하는 자연과 자연에 순응하는 인간을 화합하는 작가의 자연관을 나타낸 것이다.

성재휴는 종종 자연 대상을 단순하게 기호화하여 표현하는 생략적인 기법으로 자연 속에 깃들어 있는 뼈대나 힘을 표현했다. 〈기원〉[2.44]은 4.19 학생의거를 소재로 민족의 비극적 현실을 다룬 작품이다. 여기서 그는 최대로 단순화한 묵필의 상징적 인

2.43 성재휴, 〈강변산수〉, 1950, 종이에 수묵담채, 66.5×127cm, 용인 호암미술관

2.44
성재휴, 〈기원〉,
1961, 종이에 수묵담채, 67×64cm,
작가 소장

물상을 극적 상황으로 전개하고 있다. 한순간의 호흡으로 일필하여 그어진 듯한 표현의 간결함과 수묵 갈필의 독특한 특성이 기원을 관념화하여 나타낸다.

• 현대적 조형성으로 표현된 채색화

박생광(1904-1985) 박생광은 경남 진주보통학교와 진주농업학교를 다녔으며, 이때 청담 스님을 만나 인연을 맺는다. 1920년에 그는 일본으로 건너가 교토시립회화전문학교(지금의 교토예술대학)에서 이른바 일본 화단의 근대 교토파라고 불렸던 다케우치 세이호우竹內炳鳳, 무라카미 가가쿠村上華岳 등에게 새로운 감각의 일본화를 배웠다.

광복과 함께 귀국해 1950년대 후반에는 백양회 등 동양화 단체에 참여했으나 당시 화단에서 채색화는 일본화풍으로 비쳐져 푸대접을 받았다. 그는 자신의 삶의 뿌리였던 진주를 떠나 1967년 서울로 올라와 작품 활동을 계속한다. 이때의 작품은 새로운 예술세계의 진입을 위한 실험적인 경향이 짙었다. 그는 1974년 일흔의 나이에 일본에 갔다 1977년 다시 서울로 돌아온다.

1977년 이후 박생광은 한국적인 소재를 추구하면서 우리나라의 샤머니즘, 불교 설화, 민화, 역사 등의 소재들을 주제로 삼아 폭넓은 정신세계를 전통적인 색채로 표현한다. 이런 그의 노력은 한국의 채색화 부분에 새로운 가능성과 활로를 제시하고 한국의 역사적 주체성을 회화로서 표현하는 것을 가능하게 하였다는 점에서 미술사적으로 큰 의의를 가진다.

그는 한국미술의 전통 중에서도 단청이나 민화, 불교의 탱화 등에 관심을 갖고 무속, 불화, 역사화 등을 주제로 많은 작품을 제작하기 시작한다. 단청의 색채를 연구하면서 굵은 윤곽선으로 형태를 만든 후 채색하는 방법을 배우고, 민화에서처럼 사실적 비례를 무시하고 대상의 크기를 자유롭게, 공간을 유동적으로 사용하는 것을 익힌다. 또 고구려 벽화에 나오는 환상적인 인물 등을 작품에 활용하기도 한다. 이를 토대로 박생광은 1981년 개인전 이후 민화적이고 토속적인 한국성, 그리고 무속적 주제가 드러나는 이른바 '그대로 화풍'을 정립한다.

1980년대에 접어들면서 박생광은 일본화의 영향이라는 불명예를 과감히 떨쳐버

리고 민족회화의 새로운 지평을 여는 예술적 역량을 보였다. 그의 예술세계는 무엇보다 채색화에 기초한 민족회화의 현대적 계승이라는 점에서 의의가 크다. 전통화단이 수묵 문인화의 세계에 머물렀을 때 그는 채색으로 독특한 시각에 따른 조형어법을 구축한 것이다. 또한 그는 강렬한 원색의 대담한 화면 구성과 힘 있는 필획, 면 처리 등으로 독자적인 세계를 형성한다.

1985년에는 《파리 그랑팔레 르 살롱전》에 특별초대작가로 선정되었다. 그는 이 전시를 위해 8점의 무속화를 열정적으로 제작하는 등 작품 의지를 보였으나 그해 7월 후두암으로 안타깝게 생을 마감한다. 그가 타계한 지 1년 후인 1986년 호암 갤러리에서 있었던 1주기 회고전은 그의 작품세계가 총체적으로 조명되기 시작한 계기가 되었다. 주홍색과 감청색의 대담한 색채, 괴기스러울 정도로 환상적이고 복합적인 분위기를 주는 대작들은 방대한 화면과 그것을 소화해내는 자유분방한 구성, 그리고 역동적인 운율감으로 관람객에게 놀라운 감동과 신선한 충격을 주었고, 채색화의 새로운 분기점이 되었다.

그의 주된 관심은 한국적인 풍물들 중에 그림으로 표현할 수 있는 형태나 색채가 어떤 것이 있는가이다. 특히 그의 작품은 한국적인 것의 뿌리로서 무속을 통해 주술적인 감정을 회화로 되살려 보이려는 의욕이 엿보인다. 그는 무속이 불교나 유교보다 먼저 있었고, 지금까지도 민중의 생활 감정 속에 깊이 뿌리박혀 있다고 보고 무속에 담긴 생명력을 회화 속에 담으려 했다. 박생광은 "샤머니즘의 색채, 이미지, 무당, 불교의 탱화, 절간의 단청, 이 모든 것들이 서민의 생활과 직결되는, 그야말로 '그대로' 가 나의 종교인 것 같다"라고 자신의 표현의도를 밝히고 있다. 그는 만년에 이르러 주목할 만한 작품들을 발표한다. 이 작품들은 명확한 윤곽선이 형태를 구분하고 공간이 원색으로 채워지는 독특하고 강렬한 화면이 특징이다.

〈십장생〉[2.45]에는 우리의 민간신앙인 불로장생不老長生을 상징하는 모티프인 해와 달, 학, 거북이, 사슴, 구름 등이 묘사되어 있다. 하지만 화면 중심부에는 소를 타고 가는 새색시의 모습과 그 뒤를 따르는 인물들이 등장하는데 이것들은 모두 그의 창의적인 의도에서 비롯된 것이다. 박생광은 이처럼 다양한 도상적인 소재들을 흩어 놓으면

2.45
박생광, 〈십장생〉,
1979, 종이에 수묵채색, 137×134cm,
용인 호암미술관

2.46
박생광, 〈무당〉,
1983, 종이에 수묵채색, 136×137cm,
개인 소장

서 해와 달을 가장 앞쪽에 배치하여 부각한다. 또 도상들을 재현하면서 선을 사용하지 않고 단순한 색면 처리로 여러 모티프들을 콜라주처럼 모아 놓는다. 그 뿐만 아니라 도상의 평면적인 처리는 마티스의 색종이 회화를 연상시키며 마티스가 선도했던 회화적 실험처럼 색채가 자연색을 떠나 화면의 자율적인 구성요소가 되고 있다. 이처럼 회화의 본질적 조건인 평면성이 중요해진 것은 서구 현대회화의 특징적 경향이다. 박생광은 이러한 현대적 조형성을 한국화의 채색화에 활용하면서 한국적인 전통소재를 통하여 민족적 삶의 감정을 환기하고 있다.

〈무당〉[2.46]은《파리 그랑팔레 르 살롱》의 특별초대전 선전 포스터로 선정되어 파리 시민에게 유명해진 작품이다. 그림 오른쪽에 삼신부채를 펴들고 고축을 하며 방울을 흔드는 무당의 모습이 있고, 그 앞쪽에는 흰 고깔을 쓴 두 명의 여자 무당의 모습이 있다. 그림 곳곳에 배치된 무속과 관련된 여러 모티프들은 유기적인 구성이 해체된 채 겹쳐서 배열되어 있어 어떤 대상을 앞에 놓고 재현하는 식이 아니라, 무속과 관련된 기억의 편린들을 화가가 콜라주처럼 끌어모아 보여주는 듯하다.

박생광은 한국의 단청색을 연상시키는 강렬한 원색을 활용하여 한국 고유의 색채와 무속의 전통을 조형화하는 특별한 재능이 있었고, 이를 기반으로 선구자적인 업적을 남기기도 했다. 그는 생애의 마지막 시기에 이르러 고난에 찬 민중의 삶을 환기하는 역사의식을 보여주는 〈전봉준〉(1985)과 같은 대표작을 남긴다.

천경자(1924-2015) 천경자는 전남 고흥에서 출생하였으며 1944년 동경여자미술전문학교를 졸업했다. 1943년과 1944년에《조선미술전람회》에 입선하면서 화가의 길로 들어섰다. 1955년《대한미협전》에 〈정〉을 출품하여 대통령상을 수상하였고 1983년에는 은관문화훈장을 수상하였다. 1954년부터 홍익대학교 미술대 교수로 부임하여 1974년까지 재직하였다. 1955년부터《대한민국미술전람회》에 추천작가, 초대작가로 출품하였고 1960년부터 심사위원, 운영위원, 부위원장 등을 역임하였다. 1963년과 1965년에 일본에서 개인전을 개최하여 일본에서도 이름을 알리게 되었다. 1967년부터 말레이시아, 아프리카 등지를 여행하면서 여행스케치와 수필집을 남겼다.

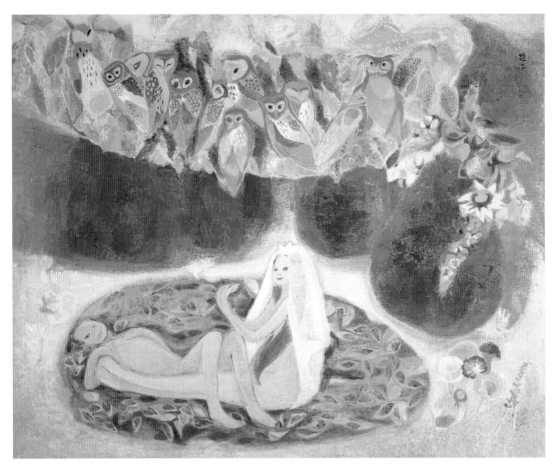

2.47 천경자, 〈전설〉, 1959, 종이에 채색, 123×150cm, 고려대학교 박물관

1974년 교수직을 사퇴한 뒤 작품 제작에 전념하였으며 화가 자신의 자의식이 표현된 단독 여인상들을 제작하였다. 한국화의 채색화 분야에서 강렬한 색감과 문학적 서정을 토대로 한 독창적 화풍을 개척한 화가로 평가된다.

천경자가 작품에서 주로 소재로 삼은 것은 인물, 풍경, 꽃, 뱀 등이다. 그녀가 작가로서의 개성과 위상을 확고하게 자리매김한 것은 1950년대다. 그녀는 자신의 삶 자체에서 모티프를 찾아 자서전적 설화를 그림으로 표현한다. 그 작품의 특성은 화려하

고 섬세한 상징적인 색채, 개성적으로 양식화한 인물의 형상 표현 등을 통해 꿈과 추억이 깃든 삶의 단편들의 아름다운 조합을 보여주는 것이다. 천경자의 그림은 자신의 생활감정을 포함하여 자연의 아름다움, 생명의 신비, 인간의 내면세계, 문학적인 사유의 세계 등의 폭넓은 영역을 포괄한다. 당시 동양화단에서는 일본화의 영향을 배척하여 채색화를 폄하하였지만, 그녀는 채색화의 독자적인 작품세계를 개척한다.

그녀의 그림에서 중심적인 이미지로 떠오르는 꽃과 여인은 일반적으로 아름다움의 대명사이며, 작가의 내면세계를 은유적이고 암시적으로 표현하는 상징적인 메시지를 내포한다. 그녀의 여러 주요 작품들은 개성적으로 양식화한 인물들, 다채롭고 섬세한 색채를 활용하여 상징적인 내용을 전달하고 있다.

〈전설〉[2.47]은 실제를 벗어난 몽환적인 세계를 펼치고 있다. 작품은 하늘색 피부를 가진 한 쌍의 남녀가 낙엽이 깔린 둥근 대지 위에 한 명은 누워 있고 다른 한 명은 앉아 있는 다정한 모습을 보여준다. 작품 속의 짙은 청록색의 하늘과 그 위에 떼 지어 있는 올빼미 무리들이 아래의 인물 모티프와 대응되어 시공을 초월한 것과 같은 세계 속에 화가의 추억과 바람, 이상향이 투영되고 있다.

천경자의 작품세계는 1980년대 들어 묘사 대상이 더욱 개별화되고 채색감 역시 각 대상의 개별성에 충실해진다. 이 시기에 그녀는 주로 인간 내면을 드러내는 유형화된 여인상을 나타내는데 그 대표작이 〈길례 언니〉[2.48]다. 노란 원피스에 모자를 쓴 길례 언니라는 테마는 그녀의 어린 시절에 강한 인상을 주었던 여인상을 새롭게 형상화한 것이다. 작품 속 정면을 응시하는 커다란 두 눈은 고독한 인간상을 느끼게 한다. 여인의 초연한 눈빛에는 인간의 삶에 대한 시적 여운이 느껴지고 그 눈빛을 통해 인간의 내면세계가 표출되는 듯하다. 그것은 천경자 자신의 내면의 고백일지도 모른다. 이와 같이 그녀는 독특한 감각으로 자서전적인 모티프를 화려한 색채와 개성적인 형태미 속에 담아내면서 한동안 일제 잔재로 낙인찍혀 온 채색화의 경지를 새롭게 일궈냈다.

2.48 천경자, 〈길례 언니〉, 1982, 종이에 채색, 46×34cm, 개인 소장

• 구상조각에 표현된 이념과 정신성

김만술(1911-1996) 조각가 김만술은 경상북도 경주 출신으로 1942년부터 1944년까지 일본 동경의 히나고 지츠조日名子實三 조각연구소에서 조각을 공부했다. 1942년과 1944년에《조선미술전람회》에 출품하여 입선하였으며 해방 이후에는 경주를 중심으로 활동하며 경주 지역에 각종 동상을 비롯해 다수의 공공조형물을 제작했다.

한국 근대기와 광복 직후의 우리나라 조각의 주류는 사실적인 인체조각이었다. 김만술의 조각도 이러한 일반적 흐름을 반영하고 있다. 김만술은 인간의 이념을 중시하면서 인간의 정신성을 역사의식과 결합하여 표현하려 한다. 그의 대표작 〈해방 I〉[2.49]은 젊은 남자가 몸을 묶은 밧줄을 끊어내는 듯한 모습인데, 민족의 해방을 은유적으

2.49
김만술, 〈해방I〉,
1947, 청동(원작 석고, 1960년대 후반
청동주조), 73×35×29cm,
국립현대미술관

2.50 김만술, 〈역사 II〉, 1959-60(2000년 재제작), 청동, 275×160×170cm, 국립현대미술관

로 표현한 작품이다. 이 작품은 역사를 개척해나가는 인간의 힘을 신체와 자세를 통해 표현하고 있다. 이 작품에서 인물의 받침대는 한국 지도의 형상이며 인물의 의지에 찬 얼굴 표정과 상체를 구부려 힘을 응축해서 밧줄을 끊으려는 듯한 자세는, 해방이라는 역사적 사건을 시각적으로 조형화한 것이다.

〈역사 I, II〉는 높이 3-4미터의 대작으로, 상체를 벗고 한 발을 앞으로 내딛고 있는 남성상을 표현한 것이다. 〈역사 I〉은 햇불을 들고 전진하는 모습이며 〈역사 II〉[2.50]는 망치를 들어 내리치려는 모습으로, 산업 현장의 역군임을 상징적으로 보여준다. 김만술은 자신이 의도한 이념이 잘 전달될 수 있도록 인체비례와 자세 등을 적절하게 변형하고 있다. 그의 조각작품들은 자유를 갈구하는 인간, 노동하는 인간, 휴머니즘에 대한 이념을 미의식으로 표출하고 있다.

권진규(1922-1973) 권진규는 함경남도 함흥의 유복한 집안에서 태어나 1943년 춘천공립중학교를 졸업하고 1947년 이쾌대가 운영한 성북회화연구소에서 수학했다. 1949년 무사시노미술학교 조각과에 입학하여 조각을 본격적으로 공부했다. 당시 무사시노미술학교에는 부르델E.A. Bourdelle의 제자인 시미즈 다카시淸水多嘉示 교수가 조각을 가르치고 있었는데 그로부터 많은 영향을 받았다. 권진규는 무사시노미술학교를 졸업한 1953년에는《제38회 이과전》에서 〈마두馬頭〉로 최고상을 받으면서 뛰어난 재능을 인정받았다. 이후 일본에서 활동하다가 1959년 귀국, 서울 동선동에 자신의 아틀리에를 만들고 한국 전통문화의 유산을 조각을 통해 계승하고자 했으며, 오래된 공예기법인 건칠乾漆을 조각의 기법으로 발전시키는 시도도 하였다. 그는 총 3번의 개인전을 열었으며, 정신적인 고통과 육신의 병마에 시달리던 중 1973년 스스로 목숨을 끊었다.

권진규는 1950년대에서 1970년대에 걸쳐 인물흉상이나 두상, 말 등을 소재로 테라코타 조각과 부조, 건칠 작품 등의 구상조각을 남겼다. 〈지원의 얼굴〉[2.51]은 권진규의 테라코타 조각을 대표하는 작품으로, 그가 홍익대학교에 출강하던 시절 제자를 모델로 제작한 것이다. 이 흉상은 긴 목, 연약해 보이는 양어깨와 수도승과 같은 금욕적

2.51 권진규, 〈지원의 얼굴〉, 1967, 테라코타, 32×27×48cm, 국립현대미술관

인 옷차림의 여인을 표현하고 있다. 표정 없이 영원을 응시하는 듯한 눈빛은 쓸쓸함이나 허망함을 넘어서서 자신을 성찰하는 인간 영혼을 표현하는 듯하다.

그는 종교적인 구원을 추구하는 듯한 인물상을 테라코타 작업으로 표현하기도 했다. 흙의 재질감을 그대로 살린 〈비구니〉[2.52]는 당시 작가가 불도佛道에 관심을 가지고 있었음을 보여준다. 이를 증명하듯 그는 불도에 귀의해 법의를 입은 자신을 〈자소상〉[2.53]으로 표현하기도 했다. 흉상의 왼쪽 어깨에서 오른쪽 가슴으로 엇비슷이 걸쳐 칠한 붉은색 부분은 법의를 상징하는 것으로 보인다. 그가 불교에 정식으로 귀의해서 법의를 걸친 것은 아니나 이를 통해 작가가 불교적 세계관에 깊이 심취했으리라는 것을 미루어 짐작할 수 있다. 그는 1973년 자살하기 전에 전국 각지의 사찰을 찾아다닌 것으로 알려진다. 이 작품도 앞의 조각과 마찬가지로 목이 길게 늘어나 있고 어깨의 선이 왜곡되어 있다. 이것은 고독하면서도 한편으로 고고한 정신성을 추구하는 인간

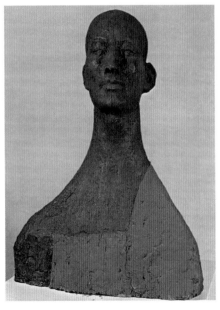

2.52 권진규, 〈비구니〉, 1960년대 후반,
테라코타, 48×37×20cm, 고려대학교 박물관

2.53 권진규, 〈자소상〉,
1966, 테라코타, 높이 49cm, 고려대학교 박물관

의 모습을 상징적으로 나타낸 것으로 보인다. 이는 마치 알베르토 자코메티의 실존적 인간상을 연상시키기도 하지만 권진규의 인물상은 보다 사실적인 재현을 통해 정신성의 집중을 가능하게 하는 점에서 자코메티와 다르다. 또한 실존적 고독감보다는 영원을 응시하면서 속세의 번뇌를 초월한 듯한 분위기도 자코메티와 차별적이다. 이런 특징 때문에 그의 인물조각은 마치 종교적인 구도의 염원을 보여주는 종교상처럼 느껴진다.

권진규는 한국적 리얼리즘의 정립이 위대한 신라조각의 전통을 계승함으로써 이루어진다는 의견을 한 인터뷰에서 다음과 같이 피력한 바 있다.

> 한국에서 리얼리즘을 정립하고 싶습니다. 만물에는 구조가 있습니다. 한국조각에는 그 구조에 대한 근본탐구가 결여되어 있습니다. 우리의 조각은 신라 때 위대했고 고려 때 정지했고 조선조 때는 바로크(장식화)화했습니다. 지금의 조각은 외국작품의 모방을 하고 있어 사실寫實을 완전히 망각하고 있습니다.[27]

이처럼 그는 리얼리즘 정립을 통해 신라의 영광을 재연하겠다는 포부를 가지고, 이를 위해 '만물의 구조에 대한 근본 탐구'를 요체로 하는 조각의 본질을 설파한다. 신라조각에는 탁월한 불상조각도 많지만 사람들이 살아가는 모습과 기물들을 간략히 구조화하여 보여주는 테라코타 작품들도 많다. 권진규는 이런 신라조각의 영향을 흡수하여 인간들의 세속적인 삶으로부터 종교적이고 정신적인 세계까지를 포함한 만물의 구조를 보여주려고 하였다. 즉 만물의 본질은 구조이고 이 구조를 재현적인 작품으로 드러낸 것이 그의 작품인 것이다.

그가 주로 활용한 테라코타 기법은 점토로 형태를 빚어 높은 온도에서 구워내는 것으로 선사시대부터 여러 문명권에서 이용해왔던 방법이다. 권진규는 이러한 테라코타 기법을 통해 서양의 오래된 조소예술의 전통과 동북아시아의 고대예술을 융합하

27 최열, 『권진규』, 마로니에북스, 2011, pp.101-102

여 현대적인 인물상의 창조를 꾀한다. 이것은 그의 조형세계가 20세기 동북아시아 국가들이 갖고 있는 동서융합의 보편성과 한국의 특수성을 함께 아우르고 있음을 보여준다.

권진규 작품의 조형요소는 엄격하고 근원적인 고전성과 수직적인 늘씬하고 적절한 부피를 특징으로 한다. 이런 그의 조각은 현대적 감성을 구현하면서도 만물의 근원적 보편성을 잃지 않고 있음을 보여준다. 동시대 많은 조각가들이 추상조형에 관심이 쏠려 있을 때도 권진규는 이런 조류에 휩쓸리지 않고 구상조각의 영역 내에서 자신만의 세계를 표현했다. 이 같은 그의 조형탐구는 고대신화가 뿜어내는 신비로움과 근원세계를 향한 탐구정신이 있었기에 가능한 것이었다. 이런 의미에서 그의 조각은 시대적 현실을 반영하는 것보다는 영원한 세계를 추구한 고대조각과 닮아 있다고 보인다.

창안: 개성적 형태미와 구성미 ——————————

근대 구상작가들 중에는 보이는 것을 단순하게 모방하는 것이 아니라 시각적 정보를 재조합하고 변형시키거나 단순화시켜 표현하는 작가들이 여럿 있다. 시각적 정보가 자연의 기호를 전달한다면 이러한 작가들은 자연의 기호를 토대로 자신이 창안해낸 상징의 기호를 만들어내는 셈이다. 작가는 자신만의 개성적인 형태미와 구성미를 추구한다. 작가의 창안성이 돋보이는 작품세계는 보이는 실재가 아니라 객관적 실재를 전유하여 작가가 만들어낸 새로운 실재다. 이러한 형상화 방식은 사실적 재현방식보다 실재 같은 환영 효과는 훨씬 덜 주지만 작가의 개성과 주관성을 더 강하게 느낄 수 있게 만든다. 이들 작가들은 구상과 추상이 조화롭게 섞인 회화세계를 창안해내고, 개성적인 형태미를 강조하거나 기하학적으로 단순화시킨 반추상적 형상화기법을 보여주기도 한다.

• 구상과 추상의 융합

김흥수(1919-2014) 김흥수는 함경남도 함흥 출생으로 함흥고보를 졸업하였다. 그 뒤 일본으로 건너가 1940년부터 동경미술학교 유화과에서 공부하여 1944년 졸업하였다. 1949년 《대한민국미술전람회》에 〈나부군상〉을 출품하여 사회적 파장을 일으켰고, 1953년 《제2회 국전》에 〈군동〉으로 특선을 수상하였다. 1955년 프랑스로 유학을 갔으며 1957년 살롱 도톤느의 회원이 되었다. 1961년 귀국 후 《국전》에서 추천작가 및 심사위원을 역임하였으며 김흥수 미술연구소를 개설하였다. 1954-55년 서울대학교, 1965년까지 수도여자사범대학교, 성신여자대학교에서 후학을 양성하였으며 1967-68년 미국 필라델피아 무어대학교, 펜실베이니아대학교 미술대학 초빙교수를 지냈다. 1976년 《한국미술전》 대상, 1982년 살롱 도톤느상 등을 수상하였다.

김흥수는 구상과 추상이 종합된 화풍을 개척한 화가 중의 한 사람이다. 그의 회화는 구상, 반추상, 그리고 추상이 혼재되어 있으며, 형태의 도식화, 양식화, 간략화가 특징을 이룬다. 그의 작품은 양식화되고 평면화된 효과가 두드러지며 동양적 소재와 서양적 감성의 혼용을 보여준다. 〈군동〉[2.54]은 김흥수의 초기 작품으로 아이들이 놀고 있는 모습이 어느 정도 형상적으로 재현되어 있으면서도 독특한 형태감각과 평면화된 효과 등이 나타난다. 이는 작가가 추상적인 세계를 적극 모색하고 있음을 단적으로 보여주는 대목이다. 이 작품에서 그는 여러 아이들이 놀이를 하고 있는 장면을 사실적으로 묘사하지 않고 형상성을 잃지 않을 정도로만 단순화하고 있다. 황토색과 옅은 갈색의 단색 계열의 색채는 온화한 느낌을 주는데 놀이에 여념이 없는 어린이들의 평화스러운 모습과 잘 어울린다. 이것은 전쟁의 참상을 체험한 작가가 이상향으로 천진한 어린이의 세계를 대비하고 있음을 보여준다. 이 작품이 그려질 1950년대 당시 화단은 한국적 향토성을 추구하는 경향이 강했는데 이 작품 역시 모티프와 색조에 있어서 이런 경향을 따르고 있다.

〈한국의 여인들〉[2.55]은 김흥수의 1950년대 대표작인데 구상과 추상의 세계가 조화되어 있다. 이 작품에는 입체파 미술의 영향을 받은 것으로 짐작되는 부분이 여러 곳에 나타난다. 한복을 입은 여인들의 다양한 자세가 기하학적인 면으로 형상화되어 있

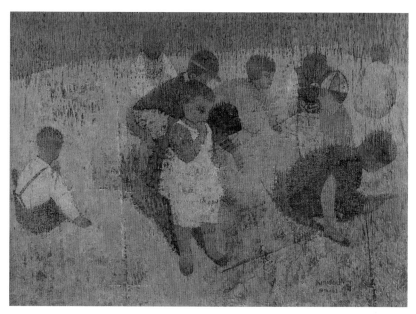

2.54 김홍수, 〈군동〉, 1950-61, 캔버스에 유채, 177.2×252.7cm, 개인 소장

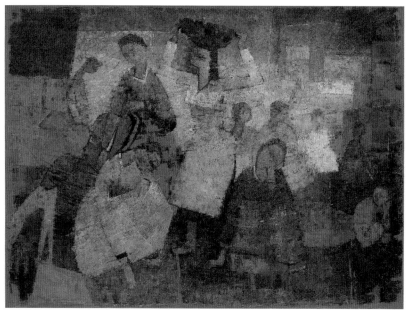

2.55 김홍수, 〈한국의 여인들〉, 1959, 캔버스에 유채, 200×260cm, 중앙일보사

는 점이나, 인물들의 형태가 단순화되었으며, 배경 또한 면 분할된 추상적 색면으로 나타난 것이 그것이다. 이 작품은 표면 효과를 독특하게 강화하는데, 이로부터 구상에서 추상으로 지향하려는 작가의 의도가 뚜렷이 드러난다. 또한 전보다 다채로워진 색채와 명암 대비가 작품에 활기를 불어넣고 있으며 구상과 추상을 한 작품에 공존하게 하려는 작가의 형상화 의도가 잘 조합되어 있다. 이를 통하여 작가는 전쟁의 참화를 극복하고 일상의 삶을 묵묵히 지탱해나가는 한국여인들의 강인한 삶의 의지를 작품에 담아내고 있다.

1970년대 후반 김흥수는 이질적인 요소를 조화롭게 대비하여 예술성을 이끌어내는 독특한 화풍을 시도한다. 대표적인 예가 여성의 누드와 기하학적 도형으로 된 추상화를 대비하여 그리는 형상화 기법이다. 그는 1977년에 구상과 비구상, 한국화와 서양화의 요소를 하나로 융합한 조형주의(하모니즘) 회화를 발표하고 이것은 큰 반향을 불러일으킨다. 이를 기반으로 김흥수는 새로운 감각의 구상화를 시도하면서 자신만의 독자적이고 실험적인 작품세계를 발전시킨다.

류경채(1920-1995) 류경채는 황해도 해주 출생으로 1941년 동경 료쿠인샤화학교綠陰社畵學校를 졸업하였다. 학생 신분이던 1940년《조선미술전람회》에 입선하였고 다음 해 특선을 수상하여 일찍부터 미술 분야에 두각을 나타냈다. 1949년《제1회 대한민국미술전람회》에서 〈폐림지 근방〉으로 대통령상을 수상하였다. 그는《국전》과 1957년 설립한 창작미술협회 등을 중심으로 활동하면서 각종 단체전과 해외 전시에 참여하며 왕성한 활동을 하였다. 1955년부터 1961년까지 이화여자대학교 교수, 1961년부터 1986년까지 서울대학교 교수를 역임하면서 많은 후학들을 양성했다.

류경채 역시 구상과 추상이 공존하는 화풍을 추구한 화가다. 그의 화풍은 시대에 따라 변화를 보인다. 1950년대 전후에는 주로 구상화를 통해 자연과 인간의 조화된 세계를 그렸고 1960년대부터 색채 변화가 다양한 추상화로 전환하여 추억과 회한의 정서를 표출하였다.

그의 작품 특징은 자연을 토대로 한 모티프에 자신의 주관적 해석을 가한 회화세계

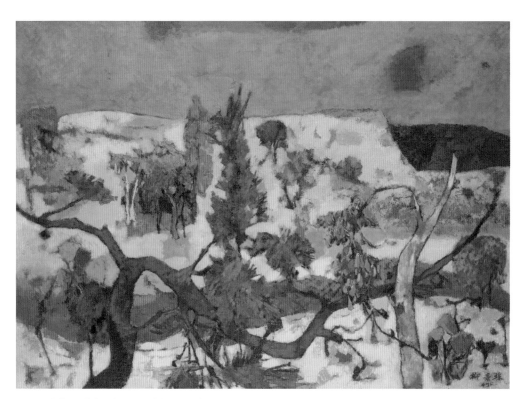

2.56 류경채, 〈폐림지 근방〉, 1949, 캔버스에 유채, 94×129cm, 국립현대미술관

를 보여주는 것이다. 초기 대표작인 〈폐림지 근방〉[2.56]은 자연을 대하는 류경채의 독특한 세계관을 반영한다. 이 작품에는 구체적인 자연의 이미지가 추상적으로 재해석되어 참신한 색채와 구도 속에 재구성되어 있다. 폐림지라는 제목이 의미하듯이 자연은 시들어가는 수목의 모습으로 재현되어 있지만 다른 한편으로는 나뭇가지들의 힘차게 꺾인 선들을 통해 자연의 변화무쌍한 힘을 느끼게 한다. 산허리에 걸친 붉은 색띠와 곳곳에 보이는 청색의 포인트가 다시 싹트게 될 자연의 생명력을 상징적으로 나타내는 듯하다. 그는 자연현상에 감정을 이입하면서 단지 보이는 것만이 아니라 보이지 않는 자연의 근원적인 힘을 형상화하여 감상자가 그러한 자연에 서정적으로 감응하게 한다.

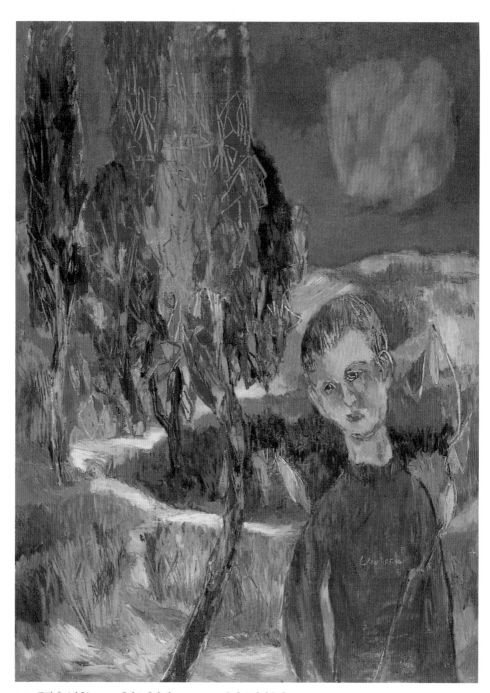

2.57 류경채, 〈가을〉, 1955, 캔버스에 유채, 130×97cm, 용인 호암미술관

〈가을〉$^{2.57}$은 표현적 필치와 독특한 형태감각을 통해 쇠락해가는 자연과 감응하는 정서를 보여준다. 이 작품은 가을이 소재지만 계절적인 사실이나 구체적인 형상에 집착하지 않고 쓸쓸한 가을의 호젓한 심정을 느끼게 한다. 즉 가을색을 대변하는 붉은색과 노란색이 강조되었지만 회청색과 베이지색 등으로 중화되어 안정감 있는 색조를 보여준다. 수심에 찬 소년의 얼굴은 퇴색된 가을의 정취를 느끼게 하며 곧 다가올 겨울을 암시하는 듯하다. 이와 같이 류경채는 구상과 비구상이 공존하는 회화적 세계 안에서 현실을 명상적으로 관조하게 하는 독특한 회화적인 설득력을 보여주었다.

문학진(1924-2019) 문학진은 서울에서 태어나 광복 후 서울대학교 회화과를 졸업하였다. 1954년《대한민국미술전람회》에 입선한 이후 1958년 문교부장관상, 1971년까지 7회 특선을 수상하였다. 1960년부터 1983년까지 서울대학교 교수로 재직하면서 공식적인 기록화 제작에도 여러 차례 참여했다. 1962년《마닐라 국제미술전》, 1967년《상파울루 비엔날레》, 1978-81년《중앙미술대전》, 1983-85년《현대미술초대전》에 출품하였고 1987년 예술원 회원이 되었다.

문학진 역시 추상과 구상을 적절하게 혼용하여 새로운 화풍을 개척한 선구자다. 그의 회화는 모더니즘의 실험정신, 입체파, 앵포르멜 등의 영향을 다양하게 수용하면서도 자신만의 독보적인 작품세계를 창조한다. 문학진은 처음에 입체파의 분할 구성에 관심을 갖고 규범적인 사실 묘사보다 구성에서 회화의 자율성을 추구한다. 이런 그의 생각은 브라크의 대위법對位法을 작품에 원용함으로써 구체화된다.

대표작 중의 하나인 〈노란 코스튬〉$^{2.58}$에서 문학진은 재질감 있는 반추상 기법을 보여준다. 이러한 형태는 대상을 분석하고 해체한 뒤 화가의 주관적 느낌으로 재구성하여 표현한 것이다. 이같이 개성적으로 유형화한 형태감각은 이후의 작품에도 다양한 변주를 이루며 지속된다.

〈누드가 있는 정물〉$^{2.59}$은 입체파적인 분할 구성을 통해 누드와 정물을 배치하면서 화면 전체의 통일성을 보여준다. 그의 작품들은 독창적인 조형요소 외에도 문학적 요소가 가미되어 미묘한 정서적 감흥을 느끼게 한다. 이 작품에서도 어스름한 실내의

2.58
문학진, 〈노란 코스튬〉,
1970, 캔버스에 유채, 72×60cm,
개인 소장

정물들 속에 배치된 누드는 빛과 어둠의 조화 속에서 어떤 이야기를 담고 있다. 인물이나 토기, 꽃병 등의 오브제들은 각각의 모습이나 표정에 의해서 드러나기보다 빛과 어둠의 배경 속에서 떠오르는 여명을 받아 저 나름의 그림자를 드리우면서 서서히 드러나는 환각적 공간을 느끼게 한다. 위의 두 작품을 통하여 문학진은 무채색에 가까운 중간색조를 적절히 활용하면서 노란색과 청회색의 세련된 색채 대비를 보여준다. 다른 작가들에게서 보기 어려운 이러한 색채미와 개성적인 형태미, 구상과 추상이 조화롭게 융합된 화면을 통해 문학진은 자신만의 독보적인 작품세계를 구축하였다.

2.59 문학진, 〈누드가 있는 정물〉, 1978, 캔버스에 유채, 110×110cm, 용인 호암미술관

• 민중의 일상적 삶의 모습

박수근(1914-1965) 박수근은 강원도 양구에서 태어나 독학으로 미술을 공부하고 어떤 특정한 그룹에도 속하지 않고 꾸준히《대한민국미술전람회》에 출품한다. 1932년《조선미술전람회》에 입선하여 화가의 길을 걷기 시작하나 그의 전형적인 화풍은 1950년대 이후 완성되었다. 그의 작품에는 평범한 서민들의 일상적인 모습이 담겨 있다. 그의 작품 대부분은 엷은 갈색이 섞인 회색 위주로 채색되고 한국의 화강암을 연상시키는 거친 질감을 내기 위해 계속해서 붓질을 더하는 과정을 거쳐 탄생된다. 이러한 재질감은 두꺼운 종이나 패널에 캔버스 천을 입히고 기름기 없는 건조한 물감을 두껍게 쌓아올리는 기법으로 만들어진다. 이 기법은 유채라는 서양식 재료를 극복하고 한국적인 감성을 보여준 예로 평가된다. 박수근의 회화에 묘사된 인물들은 종종 뒷모습이나 옆모습을 보인 채 세부 묘사가 생략되어 있는데, 이런 형상들이 오히려 익명의 민중을 대표하는 전형성으로 나타난다.

박수근의 작품 대부분은 단순화되고 양식화된 형태를 강조하면서 회색 위주의 차분한 색조를 통하여 서민들의 소박한 삶의 리얼리티를 드러낸다. 그는 종종 자신의 가족을 소재로 삼았는데 초기 작품인 〈아기를 업은 소녀〉도 그중의 하나로, 화가의 열 살 된 큰딸을 그렸다. 동생을 업고 있는 아이의 모습은 근대 화가들의 작품에 흔히 등장하는 모티프다. 오륙십 년대까지 농사일이나 생업에 바쁜 부모를 대신하여 어린 동생을 돌보는 일은 큰아이들의 몫이었다. 이런 아이들의 모습은 너나없이 어려웠던 삶의 실상과 가족 간의 유대감을 느끼게 한다. 작품은 지면이나 배경의 원근감을 배제하고 평면적으로 처리되어 있는데 다른 작품에 비해 굵은 검은 선으로 주제를 부각한다. 박수근의 인물 표현은 특정한 인물을 재현하기보다는 어떤 상황을 보편적으로 전달하는 방식에 치중한다.

박수근은 시골 사람들이 살아가는 모습도 즐겨 그렸다. 중심 모티프는 앙상한 고목으로, 오고가는 마을 사람들의 모습을 등장시켜 단조로운 화면에 변화를 꾀하였다. 원거리에서 삶의 풍경을 바라보는 이러한 그림들은 인물을 위주로 묘사한 작품보다 평화롭고 관조적인 분위기를 느끼게 한다.

한국인의 삶의 정서를 진솔하게 기록했던 그의 작품세계는 문명적인 것이 아닌 고졸古拙적인 것으로의 느낌을 그림으로 상상한 것으로 볼 수 있다. 땅은 모든 형상의 바탕으로 그 위에 온갖 요소들이 서로 어우러져 있다. 어떤 것이 더 크고 더 작고 더 잘나고 못난 것이 없이, 집이고 나무고 남자고 여자고 간에 모든 것이 평등하게 조화를 이룬다. 그의 작품은 자연 속에서 계절의 변화와 함께 살아가는 시골 사람들, 주어진 삶의 과업을 묵묵히 인내하며 살아가는 도시민들의 모습을 보여준다. 그는 이러한 삶의 풍경을 관념적으로 미화하지 않은 채 굵고 투박한 선, 화려하지 않은 회갈색의 색조, 거친 표면 질감, 그리고 단순한 형태로 표현한 것이다.

박수근은 이렇게 우리가 익숙하게 알고 있는 사람들의 삶의 모습을 재현했다. 그는 자신이 선호하던 현실적 소재를 추상화된 간결한 구성을 통해 평면성으로 환원하여 보여준다. 박수근의 회화는 그것이 농촌이든, 도시의 골목길이든, 사람들이 살아가는 삶의 모습을 하나의 풍경처럼 담고 있다. 이 속에서 인간은 풍경을 지배하는 주인이 아니라 풍경 속의 작은 구성요소인 것이다. 힘든 일상을 꾸려나갔던 1950년대와 1960년대의 민중들의 모습을 특별한 감상이나 애조 없이 잔잔하게 관조하는 그의 시선은 '서민의 삶'을 대변하는 작품을 하고 싶다고 했던 작가의 표현의도를 잘 담고 있다. 박수근의 회화는 한국인의 소박한 삶을 담담하게 긍정하고 따뜻하게 파악하기에 한국인들에게 체험과 공감을 주고 감동을 느끼게 하는 것이다.

• 현실과 꿈의 동화적 세계

장욱진(1917-1990) 장욱진은 충청남도 연기 출생으로 양정고등보통학교 재학 시절 《전일본소학생미전》에서 1등상을 수상하였고《학생미술전》등에서 여러 차례 상을 받았다. 졸업 후 일본으로 넘어가 도쿄제국미술학교에서 유화를 전공하고 1944년에 졸업했다. 1954년부터 서울대학교 미술대학 교수로 재직하였으나 1960년 사임하고 이후 작품활동에만 전념했다.《국전》추천작가, 초대작가, 심사위원 등을 역임했다. 1986년 중앙일보사 제정 중앙예술대상을 수상하였다.

장욱진은 서구적인 조형수단을 활용하면서도 전통회화에서 보이는 공간관과 자연

2.60 장욱진, 〈나무 위의 아이〉, 1956, 캔버스에 유채, 33.5×24.5cm, 자료제공 (재)장욱진미술문화재단

관의 영향을 흡수하여 자신만의 독특한 작품세계를 이룬 화가다. 특히 그는 어린아이처럼 동심을 간직하고 살았던 것으로 알려져 있는데, 한국적 풍류를 동심의 세계 속에 옮겨 놓았다고 평할 수 있다.

그의 작품 경향은 처음에 자연주의로부터 출발하여 점점 형태를 단순화, 평면화하면서 화면의 구조관계에 몰두하는 방식으로 특징된다. 1948년에 그는 한국 모던아트의 선구를 이루었던 신사실파의 결성에 합류한다. 신사실파 화가들은 대체로 추상적 경향을 선호하는데, 장욱진은 형상을 완전히 사라지게 하는 것이 아니라 형태를 간결하게 단순화하는 기법을 보여준다. 그의 작품세계는 마치 아이들의 그림처럼 천진하고 소박하지만 구성적 엄밀함과 균형을 갖추고 있다.

〈나무 위의 아이〉[2.60]는 단순화되고 생략된 조형언어들을 통해 장욱진 특유의 작품세계를 보여준다. 이 작품에는 원형의 커다란 나무 속에 아이가 있고 집과 반달이 보인다. 이를 통하여 달밤의 고요한 마을 풍경 속에 잠든 아이의 꿈과 동심의 세계가 잘 표현되고 있다. 차분히 가라앉은 청록색과 무채색의 세련된 색조 대비 가운데 화면 하단의 붉은색은 생동감 있는 포인트가 되고 있다. 이 작품에서 모든 형태는 원과 반원, 사각형 등 기하학적인 기본 형태로 환원되어 있고, 아이가 화면 왼쪽 상단에 중심 주제가 되는 데 대하여 집을 오른쪽 하단에 배치하여 구성적 균형이 이루어진다.

1950년대 후반의 대표작 〈까치〉[2.61]는 이전보다 더욱 집약되고 단순화된 화면을 보인다. 화면 전체를 차지하는 큰 타원형은 나무의 형태를 나타내고, 그 안에는 까치 한 마리가 단순화된 형태로 그려져 있다. 화면 오른쪽 위에 조그맣게 초승달이 보인다. 장욱진은 생명을 품고 있는 자연과 우주를 이와 같이 지극히 간결한 형태로 암시한다. 특히 까치는 우리 민족의 설화나 민화와도 밀접하게 관련된 친근한 소재다. 그런 점에서 장욱진의 그림은 반추상의 모던한 조형감각과 우리의 정감 어린 삶의 정서를 잘 융합하고 있다고 볼 수 있다.

이경성은 이러한 장욱진의 작품세계를 '소박성'과 '양식성' 그리고 '선험성'으로 특징짓는다. '소박성'은 작가가 즐겨 그렸던 아이들과 소박한 서민들의 세계를 나타낸다. '양식성'은 그의 표현양식이 일정하게 도식화되고 추상화된 유형을 띤다는 것이

2.61 장욱진, 〈까치〉, 1958, 캔버스에 유채, 42×32cm, 자료제공 (재)장욱진미술문화재단

지만 그것은 현대미술의 한 방향인 추상성과는 아무 관련이 없으며 동심과 자연의 세계를 표현하기에 가장 적절한 그만의 특성으로 평가된다. '선험성'은 인간 본연의 타고난 본성을 그대로 보여준다는 의미다. 이런 특징을 바탕으로 장욱진은 어린아이의 그림과 같이 단순화한 평면적 형태를 통해 천진함과 위트, 자연과 삶에 대한 낙천적인 미의식을 표현한 것이다.

최영림(1916-1985) 최영림은 평양에서 출생하여 고등보통학교 재학 시절인 1935년 《조선미술전람회》에서 입선한 뒤 1943년까지 수차례 입선을 거듭하며 화단에 진출하였다. 1938년 일본 다이헤이요미술학교를 졸업하였고 귀국 후 1940년 평양에서 장이석, 박수근 등과 주호회를 결성하여 5년간 동인전을 개최하였다. 1950년 6.25전쟁으로 월남하였고 1955년부터 《대한민국미술전람회》에 추천작가, 초대작가, 심사위원 등을 역임하였다. 1960년부터 여러 대학에 출강하며 후진 양성에 힘썼으며 1981년 중앙대학교 교수로 정년퇴임하였다.

최영림은 장욱진처럼 천진한 동화적 세계를 독특한 감성으로 표현한 작가다. 그는 1950년대 초부터 문학적 서사성이 부각되는 환상적 세계를 펼쳐 보인다. 그의 작품 소재는 주로 한국의 민담이나 전래 이야기로 이를 기반으로 풍만한 여인의 누드와 자연, 동물들이 어우러진 대표적인 연작들이 탄생된다. 이 연작들은 한국의 향토적 서정을 듬뿍 담고 있는데, 그것은 소재뿐만이 아니라 독특한 재질감과 색조에서 비롯된다. 한국작가들은 종종 재료에 대한 탐구를 통해 토속적인 것을 추구하는데, 최영림도 향토적 서정을 나타내기 위해 황토와 모래를 섞은 안료를 만들어 사용한다.

> 최영림은 서구의 실험적 경향들이 회화 재료에 대담한 변화를 시도하고 있는 것에 주목하게 되어 자신은 우리나라 돌담집에 사용하는 황토를 직접 캔버스로 옮기는 작업을 시도하였다고 술회한 적이 있다. 이때부터 최영림의 조형적 관심은 오로지 민족적 정서를 불러일으키는 황토의 마티에르로 집약된다.[28]

〈두 여인〉[2.62]은 자연 속에서 유희하는 나체의 두 여인을 묘사하고 있다. 여인의 모습에서 가슴과 둔부 등의 터질 듯한 볼륨감이 강조되어 있는데, 풍만한 여체는 원시종교에서 다산과 풍요를 상징하는 여성의 원형이며 그 자체가 자연이다. 이렇게 여성적인 특징이 강조되어 있는 누드지만 아이들처럼 천진한 모습이다. 화면 왼쪽에 여인

28 유홍준, 『공간』, 1981년 5월, p.83

2.62 최영림, 〈두 여인〉, 1962, 캔버스에 유채, 89×116cm, 개인 소장

들의 모습을 훔쳐보는 남자의 얼굴은 해학적인 분위기를 자아낸다. 여기에, 인간, 산
과 나무, 꽃과 풀 등은 황토색의 부드러운 색감과 한데 어우러져 있다.

　평론가들은 종종 최영림의 작품을 '토속적'이니 '설화성'이니 하는 용어들로 평한
다. 그 이유는 아마도 작가가 택하는 모티프나 재질감 모두가 토속적이고 설화적인
특징을 갖고, 주제 역시 무속적이고 토속적인 색채가 짙으며, 불화나 민화의 스타일
을 원용하는 점 등에 기인하는 것으로 보인다. 1960년대부터 최영림은 유채에 모래
를 섞어 화면의 재질감을 강조한다. 형상을 이루는 윤곽선의 칼날 같은 예리함이 여
기에 더해지고 형상들은 동화적으로 왜곡되어 마치 신당神堂의 토벽에 그려진 무속
화를 방불케 한다. 그의 그림에는 소, 말, 부처, 인물, 꽃, 산, 구름 등이 단편적으로 모
습을 드러낸다. 이처럼 그는 관능적인 여체 연작, 가족 군상, 신선도, 농가의 풍경, 그
리고 민담(장화홍련전, 심청전) 등의 토착적인 테마를 소재로 삼았다. 그러기에 최영림의

2.63 최영림, 〈만개〉, 1972, 캔버스에 유채, 117×117cm, 개인 소장

작품은 우리에게 서민적이고 토착적인 자연관과 민족의 정서를 환기한다.

　〈만개〉[2.63]는 시집가는 날에 대한 처녀의 꿈을 담고 있다. 꽃이 만개하듯 무르익은 풍만한 여체는 처녀가 시집갈 날이 머지않았음을 암시한다. 흐드러진 꽃과 나비, 자연 속에 누워 꽃가지를 꺾어들고 상상의 나래를 펼치는 여인은 그 자체가 한 조각 자연이다. 이러한 자연성은 최영림이 묘사한 모든 여인들에게 나타나며, 그로 인하여 여인의 성적인 특징은 에로티시즘보다 자연스러운 천진무구함으로 나타난다.

이처럼 최영림은 파스텔톤의 부드러운 색조, 동화적이고 몽환적인 표현을 통해 인간의 꿈과 상상, 욕망을 자연스러운 정서로 표현한다. 그의 작품세계에 나타난 모든 예술적 내용들은 현세적 삶의 체험과 관련될 뿐 초월적이거나 신비적인 세계와 관련이 없다. 이런 그의 세계관은 현세적인 것에서 삶의 기쁨을 구하는 많은 한국작가들의 세계관과 공통된다고 볼 수 있다.

● **한국화의 다양한 모색**

김기창(1913-2001) 김기창은 서울 출생으로 8세 때 병으로 청각을 잃게 되었다. 1930년 김은호의 문하생이 된 이래 섬세한 필치와 진한 채색의 인물화를 그리며 화가로 입문했다. 1931년《제10회 조선미술전람회》에서 〈널뛰기〉로 입선한 이래 1937년과 1938년의 《선전》에서 각기 창덕궁상, 총독상을 수상하는 등 두각을 나타냈고 1941년 추천작가가 되었다. 1946년 우향 박래현과 결혼하였고 1947년 이래 박래현과 부부전을 17회에 걸쳐 개최하였다. 광복 후 설립된 《대한민국미술전람회》에서 1960년 제9회부터 제11회까지 심사위원을, 1976년에는 운영위원을 역임하였다. 홍익대학교와 수도여자사범대학교 교수로 재직하며 후학 양성에 힘을 기울였고, 청각장애우들을 위한 활동도 활발하게 펼쳤다.

김기창은 풍부한 기량과 과감한 표현으로 20세기 한국화단에 뚜렷한 족적을 남겼다. 그는 끊임없이 조형을 탐구하였으며, 창작 방법의 창조적 변화 및 형식의 실험적 확충을 통해 전통적 한국화의 발전이 가능하다고 생각했다.

김기창의 초기 구상화 시기의 대표작인 〈가을〉[2.64]은 사실적인 세필細筆의 채색화로 작품의 소재는 가을날의 시골 정경이다. 잠든 동생을 업고 함지박을 인 시골 소녀, 걷어 올린 흰 고의적삼 차림에 수수 이삭과 낫을 든 소년, 추수를 앞둔 수숫잎과 이삭, 그리고 청명한 가을 하늘이 정교하게 묘사되어 있다. 세밀한 붓질, 선명한 채색, 호분의 사용 등은 일본화의 영향으로 볼 수도 있다. 그렇지만 균형 잡힌 화면의 구도 속에 농촌의 삶을 관조하는 정제된 감성이 도식적이거나 규범적으로 느껴지지 않고 평온하고 자연스럽게 다가온다.

2.64 김기창, 〈가을〉, 1935, 비단에 수묵채색, 170.5×110cm, 국립현대미술관

2.65 김기창, 〈복덕방〉, 1950, 종이에 수묵담채, 자료제공 운보문화재단

김기창의 실험적인 작품활동은 1950년대부터 시작되며 이때부터 대상에 대한 근대적인 변형이 추구되어 이 시기에 그가 말하는 '반추상적 입체파적' 경향이 나타난다.[29] 동시에 그는 일본화풍의 채색화 경향에서 벗어나기 위하여 노력한다. 즉 대상의 면을 분할하여 표현하는 입체파적 화풍을 수용하고 이를 기반으로 장식성이 강한 선을 활용하여 양감을 배제하고 대상을 간략한 형태로 평면화하는 작업을 기도한다. 그뿐만 아니라 그는 전통적인 동양화법에서 쓰는 선이 어떻게 현대적으로 변형될 수 있는지를 실험한다. 〈복덕방〉[2.65]은 김기창이 동양화의 현대화 작업을 시도한 이후 제작한 작품으로, 그가 늘 지나다니던 동네 풍경을 그린 것이다. 작품은 서민들의 일상적 삶의 모습을 표현하고 있어 일종의 풍속화적 성격을 띤다. 이 작품은 구상적인 형

29 김인환, 「민담(民譚)에 뿌리내린 자연관(自然觀)」, 『계간미술』, 13호, 1980년 봄, p.64

태와 추상성을 서로 절충하여 집의 형태와 인물의 옷을 마치 면을 분할한 듯 직선으로 그리고 형태도 단순화하고 있다. 그러나 동네 골목길의 풍경과 인물의 자세 등은 우리에게 익숙한 현실적인 체험을 환기한다. 이 작품은 종래의 동양화의 개념을 크게 벗어난 것으로 동양적 감성과 서구적 감성을 융합시키는 실험을 시도하고 있다.

1960년대에 들어서 김기창은 더 과감한 실험을 한다. 그가 1964년과 1965년에 걸쳐 시도한 완전추상의 세계는 전적으로 색면의 재질감과 구성의 대비로 이루어진 한국적 심상이 구현된 세계다. 당시는 앵포르멜 미술운동이 한창 유행했던 시기로, 작가들은 거친 필치와 두꺼운 재질감을 주로 활용했다. 그렇지만 유럽의 앵포르멜이 불안과 공포에 찬 인간의 고뇌를 형상화했다면, 김기창의 시도는 삶과 자연의 근원에 다가가는 표현의도가 엿보인다. 그는 화선지에 바탕색을 칠하고 그 위에 붓으로 괴석이나 돌덩어리 같은 크고 작은 형태를 그리고, 뭉친 종이에 안료를 묻혀 주름 자국을 붙이고 찍어감으로써 갖가지 색면으로 대비되는 해묵은 돌의 표면 질감을 나타냈다.

이런 작업은 그의 의식 바탕에 깔린 민족적이고 동양적인 감성을 표현하려는 시도로 보인다. 이들로부터 나온 작품 중 하나가 〈태고의 이미지〉[2.66]로, 작가의 마음속에 깃든 먼 옛날의 이미지를 추상적으로 나타낸 것이다. 넓적한 돌이나 절벽 같이 느껴지는 형태는 거친 질감과 중후한 색조에 의해 오랜 역사의 침묵을 대변하는 듯하다.

비슷한 시기에 김기창은 자연의 생명력과 내적 힘을 극히 간략한 형태로 암시하는 작품을 제작하는데 〈태양을 먹은 새〉[2.67]가 대표적인 작품이다. 이 작품은 그가 시도한 새로운 추상적 동양화로 먹의 번짐과 뿌려짐에서 동양화 고유의 멋이 느껴진다. 여기서 그는 이전의 분할적인 형태로부터 벗어나 형태를 유연하고 빠른 필치로 그려냄으로써 화면 전체에 운동감을 부여한다. 태양을 먹은 새라는 화제畵題는 상징적인 의미를 담고 있다. 많은 민족들이 신으로 섬겨왔던 태양은 생명의 근원을 의미하며 이 빛을 받은 모든 자연물에는 그 생명력이 깃들어 있다. 김기창은 새가 품고 있는 생명력을 붉은 태양빛으로 표현하며 대상을 단순화하여 환원적 추상에 접근한다.

김기창은 여러 변모과정을 통하여 많은 작품을 남겼다. 1930년대에 사실적 화풍으로부터 시작하여 1950년대에는 추상화로 경향을 진전시켜 작품의 형태가 양식화된

2.66 김기창, 〈태고의 이미지〉, 1965, 종이에 채색, 149×210cm, 작가 소장

2.67
김기창, 〈태양을 먹은 새〉,
1968, 종이에 수묵채색, 31.5×39cm,
작가 소장

다. 1960년대 후반에는 추상적 실험성이 돋보이는 작품을 통하여 매우 암시적이고 함축적으로 표현된 작품을 추구한다.

박래현(1920-1976) 박래현은 평남 진남포 출생으로 1944년 동경여자미술전문학교 일본화과를 졸업하였다. 1940년부터 《조선미술전람회》에 출품하여 최고상인 창덕궁상을 수상하였으며 1956년《대한민국미술전람회》에서는 〈노점〉으로 대통령상을 수상하였다. 1950년대 남편 김기창과 함께 부부전을 개최하기 시작하였고 1961년부터 1963년까지《국전》에 심사위원으로 참여하였다. 1966년 성신여자사범대학교 교수로 재직하였으나 1969년 미국으로 건너가 판화, 태피스트리 등 새로운 매체를 실험하였다. 1974년 귀국 판화전을 개최하였다.

박래현은 구상화와 추상이 일부 가미된 구상, 추상적인 작품 모두에서 뛰어난 역량을 보여준 한국화가다. 그녀는 남편 김기창과 마찬가지로 전통적 동양화의 관념을 벗어나 면 분할에 의한 화면 구성과 섬세한 채색으로 새로운 조형실험을 전개한다. 김기창이 활달한 필법과 호방한 스케일을 보여주었다면, 박래현은 여성 특유의 감성을 살려 섬세한 채색과 정교한 형태 해석을 한 것이 특징이다.

박래현의 주요 작품은 1940년대에서 1950년대에 나왔는데, 전통적인 화법에 의한 사실적 묘사로부터, 양식화한 구상에 이르기까지 다양한 형상화 방식을 보여준다. 1960년을 전후하여 박래현의 작품에는 특유의 형태감각과 화면 구성방식이 나타난다. 〈조선여인상〉[2.68]은 여인들의 섬세한 감성을 단순화한 형태와 평면적 구성을 통해 표현한다. 이 그림은 당시 작품 경향의 특징인 형체의 생략과 과장, 그리고 강조를 보여준다. 박래현의 작품에는 한국 여인상을 묘사하고 표현하는 지속적인 회화적 모티프가 존재한다. 이 작품은 트레머리, 짧은 저고리, 잘록한 허리와 허리띠, 그리고 폭이 넓은 치마를 감은 모습을 한국 여인상의 특징으로 그리고 있다. 작가는 잔 붓으로 넓은 면을 메꾸어 가는 채색법을 사용하여 색면과 색면 사이에 간격을 비워둠으로써 마치 붓으로 그린 듯한 하얀 묘선을 만들고 있다. 예리한 윤곽과 구성적으로 구획된 여인들은 지배적인 청회색조 색채와 어우러져 전체적으로 잘 융합되고 있다.

2.68 박래현, 〈조선여인상〉, 1959, 종이에 수묵채색, 240×180cm, 용인 호암미술관

2.69 박래현, 〈여인과 고양이〉,
1961, 종이에 수묵채색, 204×102cm, 용인 호암미술관

박래현은 1960년대로 접어들면서 대상적 재현에서 멀어진다. 대상의 형태적 사실성이 희박해지고 평면화되면서 장식성이 더욱 가미되고 표현대상은 단지 형태감각을 주는 매개체로 간주되면서 각 화면의 구성요소로 배치된다. 유형화된 화가 특유의 인체 표현은 〈여인과 고양이〉[2.69]에서 다시 나타난다. 길게 과장된 인체와 장식적인 사물이 공존하는 평면화된 화면의 성격이 더욱 부각된다. 특히 작가는 형태를 중심으로 한 공간 속의 구성 문제에 관심을 갖고 수직구도의 중심을 중앙에 두어 양면에 커다란 공간을 두는 형식을 택하고 있다. 작품의 주제인 여인과 고양이가 갖는 부드러운 형태와 대조를 이루는 직각과 사각형의 형태 대비는 미묘한 조화를 이끌어낸다.

그녀의 작품에 묘사된 한국 여인상들은 세련된 구성미와 개성적인 형태미, 도시적인 차분한 색조에 의해 한국화가 추구하는 미의식을 또 다른 감성으로 확장하는 데 성공한다.

이응노(1904-1989) 이응노는 19세 때 서화계의 거장 김규진의 문하로 들어가 문인화와 서예를 배웠다. 1924년《제3회 조선미술전람회》에서 〈청죽〉으로 입선하면서 본격적으로 화가의 길을 걷기 시작하고, 1932년《제11회 선전》에서 특선한다.

1930년대 들어 미술계에 야수파와 표현주의 등 유럽식 화풍이 실험되고 새로운 변화가 나타나자 그는 전통 회화에 새 기운을 불어넣을 방법을 고심하고 1935년 일본으로 유학한다. 동경의 혼고本鄕아카데미와 가와바타川端미술학교에서 각각 유화와 수묵채색화를 배우고 일본 남화의 대가 마츠바야시 게이게츠松林桂月에게 사사한다. 이를 기반으로 그는 기존의 전통적인 수묵화를 추상미술 등 서양의 조형과의 접목을 통해 변모시키려 했고, 이것은 줄곧 그의 작품 제작의 핵심적 요소가 되었다.

이응노는 1945년 3월 귀국하여 1946년 단구미술원을 설립하여 후진 양성에 힘썼고, 1948년부터 홍익대학교 동양화과의 주임교수로 재직한다. 그러나 그는 6.25 전쟁 때 아들이 인민군에게 끌려가는 아픔을 겪었다. 그는 한국전쟁을 전후해서 〈거리 풍경-양색시〉(1946), 〈피난〉(1950), 〈재건 현장〉(1954), 〈영차 영차〉(1955), 〈난무〉(1956) 등의 작품을 통해 전쟁으로 인한 혼란과 전쟁의 상흔을 복구하려는 사람들의 모습을

호소력 강한 필치로 그려낸다.

이응노는 1958년 그의 나이 55세 때 세계 미술계에 진출하기 위해 프랑스에 가서 1960년 파리에 정착한다. 이미 반추상적 표현을 선보였던 그는 당시 유럽을 휩쓸던 추상미술의 영향을 온몸으로 받아들였다. 먹이나 물감 이외에 천이나 한지 등의 재료들을 캔버스에 붙여 만든 콜라주나 태피스트리 등의 여러 가지 재료는 그의 실험적인 작품의 소재였다. 그는 파리 화단의 앵포르멜 운동을 주도했던 전위적 성향의 폴 파케티 화랑과 전속 계약을 맺고 1962년 첫 개인전에서 콜라주 기법을 이용한 완전추상 작품을 발표해 호평을 얻었다. 이듬해 《살롱 도톤느전》에 출품하면서 이응노는 유럽 화단에 알려지게 되었다.

1964년에는 파리 세르뉘시 미술관 내에 동양미술학교를 설립하여 수많은 유럽인들에게 서예와 사군자를 가르쳤다. 그리고 1965년 《제8회 상파울루 비엔날레》에서 명예대상을 획득하여 세계 미술계의 이목을 집중시킨다. 그러나 그는 1967년 동베를린공작단사건에 연루, 강제 소환되어 옥고를 치르고, 1969년 사면된다. 이후 파리로 돌아간 이응노는 1970년대에 서예가 갖고 있는 조형의 기본을 현대화한 문자추상을 선보인다. 1977년 그는 또 다른 정치적 사건에 연루되어 1989년 작고하기 전까지 국내활동 및 입국이 금지된다.

이응노는 자연과 인간의 생동하는 움직임을 문자와 인간 형상, 다양한 화법을 통해 표현하였는데 작고하기 10년 전부터는 오로지 사람을 그리는 일에 몰두한다. 이러한 변화는 1980년 광주민주화운동을 계기로 '인간 군상' 작업으로 이어졌다. 익명의 군중이 서로 어울리고 뒤엉켜 춤을 추는 듯한 풍경을 통해 그는 사람들 사이의 평화와 어울림, 그리고 서로 하나가 되는 세상을 갈망했다. 이것은 유난히 굴곡진 한국 현대사의 소용돌이 속에서 전쟁과 남북 분단, 정치적 혼란기의 여러 사건을 직간접적으로 겪은 작가가 평생에 걸쳐 체득한 예술관, 즉 시대의 의식과 호흡하는 예술적 고뇌와 탐구를 함축한 조형적 결과물이었다.

이응노는 1983년 프랑스 국적을 취득하고, 1987년에는 북한의 초대를 받아 평양에서 전시회를 열기도 했다. 그가 인간 군상을 그린 지 10년이 되던 해인 1989년 서

2.70 이응노, 〈영차영차〉, 1950년대, 종이에 수묵담채, 39.2×69.5cm, 개인 소장

울 호암갤러리에서 그에 대한 대규모 회고전이 기획되어 고국의 땅을 밟게 될 수 있을 것이란 기대가 컸지만, 정부의 입국금지 명령에 의해 끝내 희망이 좌절된다. 그는 전시 첫날 파리의 작업실에서 심장마비로 쓰러져 이튿날 86세를 일기로 생을 마감한다. 2000년에는 서울 평창동에 이응노미술관이 개관됐으며, 2005년 이곳이 폐관하자 대전광역시가 이응노미술관의 수장품을 인수하여 대전광역시 이응노미술관을 2007년 5월에 개관한다.

이응노는 수묵을 위주로 한 전통문인화를 배우며 화업을 시작하였고, 생애 여러 단계에 걸쳐 실험을 하면서 구상, 반추상, 추상의 다양한 기법들을 활용했다. 특히 그는 한지와 수묵이라는 동양화 매체를 사용해 스스로 '서예적 추상'이라고 명명한 독창적인 세계를 창조한다.

〈영차영차〉[2.70]는 전쟁 후 재건에 여념이 없는 한국인들의 노동의 현장을 반추상적 기법으로 표현한다. 작가는 화선지나 수묵의 특수한 재질이 빚어내는 독특한 감성을

2.71
이응노, 〈군중〉,
1985, 종이에 수묵, 167×69cm, 개인 소장

잘 활용하면서 굵은 먹선의 강약을 조절하여 인간 힘의 의지를 보여준다.

그의 생애 중반기 이후의 작품은 자연 사실에 대한 반추상적 표현이 돋보인다. 필치와 필의 및 용묵 형상의 깊이와 변화에 역점을 둔 수묵화가 이 시기에 창출된다. 특히 대담하고 역동적인 운필로 인간이나 동물의 모습을 창조적으로 형상화한 것은 현대적 표현의식을 '반추상적 표현'으로 본 그의 생각이 반영된 것이다.

이응노의 주요 작품의 소재는 인간과 자연, 인간들의 삶의 양태로서의 풍속도, 풍경, 추상화된 이미지로서의 문자 등이다. 이를 토대로 그는 작품 속에 단순화한 형태감각, 개성 있는 필치, 앵포르멜 기법의 추상, 서체적 추상 등의 변화무쌍한 실험정신을 실현한 것이다. 만년에 그는 인간을 개체로서가 아니라 집단으로 파악하는 다수의 〈군중〉 연작을 그렸다.[2.71] 이 작품들은 역사를 일궈 온 인간들의 삶의 에너지와 운동감을 리듬감 있는 패턴처럼 표현했는데, 이것은 다양한 삶의 양태를 멀리 떨어져 관조하는 그의 태도를 느끼게 한다.

3부

한국 추상미술의 미의식에 대하여

1

한국 추상미술에 나타난 자연관

한국 추상미술이 보여주려는 많은 미적 가치의 내용은 '자연'과 연결되어 있다. 자연은 다양한 의미로 해석될 수 있는 일종의 메타포인데, 그중에서도 '참으로 존재한다'는 뜻의 '실재實在'의 메타포로 볼 수 있다. 이런 의미에서 작가들의 자연관은 삶의 리얼리티와 연관되어 있다고 보인다. 즉, 표현된 자연은 한국인들의 역사와 문화 등의 온갖 현실적 요소들을 반영한다. 추상미술은 비재현적인 방식으로 자연의 본질을 표현한다. 추상은 기하학적인 경향과 서정적인 경향으로 구분되는데, 한국의 추상미술은 서정적인 경향을 더 부각한다고 평가된다. 작가들은 추상기법을 통해 근원적 자연을 상징하는 미적 가치를 표현한다.

추상미술에서 '자연'의 의미 ————

한국 추상미술에는 자연에 대한 근원적 탐구가 있다. 추상작가들은 자연의 형상을 아름답게 재현하기보다는 자연 존재나 자연의 원리에 대한 철학적 사색을 보여주려 한다. 추상화한 조형요소들을 통해 조화와 질서, 균형과 리듬감 등을 표현하는 것이다.

이러한 미의식에는 동양적 정신성이 내재한다. 즉 인간과 자연이 서로 대치되지 않는 자연합일정신이 그것이다. 한국의 추상미술에서는 작가가 자연의 법칙과 질서 등의 비가시적인 자연의 원리를 모방하든 아니면 자연의 외관을 모방하든 내내 자연의 실재성이 표현대상이 된다. 그리고 표현주체인 작가 자신도 자연의 일부이기 때문에 주관과 대상이 상반되지 않고 몰아합일沒我合一적으로 표현된다. 그 표현 속에서 인간은 자연의 중심으로 자연을 지배하는 것이 아니라 자연에 동화되고 순응한다. 그러기에 인간의 주관 또한 자연이고 그 예술적 표현은 자연의 속성이 된다.

자연에 대한 이러한 태도는 서구의 추상미술과 대조된다. 20세기 초엽 피터르 몬드리안이나 바실리 칸딘스키와 같은 서구 추상미술의 선구자들은 작업 초기에 자연의 형상을 축약해서 표현하였고, 점차 완전한 비구상회화에 도달한다. 이들은 매우 분석적이고 이지적인 태도로 작업한다. 반면에 한국의 주요 추상작가들은 자연 대상을 처음부터 축약된 형태로 표현하는 경우가 많다. 한국 추상작가들은 칸딘스키의 경우처럼 추상을 위해 '문학적인 것'이나 '서사'를 제거해야 한다는 강박관념이 없었다. 그래서 그들은 하나의 실체를 여러 가지 길에서 접근하고 다른 방향에서 행로를 모색했다. 경로와 대상이 어떠하건 간에 이런 방식은 가장 내밀한 실체에 다가가는 '구도적求道的'인 길이다.

추상작가들이 자연을 미적 가치로 삼는 태도는 한국 근현대미술을 관통하는 정신적 기조다. 추상작품에서 자연은 현상의 외관을 벗고 내적 실재로 나타난다. 이때 자연은 여러 가지 의미로 해석된다. 이론가들과 추상작가들은 '자연'을 궁극적으로 존재하는 것, 사물의 본질, 도道, 생성과 소멸로 나타나는 삶의 법칙, 인간의 본성이자 고향, 유토피아, 인간과 세계와의 상호작용, 물질과 정신의 합일, 정신적 원천, 주객의

합일 등으로 여긴다. 이처럼 자연은 인간이 내면적으로 추구하는 이 모든 것을 포괄하는 것이다. 이러한 자연관은 한국인들이 살아온 자연환경, 문화적 전통, 근대적 삶의 환경 등 현실의 온갖 요인들을 반영한다.

한국의 자연은 사계절이 뚜렷한 온대성 기후로, 아름다운 경관을 보여준다. 이런 자연적 특성은 이 땅에서 살아온 사람들에게 자연친화적 정서를 갖게 하였을 것이다. 많은 예술가들의 미의식은 이러한 자연친화적 정서로부터 나온 것으로 보인다. 한국 추상미술의 선구자 김환기는 자연환경이 미술에 미친 중요한 영향을 밝힌 바 있다. 그는 1957년 9월 초 남프랑스 니스에서 개인전을 하면서 니스 방송국에 초대받아 한국미술가로서 고국의 자연과 문화를 소개한다. 여기서 그는 푸르디푸른 하늘과 바다에 둘러싸여 있는 한국인들이 푸른 자기인 청자를 만들었다고 설명했다.[1]

한국의 자연환경은 한국문화의 성격을 특징지으며, 문화적 자긍심을 심어주는 역할을 한다. 그러기에 미술이 자연과 가장 흡사한 양태를 보일 때 최고의 평가를 얻은 것이다. 한국의 자연에 부여된 절대적인 가치는 자연과 대립되는 것을 무가치한 것으로 여겨지게 한다. 그것은 근대 초기부터 한국인들의 삶을 지난하게 만들었던 여러 역사적·사회적 요인들과 연관된다. 이에 대한 예를 들면 일본 제국주의에 의한 수탈과 착취, 이데올로기와 억압, 물질문명을 지향하는 삶이 그것이다. 여기서 한국인들의 외적 삶의 환경은 피폐하고 공허하거나 비본질적인 것으로 체험되었고, 이러한 비본질적인 삶에서 벗어나려고 변증법적 움직임이 나타난다. 그 일환으로 추상작가들은 외적 현상으로부터 눈을 돌려 내면의 실재를 추구하게 만든 것이다. 여기서 그 내면의 실재는 자연의 본질이 추상화된 것이다.

한국의 추상작가들이 자연을 대상으로 삼아 작업을 하는 경우 그 표현의도는 크게 두 가지로 구분된다. 하나는 자연의 본질적 요소를 추출하는 것이요, 또 하나는 자연 그 너머에 있는 초감각적 실재를 드러내는 것이다. 1930년대부터 1950년대에 작업했던 추상의 선구자들은 주로 전자의 의미에서 자연에 다가갔고, 1960년대 후반에서

1 김환기, 『어디서 무엇이 되어 다시 만나랴』, 환기미술관, 2005, p.210

1970년대에 작업했던 추상작가들은 후자의 관점에서 자연을 바라보았다.

　이러한 시각의 차이는 세계관과 관련된다. 루카치의 견해에 따르면 인간이 삶에 대해 갖는 태도는 크게 두 가지가 있다. 한 가지는 인간이 추구하는 삶의 가치인 '의미'가 내재적으로 있다고 보는 경우고 다른 한 가지는 초월해 있다고 보는 관점이다. 전자는 현실의 삶을 중요시하고 그 안에서 긍정적 의미를 찾는 현세적인 세계관을 갖게 한다. 반면 후자는 인간의 감각적인 삶 너머의 세계에 다가가기 위하여 관념적·신비적이고 종교적인 세계관을 갖게 한다. '내재성'을 추구하는 전자의 예술은 현실적 소재를 형식 속에 담아내고 그 수용효과를 다시 삶으로 환원하여 삶을 풍요롭게 한다. 이러한 과정은 삶과 예술, 내용과 형식의 순환적 관점을 이룬다. 후자인 '초월성'을 추구하는 예술은 감각적인 것으로부터 출발하지만 감각적인 것은 더 지고한 정신성으로 나아가기 위한 발판으로 기능한다. 이러한 예술적 태도는 이원적으로 감각적인 것과 정신적인 것으로 나뉘는데, 정신적인 것을 감각적인 것보다 더 우위에 둔다. 이것은 추상미술에서 더 강화된다. 원래 추상은 보이는 현상을 넘어서서 또 다른 실재를 암시하는 초월적인 힘이 있다. 예술이 본질적으로 초월성보다 내재성을 추구한다고 하더라도 추상작품이 추구하는 실재에는 항상 내재성과 초월성의 변증법적 긴장관계가 있다.

　독일의 미술사학자 빌헬름 보링거가 언급한 것처럼 서구 추상미술에서는 초월적 관점의 해석이 우세했다. 반면 한국 추상작가들의 자연관은 대개 내재적 원리를 갖는다. 그들은 자연을 존재의 근원으로, 또 존재가 회귀하는 고향으로 간주한다. 이러한 태도는 자연을 질서 있고 조화로운 근원적 실재로 간주하는 낙천적 세계관을 갖게 한다. 작가들은 특히 인간이 손대지 않은 자연 그대로의 상태를 높게 평가하고 이것을 예술화한다. 그러기에 인간의 삶 또한 이러한 자연과 조화를 이루었을 때 이상적인 것이다. 전통미술에서부터 근현대미술에 이르기까지 많은 작가들은 삶과 자연에 대한 이 같은 태도를 미술에 반영했고, 추상작가들도 삶과 자연의 조화를 내재성의 미학으로 보여주었다. 작품의 추상화된 조형요소들은 자연의 조화와 질서, 균형과 리듬 등을 표현하고, 자연의 보편적 원형상原形象을 나타낸다. 여기에는 명과 암, 미와 추

등 서로 대립되는 것을 자연의 섭리로 간주하고 관조적으로 바라보는 정신이 지배한다. 여기서 가시적인 현상은 보이지 않는 자연의 원리를 나타내는 것으로 파악된다.

추상작가들이 자연을 해석하는 방식 중에는 자연현상의 실체는 알 수 없다는 불가지론이 엿보이기도 한다. 추상작품에서는 종종 점이나 선 등이 반복되서 표현되는데 이 점이나 선은 독립적으로 그 행위를 반복하는 주체처럼 표현되어 탈인간적인 의미를 발생시킨다. 그래서 일부 추상작가들은 의도를 배제한 채 우연에 의존하는 것이 자연의 법칙을 따르고 지적 깨달음을 얻는 창작방법이라 여긴다. 이러한 경향의 작품에는 자연 속에서 주관과 객관, 감성과 지성이 분리되지 않는 합일사상이 표현된다.

추상작가들이 자연의 원리를 상징하기 위해 활용했던 대표적인 시각기호는 점, 선, 원이다. 특히 점과 선은 회화의 기본적 표현단위로, 추상미술 역시 이 두 요소에 기초하는 경우가 많다. 점은 표현의 가장 기본적인 요소이며 무한을 암시하는 최소한의 수단이다. 점과 점이 이어지면 선으로 나타난다. 작가들은 점과 선을 활용하여 자연의 생명력과 리듬을 나타낸다. 선을 긋는 행위는 공간과 시간을 표현하는 일종의 기호다. 한 화면에서 반복적으로 유사하게 그어진 선은 서로 닮아보여도 똑같지 않다는 점에서 삶의 조건에 대한 메타포로 볼 수 있다. 또한 형태를 이루지 않고 반복적으로 활용된 점과 선은 표현하기 어려운 것을 지시하는 기호로 작용한다. 사라지는 점, 소멸되는 선은 무한으로 나아가는 느낌을 준다. 따라서 이러한 시각기호들은 사실적인 재현기법이 표현하기 어려운 것을 보여주는 기호로 볼 수 있다. 미술은 가시적인 것을 통해 비가시적인 것을 표현하며, 이 경우 전자는 후자의 은유로 기능한다. 예컨대 어떤 작가가 선을 반복적으로 활용한 것은 되풀이되는 삶의 리듬, 질서, 우주의 무한성 등을 표현한 것으로 볼 수 있다.

이와 같이 자연은 추상작가들의 존재와 우주에 대한 견해를 나타낸다. 작가는 미술이라는 장르를 이용하여 가시적인 형상으로 자신의 철학을 제시하는 것이다. 그들의 궁극적인 의도는 표현하기 어려운 것을 볼 수 있게 하는 것이며, 시각적인 차원을 떠나지 않으면서도 정신적인 것을 확보하는 것이다.

결론적으로 자연은 표현할 수 없는 것에 대한 메타포이며, 더 넓은 영역인 '무無'에

궁극적으로 포괄되는 것이다. 그런데 동양에서 '무'란 아무것도 없는 것이 아니라 오히려 무한히 큰 것을 상징한다. 자신만의 한계에 갇혀 있는 '자아自我'가 없어지고 더 큰 것이 들어와 충만하게 채워지는 것이다. 이러한 맥락에서 추상작가들이 보여준 시각기호는 서양의 기호학적 관점에서는 완전히 해석되기 어려운 문제들을 함축한다. 방금 언급했던 '무' 또는 '공空'을 암시하는 표현 등이 그것이다. 회화에서 이를 대변하는 대표적인 시각코드가 여백이다. 여백은 표현하기 어려운 것을 담아내는 정보로서, 만들어지지 않은 부분을 발언하면서 전체를 완성한다.

비평원리로서의 '자연주의' ————

한국인들이 자연을 미의식의 핵심으로 삼고 이를 높게 평가한 태도는 '자연주의'로 특징되는데, 이는 미술에서 자연 모티프를 중시하는 예술의욕의 심층적 토대가 된다. '자연주의'란 인간의 작위적인 노력을 배제하고, 있는 그대로의 자연 상태의 아름다움을 존중하는 것이다. 이러한 관점은 예술의 창작과 감상에서 자연적 미의식을 가장 높게 평가한다. 이런 태도는 야나기 무네요시에 이어 한국미학의 토대를 닦은 고유섭이 선구적으로 제시하고, 김원용, 최순우 등의 미술사가들로 이어진다.

특히 김원용은 '자연주의'가 한국미술의 맥을 이루는 가장 큰 특징이라고 보았다. 그러나 그가 언급하는 자연주의는 서양예술에서 논의되는 '자연주의Naturalism'와는 다른 맥락에서 이해되어야 한다. 19세기 프랑스를 중심으로 일어났던 문예운동인 자연주의는 현실에 최대한 객관적으로 접근해서 있는 그대로를 묘사하려고 한 사실주의의 한 유형이기 때문이다. 반면 한국의 자연주의는 자연친화적 정서를 기반으로 한 '자연현상의 순수한 수용'을 뜻한다. 김원용은 자연주의를 다음과 같이 정의한다. "그것은 대상을 있는 그대로 파악·재현하려는 자연주의요, 철저한 아我의 배제이다."[2]

———
2 김원용, 『한국미의 탐구』, 열화당, 1985, p.26

이러한 견해는 1970년대 단색조 회화의 미의식을 분석하는 데 다시 중요하게 등장한다. 이일, 김복영과 같은 평론가들이 한국 근현대미술의 정신적 기조를 '범자연주의汎自然主義'로 특징 짓는 것은 이를 잘 반영한다.

자연을 미의식의 기반으로 삼는 이러한 시각은 추상미술의 중요한 비평원리로 적용된다. 특히 자연주의 이념은 한국 모더니즘 미술비평을 이론적으로 뒷받침했던 이일의 비평에서 재발견된다. 이일은 1970년대 초 한국아방가르드협회(AG그룹)를 중심으로 전개된 새로운 미술운동에 적극 참여하여 비평활동을 한다. 그는 모더니즘이라는 큰 맥락 속에서 한국 현대미술의 정체성을 일관되게 파악하려는 비평적 시도를 하는데, 그의 비평 시기는 두 단계로 구분된다. 첫 번째 단계는 비평의 형성기로서 1960년대 후반에서 1970년대에 이르는 시기다. 이 기간 동안 그는 표현적 추상의 흐름에 속하는 앵포르멜 작가들에 대한 평문과 단색조 회화 작가들의 미의식을 분석하는 평문을 썼다. 두 번째 단계는 1980년대 초에서 1990년대 전반까지의 시기로 다양한 미술경향이 공존한다. 이 시기의 한국 현대미술은 새로운 형상미술로 확산되는 때였다.

이일의 비평원리에서 중요한 두 개념이 '환원還元'과 '확산擴散'이다. 이 개념들은 단순성과 복잡성의 원리로 설명될 수 있는데 양자는 서로 밀접하게 연관되어 역학적인 상호작용을 하면서 형상충동을 설명하는 기본 틀이 된다. 여기서 '환원'은 근본적인 것으로 되돌아가는 것을 의미하고 '확산'은 복잡한 현상의 양태로 다양하게 분화되는 것을 의미한다. 이일은 미니멀 계열의 회화나 단순한 구조의 기하학적 추상에는 환원의 개념을 적용한다. 반면 복잡하고 비정형적인 표현과 재현미술에는 확산의 개념을 사용한다. 물론 이러한 두 원리는 비평적으로 타당하기보다는 단지 유형 분류에 도움이 될 뿐이라는 지적도 있다. 그렇지만 그가 형식주의 모더니즘의 중요한 원리인 회화의 조건에 대한 진지한 탐구를 일관되게 모색한 점은 높이 평가할 만하다.

이일은 '환원'과 '확산' 중 '환원'이 모더니즘 회화의 핵심원리라고 보았다. 왜냐하면 '회화란 무엇인가?'라는 근본 질문이 이에 대한 답을 주고 있다고 생각했기 때문이다. 회화에서 재현을 통한 모든 일루전을 배제하고 남는 것이 회화를 이루는 조건인 것이다. 이일은 이 개념을 통해 회화의 구조적 실재성을 보여주려고 했는데, 프랑스

의 미술사가 앙리 포시용의 예술론이 개념 정립에 영향을 미친 것으로 보인다. 포시용 미학의 핵심은 생명으로서의 형태개념에 있다. 이일의 미술비평에 미친 포시용의 영향은 예술작품의 내용을 형태로부터 찾는 형식주의 미학으로 나타난다. 이일은 비평활동을 통해 한국적 미의식을 모색하지만 그 이론적 토대는 서구 예술담론에 기반한 것으로 보인다. 그러나 이러한 서구적 담론을 소화하여 한국적 모더니즘의 정체성을 밝히려는 그의 비평활동은 한국 미술비평계의 큰 수확으로 볼 수 있다.

또한 이일의 비평원리들은 '자연'을 그 중심축으로 삼는다. 자연은 1970년대 추상미술의 정신적 기조와도 연관되는데 이일은 이것을 '범자연주의'라고 하였다. '범자연주의'란 현상의 원리를 자연에 두고 있으며 온갖 자연현상을 포괄하는 보다 큰 자연을 추구하는 것이다. 평론가 김복영은 한국 근현대미술에 나타난 자연주의의 원리를 '전일주의all-over totalism'로 보았다. '전일주의'란 자연 일원론적 문화적 배경을 바탕으로 주객이 분리되지 않고 하나의 원리를 이루는 것을 의미한다. 김복영은 한국적 자연주의가 위와 같은 전일주의를 원리로 하고 있다고 본다. 그러므로 한국미술은 주체와 대상이 분리되는 서구의 재현주의와 달리 형상화 과정에서 표상하는 주체와 표상되는 대상이 일원화된다. "'전일주의' 내지는 '전일성all-over totality'이라는 말은 우리 민족의 고유한 대응방식이며, 이 방식이 예나 지금이나 면면히 이어져 왔고 한국 현대미술에서도 변함없이 드러나는 것으로 볼 수 있다."[3] 한국적 자연주의의 시각에서 볼 때, 주체는 자연존재 안에 귀속해서 자연을 이해한다. 이로부터 발현된 미의식은 꾸밈이 없고, 허점이 있으나 더 큰 넉넉함을 잃지 않는 외관적 특성을 만들어낸다. 이러한 전일주의는 한국문화 전반에 나타나는 자연주의와 맥이 닿아 있다.

3 김복영, 『눈과 정신』, 한길아트, 2006, p.360

기하학적 추상과 서정적 추상 ───────

추상이란 자연의 외관을 모방하는 것을 넘어서 자연의 본질을 드러내려는 창작의도를 담고 있다. 이러한 추상충동은 회화의 조건인 평면성의 추구와 결합하여 20세기 중요한 회화적 실험의 흐름으로 나타난다. 한국에서 추상은 근현대작가들이 서구 추상미술의 영향을 직간접적으로 받으면서 한국 모더니즘 미술의 주요 경향으로 자리 잡는다.

완전추상에서는 대상의 형상이 더 이상 식별될 수 없게 되지만 모든 미술은 어느 정도로 추상성을 지니게 마련이다. 구상미술에서 대상의 형태가 크게 변형되거나 왜곡될 때는 반추상적 경향을 띤다. 한국 근현대미술에서 모더니즘의 선구자들은 형상의 주관화된 변형에 기반한 작업을 많이 했다. 김환기는 구상과 추상을 넘나드는 반추상 작품을 제작하고, 유영국은 완전한 기하학적 추상을 시도한다. 그러나 그 창작의도의 핵심이 자연과 분리될 수 없기에 그의 작품에는 이지적인 태도와 정감적인 태도가 혼용되어 있다. 즉 그의 작업은 자연의 외관을 분석 및 해체한 뒤 재구성하면서 자연의 본질을 드러내는 과정을 통하여 대상을 나타냈던 것이다. 그러한 창작의도의 핵심은 주관이 대상에게 감정이입하고 합치하여 주관의 한계를 벗어나 더 큰 것을 얻으려는 자연 합일사상이다. 이런 이유로 한국 추상미술의 선구적 흐름에서, 기하학적 추상으로 분류될 수 있는 작품을 시도했던 작가들은 자연을 대하는 데 신비적(비합리적)이고, 정감적인 태도를 강하게 드러낸다. 특히 주경, 김환기, 유영국, 정규 등 추상의 선구자들은 대상을 분석적으로 대하는 이지적 태도보다는 기본적인 조형요소로 상징되는 객관(자연의 실체)을 따르려는 태도를 보인다.

추상의 흐름은 크게 '기하학적 추상'과 '서정적 추상'으로 구분되는데, 대상을 표현하는 방식과 수용효과가 다르다. '기하학적 추상'은 '이성적·주지적 의도'를 나타내며 작품은 합리적인 대상물로 간주된다. 이에 반해 '서정적 추상'은 '주정적 의도'를 지니며 작품은 감성의 전달체로 여겨진다. 두 경향은 주지적인 것과 주정적인 것, 지성과 감성으로 구분될 수 있지만 이러한 구분은 서양의 이분법적 도식에 의거한 것이다.

한국의 추상작가들에게 지적인 것과 정감적인 것, 정신적인 의도와 우연적인 것은 구분되지 않는다. 자연이라는 넓은 테두리 안에서 주관과 객관, 감성적인 것과 지적인 것이 분리되지 않는 합일사상이 추상미술의 정신적 토대가 되는 것이다. 그러므로 종종 기하학적 추상기법과 서정적 추상기법이 동일한 작가의 작품에 뒤섞여 나타난다.

기하학적 추상의 특징은 조형적 질서가 명확하다는 것이다. 색채도 맑고 대비도 뚜렷한 원색이 많이 사용된다. 서정적 추상이 주관적이고 감성적인 면에 주로 호소한다면, 기하학적 추상은 수數적 질서를 기반으로 하는 비례와 균제의 미를 추구하며 비교적 이성적인 창작 태도와, 명확하게 분리되는 윤곽선과 조형요소들을 배치하는 화면 구성방식을 특징으로 한다. 이러한 태도에서 주관과 객관이 일정한 거리를 취하고 관조하는 주객의 분리과정이 일어난다. 한국인들의 미적 감성은 주객이 대립되지 않고 물아일치物我一致를 추구하는 경향이 있다. 그러므로 주객 간에 거리를 두는 태도는 창작이나 감상에서 체질적으로 익숙한 것이 아니다. 이것은 한국 근현대미술에서 기하학적 추상보다 서정적 추상이 우세한 흐름을 이루고 있다는 사실에서도 입증된다. 한국작가들은 질서 있고 조화로운 화면을 추구하더라도 그것이 명확한 의도로 구축되기보다는 우연성의 침투 여지를 항상 남긴다. 필획이 보여주는 손맛, 물감이 스며들면서 번지는 효과 등이 그것이다.

김환기, 유영국과 같은 추상미술 1세대 작가들은 초기 작품에서 지적이고 구성적인 화면 구성을 모색하는 기하학적 추상기법을 선보였다. 이후 이들의 작품은 여러 과정을 거치면서 변했지만, 재질감을 중시하는 서정적 추상기법을 종종 혼용하고 있음을 보인다. 이러한 기법은 서구 추상미술의 선구자 중의 한 사람인 몬드리안의 작업과 대조를 이룬다. 몬드리안은 처음에 자연 대상의 형태를 축약하고 양식화하여 표현하다가 종래는 완전한 비구상회화에 도달하고, 만년까지 매우 이지적이고 분석적인 기하학적 추상기법을 고수한다. 서구 추상미술의 또 다른 선구자인 칸딘스키는 추상미술의 순수성을 위해 회화에서 '문학적인 것'이나 '서사'를 제거해야 한다고 생각한다. 그러나 김환기는 삶의 체험을 환기하기 위해 재현적 요소를 작품 속으로 끌어들여 시적 정취를 전달한다. 추상미술 1세대 작가들은 어떤 특정한 방향의 형상화 기

법만이 실재에 다가가는 방식이라고 보지 않고 대상의 본질에 다가가는 여러 가지 길을 모색한다. 따라서 이들은 한 방향으로 작업을 심화하다가 또 다른 행로를 탐색하는 등 다양한 방식으로 작품세계를 구현한다. 대상과 경로가 어떻든 간에 그들이 걸었던 길은 내면적 실재에 이르는 '구도적求道的'인 길인 점에서 공통적이다.

20세기 전반기 한국 추상미술의 경향은 서정적 추상이 우세했다고 볼 수 있다. 실존적이고 반항적인 의식이 지배적이었던 1950년대 말에서 1960년대 초의 앵포르멜의 경향 또한 비정형의 형태로 감정에 호소하는 서정적 추상의 한 예다. 이 시기에 기하학적 추상은 뚜렷한 양식을 이루거나 집단적인 흐름으로 나타나지 않는다.

기하학적 추상은 1960년대 후반과 1970년대에 본격적으로 나타난다. 특히 이 시기 옵아트 경향이 본격적으로 등장하면서 기하학적 추상의 흐름이 뚜렷하게 부각된다. 옵아트는 망막에서 일어나는 시현상을 자연과학적인 원리에 기반하여 독특한 조형효과로 나타낸다. 이것은 화면 구성을 이성적으로 치밀하게 배치하고 계획하는 태도를 필요로 하며, 반복되는 조형요소, 원색과 무채색 등 기본색이 조형적 특성이 된다. 김환기, 유영국 등 초기 추상작가들은 자연과 인간을 근원적인 형태에 가깝게 단순화했기 때문에 기하학적 형태에 가까운 형상들을 표현한다. 그러나 초기 추상작가들이 대상을 대하는 태도는 1960년대와 1970년대의 기하학적 추상작가들과 다르다. 초기 추상작가들이 활용한 기하학적 형태는 대상에 정감적으로 다가가면서 기본적인 형태로 환원했기 때문에 차갑고 이지적인 추상이 아닌 따뜻하고 정감적인 추상으로 특징된다. 김환기가 표현한 여인의 얼굴과 항아리, 달의 둥근 형태, 포물선으로 표현된 산의 능선들, 유영국의 〈산〉 연작에서 보이는 삼각형과 방추형의 형태, 맑은 색채와 마티에르가 느껴지는 필치 등은 이에 대한 좋은 사례다. 여기서 형태들은 완전한 기하학적 형태라기보다는 그러한 형태에 가깝게 표현된 '손'의 회화인 것이다.

그런데 기하학적 추상의 두 번째 시기라고 볼 수 있는 1960년대 후반과 1970년대에 이르러 수학적이고 때로는 자연과학적이기까지 한 이지적인 태도가 우세하게 나타난다. 이 시기의 추상은 그려진 손의 흔적이 나타나지 않는 비개성적인 선을 사용하여 완벽한 기하학적 화면을 구성한다. 이러한 경향을 추구하는 작가들은 자연현상

3.1 이태현, 〈공간 70-1〉, 1970, 캔버스에 유채, 130.5×129.5cm, 국립현대미술관

을 기하학적 질서로 바꿔서 보여준다. 그러기에 여기에는 이전의 추상작가들이 보여
주었던 대상에 대한 정감적 태도가 더 이상 나타나지 않는다.

　기하학적 추상이 집단적 흐름으로 나타난 시기는 1960년대 후반이다. 1967년《한
국청년작가연립전》에는 '오리진', '무', '신전' 등의 동인이 참여하는데 이들 전시는 한
시대를 풍미했던 앵포르멜 추상에서 탈피하려는 뚜렷한 움직임을 보였다. 1969년에
는 한국아방가르드협회가 결성된다. '전위부대'라는 '아방가르드avant-garde'의 뜻처럼

3.2 이승조, 〈핵 F-77〉, 1971, 캔버스에 유채, 145×145cm

전위미술을 지향하는 작가들은 내면의 격정이나 즉흥적인 감정보다는 냉철하게 통제되는 지적인 이미지 작업을 주도한다. 그 대표적인 작가가 이태현, 하종현, 서승원, 최명영, 이승조 등이다. 이들은 1960년대 후반부터 1970년대 초반까지 기하학적 추상과 옵아트 경향의 작품을 시도한다.

이태현은 기하학적인 요소들을 화면에 규칙적으로 배치하여 무한대로 펼쳐진 공간의 환영을 생성하여 자연과 우주에 대한 새로운 감성을 일깨워준다.[3.1] 작가는 이지

3.3 서승원, 〈동시성 76-42〉, 1976, 캔버스에 유채, 130.3×97cm

적이고 명쾌한 화면 구성을 택하면서도 평면에 3차원적 공간의 환영을 신비롭게 구현하고 있다. 이승조는 평면에 파이프와 같은 형태를 수평과 수직의 엄격한 구조 속에 배치한다.[3.2] 여기서 파이프 형태가 갖는 규칙적인 음영효과는 볼록함과 오목함이라는 시각적 환영으로 옵아트적 효과를 주면서 무한히 연속되는 리듬감과 다차원적 공간감을 보여준다. 기하학적 추상계열에 속하는 이러한 작가들의 작품은 동일한 형태를 반복적으로 배치하는 것이 특징이다. 여기서 형태들은 명확한 구분선과 비개성적인 필치 등으로 표현된다.

이와 유사한 화면 구성은 1960년대 후반 하종현의 작품 〈탄생-B〉(1967)에서도 볼 수 있다. 하종현은 화면을 작은 사각형으로 잘게 분할하고 그 안에 씨앗과 같은 원형의 형태를 반복해서 배치한다. 적, 황, 청의 삼원색이 점진적으로 변화하는 과정을 통해 생명의 탄생과 변화과정을 상징적으로 나타낸다. 여기서 원형과 사각형, 삼원색이라는 조형의 기본요소를 통해 자연현상을 단순화하여 표현하려는 작가의 의도가 확인된다. 작가는 이러한 화면 구성을 통해 음과 양, 밝음과 어둠, 차가움과 따뜻함, 또 공간예술로서 표현하기 어려운 시간성에 따른 변화과정 등을 보여준다.

서승원은 엄격한 기하학적 요소들로 구축된 공간의 환영에 몰두한 화가다. 그는 〈동시성〉 연작을 통해 평면 속에 3차원의 공간이 동시에 여러 개가 존재하는 듯한 화면을 구성한다.[3.3] 기하학적 질서가 지배하는 지적인 화면을 구축하지만 동시에 여백의 면적을 넓게 확보하여 무한한 공간을 암시한다. 작가는 이성적인 시각으로 공간을 대면하면서도 그 궁극적 효과는 자연과 우주에 대한 무한함의 정서를 함께 갖도록 유도하는 것이다.

기하학적 추상의 대표적인 유형으로 옵아트는 형태뿐만 아니라 빛에 대한 착시효과도 보여준다. 빛에 대한 관심은 하동철과 김태호의 작품에서 지속적으로 나타난다. 하동철은 색조의 미묘한 변화에 의해 화면에서 빛이 발하는 것과 같은 효과를 내고, 김태호는 수직과 수평의 질서 속에 유기적인 형태를 함께 배치하여 마치 인체의 요소들이 변형된 것 같은 형상을 보여준다.[3.4] 특히 그는 명암의 대비에 의해 빛의 효과를 추구함으로써 옵아트적 조형을 추구한다.

3.4 김태호, 〈형상 85-15〉, 1985, 캔버스에 아크릴릭, 72×91cm

1980년대 이후 새로운 형상미술이 다양하게 부각되면서 기하학적 추상은 소수 작가들의 개인적인 작업으로 명맥이 이어진다. 그렇지만 한국의 기하학적 추상은 보이는 것을 넘어서서 보이지 않는 것의 본질을 명확한 조형언어로 표현하려 했다는 점에서 신선한 자극을 주었고 이를 통해 순수한 조형요소의 아름다움이 표현될 수 있었다. 또한 질서와 비례, 조화라는 가장 오랜 미의 원리가 작가 나름의 개성적인 화면 구성을 통해 새롭게 표현되었다.

지금까지 살펴본 1960-70년대 작가들의 진지한 작업방식은 초기 추상의 선구자들이 시도했던 기하학적 추상의 맥을 잇고 있다. 그렇지만 전반적으로 한국의 추상미술에서는 서정적인 경향이 기하학적인 것보다 지배적으로 평가된다. 그 이유는 서구와는 다른 자연관 때문이다. 평론가 유재길은 "기하학적 추상은 이상적 예술로 질서를 규범화한 것"이라고 보고 그러한 창작 태도는 동양적 미의식과 상치된다고 보았다. "이것은 미의 절대성을 추구하면서 감정보다는 이성의 결과를 담는 작업이다. 동양의 미의식과 조형예술세계는 이와 같은 계산된 질서의 미와 반대되는 개념을 갖고 있다."[4]

동양예술의 바탕에는 인간과 자연을 대치되지 않는 것으로 간주하는 자연합일사상이 존재한다. 추상작가가 자연의 법칙과 질서 등 자연의 원리를 작품에 담아내려할 때 궁극적 표현대상은 보이지 않는 자연의 실재성이다. 그리고 작가 자신도 자연의 일부이기 때문에 표현주체와 대상(자연)이 몰아합일沒我合一의 경지로 나타나는 것이다. 그 속에서 인간은 자연의 지배자이자 주인공으로 존재하는 것이 아니라 자연에 동화하고 순응하는 존재다. 주체 또한 자연이며 표현된 대상도 주체의 반영이자 자연의 속성인 것이다. 이러한 시각에서 한국 추상미술의 전반적인 경향은 '자연에서 출발한 서정적 추상'으로 특징된다. 기하학적 추상은 주로 대상에 대한 분석적 태도에 기반하는데 그 추상의 특성은 '응용'과 '구성'의 경향을 강하게 보인다. 이러한 추상미술은 일찍이 추상미술 1세대 작가들이 실험적으로 시도한다. 그런데 그 다음 세대 추상의 경향인 앵포르멜 기법을 지향했던 청년작가들은 이러한 기하학적 추상이 너무나 '도식적인 추상'으로 여겨져서 체질에 맞지 않는다고 간주한다.

한국적인 감성에 서정적 추상이 더 적합한 또 다른 근거는 우리의 체질에 깊숙이 스며들어 있는 전통문화의 영향이다. 그 사례가 문인화적 전통과 결부되는 '서체書體충동'이다. 그림과 서체는 동양문화권의 특징인 '시서화일체詩書畵一體'의 사상에서 서로 밀착해 있다. 서체는 붓을 움직여서 획을 긋는 굵기와 강약의 변화에 따라서 선

———
4 오광수 외, 『한국의 추상미술 40년』, 재원, 1997, p.93

의 미묘한 아름다움과 필획의 운동감을 준다. 따라서 서체는 단지 기호로서 글씨만이 아니라 회화와 같은 속성도 함축한다. 이 경우의 미적 효과는 분석적이고 이지적인 것이 아니라 내면적 정서와 힘이 어우러진 서정적인 것에 가깝다.

이와 같이 서체는 조형적 요소를 많이 포함하면서도 기호를 통해 정신적 세계를 전달하기 때문에 추상화와 많은 부분이 유사하다. 그러기에 미술 이론가들 중에는 문인화의 전통이 한국 추상미술을 관류하는 정신성을 함축하고 있다고 보는 이도 있다. 오광수는 '서체충동'이 한국문화 속에 깊이 침투해 있기 때문에 작가들은 그러한 충동을 일종의 '선험적' 현상처럼 표출한다고 생각한다. "한국의 일부 현대작가들에게서 발견되는 서체충동은 어떤 의미에선 원형적이라 할 수 있고 넓은 의미에선 선험적인 것이라 할 수 있다. 그들의 조형 유전자 속에 잠재되어 있을 뿐 아니라 그들의 문화 속에 내재되어 수시로 접할 수 있기 때문이다."[5] 이런 점에서 이응노, 남관 등과 같은 화가들이 상형문자와 닮은 형태의 문자추상을 시도한 것은 우연이 아니다.

많은 추상작가들은 서양화의 재료와 기법을 사용하여 작품을 제작할 때에도 동양의 서체에 깃든 미의식을 추구한다. 이것은 1960년대를 전후한 앵포르멜 작가들의 힘찬 필법으로 나타난다. 또한 이런 경향은 수묵화와 같이 담담하고 절제된 색채와 선 긋는 행위를 강조한 1970년대의 단색조 회화에도 나타난다. 박서보의 〈묘법〉 연작을 현대적 문인화로 간주한 것이 좋은 사례다. 이와 같이 한국의 추상작가들은 무심하게 그은 것처럼 보이는 선 하나에도 절제된 정신을 표현하려고 했다. 계획성 있는 의도를 배제하고 우연에 몸을 맡기는 것이 오히려 자연의 법칙에 따르는 것이면서, 동시에 고도의 지적 깨달음을 얻는 길로 본 것이다. 이런 의미에서 자연이라는 큰 울타리 안에서 감성과 지성, 주관과 객관이 분리되지 않는다는 합일사상은 한국 추상미술의 정신적 토대가 된다고 볼 수 있다.

5 오광수, 「추상, 우리에게 어떤 의미가 있는가?」, 『미술이론과 현장』, 3호, 2005, p.115

2

추상의 선구자들

한국 최초의 순수 추상작품은 1923년에 제작된 주경의 〈파란〉이란 작품이다.[3.5] 운동감이 강한 사선과 예각 등을 활용한 미래파적인 양상을 보이는 이 작품은 일종의 실험적인 작품으로 평가된다. 추상이 본격적으로 시도된 것은 김환기, 유영국 등이 활동했던 1930년대 후반부터 1940년대 후반까지다. 초기 추상의 대표적인 작가로는 김환기, 유영국, 이규상 등이다. 이 세 작가의 경향은 넓게 보아 기하학적 패턴으로 환원되는 추상이었다고 할 수 있다. 김환기가 자연적 이미지에서 출발하여 점차 추상의 관념으로 이행한 반면, 유영국과 이규상은 처음부터 기하학적 도형에 의한 구성을 시도한다. 이들의 작품에는 입체파, 미래파, 신조형주의와 구성주의 등 20세기 초엽 서구 모더니즘의 다양한 추상 경향이 혼재된 양상으로 나타난다. 더 구체적으로 보면, 김환기는 후기 인상파에서 입체파를 거쳐 추상으로 전개되는 과정을 답습하고 있다. 반면 유영국과 이규상은 입체파 이후 순수파, 구성파, 신조형주의 등 일련의 절대추상의 체험에서 출발하고 있다. 이들 작품들은 대체로 기하학적인 직선에 의한 수평과 수직의 질서, 비례의 미, 때로는 유기적인 형태에 의한 구성미, 색채의 대비와 조화를 추구했는데 회화뿐만 아니라 부조, 콜라주에 이르는 다양한 실험의식을 담고 있다.

3.5 주경, 〈파란〉, 1923, 캔버스에 유채, 53.2×45.6cm, 국립현대미술관

추상의 선구자들과 신사실파 ───────

김환기, 유영국, 이규상은 추상기법을 작품에 적극 활용했고 이런 업적에 힘입어 한국 추상미술의 선구자들로 평가된다. '신사실파'는 이들이 주동이 되어 1948년 만들어진 단체다. 신사실파란 이름은 김환기가 붙인 것으로, 추상을 하더라도 모든 형태는 사실이라는 인식을 바탕으로 새로운 사실을 추구한다는 뜻에서 비롯되었다. 창설당시의 회원은 유영국, 김환기, 장욱진, 이규상 등 4인이었다. 이들은 독특한 개성을 지니고 독자적인 작품세계를 구축하는데, 공통적인 특징은 새로운 시각과 기법으로 새로운 리얼리티를 모색하는 것이었다. 이 작업을 위하여 그들은 추상기법을 적극적으로 활용한다. 이규상은 종래 그가 모색했던 기하학적 추상작업을 더욱 단순화한 기호적 추상으로 작품세계를 심화하고, 김환기와 유영국은 구체적 이미지를 부분적으로 추상적 구성패턴과 조화시키는 절충안을 모색한다. 자연에서 출발하여 점차 추상적 단계로 나아갔던 김환기는 자연적 이미지를 적극적으로 원용하면서 유영국보다 훨씬 구체적인 이미지를 끌어들인다. 유영국의 작품은 1930년대의 절대추상을 넘어 자연 이미지를 토대로 삼았지만 이를 엄격한 구성적 요소로 바꿔서 사용한다. 이론가들이 신사실파를 최초의 모더니스트들로 보는 시각은 무엇보다도 이들이 새로운 방식으로 실재를 파악하고 순수 조형성을 통해 이를 담으려 했기 때문이다. 새로운 것을 추구한 이들의 예술적 노력이 한국의 현대미술을 꽃피게 하는 원동력이 된 것은 분명하다.

신사실파가 작품에 담으려 한 '실재'는 무엇일까? 이들의 개성과 작품 경향은 각기 독특했지만 "새로운 눈으로 새로운 현실을 새로운 방법"으로 그리려 한 점은 공통적이라 할 수 있다.[6] 이들이 추구했던 궁극적 대상은 우리가 현실에서 보고 느낄 수 있는 사실이 아닌 신사실, 즉 '새로운 리얼리티로서의 조형'[7]이다. 이것은 보이는 대상

6 이인범 편, 『신사실파』, 미술문화, 2008, p.31
7 오광수, 『한국현대미술의 미의식』, 재원, 1995, p.34

을 '사실(리얼리티)'로 보고 그대로 모방된 것이 아니라 보이는 그대로를 넘어 탐구된 새로운 실재인 것이다. 그들은 회화를 이루는 본질적인 조형요소만으로 이러한 이념을 표현하려고 했다. 이들은 또한 진정한 리얼리티는 외적인 것을 재현하는 데 있는 것이 아니라 보이는 것을 재구성함으로써 현상적 표면에서 쉽게 드러나지 않는 리얼리티를 추출하는 데 있다고 보았다. 이를 위해 신사실파의 작품들은 추상적 기법을 적극적으로 원용하고 선과 색, 그리고 구성 등의 순수한 조형요소를 자유롭게 활용하는 데 중점을 둔다. 그 결과 이들 작품들은 대상의 구체적 이미지를 재현하는 것에서 멀어진다. 1948년 당시 창립전에 내한 평이 이를 대변한다. 즉, 이들 작품들은 무엇을 말하려고 하는 것인지 설명하기 어렵지만 나름대로 정서에 호소하면서, 무언가 '절대를 상정하는 현실'을 표현하려는 듯하다는 것이다.[8] 이경성은 이들의 작품세계를 다음과 같이 요약한다. 유영국은 마치 '항공사진과 같은 구도로서 추상세계를 탐구'하고, 김환기는 한국적 아름다움이 서려 있는 문학적 주제를 조형적으로 다루고 있으며, 장욱진은 '프리미티브한 아름다움'을 표현하고 있다는 것이다.

이들의 작품세계의 특징을 보면, 김환기는 '향토적인 모티프'를 그가 영향 받은 서구 모더니즘의 양식에 녹여 한국적 정서로 체화한 표현을 모색하고, 더 나아가서 '문인화적 취향의 모티프'[9]를 화면에 끌어들여서 자연의 구조와 본질에 다가가고 있다. 유영국도 초기에는 기하학적인 절대추상의 세계를 모색하지만 1950년대 들어서면서 그간 진행했던 추상작업을 자연 대상의 모티프와 종합되는 형태로 심화한다. 이런 맥락에서 그는 한국인들의 삶에 밀착해 있는 대표적인 자연 상징인 산을 대상으로 한 〈산〉 연작을 제작한다. 유영국은 평생 구도적인 자세로 산을 모티프로 삼아 조형세계를 다각도로 탐구한다. 서구 모더니즘의 영향을 받은 이들 추상의 선구자들은 한국적 감성에 다가가려고 지속적으로 노력했다. 그리고 이 목적을 달성하기 위해 흔히 등장하는 소재적인 것의 재현에서 벗어나 대상을 언제나 새롭게 해석하려고 했다. 새로운

8 이인범 편, 앞의 책, p.16
9 오광수, 「신사실파 회고전이 보여준 것」, 『공간』, 1978년 11월, p.33

사조나 실험적 경향을 한국적 체질과 감성과 융화시키려는 이들의 노력에서 한국적 모더니스트의 특징이 드러난다.

이상 살펴본 추상의 선구자들 중에서도 특히 유영국과 김환기의 미의식은 자연과 밀접히 연결되어 있다. 이들은 자연을 내면의 리얼리티로 삼고 이를 자연과 동화된 삶의 정서를 통해 표현하려고 했다. 이를 위해서 이들은 작품의 모티프, 색조와 형태미, 비례와 균형미 등을 자연의 원형상原形象의 조형적 요소로 변환하여 표현했다. 이처럼 유영국과 김환기는 내적 실재를 표현하는 방법을 다양하게 모색했다. 자연의 근원적인 모습을 단순화하여 순수한 조형요소만으로써 표현하려는 시도는 그중 가장 중요한 방법이다. 이것은 이지적이고 구성적인 미의식을 촉발시키는데, 주로 작가들의 초기 추상작업에 사용된다. 유영국과 김환기의 초기 작품에서도 이러한 구성적·기하학적 추상기법이 적용되었다. 그러나 그들은 기하학적 추상과 서정적 추상을 명확히 구분하지 않았고, 추상과 반추상의 기법을 넘나들면서 자연 형상을 암시적으로 표현하곤 했다. 이렇게 암시된 새, 달, 산 등의 자연 모티프는 특정한 실제 대상으로부터 추출되었다기보다는 이념적 실재를 대표한다. 그러기에 여기서 실재는 한 민족의 삶의 체험과 그로부터 축적된 정서를 환기하므로 감성적 호소력과 소통의 보편성을 갖는 것이다.

유영국: '산山'으로 표현된 자연의 본질 ——————

유영국은 일찍이 절제된 순수조형을 탐구한 화가다. 그는 몬드리안이나 한스 아르프, 구성주의 등의 영향을 받아 선의 엄격한 균형과 간략한 면 구성만으로도 회화가 가능하다는 것을 깨닫고 한국 추상미술사에서 '순수추상'과 '절대추상'의 길을 개척한다. 그 이후 자연을 기하학적 형태로 유형화하고 단순화하는 독자적인 화풍을 이룸으로써 자연을 대하는 서정성과 현대적 조형성을 절묘하게 조화시킨다. 특히 그의 연작 〈산〉은 전통적인 자연관과 산수화를 현대적 시각에서 종합적으로 해석한 한국적 미

의식을 보여준다.

1930년대 유영국의 작품세계는 '서사를 배제한 기하학적 추상'과 '재현적 요소의 무화無化'로 특징된다. 그의 초기 작품세계의 특징은 '재현의 초극', '말 없는 추상성', '침묵' 등의 용어로 대변되는데,[10] 특히 1939년의 릴리프 작품들은 한층 절제된 절대 추상의 세계를 보여준다. 릴리프 〈작품 4〉[3,6]에서 백색 공간 위에 절묘한 균형을 이룬 수평과 수직의 질서는 사실상 세계의 구조를 이루는 뼈대이자 비례의 미를 보여준다. 이러한 작품들의 미적인 특징은 수학적 균제와 질서로 나타나며 이는 근원적 세계 질서를 추구하는 미의식으로 표출된다. 내부분의 추상작가는 자연 형태에서 출발하여 단순화를 통해 추상 과정을 진행하는 데 반하여 유영국은 처음부터 기하학적 구성 패턴을 시도한다. 그러나 1950년대에 이르면 유영국의 작품에서도 기하학적 형상 대신 독창적인 형태의 산과 색채가 화면의 주요 요소로 부각되며, 산과 바다와 같은 구체적인 자연의 모습이 나타난다.

유영국의 작품세계의 전개는 여러 단계로 나뉜다. 첫 번째 시기인 1930년대 후반에서 1940년대 초반은 절대주의적 추상 시기인데, 이 시기의 작품은 재현을 부정하고 침묵으로 채워진다. 그러나 작품의 내용으로 현실에 대한 서사나 문학적인 줄거리는 나타나지 않는다. 두 번째 시기는 해방 이후부터 1950년대의 추상이다. 이 시기는 자연과 현실을 반영하는 검은 윤곽선과 마티에르에 의한 구성주의로 특징되는데 절대적인 추상성이 완화되고 그 대신 자연 친화적이며 인간의 삶에 대한 서사가 나타나는 점이 특징이다. 그 결과 그의 작품세계는 기하학적 추상이념과 삶의 체험이 융합되어 균형을 이룬다. 세 번째 시기는 1960년대 중반까지의 시기로 '산'을 모티프로 삼아 전개된 추상 표현주의적 성격이 두드러진다. 이 시기에 유영국은 기운생동하는 자연과 작가 자신, 그리고 예술을 하나로 구축하는데 이것은 그의 작품세계의 전형들 중 하나로 평가된다. 네 번째 시기는 1967년부터 1972년으로 이어지는 기하학적 추상으로의 환원기다. 이 시기에 유영국은 구축적이고 구성적인 화면을 시도하는데

10 이인범, 「유영국, 한국 추상미술 재해석의 단서」, 『한국근현대미술사학』, 10집, 2002, pp.341-347 참조

그 중심에는 항상 자연이 존재한다. 다섯 번째 시기는 1972년부터 1977년까지로, 기하학적 추상의 성격을 유지하면서 자연으로 회귀하는 태도가 두드러진다. 마지막은 1978년 이후로 구축적이면서 자연에 대한 관조미가 잘 나타나는 시기다.

절대적 추상성이 강한 유영국의 초기 작품은 재현적 특성과 거리가 멀기 때문에 삶의 맥락을 간과하고 단지 서구미술의 형식주의를 답습하고 있다는 비판을 받는다. 그러나 이러한 시각에 대한 반론도 있다. 즉 그의 예술적 의도는 부조리하고 억압적인 현실을 극복하고 삶의 미적 차원을 새롭게 만들려는 적극적인 시도로 볼 수 있다는 것이다.[11] 어떠한 형식으로 이루어지든 작품은 세계와 삶에 대한 하나의 '발언'으로 볼 수 있다. 추상을 통한 재현의 거부는 현실을 구체적으로 반영하지 않는다는 점에서 '침묵'으로 보이지만 이러한 침묵의 발언은 '일상과 현실의 초극'을 꿈꾸는 작가의 의도를 표현하는 것이다.[12] 즉 초기의 절대추상은 유영국의 정신적 의도이자 정서적 표현이고, 그의 미적 의도는 실재의 재현이 아니라 보이지 않는 실재의 재현인 것이다. 재현적 요소가 보이지 않는다고 해도 그의 작품 속에 나타나는 바는 사실상 세계의 구조와 질서, 그리고 뼈대를 보여주는 것으로 그 자체가 재현이고 유사적인 것이다. 즉 시각적 현상을 있는 그대로 모방하는 것이 아니라 그 속을 꿰뚫고 현상 속에 내재된 법칙과 질서를 모방하는, 보이지 않는 실재와의 유사성을 표현한 것이다.

초기의 절대추상 이후 시기의 작품에는 자연의 모티프가 핵심이 된다. 〈산맥〉, 〈산과 구름〉, 〈나무〉, 〈계곡〉, 〈호수〉, 〈언덕〉, 〈산〉, 〈생선〉, 〈새〉, 〈해초〉, 〈물고기〉 등의 제목에서 보듯이 자연 풍경이나 자연 사물의 이지적 재구성이 작업의 기반이 된다. 거기에는 또한 평범한 삶의 환경을 이루는 일련의 도시적 현실과 주변 환경에 대한 관심들도 나타난다. 추상화된 방식이기는 하나 자연 대상, 또는 도시 경관이 어느 정도 재현된 것은 순수추상의 측면에서 보면 '일보후퇴'라고 할 수 있으나 실상은 삶의 현실을 더 적극적으로 담아내는 점에서 한 걸음 진전한 것으로 평가될 수 있다. 기하

11 같은 책, p.340
12 같은 책, p.361

3.6 유영국, 〈작품 4(L24-39.5)〉, 1939(1979년 재제작), 나무에 유채, 70×90cm

학적 추상의 시기에 보여주던 절제되고 이지적인 정신성과 구성적 엄격성보다는 삶의 체험에서 공유되는 서정성이 더 깊이 있게 드러나고 있기 때문이다.

　유영국은 1930년대 후반에 구성주의적 추상을 통해 자연의 본질을 질서와 조화의 세계로 재구성한 작품을 보여준다. 이후 그는 자연 대상을 모티프로 삼은 비구상작품을 주로 제작하는데 가장 선호한 대상은 산山이다. 그는 색조와 형태에 있어서 다양한 변조를 이루는 〈산〉 연작을 통해 자연의 본질에 다가가려 한다. 산의 형상은 기하학적으로 단순화된 형태, 색채의 울림, 그리고 빛과 그림자의 효과에 의하여 재현을 넘어 자연의 실재를 암시한다. 그는 일제강점기 시대에 한국인들의 삶의 현실을 구상적 현실로 재현하지 않고 질서와 조화로 이루어진 순수추상의 세계로 변환하여 표현했다. 추상이라는 '침묵'의 발언은 현실을 간접적으로 반영하는 방식이기 때문이다.

3.7 유영국, 〈바다풀〉, 1959, 캔버스에 유채, 130×96cm, 용인 호암미술관

3.8 유영국, 〈산〉, 1966, 캔버스에 유채, 162×130cm, 용인 호암미술관

이것은 외적 현실을 구체적으로 재현하지 않고 형식을 통해 순수한 아름다움의 세계를 모색하면서 실제 삶의 불유쾌함에 저항하는 것이다.

한 작가의 작품세계는 정신의 변증법적 운동을 거친다. 유영국의 초기 구성주의적 추상은 주관이 조용히 자신 속에 안주해 있는 단계로 자연의 본질은 조화와 질서의 세계로 재구성된다. 그 다음 단계는 주관의 외화外化과정으로 사회적 삶의 체험이 등장하기 시작한다. 작가가 겪어야 했던 자연 속에서의 고된 노동의 삶은 거친 재질감, 예리한 필치, 어두운 색조 등을 통해 표현된다.[3.7] 이러한 작품들은 작가의 객관적 현실 체험을 전달하는 외화의 단계다. 그러나 그는 주관이 객관과 만나 다시 자신에게로 되돌아오는 '자기회귀'의 단계에서 자연의 본질을 추구한다. 이 마지막 단계에서 '산'은 자연의 에센스를 전달하는 내적 실재가 된다.[3.8]

추상미술 1세대 작가들이 자연을 추상화하는 태도에는 차이가 있다. 김환기가 다소 정감적으로 자연을 다루었다면 유영국은 보다 분석적이며 이지적이다. 특히 유영국은 외골수로 하나의 소재를 깊이 탐구하는 경향이 있다. '산'이 대표적인 사례다. 이들은 매재媒材를 선택하는 데도 차이가 있다. 김환기가 드로잉, 과슈, 유채 등 다양한 매재를 활용했다면 유영국은 초기 릴리프 실험작을 제외하면 주로 유채로 작업했다.

유영국의 창작 의도는 '자연을 바탕으로 한 순수추상'이다. 즉 자연을 근간으로 한 새로운 형식의 비구상회화를 만들려고 한 것이다. 유영국은 자신의 창작 의도를 다음과 같이 설명하고 있다.

> 내가 대상으로 한 것은 자연이었고 그것을 탐구해 온 형태는 비구상을 바탕으로 한, 즉 추상이었다. 그것은 어떤 구체적인 대상물로서의 자연이 아닌 선이나 면이나 색채, 그리고 그런 선과 면과 색채들로 구성된 비구상적인 형태로서의 자연이다.[13]

13 오광수, 『유영국 삶과 창조의 지평』, 마로니에북스, 2012. p.239

유영국은 이와 같이 선, 면, 색채 등의 조형적 요소들을 기반으로 한 비구상적 양식을 통해 산으로 표현된 자연의 실재를 우리 내부에서 체험하게 한다. 그것은 마치 폴 세잔이 생트 빅투아르 산을 그리며 자연을 '구현réalisation'하려고 했던 의도를 상기시킨다. 세잔은 자연과 인간이 만나는 생생한 현상을 시각 언어로 재해석하여 옮겨 놓았고, 감상자의 내면에서 그 현상이 다시 솟아나게 하였다. 세잔은 이 과정에서 재현을 해체하면서 리얼리티를 전달하려 했는데, 당시 이는 무모한 전달방식으로 보였다. 왜냐하면 그때까지 리얼리티를 전달해주는 가장 확고한 방법은 재현이라고 여겼기 때문이다. 세잔과 유사하게 유영국도 리얼리디에 이르는 기존의 방법을 떠나서 리얼리티를 전달하려고 했다. 이는 가시적인 것의 재현이 아니라 내면에 있는 자연의 실재를 '구현'하는 것이었다. 그의 〈산〉 연작은 이것을 잘 나타낸다. 산의 외적 형상은 살짝 암시만 되거나 기하학적 질서로 바뀌어 나타나고 있는 것이다.

유영국은 근본적으로 색채 화가다. 생애를 일관하여 추상작업을 하면서 그는 빛나는 색채를 포기한 적이 없었다. 그가 활동했던 시대의 추상의 흐름을 보면, 1960년대의 앵포르멜은 어둡고 탁한 색채를 부각하고, 1970년대의 단색조 회화는 무덤덤한 중성색을 사용한다. 그러나 유영국은 이와 달리 원색에 가까운 색을 위주로 자연의 빛나는 색채를 보여준다. 1960년대에 제작된 유영국의 작품에는 재질감이 강하게 드러나는 앵포르멜 기법의 영향이 엿보이는 작품들이 있다. 그러나 앵포르멜이 삶에 대한 비관적이고 실존적 태도를 표현한다면 유영국의 작품은 현실을 관조하고 자연적 실재에 다가가려는 평온한 정서를 담고 있다. 유영국은 비구상적 형식을 통하거나, 또는 재현적 형상을 암시하는 듯한 반추상의 기법을 적용하여, 자연의 본질을 선과 면, 빛과 색채로 표현했다. 이로써 감상자는 자연의 근원적 형상을 파악할 수 있게 된다.

김환기: 한국적 정서와 융합된 자연과 삶의 체험 ─────────

김환기는 한국 추상미술을 선도했던 화가들 중 한 사람이다. 그는 형식적으로 모더니즘의 실험적인 작품을 시도하면서도 내용적으로는 한국적인 감성을 융합하여 표현한 작가로 높이 평가된다. 그는 주로 자연, 인간, 한국적인 정서를 담은 기물 등을 소재로 추상과 반추상이 융합된 기법으로 작품을 제작했다. 그의 작품세계는 자연 형태의 축약과 단순화가 특징이며, 이를 기반으로 한국적인 정서가 보편적, 범우주적 미의식으로 확장된다. 그는 전라남도 신안군 안좌도에서 천석꾼의 아들로 태어나 중학교 때 이미 일본에서 유학하였다. 중학교 졸업 후 귀국하여 만 19세의 나이에 당시의 관례대로 조혼하였다. 결혼 후 부친의 반대를 무릅쓰고 다시 일본으로 건너가 일본대학 예술학원 미술부에서 본격적으로 화가의 길에 들어섰다. 아방가르드 양화연구소에서 활동하는 등 당대 일본에서도 가장 전위적인 미술가들과 교유하였다.

김환기는 전라남도의 조그만 섬마을에서 자연과 벗하며 어린 시절을 보냈는데, 이런 체험은 한국의 아름다운 자연환경을 작품세계에 구현하는 데 상당한 영향을 미친다. 특히 색조가 그렇다. 그는 남도의 깊은 바다색을 연상시키는 푸른색을 주된 색조로 썼다. 그의 작품 속에서 푸른색은 때로는 맑은 하늘처럼 경쾌한 파스텔조로, 때로는 어두운 밤하늘을 표현하는 듯한 감청색으로 다양한 변조를 일으키며 표현된다.

그는 젊은 시절에 서구 모더니즘의 영향을 받아 러시아 아방가르드, 큐비즘, 그리고 미래파 등을 반영한 추상미술을 선보인다. 〈론도〉[3.9]는 대학 졸업 후 귀국하여 자신의 고향 섬에서 그린 작품으로, 1938년 도쿄 우에노에서 열린 《제2회 자유미술가협회전》에 출품하기 위해 제작되었다. 바이올린을 배우고 클래식 음악을 즐겨 듣던 김환기는 론도 음악의 선율과 리듬을 '추상적인' 회화 언어(선, 면, 색)로 환원하여, 한국의 선구적인 추상작품을 남겼다. 론도는 원무곡圓舞曲을 가리키는 음악용어로, 하나의 주제가 다른 여러 개의 주제와 섞여서 나타나는 악곡이다. 음악을 주제로 한 이 작품에서 구체적으로 나타나지는 않았지만, 다양한 소재들이 추상적인 형태로 암시된다. 배경으로 그랜드피아노를 연상시키는 커다란 형태가 있고 그 왼편에 피아노 연주

3.9 김환기, 〈론도〉, 1938, 캔버스에 유채, 162×130cm, 국립현대미술관 　　　　　　　© (재)환기재단·환기미술관

자가 앉아 있다. 그 오른편에는 음악을 듣고 있는 세 사람의 형태가 부드러운 곡선으로 표현되어 있다. 직선과 곡선으로 구성된 짜임새 있는 배경을 바탕으로 흐르는 듯한 곡선이 유사한 형태들로 반복된다. 이러한 표현 효과는 리드미컬하고 부드러운 운율을 느끼게 한다. 작가는 이런 순수한 조형요소들의 배치만으로도 음악적 효과를 일으킬 수 있음을 보여준다. 이러한 의도는 칸딘스키의 이론을 상기시킨다. 20세기 전반기에 유포된 추상미술의 이론과 실천에 있어서 칸딘스키는 중요한 선구자였다. 그는 조형예술의 순수한 효과가 음악적 효과와도 상응할 수 있다고 생각한다. 즉 미술

이 외적인 것의 재현을 떠나 음악과 유사하게 정서에 호소할 때 순수하게 정신적인 것을 담을 수 있다는 것이다. 〈론도〉에서 김환기는 모든 대상을 추상화하여 선과 면, 색이라는 조형의 기본요소로 환원시켜 표현한다. 색조도 빨강, 노랑, 파랑의 삼원색과 무채색이 기조를 이룬다. 다채로운 색면의 대비, 곡선과 직선의 교차, 형태들의 율동감이 원무곡의 이미지를 형상화한다.

1948년에는 서울에서 정규, 이규상 그리고 장욱진 등과 함께 '신사실파' 그룹을 결성한다. 신사실파는 우리나라에서 처음 등장한 모던아트의 집단적 움직임인데, 그 그룹의 목표는 전통적인 서구적 사실주의를 지양하고 극복하는 것이었다. 이 시기, 즉 1950년 전후부터 1954년경까지 김환기의 회화는 구상성을 되살리고 있다는 점에서 1930년대의 작품과는 대조적이다. 그의 구상성은 매우 은유적이었다. 1950년대 그의 작품은 산, 달, 새 등 자연 형태를 기하학적 기본 형태로 환원하여 단순화된 조형감각을 보여준다. 이와 더불어 백자, 물동이를 인 여인, 돌담, 십장생의 문양 등 한국의 정취를 자아내는 모티프를 소재로 한국적 멋의 구현을 시도한다.

한편으로는 사회와 현실의 체험이 환기되는 작품도 등장한다. 작가는 6.25 전쟁 기간 동안 한국인들의 고단한 삶의 현장을 그리지만 낙천적인 시각으로 어두운 현실 체험을 밝게 승화한다. 〈피난열차〉[3.10]에서 열차에 탄 피난민들의 모습은 아기자기한 기하학적 형태들로 배열되어 삶의 혼란과 고통의 흔적이 가려져 있다. 참담한 현실에 대한 저항과 이를 초극하려는 작가의 밝고 낙천적인 세계관이 반어적인 정신으로 드러난다. 김환기는 1954년 자신이 쓴 글에서 "'저항의 정신'이란 결코 침울하거나 우울한 것은 아닐 것이다. 현실을 극복하는 정신, 내일로 향하는 정신이라면 어찌 태양처럼 밝고 강한 것이어야 하지 않을까. 화가란 어느 시대를 막론하고 낙천가이다…"[14]라고 이야기한 바 있다.

1950년대 후반에서 1960년대 초반의 김환기는 산, 달, 새, 나무 등의 자연 대상과 백자, 항아리, 돌담 등 한국적 정취를 자아내는 기물을 소재로 작품을 만든다. 이러한

14 김영나, 『20세기의 한국미술』, 예경, 1998, p.346

3.10 김환기, 〈피난열차〉, 1951, 캔버스에 유채, 37×53cm, 개인 소장

소재들은 실제의 구체적인 대상을 재현한 것이 아니며 우리가 그 대상에 대해 갖고
있는 이념을 나타낸 것이다. 그렇지만 그 소재와 이념은 한국인들의 삶의 체험에 녹
아 있어 보편적인 공감을 환기하는 정서를 전달하기 때문에 객관성을 갖는다. 이런
작품은 대상의 형상을 단순화하는 경향이 강하지만 어떤 대상을 형상화했는지를 알
수 있기 때문에 완전 추상이라고는 할 수 없다. 그러나 대상에 대한 주관적인 해석과
변형이 강하게 나타난다는 점에서 추상미술에 근접한다고 볼 수 있다.

　김환기의 작품에 나타난 자연 대상은 기호적인 표현에 이르기까지 단순화되고 추
상화된다. 유화기법을 활용하지만 필획은 동양 서체의 힘이 느껴지는 운필로 동일한
형상이나 곡선을 반복하여 화면에 리듬감을 만든다.[3.11] 색조는 푸른색 계열이 주조

를 이루는데 이후 만년에 이르기까지 푸른색의 다양한 변조는 그의 작품에 지배적으로 나타난다. 이러한 색조는 푸르고 맑은 한국의 하늘과 바다색을 상징적으로 표현한 것으로 보인다.

1950년대 후반 한국에서 앵포르멜의 영향이 거셀 때 그는 파리에 체류했다. 유럽의 앵포르멜은 격렬한 필치와 정돈되지 않은 두꺼운 마티에르, 어두운 색조의 표현주의적인 특징을 지닌다. 그는 마티에르가 강하고 손맛이 나는 터치를 쓰더라도 유럽의 앵포르멜과는 정서가 다른 작품세계를 보여준다. 이일은 김환기가 정신적으로나 체질적으로 결코 표현주의적 화가가 아니라고 보았다. 그렇지만 이 시기 그의 작품에서 예민하게 느껴지는 마티에르는 그가 앵포르멜에 간접적으로 영향을 받았음을 알 수 있게 한다.

1950년대 중반에서 미국 정착까지의 약 10년 동안 김환기의 작품에는 형상의 대담한 약식略式화와 기호화, 화면 구성의 장식화가 나타난다. 동시에 세련되고 서정적인 색채와 마티에르에 대한 세련된 감수성이 더 풍부해진다. 특히 이 시기에 깊은 청색이 주조색으로 나타난다. 청색은 그에게 무한과 투명성, 그리고 '초탈超脫'을 의미하는 것이기도 하다.

1960년대 중반 이후 만년에 이르는 뉴욕 시절에 그는 자연의 본질을 단순한 조형적 요소로 환원한 추상작품을 주로 제작한다. 뉴욕 시대 그의 초기 회화에는 고국에 대한 향수가 깔린 특유의 회화적 레퍼토리, 즉 달과 달무리, 산과 새가 극도로 양식화된 형태로 여전히 나타난다. 프랑스 평단의 원로 피에르 쿠르티옹은 김환기와 몬드리안을 다음과 같이 비교했다.

(몬드리안)의 작품은 그 자체로서 하나의 끝인 데 반해 김환기의 작품은 자연처럼 보다 더 개방적이다. 우리는 언제나 그 속에 들어갈 수 있고 한층 더 멀리갈 수 있다. … 네덜란드 화가의 엄격주의, 통일성을 위한 그 신지학적 경향, 기하학적 추상에의 고집과 비교하건대, 이 한국화가의 예술은 영속성이 가능한 하나의 길을 열어놓

3.11 김환기, 〈산〉, 1958, 캔버스에 유채, 65×81cm, 개인 소장

© (재)환기재단·환기미술관

고 있다.[15]

그의 가장 원숙한 시기로 간주되는 1970년대의 작품은 우주적 질서와 조화로 이루어진 자연의 내적 실재를 표현한다. 푸른색 바탕에 촘촘히 작은 점을 찍어 만든 점화點畵는 별이 가득한 밤하늘, 또는 광막한 우주의 무한대로 열린 신비한 공간을 상징하는 듯하다.[3.12] 이를 통해 작가는 하늘 아래 무수히 많은 생명과 인연, 만남들을 형상화한다. 그의 작품에는 인간이 자연의 일부로서 우주와 자연의 본질을 나누어 갖고 있다는 시각이 깔려 있다. 김환기는 서구적인 기법과 형식을 사용하지만 동양적 정신을 전달하고 있다고 볼 수 있는 것이다. 이런 까닭에 그의 작품은 서구적 형식주의와 동양적 예술관을 종합하고 있다고 평가된다.

이처럼 김환기의 작품이 높이 평가되는 것은 그가 한국적 삶의 정서를 모더니즘 형식과 융합하여 보여주었기 때문이다. 일찍이 정규는 김환기의 작품이 모더니즘을 추구하지만 "단순화된 양식에는 늘 결백하고 아담한 우리나라 민족의 마음씨가 들어가 우리들로 하여금 더욱 정다운 우리 살림의 공감을 느끼게 한다"[16]고 평가했다. 또한 정규는 김환기의 그림을 평한 다른 글에서 그의 작품세계가 한국의 전통 생활양식이 빚어내는 높은 흥興을 내포하고 있으며 작품에 보이는 '세련된 지적인 설계'가 한국의 전통미감과 접목된다고 보고 있다.[17] 또한 후대의 여러 비평가들도 그의 작품의 친근함과 한국적 전통과의 교감을 높이 사고 있다.

미학자 조요한은 김환기의 작품이 '한국적인 멋을 알고 자연을 소유한 정감과 율동'을 보여주고 있다고 평한다.[18] 김환기는 시종 자연을 주제로 삼아 제작했는데, 예술제작은 하나의 발견이었고, 그것도 '아름다운 자연'을 찾는 일이었다. 그는 "세계적이려면 민족적이어야 하지 않을까? 예술이란 강력한 민족의 노래인 것 같다"고 자신

15 같은 책, p.36

16 정규, 「김환기 씨의 개인전을 보고」, 「동아일보」, 1954.2.15.

17 정규, 「멋과 흥의 지적 구성, 김환기 씨 도불미술전」, 「조선일보」, 1956.2.7.

18 유준상 외, 「한국적 회화미의 정립에 앞선 7인의 거장을 말한다」, 『계간미술』, 20호, 1981년 겨울, p.31

3.12 김환기, 〈16-IV-70〉(어디서 무엇이 되어 다시 만나랴 연작), 1970, 면천에 유채, 232×172cm, 개인 소장

의 에세이 『편편상片片想』에서 쓰고 있다. 형태가 달라도 자연이라는 주제는 변하지 않고, 한국의 하늘과 별, 산과 나무가 점으로 표현된 것이다. 그에게 예술은 "이 자연과 같이 점 이외의 아무것도 아니었다."

평론가들은 김환기가 한국적인 멋에 산 예술가라는 데 의견을 같이한다. 김환기는 자연과 더불어 살면서 구름과 달, 항아리와 여인 등과 함께 자연을 표현했다. 자연을 탐색했던 시기에 그의 작품은 흐르는 선과 살아 있는 호弧 등 신비로운 함축성을 나타내고, 그의 후기 작품에서는 자연의 숨소리를 엿듣게 하고 있다. 평론가 이일은 김환기가 서구적 사실주의를 지양했고 종국적으로는 점과 선을 통해 '동양적 자연인'의 모습을 보여주고 있다고 평한다.[19]

추상미술 1세대 작가들의 초기 실험적 작업은 주어진 현실을 넘어 예술형식이라는 가상 현실 속에서 질서와 아름다움을 찾으려는 시도다. 김환기는 1930년대 후반에 순수추상의 형식 속에 그가 구현하려는 질서와 리듬감을 형상화한다. 1950년대의 그의 작품은 자연 모티프를 기반으로 한 단순화되고 양식화된 반추상의 성격이 강하다. 여기서 작가가 모티프로 삼은 자연 대상은 실제의 산이나 새가 아니라 자연을 대표적으로 상징하는 이념적 실재다. 그러나 그 실재는 한국인들의 삶의 정서를 환기하면서 내면에 울림을 이끌어 내는 것이다.

김환기와 같은 추상미술 1세대 작가들이 표현하려고 한 것은 자연의 본질인데, 그것은 그들 내면의 실재이자 유토피아를 의미한다. 삶의 소재를 정화시켜 얻은 형식이라는 가상공간은 그들이 찾아낸 진정한 실재로, 현실의 불유쾌함과 고단함을 잊게 하는 안식처 역할을 한 것이다. 김환기는 형식 실험의 모색기에 서구 전위미술의 다양한 경향을 접목시켜 자신에게 적합한 형식을 찾아낸다. 그리고 그는 이를 여러 단계로 변모하는 작품세계에 접목하여 원숙한 자신만의 미적 세계에 도달한다. 이 세계의 핵심은 늘 자연이고 자연은 삶의 원리이자 내면의 실재로서 존재하는 것이다.

19 이일, 「어디서 무엇이 되어 다시 만나랴」, 『공간』, 1984년 4월, pp.33-37

3

앵포르멜

한국미술에서 모더니즘의 정신이 십단직인 추상형태로 나타난 것이 앵포르멜이다. 여기서는 앵포르멜 미술경향을 추구했던 추상미술 2세대 작가들의 작품세계가 고찰된다. 앵포르멜의 대표적인 작가는 김서봉, 김창열, 김청관, 나병재, 문우식, 박서보, 장성순, 정건모, 정상화, 조용익, 하인두 등인데 1950년대 후반에서 1960년대 전반에 걸쳐 활발하게 작품활동을 한다. 이들은 추상미술 1세대 작가들처럼 자연의 본질과 원형상의 추구에서 벗어나 대면한 현실에서 야기되는 내적감정을 보다 실존적으로 표현한다. 이들의 작품에서는 조화로운 화면 구성을 통한 유미주의적 시각은 더 이상 보이지 않고, 자연에 대한 신뢰와 낙천성도 나타나지 않는다. 작가들은 자연과의 친화감으로부터 거리를 두고 자연을 벗어나 인간이 만들어낸 '사회'라는 울타리 속에서의 삶의 체험과 감정을 거친 조형언어로 표출한다. 루카치와 같은 미학자는 자연으로부터 이탈한 사회를 '제2의 자연'으로 불렀다. 앵포르멜 작가들은 이와 같은 '제2의 자연' 속에서 살아가는 인간의 실존적 의식을 표현하려 했다. 그럼에도 이들 작가들의 내면에는 여전히 근원적인 것에 대한 향수와 회귀의식이 내재하는데, 그 중심이 자연이다.

앵포르멜 미술은 말 그대로 '비정형적인' 형태가 특징이다. 회화의 경우에 거칠고 표현적인 필치, 두꺼운 마티에르, 강하고 낮은 채도의 색채 등이 사용된다. 이런 화면은 이지적으로 구축된 균형감 있는 기하학적 추상과 큰 대비를 이룬다. 이전 세대 추상의 선구자들은 기하학적 추상의 영향으로 자연을 재해석해내며 자연과의 친화감을 보여주었지만, 6.25 전후의 힘든 시기를 겪은 젊은 작가들은 불안한 실존의 상황을 자연과의 친화감으로 표현할 수 없었다. 그들은 좀 더 격렬한 조형언어로 불안한 내면을 표현하거나 규정하기 어려운 의식의 심층을 해체시켜 보여주려고 했다. 이는 유미주의적인 예술정신에 대한 일종의 저항적 표현으로, 실존주의가 풍미했던 당시의 철학적 흐름에 이들 젊은 작가들이 영향을 받았기 때문으로 보인다.

앵포르멜은 프랑스를 중심으로 크게 부각되고 1940년대 중후반부터 1950년대에 걸쳐 나타난 미술운동인데, 이 용어가 한국에서 공식적으로 등장한 시기는 1960년대에 미술비평을 통해서다. 당시 비평가들은 표현적인 추상 경향을 보여주는 한국의 아방가르드 미술을 '앵포르멜'이라고 불렀다. 프랑스의 앵포르멜은 2차 세계대전 중 파리의 레지스탕스 운동의 처절한 저항정신을 보여주는 사회적 의식을 담으며 출발한다. 그러나 한국의 앵포르멜 미술은 전후의 피폐했던 현실 속에서 젊은 시절을 보낸 작가들이 가졌던 실존적 불안감, 보수적인 《국전》과 일부 기성작가들의 전근대적인 작업태도에 대한 반감과 비판의식 등을 다양한 방식으로 반영한 것이다. 이러한 작가들의 의식은 균형과 조화의 세계에서 이탈한 표현적인 추상, 즉 뜨거운 추상을 통해 표출되었다. 비평가들은 이런 추상적 표출 원인이 당시 유행했던 실존주의적 세계관 때문이라고 평하고 있다.

실존주의 철학은 인간이란 모든 규범으로부터 자유로운 존재라고 역설한다. 실존주의 철학이 유행하는 데 중요한 영향을 미친 장 폴 사르트르는 "인간의 본성이란 있을 수 없다"고 주장한다. 인간은 자유스러운 것이요, 행동의 규범으로 삼을 만한 보편적 인간성은 없기 때문이다. 실존주의는 비관적이고 허무적인 세계관에 기반한다고

비판을 받기도 하지만, 사르트르는 실존주의가 근본적으로 행동과 참여(앙가주망)의 윤리를 강조하기 때문에 오히려 낙관론이라고 주장한다.[20] 그의 실존주의관에 의하면 인간이 객관적인 것에서 의미 있는 규범을 끌어올 수는 없기 때문에 행동에 있어서 주체 의식과 결단이 더욱 중요해진다. 이런 까닭에, 작가들은 외부 현실을 부조리한 실재로 보고 내면의 실재로부터 '참된 것'을 끌어내려는 태도를 갖는 것이다. 이것은 작가들이 지닌 미의식에도 영향을 미쳐서, 주관적 의미를 중요하게 여기는 내재성의 미의식이 표출된다.

앵포르멜 미술은 형식을 통해 아름다움을 구현하기보다 실존을 표현하려고 한다. 따라서 이런 미술의 흐름을 주도했던 작가들과 이들을 이론적으로 지원했던 평론가도 삶 속에서 실존적 자아와 주관적 에너지를 강조한다. 당시 앵포르멜 운동을 뒷받침했던 방근택의 선언문에는 혼돈의 현실 속에서 이성적인 것을 거부하고 주관의 상태로부터 출발하는 삶의 욕구가 강조되고 있다.

> 우리는 지금의 이 혼돈 속에서 생의 의욕을 직접적으로 밝혀야 할 미래에의 확신에
> 건 어휘를 더듬고 있다. 바로 어제까지 수립되었던 빈틈없는 지성 체계의 모든 합
> 리주의적 도화극을 박차고 우리는 생의 욕망을 다시없는 '나'에 의해서 '나'로부터
> 온 세계의 출발을 다짐한다.[21]

여기서 강조된 '나'라는 자아는 사회와 조화를 이룬 개인이 아니라 사회 속에서 방향 감각을 상실한 나이며, 실존적인 의미의 자아다. 평론가 이구열은 이러한 자아의 존재가 미술이라는 형식을 통해 어떻게 표현되었는지를 다음과 같이 서술한다. "산산히 분해된 〈나〉의 제 분신들은 여기저기 다른 곳에서 다른 성분과 부딪혀서 딩굴고들 있는 것이다. 아주 녹아서 없어지지 아니한 모양까지 서로 허우적거리고들 있는

20 Jean-Paul Sartre, *L'existentialisme est un humanisme*, Shina-sa, 1982, pp.32-38
21 유인수, 「한국 추상미술의 진실성」, 『상명대학교 논문집』, 17호, 1986, p.19에서 재인용

것이다. 이 행위가 바로 〈나〉의 창조 행위의 전부인 것이다."[22]

　이상과 같이 앵포르멜 미술의 전반적인 특징은 삶 속에서 의미 상실과 부조리한 현실에 대한 반항 정신을 표현적 추상을 통해 나타내는 것이다. 표현적 추상은 거칠고 공격적인 조형언어로 일종의 반예술적인 정신을 드러낸다. 이러한 미술경향을 선도했던 작가 박서보는 반예술적 표현이야말로 모든 것이 파괴된 부조리한 상황을 부각하는 데 적합하다고 여긴다. 이런 앵포르멜 작가들의 표현의도는 두 가지로 나뉜다. 한편은 사회에 대한 반항 정신이고, 다른 한편은 작가 자신의 내면에서 실재를 찾고자 하는 모색이다. 이들 모두는 공통적으로 삶의 의미를 찾고자 하는 물음을 조형언어로 전달하려 한 것이다.

　작가들이 가졌던 내면의 갈등과 표현 욕구는 객관적 현실을 반영한 결과다. 여기에는 감수성이 예민한 청년기에 겪었던 전쟁의 참상과 전후의 피폐한 삶, 이후 이어진 이념 논쟁, 부패한 정치, 복잡한 갈등 구조 등이 반영되어 있다. 이러한 사회적 상황은 한국인들이 마음의 고향처럼 여기는 자연에서 이탈한 삶의 환경이다. 이는 헝가리의 미학자 루카치가 '제2의 자연'이라고 불렀던 인간에 의해 구성된 사회적 공간이다.[23] 여기서 '제1의 자연'은 인간 공동체의 토대와 원리가 되는 본래의 자연이다. '제1의 자연'에서 이탈한 자연은 인간 스스로가 둘러친 울타리이자 구조물인 '제2의 자연'이 된다. 이러한 환경은 인간이 안주하고 싶은 고향이 아니라 '감옥'이며 이 속에서 인간은 자신의 본래적인 존재를 상실하고 진정한 실체를 찾기 어렵게 된다. 루카치에 의하면 이런 세계 속에서는 삶의 의미를 찾으려는 인간의 목적의식은 상실되며 이런 삶은 '의미'와는 거리가 먼 것이다. 루카치는 이것이 예술 형식에도 영향을 미친다고 보았다. 즉 '제2의 자연' 속에서 문학은 서정시처럼 운문으로 노래하는 시적 감정을 표현하기 어렵고 단지 무미건조한 산문을 적합한 표현수단으로 수용한다. 결국 인간이 만든 구조물이 서정적이고 인간 친화적인 예술의 등장에 불리한 환경이 되는 것이다.

22　같은 책, p.104

23　Georg Lukács, *Die Theorie des Romans*, Berlin, 1920, pp.53-57 참조

앵포르멜 작가들은 이러한 산문적인 형식을 채택했다. 그들은 균형과 조화, 아름다움을 표현하는 추상 형식보다는 무미건조하고 거친 표현이 부각되는 앵포르멜 형식을 미술에 더 적합한 조형언어라고 여겼다.

근대 독일철학에서 부각된 '소외Entfremdung'라는 용어는 사회 속에서 자신의 본래적 존재를 상실하고 소통하지 못하는 인간의 상황을 의미한다. 소외는 '제1의 자연'과 '제2의 자연' 사이의 심연을 형성한다. 앵포르멜 미술은 이러한 소외의 상황을 겉으로 표현해서 드러내는 '외화'의 수단인 것이다. 헤겔은 시대정신을 이렇게 드러내서 표현하는 것을 정신의 역사철학적 객관화로 보았다. 한국 앵포르멜 미술은 특정시대 예술가들의 표현 충동을 역사철학적으로 객관화한 것으로 평가될 수 있다.

객관 현실의 체험은 정서를 통해 내면화되고 다시 예술적으로 표현되기 위하여 외화되는 것이다. 미술에서 외화의 장場은 화폭이다. 작가들이 내면을 표출하기 위하여 수단으로 하였던 대형 화폭은 일종의 '행동의 장'이다. 이들에게는 다다에서처럼 기존 예술을 부정하는 반예술 정신이 나타나고 있다. 넓은 의미에서 앵포르멜은 추상표현주의와 같은 표현주의적 추상의 흐름에 포함되기도 한다. 그러나 비평가들이 추상표현주의를 바라보는 시각은 다소 엇갈린다. 클레멘트 그린버그가 추상표현주의를 심미적인 관점으로 접근한다면, 해럴드 로젠버그는 추상표현주의가 내포한 사회적 위기의식을 더욱 부각한다. 그러나 한국의 경우는 로젠버그의 입장에 더 가깝다.[24]

프랑스의 앵포르멜 미술은 기존의 것을 거부하는 다다적 반항 정신에 뿌리를 두고 사회적 상황을 반영한다. 즉 2차 세계대전 중 나치가 점령한 파리에서, 저항하는 레지스탕스의 정신과 민중의 고통을 표현했다. 이에 비해 한국의 앵포르멜은 사회적 체험의식을 매우 간접적으로 드러내며 의식의 밑바닥 층에서 자연과의 연결 끈을 놓지 않고 있다. 이것은 1960년대와 그 이후의 작품 제목에 잘 반영되어 있다. 작가들은 〈석기시대〉, 〈원형질〉, 〈화석〉 등과 같은 제목을 통해 문명 이전의 원초적인 것을 상기시

24 김희영, 「한국 앵포르멜 담론 형성의 재조명을 통한 시대적 정당성 고찰」, 『한국근현대미술사학』, 19집, 2007년 12월, pp.60-70 참조

컸다. 이러한 차이점들이 있지만 1950년대 후반과 1960년대 한국의 앵포르멜 작가들은 유럽과 미국의 전후 추상 경향에 영향을 받은 것으로 보인다. 이러한 미술이 집단적으로 나타나자 주체적인 예술의욕보다는 서구미술의 경향을 답습하며 따랐다는 비판도 제기되었다.[25] 그러나 한국 현대미술의 흐름에서 앵포르멜은 한 시대를 풍미했던 주도적인 추상의 한 면을 장식한 것은 사실이다. 이러한 미술운동은 동서양의 문제를 떠나 인간의 존재와 실존적 삶에 대해 진지하게 질문을 던졌던 작가들의 내면적 미의식을 반영하고 있다는 점에서 큰 의의가 있는 것이다.

'현대미술가협회'와 앵포르멜 미술운동 ─────────

앞서 살펴본 바와 같이 앵포르멜은 한국 모더니즘 미술사의 한 획을 그은 미술운동이다. 이러한 경향의 추상을 시도했던 작가들이 연합하여 이룬 단체 중 가장 부각되는 것이 '현대미술가협회(약칭 현대미협)'이다. 현대미협의 전시에서 평론가들이 무엇보다도 주목하는 것이 1957년의 창립전이다. 평론가 오광수는 이 해를 한국 현대미술의 '원년'으로 간주한다. 여기에는 김서봉, 김창열, 김충선, 나병재, 문우식, 이철, 장성순, 조동훈, 조용익, 하인두 등이 참가했다. 1957년 2회 전시에는 문우식이 탈퇴하고 김태, 박서보, 이수헌, 이양로, 전상수, 정건모 등이 새로 참가했다. 그 다음 해 5월에 열린 3회 전시에는 김서봉, 김창열, 김청관, 나병재, 박서보, 이양로, 장성순, 전상수, 하인두 등이 작품을 출품했다.

비평가들은 내적인 동기의 유사성을 근거로 이러한 경향의 미술이 프랑스의 앵포르멜 미술과 미국의 추상표현주의에 간접적으로 영향을 받은 것으로 보았다. 프랑스의 앵포르멜이 2차 세계대전의 참상과 고통을 반영하듯 한국도 6.25 전쟁을 겪고 전쟁에 직접 참여했던 작가들의 현실 체험을 표현하는 공통점이 있다는 것이다. 이런

25 정영목, 「한국 현대회화의 추상성, 1950-1970: 전위의 미명 아래」, 『조형(Form)』, 18권, 1호, 1995, p.27 참조

점에서 앵포르멜은 작가들의 실존적 체험이 예술형식으로 표출된 것으로 볼 수 있다.

앵포르멜은 추상의 다양한 갈래 중 내면적 정서를 격렬하게 표출하는 경향이 있다. 이런 경향을 추구하는 작가들은 후기 인상파 이후부터 추상에 이르기까지 폭넓은 범위에서 모더니즘의 다양한 흐름에 영향을 받는다. 김서봉, 김창열, 김청관, 나병재, 문우식, 박서보, 장성순, 정건모, 정상화, 조용익, 하인두 등은 대부분 20대에서 30대 초반에 이르는 젊은 세대로 구시대 미술의 내용과 형식에 거리를 두고 새로운 것을 적극적으로 추구한다.

앵포르멜은 용어의 뜻 그대로 비정형적인 형태로 표현되는 추상미술로, 기법상 속도감 있는 불규칙한 필치, 강렬한 색채, 두껍고 거친 재질감을 특징으로 한다.[3.13] 이러한 기법을 통해 격렬한 정서가 표출되기 때문에 '뜨거운 추상'이라고도 한다. 앵포르멜은 서정적 추상의 한 유형으로서, 한국 근현대미술의 다양한 작가들의 작품세계에서 나타난다. 1950년대부터 활동했던 여러 추상작가들은 재질감이 두드러지는 기법을 통해 격정적인 감성을 표현했는데, 이들은 기존의 미술과 구별되는 미에 대한 개혁의식을 보여준 것으로 평가된다. 평론가들은 이러한 미술경향이 집단적으로 나타나게 된 원인을 내적인 것과 외적인 것의 조응으로 본다. 그러나 오광수는 한국의 앵포르멜 작가들과 서구 작가들이 보여준 기법상의 유사성은 우연으로 간주한다.

> 자신들의 방법과 저들의 방법의 유사성은 어디까지나 우연의 일치에 지나지 않는다는 것이다. 물론, 이를 의식의 견인 현상으로 이해할 수도 있다. 그러나 어떠한 루트였건 부분적인 정보의 이입은 부정할 수 없을 진대, 무언가 내부에서 끓어오르고 있는 것이 외부의 자극에 의해 분출한 것으로 보는 것이 타당할 것이다.[26]

반면에 서성록은 새로운 미적 현실을 구축하려는 당시 젊은 작가들의 욕구가 서구 앵포르멜 운동과 유사한 표현방식으로 나타났다고 본다.

26 오광수, 「추상, 우리에게 어떤 의미가 있는가?」, 앞의 책, p.112

3.13 박서보, 〈회화No.1〉, 1957, 캔버스에 유채, 95×82cm, 개인 소장

40대의 모더니즘 그룹의 중진작가들이 시도해 온 구성적 추상에 비교하여 20대의 아방가르드 정신에 고취된 젊은 작가들은 바깥으로는 반국전 표명을 통한 봉건적이고 진부한 구상미술의 청산과 안으로는 기성 모더니즘 그룹의 미온적 태도에 반발하여 '새로운 미적 현실을 구축'하기 위한 다른 하나의 방안으로 뜨거운 추상미술을 택했던 것이다. 그리고 자신들의 추상미술이 프랑스에서 풍미하고 있었던 앵포르멜 운동과 동일한 것임을 그간의 학습결과 뒤늦게 깨달았다고 볼 수 있다.[27]

이런 점에서 앵포르멜은 당대 한국 현실의 주·객관적 내용과 이에 대한 비판 및 반항의식을 반영한다. 전쟁을 겪은 젊은 세대의 정신적 공황상태와 실존의식, 그리고 당시 국전을 중심으로 이루어졌던 화단의 구태의연한 분위기에 대한 비판적 의식이 그것이다. 작가들은 이러한 의식을 담아내기에 이지적인 기하학적 추상이 체질적으로 맞지 않는다고 여겼다. 관조적인 시각으로 세계를 파악하는 기하학적 추상은 삶의 어두운 체험과 피폐한 현실을 표현하기 어렵다는 것이다. 사실 우리가 몸담고 있는 현실이 작품을 통해 조화롭고 질서 잡힌 현실로 재구성되기란 쉬운 것이 아니다. 질 들뢰즈는 몬드리안과 같은 기하학적 추상작가의 작업을, 뒤엉킨 삶의 문제를 단순하게 조형적인 단위로 코드화하고 혼돈이라는 수렁을 간단히 뛰어넘는 형상화 방식으로 보았다.

이와는 대조적으로 앵포르멜 작가들은 혼돈의 수렁에 뛰어들어 스스로 혼돈의 일부가 되며 그와 씨름한다. 이들은 삶에서 추구할 만한 의미가 있는지, 또 그것이 무엇인지에 강한 의문을 제기한다. 이런 입장은 일종의 '안티'로서 예술에서 허구적인 것을 해체하고 비본질적인 현실과 타협하지 않으려는 태도로, 본래적 자연에서 멀어진 '제2의 자연' 속에 갇혀 있는 인간 상황을 재현한다.

이처럼 앵포르멜 미술을 통해 표출된 정서는 객관현실이 반영된 내면적 실재다. 그러나 그 실재가 내포하는 의미는 추상적 조형언어로 표현되어 다의적으로 읽힌다. 해

27 서성록, 『한국의 현대미술』, 문예출판사, 1994, p.136

석의 다의성과 모호함은 추상미술의 가능성인 동시에 한계이기도 하다. 이론가들은 앵포르멜 경향의 작품들이 분노와 저항, 실존적 정서를 표현한다고 간주한다. 그러나 이런 정서가 구체적으로 무엇을 향해 표출되는 것인지는 모호한 경우가 많고, 그 내용 또한 일의적으로 해석되기 어렵다. 물론 조화와 균형미를 부정하면서 혼돈의 미학을 보여준 앵포르멜이 내용적으로나 기법적으로 힘 있는 새로운 미술을 제시한 것은 사실이다. 그러나 이 같은 특정 시기의 집단적 미술운동이 정치적인 입장 표명과 일치한다고 보는 시각은 가능한 여러 해석들 중의 하나일 뿐이다. 따라서 특정 작가가 앵포르멜 경향의 작품을 통해 당대의 사회적·정치적 사건에 대한 자신의 입장을 대변했다고 단정하기는 어렵다. 작가들이 보여주려고 했던 리얼리티는 그렇게 단선적이거나 소박하게 드러나지 않는다. 오히려 표현수단을 위해 작가들이 추상을 선택했다는 것이 더 의의가 있다고 보인다. 그들은 추상을 통해 현실에 대한 간접적 발언을 시도했으며, 이는 정치적으로 부자유롭던 현실의 리얼리티를 재현하고 있다. 이런 의미에서 작가들이 앵포르멜 특유의 조형언어를 통해 그 시대의 정신적·정서적 분위기를 표현한 것으로 보는 것이 타당하다. 음악이 한 시대의 정서를 반영하듯이 추상미술도 현실을 반영하면서 어떤 분위기를 재현하는 데 적합하기 때문이다. 그렇지만 개별 작품의 해석은 개인과 사회의 체험으로부터 나온 다양한 정서로 무한히 다의적으로 해석될 수 있다. 이 같이 열린 해석 가능성이 특정 의미로 국한되어 작품 내용의 풍부한 상징성을 위축해서는 안 될 것이다.

한국화와 조각 분야에서의 앵포르멜 경향 ──────────

1950년대 말부터 젊은 작가들이 선도했던 앵포르멜 경향의 추상은 한국화에도 큰 영향을 미친다. 특히 1960년대의 한국화에서는 기법과 형식에서 앵포르멜 작품과 유사한 작품들이 많이 나타난다. 작가들은 주로 힘 있고 표현적인 필법을 사용했다. 이러한 경향은 서세옥을 중심으로 박세원, 민경갑, 신영상, 장선백, 장운상, 안동숙, 정탁

영이 1960년에 결성한 '묵림회'의 작품을 통해 볼 수 있다. 묵림회는 한국화의 현대화 운동을 주도했던 작가들로 구성되는데, 전통 수묵채색화의 맥락을 계승하면서 이를 새로운 감각으로 표현하려고 시도한다. 이들의 작품은 서예와 전통 문인화에서 볼 수 있는 힘 있는 필법이 두드러져서 서화일치론書畵一致論의 이념을 상기시킨다. 이러한 한국화의 흐름에서 민족의 미의식은 기층민보다는 수묵화와 문인화 등 사대부들의 미의식에서 더욱 두드러지게 나타난다. 수묵이 중심이 된 깊이 있는 화면은 문인화의 전통이 갖는 고유한 분위기와 흡사하다. 그들은 수묵과 담채의 은은한 깊이감, 운필 효과 등을 추구하여 수북채색화의 분위기와 문인화의 선동을 되살리고 있다.

'묵림회' 회원들은 당시 한국화에서 추상화 경향을 크게 부각하는 데 일조한다. 서세옥은 1960년대 초반, 동양적인 정신에 기반한 점과 선의 추상양식을 선보인다. 그는 수묵의 농담과 필치의 강약을 조절하여 추상적 화면을 구성한다. 이러한 공간 속에서 마치 얼룩처럼 형태가 불분명한 먹의 흔적은 존재와 비존재의 경계가 모호한 이미지를 나타낸다.[3.14] 1960년대 후반에는 그림과 문자의 기능을 동시에 갖는 갑골문자를 소재로 그림도 아니고 문자도 아닌 상징적 이미지를 구상한다. 여기서 갑골문자는 원래 이미지의 가장 축약된 형태다. 그는 이러한 소재를 통해 세계의 온갖 형상을 몇 가지 기본적인 것으로 환원된 상징으로 보여준다.

안동숙은 먹의 번짐을 이용해 형상과 색채의 미묘한 변화를 보여주고, 더 나아가 동양화의 매재와 기법을 넘어서는 다양한 실험적 시도를 한다. 먹과 색채를 대비시킨 그의 화면 공간은 서로 대립되는 자연과 삶의 원리를 암시한다. 장선백은 산수화라는 전통적인 소재를 추상화하여 현대적으로 표현한다. 여기에는 여백을 중요시하면서 그리되 다 그리지 않는다는 수묵의 고전적인 필법이 드러나 있다.

이와 같이 묵림회 회원들은 추상화를 통해 동양화의 고유한 화면 분위기를 새롭게 보여주었는데 이러한 경향 또한 앞서 전개된 서양화의 추상 경향에 간접적으로 영향을 받은 것으로 보인다. 이들은 고도로 절제된 먹의 사용과 운필의 운용을 통해 전통 회화의 기법을 계승하면서 동시에 이를 현대적 감각과 융합하려 했다. 특히 그들은 추상을 통해 현대의 시대성을 구현하려는 의지를 표현했다. 이들 외에도 독자적 작품

3.14 서세옥, 〈작품〉, 1962, 100×70cm

3.15 이종상, 〈기-맥 2〉, 1964, 화선지에 수묵, 127×63cm

세계를 이룬 화가로 이응노가 있다. 그는 1960년대 전반에 시도했던 수묵추상회화를 통해 동양의 수묵화와 서구적인 추상표현주의와의 만남을 시도한 작가다.

그 밖에도 권영우, 안상철, 오태학, 이종상 등은 당시 수묵채색화에서 새로운 실험을 시도했던 작가들이다. 권영우는 한지를 매재로, 문지르거나 긁어내는 작업을 통해 독특한 재질감을 보여주었다. 이종상은 1960년대 중반에 수묵추상을 선보이는데 이는 전후의 어두운 의식을 반영한다. 검은색은 죽음과 실존적인 침묵을 나타내지만 솟구쳐 올라가는 유사한 형태들의 운동감은 이를 극복할 수 있는 정신적 힘을 암시한다.[3.15] 어떤 작가들은 마대나 흙벽 등 한국인들의 삶과 밀접하게 결부된 소재의 재질감을 활용한다. 이러한 소재들은 앵포르멜 특유의 거친 재질감을 바탕으로 하면서도 한국인들의 삶의 체험을 환기하고 정서에 호소하는 힘이 있기 때문이다.

앵포르멜에서는 조형적 매재, 즉 재료의 물질적 성질이 중요한 역할을 한다. 평론가들은 이것을 흔히 '물성物性'이라고 지칭하는데, 이 용어는 단순한 재료적 성질을 의미하는 것이 아니라 조형적 수단을 매개로 하여 사물을 존재론적으로 성찰하는 철학적 깊이를 가지고 있다. 한국작가들은 서양화에서 흔히 사용하는 유채로 작업할 때도 끈적끈적하고 미끈거리는 기름의 매재보다는 모래나 마대와 같은 것을 병용하여 황토벽이나 화강암 같은 텁텁하고 거친 느낌의 질감을 주로 표현하려고 한다. 색채도 강렬하고 화려한 색채보다는 침착한 색조를 선호한다. 이런 미의식은 한국화 분야에서 나타난 수묵추상의 흐름과도 어느 정도 일맥상통하고 있다.

1960년대에 조각 분야에서는 재질감이 강하고 형태가 정형화되지 않은 추상조각들이 등장한다. 일그러지고 파괴된 구球형의 변형들은 환경의 파괴와 황폐화된 우주를 암시한다. 원래 원圓과 구球는 완전한 것을 조형적으로 표현하는 대표적인 이미지다. 박종배와 같은 작가는 이러한 형태를 일부러 훼손함으로써 전쟁 등 삶의 어두운 체험과 불행한 실존의식을 표현한다. 인간을 다루는 경우 유기적인 형상보다는 왜곡과 변형에 의해 불구·훼손된 신체를 연상시켜 존재의 고통을 암시하고 있다. 이를 표현하기 위해 작가들이 선호한 매재가 철이다. 철은 다른 매재보다 늘이거나 용접으로 붙이기 쉬우며 그 결과 표면 효과의 거친 질감은 그대로 활용될 수 있다. 1960년대에

3.16 박석원, 〈초토〉, 1968, 청동, 130×150×50cm

는 이러한 철의 거친 재질감을 부각한 철제 용접조각이 여러 작가들에 의해 시도된다. 고영수, 박종배, 송영수, 엄태정, 오종욱 등이 대표적인 작가들이다.

오종욱은 거친 용접의 흔적을 통해 상처 입은 인간의 일그러진 표정과 고통을 표현하며, 색조도 철이 가진 어두운 색을 강하게 반영한다. 박석원의 작품에서는 다듬어지지 않은 거칠고 뾰족한 모서리가 날카롭게 뻗어 있어 내적인 갈등이 밖으로 표출된 형상을 암시한다.^{3.16} 훼손되고 뜯겨져 나간 반半구형의 형태는 파괴된 우주의 이미지를 상징한다. 송영수는 뜯겨져 나간 동체나 불구적 상태를 암시하는 형태를 통해 죽

3.17
송영수, 〈순교자〉,
1967, 동, 125×80×25cm,
고려대학교 박물관

음과 고통을 표현하는 실존적 의식을 표현하고 있다.[3.17] 이들의 작품이 보여주는 비정형적인 형상들은 대상을 구체적으로 재현하지 않는다. 부스러지고 패인 표면의 재질감, 훼손되고 파괴된 형태로 인간이 처한 상황을 간접적으로 재현한다. 이것은 부조리한 현실에 대면한 인간의 분열적인 정서와 고통을 담아내어, 앵포르멜 미술 일반이 표현했던 미의식을 공유한다고 볼 수 있다. 즉 주어진 곳에 안주하지 않고, 비판적으로 삶을 대하며, 현실에서 의미를 구하는 윤리적 태도를 반영하는 것이다.

내적 실재의 모색과 미의식 ————

앵포르멜 미술이 한국 현대미술의 전개에서 중요한 위치를 차지하는 이유는 이러한 경향의 추상이 한국의 자생적 모더니즘의 토대가 되기 때문이다. 즉, 비평가들이나 이론가들에 의하면 해방 후 한국 현대미술의 전개는 1950년대 말 앵포르멜 운동에서 1970년대 후반 집단주의적 백색 모노크로미즘으로 이어지는, 이른바 모더니즘 미술운동과 연결된다. 그러므로 한국의 모더니즘 운동사에서 추상의 흐름이 서구 모더니즘의 다양한 미술운동보다 압도적으로 부각되는 것이다. 재현미술, 형상미술로 일컬어지는 구상적 경향은 작가마다 다른 개성을 보여주면서 여전히 한국 근현대미술의 중심 줄기를 이룬다. 그렇지만 구상은 1960년대 이후 미술의 새로운 의식과 변화된 정서, 새로운 매체의 실험정신을 담아내기에는 형식상 구태의연한 것으로 간주된다. 따라서 많은 작가들은 추상을 통해 한국적 삶의 내용을 새롭게 형식화하는 방법을 모색한 것이다.

이런 추상 경향이 널리 퍼지면서 실재를 드러내기 위하여 대상을 감각적으로 유사하게 재현하는 방식은 해체된다. 그렇지만 작가 나름대로 실재에 다가가려는 다양한 길이 모색된다. 이들의 형상화 방식에서 조형언어인 선, 색채, 형태 등은 어떤 대상을 재현하기 위하여 사용되는 것이 아니라 그 자체를 표현하기 위한 것이다. 즉 순수한 조형언어들이 어우러진 메시지는 우리의 감각에 울림을 가져오면서 내적인 실재를

일깨우는 것이다. 이러한 작품에서 시각적으로 재현된 것은 외적 형태가 아닌 내적 정서와 닮아서 유사성을 갖는다.

내적인 것의 표현과 관련하여 추상미술이 20세기 초엽에 등장하게 된 원인을 살펴보자. 낭만주의 시대부터 예술적 표현에서 중요시된 것은 사회적 사건보다는 이를 반영하는 내밀한 개인의 체험이었다. 독일 관념철학의 완성자이자 현대적 정신성을 예리하게 지적했던 헤겔도 현대인의 정신적 특질을 주관적 내면성의 강화에서 찾았다. 예술가들은 내면세계에서 보다 큰 자유를 얻었지만 그럴수록 현실과의 연결이 느슨해지면서 불안정하게 된다. 특히 많은 이들이 1차 세계대전을 겪으면서 가진 시민사회 몰락에 대한 불안은 표현주의 예술에 단적으로 나타난다. 칸딘스키는 표현주의 청기사파를 대표하는 화가인데 이후 완전 추상의 세계로 나아가면서 추상미술의 선구자가 된다. 이러한 추상미술은 1920년대 이후 전 세계적으로 유포된 경향이다.

우리는 추상미술의 시작이 삶에 대한 불안감에서 비롯되었다는 것에 주목해야 한다. 여러 추상작가들은 물질문명이 팽배한 현실에 거부감을 가졌고, 그러한 감정은 추상미술의 내적 필연성을 정당화한 칸딘스키에게 와서 확연히 드러난다. 그는 자기의 시대를 물질적인 시대로 간주하고 예술로 이를 거부한다. "삶을 불행과 무의미한 유희로 이끄는 물질주의의 악몽"[28]을 거부하기 위하여 그는 재현에 의한 외적인 것의 환기 대신 감상자에게 외적인 것과 비슷한 감정을 불러일으키는 내적인 요소를 중시한 것이다.

외적인 것에 대한 관심에서 멀어져서 내밀한 것에서 의미를 찾는 이러한 삶의 태도는 객관적인 가치라고 여겨지는 규범이나 지침이 붕괴된 상황을 반영한다. 윤리적인 규범과 종교적인 규범 등 삶의 지주가 위태로울 때 인간은 자신의 내면의 외침을 따른다. 이처럼 칸딘스키는 현대적 삶의 정서를 반영하는 추상의 경향이 내적인 것의 추구에서 비롯되었다고 보는 것이다. 그는 미술은 대상을 재현적인 방식으로 보여주는 것이 아니라 내적인 것의 울림을 전달하는 것이며 이것이 인간을 자유롭게 하는

28 바실리 칸딘스키, 『예술에서의 정신적인 것에 대하여』, 권영필 옮김, 열화당, 1995, p.18

것이라고 생각한다.

추상미술은 재현과는 다른 방식으로 대상의 실재를 담아낸다. 즉 추상작품에서 시각적인 요소들은 구체적인 실재를 지시하지 않으나 비가시적인 차원의 실재를 환기하는 것이다. 그 실재는 먼저 정서에 호소하지만 궁극적으로는 정신적인 것을 지향한다. 이것은 앵포르멜의 회화와 조각에도 적용된다. 여기서 보여주려는 실재는 외적인 실재가 아니라 내면의 정서가 내적 유사성으로 표현된 것이다. 대형 화폭에 격렬한 필치와 두꺼운 마티에르, 어두운 색채로 그려진 앵포르멜 회화, 또 철제 용접조각에서 보이는 울퉁불퉁하고 거친 금속의 마티에르, 표면이 파인 비정형적인 형상들은 겉으로는 아무것도 사실적으로 재현하지 않지만 부조리한 현실에 대면한 인간의 분열적인 정서를 담고 있다. 즉 이는 삶의 어두운 체험에서 비롯된 정서가 내적 유사성으로 표출된 것이다.

1960년대로 접어들면서 앵포르멜 작가들은 인간의 존재적 상황을 단지 사회적 환경이나 체험이 아니라 '근원적인 것'과 결부한다. 그것은 '근원적 자연'을 자연에 대한 어떠한 미적 감정이나 선입견도 개입되지 않고 끌어들이는 태도로 나타난다. 앵포르멜 작가들은 전前 세대 추상작가들처럼 자연과의 낙천적인 친화감정을 내면으로부터 이끌어낼 수 없었다. 그러기에 이들은 태초의 자연을 형상화하면서 인간이 규정하기 어려운 수수께끼 같은 자연을 암시했다. 인간을 자연 존재로 형상화할 때에도 벌거벗고 해체된 동물적인 존재로 형상화하면서 정신적인 존재로서의 인간에 대한 선입견을 배제했다. 이처럼 뜨거운 정서로 표출된 삶과 존재에 대한 물음은 인간과 자연의 근원적 관계에 대한 물음으로 전환되고 화면의 분위기와 색조도 좀 더 차분하게 가라앉는다.

이 시기 한국의 앵포르멜 회화는 근원적인 것에 대한 정서적 회귀 본능으로 특징된다. 원초적인 것과 문명 이전의 상태를 연상시키는 표제도 종종 등장한다. 윤명로의 〈석기시대〉, 박서보의 〈원형질〉 등이 그것이다. 인체를 암시적으로 형상화하는 경우도 우리가 인간의 몸에 대해 갖는 모든 선입견을 배제한 새로운 형식이 나타난다. 이런 표현은 박서보의 〈원형질〉 연작에 잘 나타나 있다. 작품 〈원형질 No.3-62〉[3.18]

3.18 박서보, 〈원형질 No.3-62〉, 1962, 캔버스에 유채, 162×130cm, 개인 소장

에는 어떤 형상이 불분명하게 떠오르는데 이는 절단된 뼈대처럼 해체된 신체의 일부를 연상시킨다. 어둡게 가라앉은 색채가 암울한 분위기를 조성하고, 그 속에서 신체의 잔해처럼 희미하게 부각되는 형상은 인간의 실존의식을 자연적인 상태와 결합한 재해석의 시도를 의미한다. 이는 죽음과 소멸이라는 모든 생명체의 근본 조건을 제시한 것처럼 보인다. 조용익 또한 비정형적인 형태를 통해 해체된 자아와 신체의 상태를 암시하려 했고, 윤명로는 불분명하게 떠오르는 형상을 통해 태고적 향수를 담으려 했다. 이들 세대에서 삶의 문제를 자연과의 친화감으로 표현하는 것은 어려운 일이었지만, 그럼에도 그들은 인간을 자연의 일부로 보는 동양적 세계관과의 끈을 놓지 않았다. 다만 그들은 인간 존재를 벌거벗겨지고 해체된 자연의 속살처럼 표현했다. 그러한 점에서 추상미술 2세대 작가들에게 본래적인 자연은 의식의 밑바닥에 가라앉아 있다고 보인다. 이 자연은 제2의 자연 속으로 뛰쳐나간 작가들을 회귀시키는 힘으로 작용한다.

4

단색조 회화

1970년대의 추상작가들의 작품은 1960년대와 대조적으로 정서의 표출보다는 관조적 정신을 드러내는 특징이 있다. 대표적인 작가들이 권영우, 박서보, 윤형근, 최명영, 하종현 등이다. 이들 작품의 시각적 특징은 보이는 것을 넘어선 정신적 요소의 암시다. 작가들은 정신적인 것을 부각하기 위해 절제된 조형언어를 사용한다. 작품의 궁극적 목표는 시각적 대상 그 자체가 아니라 가시적인 것 너머에 있는 의미창출이다. 작가는 이러한 조형표현으로 작품에 상징적 의미를 부여하며 여기에 언어적 수단을 더하여 더 적확하게 그 의미를 전달한다. 이때 최소한의 형태요소와 단색조의 색채 등 조형적 표현은 종종 보이지 않는 실재를 암시하는 수단으로 활용된다. 이러한 미술경향의 이론적 배경은 모더니즘 미술이론을 옹호했던 그린버그의 논리를 기반으로, 한국적인 감성을 결합한 것이다. 그러나 한국작가들은 물질적 존재로서의 작품과 그 안에 깃든 정신성의 긴장을 보여주려 하는 점에서 그린버그의 이론과 차별화된다.

한국적 미니멀리즘과 미의식 ————

1970년대에서 1980년대 초에 유행했던 추상회화는 이미지가 화면에서 거의 사라지고 주제와 배경의 구별이 모호한 평면적인 형태를 띤다. 특히 모노크롬 톤 색조가 전면에 칠해지기 때문에 '단색조 회화', 또는 '모노크롬 회화'로 불린다. 이러한 유형의 추상작품들은 최소한의 조형요소만으로 단순한 화면을 보여주는 추상으로, 서양의 미니멀리즘적인 경향과 흡사하다고 하여 '한국적 미니멀리즘'이라고도 불린다. 한국적 미니멀리즘의 정신적 기조가 '자연'이라는 것은 여러 평론가들의 일치된 견해다. 이들은 이런 추상의 근원적 원리를 '범자연주의'라고 부르는데, 이는 자연의 원리가 모든 것에 편재하고 있다는 뜻이다. 이처럼 한국미술에 내재된 자연에 대한 회귀 의식은 미니멀적인 추상이라는 새로운 형식으로 나타난다.

한국적 미니멀리즘으로 대변되는 추상회화의 특징을 살펴보자. 화면은 1960년대의 앵포르멜 경향에서 보였던 비정형적인 형태에서 벗어나 정형적인 형태감각이 구성적 질서를 갖추고 나타난다. 표현요소들은 매우 절제되어 있으며 단순하다. 이것은 일종의 금욕적이며 철학적인 정신이 조형언어를 통해 전달되고 있는 듯이 보인다. 색채는 무채색 내지는 차분한 단색조가 주로 사용된다. 그리고 대부분의 작가들은 공통적으로 화면에서 일루전을 배제하고 있다.[3.19] 이러한 추상작품들은 일체의 감각이나 정감으로부터 벗어난 듯이 보인다. 또한 일부 작품들에는 극히 절제된 조형언어가 활용되어 원초적이고 근원적인 정신을 지향하는 태도를 보인다. 평론가 이일은 이러한 작품이 지향하는 바를 '환원還元'이라는 용어로 표현한다. 구체적인 형상이 사라지고 남은 실재는 회화를 가능하게 하는 물질적 조건, 즉 캔버스라는 평면과 바탕천의 재질감, 그리고 물감의 흔적뿐이다.[3.20] 작가들은 이러한 조형적 메시지를 통해 회화란 무엇이며 회화가 보여줄 수 있는 것은 무엇인가에 대한 근원적인 질문을 던진다. 이렇게 정신적인 것과 물질적인 것과의 만남, 존재와 행위에 대한 근원적 물음 등은 1970년대 추상작가들의 추구대상이었다.

당시 여러 작가들은 단색을 전면적으로 칠하는 회화를 그렸는데, 그중에 두드러지

3.19 최명영, 〈Sign of Equality 75-21〉, 1975, 캔버스에 유채, 160×130cm

3.20 윤형근, 〈UMBER-BLUE〉, 1975, 리넨에 유채, 113×93.5cm 　　　　ⓒ Yun Seong-ryeol, Courtesy of PKM Gallery, Seoul.

게 부각된 것이 백색이었다. 백색 모노크롬 회화가 집단적으로 출품된 전시회는《에콜 드 서울전》(1975)과《한국 5인의 작가-5개의 백색전》(1975)이 대표적인데, 이들 전시회의 특징은 탈이미지와 흰색 기반의 평면작업이다. 백색이 주된 색채가 된 이유는 "대부분의 작가들이 백색을 민족 고유의 미적 체험으로 용인한 결과"[29]로 해석된다.

단색조 회화를 주도했던 대표적인 작가는 박서보, 윤형근, 하종현, 최명영, 권영우 등이다. 이러한 단색조 회화는 1960년대 말 이래 한국화단의 주된 조류였고 이후 1980년대까지 영향을 미친다. 당시 작가들은 그룹전에서 유사한 경향의 작품을 동시에 출품하였기 때문에 단색조 회화는 '집단 개성의 미술'로도 불렀다. 이런 경향의 미술은 서구 미니멀리즘과 형식적인 유사성을 지니면서도 독특한 동양적 정서를 보여준다는 점에서 서구와 차이가 있다. 또한 대부분의 작품들은 높은 완성도를 지니고 있어 한국적 모더니즘 미술의 전성기를 보여주었다고 평가된다. 하지만 이 작품들이 구체적인 삶의 현상으로부터 동떨어져 있고, 평면성의 논리를 고수하는 모더니즘의 형식주의에 너무 몰입해 있다는 점에서 비판을 받기도 한다.

1970년대 추상작가들이 자연을 상징하는 데 많이 활용했던 시각기호는 조형의 근본요소인 점, 선 그리고 원이다. 점과 선은 모든 회화적 표현의 기초가 되지만, 미니멀적인 형상화 방식을 지향하는 한국 추상작가들에게는 무엇보다 중요한 표현수단이다. 특히 이우환, 박서보와 같은 작가들은 일정 시기 동안에 이 두 요소를 기반으로 작업한다. 점은 위치를 나타내는 단절된 기본요소로, 이 점들이 반복되면서 선적인 것으로 연장된다. 선은 표면에 그어진 흔적이고, 공간에 남겨진 시간의 자취이기도 하다. 손으로 그은 그 자취는 신체적인 것이 갖는 힘과 인간적인 것의 흔적을 시사한다. 반복적으로 그어진 선은 유사해 보이지만 완전히 같을 수는 없다는 점에서 삶의 조건에 대한 메타포다.[3.21] 이러한 점과 선은 자연의 리듬과 생명력을 표현하기 위한 적절한 수단으로 여겨져 1970년대 단색조 추상회화의 가장 빈번한 모티프가 된다.

작가들의 표현의도 중 특히 부각되는 것이 무한에 대한 암시다. 이 시기의 많은 작

29　이인범, 「백색담론에 대하여: 한국인의 미의식 논의에 대한 비판적 고찰」, 『미학예술학연구』, 19집, 2004, p.220

3.21 박서보, 〈묘법 No,14-78〉, 1978, 캔버스에 연필과 유채, 195.4×300.5cm, 삼성 리움미술관

품들에서 보이는 것을 넘어 보이지 않는 것에 대한 추구가 나타난다. 특히 점과 선은 유한한 것을 넘어 무한함을 표현하는 기호로 사용된다. 강도를 달리하면서 반복되어 찍힌 점은 무한으로 사라지는 느낌을 주고, 소멸되는 선 역시 시간적 흔적을 느끼게 하면서 무한으로 다가온다. 작가들은 드러내기 어려운 것을 보여주는 방식으로 이러한 시각적 표현들을 즐겨 활용했다. 여기서 표현된 것의 궁극적 의미는 정서보다는 개념적 차원의 토대인 정신적인 요소에서 표출된다. 작가들은 이를 통해 삶과 세계에 대한 자신의 철학을 표현하려고 했다.

점과 선은 모든 것을 포괄하는 본질적 형태이기도 하다. 구상보다는 추상으로 나아 갈수록 작가들은 본질적 형태를 중요시하는 경향이 있다. 본질적 형태란 가장 단순한 표현수단이면서도 정신적 메시지를 대변하는 은유다. 원은 또 하나의 중요한 은유적

3.22
〈백자 달항아리〉,
조선시대 17세기

수단이다. 앞서 언급했듯이 원은 점에서 출발한 것이고 점이 확장된 것이다. 따라서 원은 모든 것을 포괄하는 것이자 근원으로서 총체적인 존재 방식을 암시한다.

1970년대 추상작가들은 경직되고 기계적인 것을 지양하고, 원이 주는 자연스럽고 원만한 이미지를 선호했다. 특히 원은 자연을 상징하는 조형수단이자 원原 형상으로 여겨졌다. 이러한 원은 인간이 직접 찍거나 그렸다는 흔적이 보이도록 표현되고, 원을 대신하여 타원이 형상화되기도 했다. 타원은 한국인들의 삶에 녹아 있는 자연스러운 원형 이미지에 가깝다. 바가지와 한국적인 미의 사례로 종종 거론되는 〈백자 달항아리〉[3.22]가 이에 대한 대표적인 사례다. 조선의 도공들은 백자 사발 두 개를 엎어 둥근 항아리를 만들면서 완전한 기하학적 원형을 만드는 데는 무심했던 듯하다. 그래서 후세 사람들도 자연스러운 손맛이 묻어나는 백자에서 한국적 미의식을 찾게 되는 것

이다. 근현대 작가들 중 백자를 사랑했던 이들로 김환기, 도상봉 등이 있는데 이들은 회화작품에 백자를 모티프로 넣을 때 일부러 완전한 형을 일그러뜨리기도 했다. 이런 예들은 자연스러움을 지향하고, 자연을 가장 적확하게 표현하려는 한국적 미의식의 추구를 단적으로 보여준다. 냇가의 자갈, 나무, 기기묘묘한 산과 계곡의 형태는 기하학적인 척도로 완전히 파악되지 않으며 하나하나가 조금씩 차이가 있다.

이와 같이 추상작가들은 점, 선, 원이라는 조형의 기본요소에 의하여 자연의 근원적 형상을 추구하는 것 외에도 무한히 바뀌는 자연과 사물의 변화과정을 암시하려고 했다. 박서보의 〈묘법〉 연작에 나타나는 반복되는 선들은 공간과 시간 속에서의 변화과정을 나타낸다. 화면 전체를 물감으로 덮는 올 오버 페인팅을 시도했던 일부 작가들은 다른 방식으로 이를 표현한다. 최명영의 작품에서 겹겹으로 쌓아올린 물감층은 그 재질감과 깊이감을 통해 시간의 축적을 은유적으로 보여준다. 이러한 시각적 표현들은 자연을 바라보는 동양적 가치관을 함축하는 것이다.

회화에 있어서 물질성과 정신성 ─────────

1970년대의 추상회화에서는 형상적 표현보다는 재료의 물질적 성질이 크게 부각된다. 즉 캔버스의 바탕천이나 물감 등은 어떠한 환영을 나타내기 위해 사용되는 것이 아니라 물질의 성질을 그 자체로 드러내는 경우가 많았는데 평론가들은 이를 '물성物性'이라고 했다. 물질의 성질이란 촉각에 호소하는 가장 감각적인 것이다. 그런데 작가들의 작업의도는 이러한 감각성을 바탕으로 하면서도 감각적인 것을 넘어서려는 욕구를 강하게 드러낸다. 여기에는 물질과 정신을 대립된 것으로 보지 않고 궁극적으로 하나로 보는 태도가 내재되어 있다. 회화의 조건을 이루는 것을 물질적 소재로 보면서도 그 너머에 있는 정신적인 세계를 추구하는 것이다.

작가들은 나름의 작업방법으로 물질을 변형시키거나 물질의 구조에 영향을 미치는데, 이는 물질에 작용하는 정신의 차원뿐만 아니라 물질 자체에 내재해 있을지도

모르는 정신을 드러내기 위해서다. 작가들의 이런 시도를 단순히 물질만능주의에 도전하려는 의지 표명으로 보는 것은 협소한 해석이다. 칸딘스키 같은 추상작가가 중시했던 '정신적인 것'에서는 정신이 물질을 순화하며 자기 자신을 드러낸다. 이에 반해 '물성'을 중시한 회화는 물질 자체가 정신을 이끌어낸다. 전자에서는 동인動因으로서의 정신이 외부에 있고, 후자에서는 정신이 물질 내부에 있어 물질을 움직이는 것이다. 전자에 해당하는 칸딘스키의 이원적 세계관은 신플라톤주의에 근거하는데, 물질과 정신의 일원론을 기반으로 하는 동양적 세계관과는 차이가 있다.

작가는 물질과 정신의 합일에 이르는 매개자의 역할을 하면서 작품을 통해 만남의 장을 열어준다. 여기서 중요한 것은 물질과 정신을 대하는 작가의 철학적 역할이다. 이것은 물질이 정신과 하나가 되면서 물질도 아니고 정신도 아닌 그러한 상태로 변화하는 것이다. 평론가들은 이것을 '물질의 비물질화'로 부른다.[30] 회화적 평면을 비물질화한 공간으로 변화시키는 이러한 의도는 서구 후기 미니멀리즘이나 개념미술의 탈물질주의와 유사하게 보일 수도 있지만 정신적 기반은 다르다. 여기에는 자연을 바탕으로 하는 일원론적 세계관이 물질과 정신을 포괄하는 원리로 작용하고 있다. 이일과 같은 평론가는 이러한 세계관을 '범자연주의'라고 불렀다.[31] '범자연주의'란 자연의 근원적 원리와 온갖 자연현상을 포괄하는 더 큰 자연을 의미한다. 이와 같은 일원론적 자연관은 단색조 회화 작가들의 세계관에 내재된 공통된 특징으로 이들의 회화가 동양적 정신성을 강하게 부각하고 있음을 보여준다.

단색조 회화에 나타난 색채를 살펴보면 다수의 작가들이 무채색 혹은 무채색에 가까운 중간색을 선호하는 것을 알 수 있다. 이론가들은 이런 색채를 뚜렷한 특색이 없는 색채라는 의미에서 '중성적인 색채'라고 하고, 어떤 평론가는 단순하고 절제된 화

30 '비물질주의'(immaterialism)와 '범자연주의'(pannaturalism)는 1970년대 작가들이 추구했던 정신적 기조로 중요하게 평가된다. '비물질주의'는 서구의 '탈물질주의'(dematerialism)와 비교되는 개념이다.

31 이일은 1970년대의 비물질주의(非物質主義)를 한국문화의 근원적 정신인 범자연주의(汎自然主義)의 현대적 발현으로 해석한다.

면에 중성적인 색채를 사용한 회화적 화면을 '중성구조'라고 한다.[32] 단색조 회화는 이런 중성적 색채와 물질을 넘어 정신적 세계를 암시하는 공간 구성을 통해 사색적이고 명상적인 특성을 나타내는 것이다. 작가들은 이러한 회화를 물성과 정신성이 하나로 통일된 생성적 공간으로 보고 이것을 서양의 물질문명에 대비되는 동양문명의 정신성을 표현한 것으로 보았다. 평론가들은 "모노크롬 회화는 기하학적 추상의 궁극적 결과인 미니멀리즘과 다르다"고 본다.[33] 이런 형식은 평면성과 재료의 물질성을 추구하면서 모더니즘 회화관의 핵심내용을 계승하며 이를 밀고 나간 미니멀리즘과도 닮아 있다. 이런 면에서 단색조 회화는 동양적 정신성에 기반한 한국적 미의식을 드러내는 회화로 볼 수 있다. 이것은 미니멀 아트를 우리의 감성에 맞게 순화한 형식의 회화이므로 한국적 정서에 맞는 미적 유형으로 평가되는 것이다. 평론가 서성록은 단색조 회화를 '모노크롬'으로 부르면서 이러한 유형의 회화가 서구의 미니멀 아트와 어떻게 대조를 이루는지, 또 어떤 미의식을 드러내는지 다음과 같이 서술한다.

> 미니멀 아트가 과학적 사고의 소산이라면 모노크롬은 집단적 정서의 소산이다. 일부러 꾸며내서 조성된 것이 아니요 한국사람들의 핏줄에 흐르고 있던 정서가 자연스럽게 작품 속에 녹아내려 우수한 예술적 산물을 낳았다. 모노크롬은 단아하고 수수하며 지나침이나 부족함이 없다. 뿐더러 적당한 절제가 지켜지고 겸양이 있으며 내재적인 질서의 아름다움이 있다.[34]

이처럼 1970년대의 추상미술은 감각적인 것과 정신적인 것의 경계선상에 있다고 볼 수 있다. 정신적인 것이 점점 커져서 감각적인 것으로 모두 표현하기 어려울 때 개념이 필요하다. 개념미술을 미니멀 아트의 논리적 귀결로 파악하는 것은 그러한 이유

32 김복영, 앞의 책, p.51 참조

33 김영나, 앞의 책, p.321

34 서성록, 『한국현대회화의 발자취』, 문예출판사, 2006, p.453

3.23 박서보, 〈묘법 No.55-73〉, 1973, 캔버스에 연필과 유채, 195.4×290.5cm, 구겐하임미술관

3.24
최명영, 〈평면조건 8108〉,
1981, 캔버스에 유채,
65×90.5cm

3.25
허황, 〈가변의식 78-Q〉,
1978, 캔버스에 유채, 116×91cm

다. 그러나 개념을 통해 내용을 전달하는 것이 미술이 갖는 매체적 특징은 아니다. 개념은 감각적인 것이 고도로 추상화되어 최후에 남는 골조와도 같은 것이다. 헤겔이 말했듯이, 감각적인 것으로 정신적인 것을 드러내는 것이 예술이다. 따라서 미술로 그 어떤 철학적 세계관을 표현하더라도 마지막에 남는 것은 감각적인 것이다. 추상미술이 다양한 표현수단으로 정신적인 것을 도출하는 것이 목표일지라도 그 수단은 시각기호에 기반한 감각적 호소. 작가들은 종종 이런 시각기호를 통해 감각적인 것을 넘는 시도를 한다. 감각적인 것 너머에 있는 무언가를 시각적으로 표현하기는 쉽지 않다. 작품의 제목이 이를 암시하는 역할을 하지만 무제無題나 단순히 일련번호만 붙은 표제들은 감상자가 작품 해석을 자유롭게 하도록 의미를 완전히 열어 놓는다. 작품의 궁극적 의미는 우리가 이미 그 안에 귀속해 있고 또 우리의 일부이기도 하지만 우리가 완전히 이해할 수 없는 어떤 것을 보여주는 것이다. 그것은 자연이자 정신이다. 추상작가들은 감각적인 것이 정신적인 것으로 넘어서는 과정과 깨달음을 위한 인간의 노고를 조형언어를 통해 시각적으로 전달한다.

이러한 과정을 작가들은 다양한 방식으로 표현했다. 박서보는 〈묘법〉 연작에서 무심히 반복되는 잔 사선으로 '무위자연無爲自然'의 이념을 표현하고,[3.23] 최명영은 롤러로 물감층을 겹겹이 쌓아가는 전면회화를 통해 깊어지는 색조와 물감이 갖는 질료적 효과를 탐구한다. 그는 이미 칠해진 선면을 다시 덧칠하고 두꺼운 층을 쌓아가면서 미묘한 색조의 환영을 만들고,[3.24] 이를 통해 안료라는 물질적 성질과 그것이 일으키는 비물질적 실재로서의 환영 사이에 존재하는 대비를 추구한다. 평론가 이일은 작가가 이런 작업의도를 통해 물질이 갖는 근원적 실재를 추구하고 있다고 평한다.

허황은 여백을 통하여 보이지 않는 실재를 암시하는데 바랜 듯한 희끄무레한 백색을 전면적으로 칠하고 화면 가장자리에 희미한 얼룩을 우연처럼 보여주고 있다.[3.25] 작가는 거의 아무것도 그려져 있지 않은 화면을 통해 보이는 것 너머의 실재에 대해 묻고 있다. 이 같은 작가들의 작업은 평면이라는 캔버스의 조건을 지속적으로 환기한다는 점에서 회화 자체가 갖는 문제에 대한 물음을 함축하고 있다고 할 수 있다.

하종현은 1967년 이후 구성주의적 추상의 작업방식을 보여주기 시작한다. 이 시기

그의 작품들은 의도적으로 고안한 공간 구성방식과 우연적인 효과를 잘 나타내고 있다. 그의 작품 〈접합 87-1〉(1970)에는 일정하게 패턴화된 색띠가 반복되는데 그 틈새의 가는 여백은 또 다른 공간을 느끼게 한다. 동시에 작가는 캔버스와 물감의 질료감이 일체화되는 작업을 진행한다. 이일은 이것을 공간과 물질이 융합되어 있다는 의미에서 '물질화된 공간'으로 불렀다. 1970년대 작가들의 모든 작업들은 물질과 정신, 환영과 실재, 회화의 조건에 대한 물음들을 함축하고 있으며, 더 나아가 존재의 문제에 대한 철학적 질문을 담고 있다. 이를 표현하는 시각언어는 금욕적인 정신을 표현하기 위하여 김각직 표현세계의 다채로움에서 멀어진다. 그 결과 화면은 절제되고 단순화되며, 무채색이나 중성적인 색채가 주류를 이루고 때로는 아무것도 표현되지 않은 여백의 공간으로 처리된다.

따라서 한국작가들에게 자연과 정신은 분리될 수 없으며 물질과 정신도 하나인 것이다. 이것은 자연을 통해 인위적인 것을 배제하고 있는 그대로를 존중하려는 한국인들의 정신과도 맥을 같이한다. 장인들은 기교와 공을 들여 완벽한 것을 만들기보다는, 자신 속에 깃들어 있는 자연을 드러내어 더 큰 것을 이루어내려고 했고, 이들의 작품에 담긴 무심함과 자연스러움, 여유는 인간을 더 넓은 차원으로 해방하는 만족감을 느끼게 한다. 이것이 바로 한국적 미의식의 핵심인 것이다.

작품이란 인간이 구성해서 만들어내는 것이므로 어떤 형태로든 구조성을 갖는다. 한국작가들은 최대한 자연과 가깝게 대상을 표현하려고 작품의 구조를 애매하고 무작위적으로 보이게 한다. 즉, 작가들은 구조를 구축하면서도 자연이 침투할 수 있도록 빈틈을 만들어 놓는다. 그것은 여백으로 나타날 수도 있고 어딘가가 마무리되지 않은 느낌으로 남겨질 수도 있다. 또한 화면의 구도도 계산된 구성방식에 의해 구축된 것처럼 보이지 않게 한다. 처음에는 화면의 구조를 구축적으로 구성하던 화가들도 화면 안에 보다 유기적인 것이 침투하도록 점차 구조를 열어놓는 것이다. 그것은 물감 흔적, 얼룩, 점이나 선의 자유로운 움직임 등으로 나타난다. 이로 인하여 한국 추상작가들의 작품은 구조가 애매하거나 마무리가 완벽해 보이지 않는 경우가 많다. 김환기의 만년의 작품도 이러한 구조를 보이는데, 평론가 조셉 러브는 그의 회화적 특징

을 구조적인 애매성으로 규정하고 있다. 김환기의 작품은 종묘나 경복궁의 뜰에 깔린 자연스런 돌바닥을 보는 것 같이, 기하학적으로 구성되었으면서도 철저한 계산과 논리를 넘어선 열린 화면을 보여준다는 것이다.[35]

　한국적인 것의 특징을 이루는 또 하나의 요소가 우연성이다. 작가들은 종종 제작 행위와 결과물을 통해 우연적인 효과를 얻으려고 한다. 이러한 시도는 1970년대 단색조 회화의 흐름에도 나타난다. 우연성은 인간이 예측하고 통제할 수 없는 것으로, '자연'이 발언하는 것이며, 자연과의 우연한 만남이라고 할 수 있다. 이들은 작품에 우연성을 침투시킴으로써 인간의 의도를 넘어 자연에서 더 큰 것을 얻고자 한 것이다.

내적 실재로서의 자연 ───────

한국 추상작가들에게 자연은 내적 실재로 존재한다. 자연은 정신이 유래하는 근원이며 생명을 발현시키는 원리다. 정신과 자연은 분리된 것이 아니기 때문에 정신적인 것과 물질적인 것은 이원적 관점으로 해석되지 않는다. 이러한 원리는 아리스토텔레스가 본 자연의 원리처럼 생성과 소멸, 운동과 정지의 반복 과정을 거치면서 스스로를 발현하는 일원론적 자연관을 기반으로 한다.

　일원론적 자연관에서 자연의 원리는 스스로 운동하고 회귀하는 하나의 과정으로 나타난다. 그 속에는 이원적 관점의 플라톤식 초월철학이 아니라 아리스토텔레스로부터 헤겔로 이어지는 내재적 변증법의 원리가 작동한다. 헤겔의 변증법은 '외화'와 '회귀'라는 순환적 이중 운동에 근거한다. 살아 있는 모든 존재는 삶의 현장에서 스스로를 표현하는 '외화'의 운동을 하고, 삶에서 얻은 모든 성과를 토대로 스스로를 반성하고 고양하는 '회귀'의 운동을 하는 것이다. 단색조 회화 작가들이 젊은 시절의 격렬한 정서를 앵포르멜 경향의 추상작품으로 표현했던 것은 정신의 외화 과정으로 볼 수

───
35　이우환, 『계간미술』, 3호, 1977년 여름, pp.146-147 참조

있다. 이후 십여 년이 흐르고 작가들은 여러 가지 요인들, 즉 내외적 상황 변화, 삶의 체험, 자신들의 작업에 대한 반성, 그리고 그로부터 얻은 성과를 기반으로 다시 새로운 길을 모색했던 것이다. 이들 추상미술 2세대는 새로운 실험정신을 중시하면서, 동시에 '한국적인 것'을 표현하려는 욕구를 갖는다. 이들은 어떤 길을 통해 '한국적 미의식'을 표현하든지 간에 그 핵심에는 '자연'이 존재하고 있음을 자각한다. 특히 인간을 자연의 일부로 보면서 인간의 삶 속에 내재된 자연의 원리를 다양한 시각기호로 보여주려 했다.

자연을 암시하는 시각기호는 무심하게 반복되는 선이나 연속되는 동일한 모디프 등으로 표현되어 되풀이되는 생의 과정과 순환의 원리를 나타낸다. 텅 빈 공간에 눈에 띄지 않게 표현된 얼룩, 단일한 색면은 우주로 확장되는 일종의 거대한 공간의 암시다. 이를 통해 나타난 자연은 내재적이면서도 초월적인 것의 중간 영역에 존재하는 것처럼 보인다. 이 속에서 주체는 자연 속으로 합일되면서 사라지는 것처럼 보이기 때문이다. 사라진다는 것은 초월적인 것의 영역에 들어가는 것으로 예술이 갖는 내재성의 원리와 배치되는 것으로 보인다. 즉 주체의 운동이 이 세계의 삶으로 다시 회귀하는 것이 아니라 현세적 차원을 넘어선 의미로 해석될 가능성이 있는 것이다. 그렇게 되면 예술의 목표는 절대적인 '무無'의 공간을 창조하는 것이다.

'무'와 연관된 개념은 단색조 회화 작가들에게 종종 발견된다. 이우환은 단색조 회화에 많은 영향을 미쳤다고 평가되는데, 그는 자신의 작업 목적의 핵심을 '무'와 '무상無想'의 개념으로 설명한다. "현실의 시공을 초월한 무상의 행위에 의해서 세계는 드디어 선명하게 스스로를 무의 바다로 열어갈 것이다."[36] 이와 같이 자연을 미의식의 핵심에 놓는 태도 이면에는 주체를 무화無化 한다는 의미가 내포된다. 그러한 의미로 해석될 수 있는 용어들이 '탈표현', '탈이미지'(김복영), '무위순수', '무목적성'(박서보) 등이다. 여기서는 '탈脫'과 '무'의 접두어가 특징적으로 강조되는데, 이것은 어디에서 벗어나고 사라지며, 삶이라는 존재적 조건에서 벗어나 이념의 세계로 이행한다는 초월

36 강태희, 「이우환과 70년대 단색회화」, 『한국현대미술 197080』, 학연문화사, 2004, p.152

적인 의미를 함축한다. 이러한 해석은 한국인들의 자연관의 토대가 되는 일원론적인 세계관과는 배치되는 이원론적 해석을 초래한다. 그러나 대부분의 작가들에게서 주체의 운동은 삶에서 도약하여 다시 삶으로 회귀하는 원환적 운동으로 특징된다. 이를 바탕으로 단색조 회화 작가들은 주체를 자연의 일부로 추구한다. 박서보는 "내가 나를 무명성으로 지워버린 채 살고자 한다. 이제야 나는 자연과 더불어 자연과 산다"라고 했다.[37] 주체와 자연의 합일은 주체가 다시 삶에서 새롭게 발현되는 것이다. 작가들은 끊임없이 반복되고 순환하는 자연의 과정을 자연의 본질로 보기 때문에 자연일원론적인 해석은 설득력을 갖는다.

1970년대 추상미술에서 한국적 미의식은 집단적으로 표출되었던 백색 모노크로미즘을 통해서 추구되었다. 작가들은 백색을 한국인들의 고유의 색으로 받아들이면서 백색을 기조로 하는 표현에서 민족적 정체성을 찾았다. 한국인들이 백색을 좋아했던 민족이라는 학자들의 연구도 이를 입증한다. 그 원인은 두 가지다. 첫째로 한국인들은 태양빛을 신성시하는 문화적 전통을 지닌다. 최남선은 하늘과 태양을 숭배하던 한민족을 중심으로 동북아시아 일대에 유포되어 있던 '밝사상'의 신화적 기원을 한국인들의 백색 선호의 기원으로 보고, 이를 '불함문화론不咸文化論'이라 칭했다. 백색이라는 지각현상을 '빛'이라는 고대의 근원적 신화 모티프로 이해한 것이다.[38] 시인 김지하 역시 백의 의미를 태양숭배와 관련시켜 다음과 같이 해석했다. "백白 – 백두산의 백, 백의민족의 백, 붉이라고 한다. 우리나라는 이미 한인 때부터 광명을 지향했다고 한다. 태양숭배, 새 토템인데 바로 이 '붉'이라는 것이 이것이다."[39] 또 한국인들은 한지, 삼베, 무명 등 삶과 밀착된 소재들이 갖는 원재료의 자연스러움을 좋아하는데 이러한 재료들은 백색에 가까운 색조다. 김원용은 한국인들이 백색을 좋아한 이유를 무장식에 대한 사랑으로 설명한다. "한국인은 전통적으로 백색을 좋아했다. 그것은 백

37 박서보, 「단상노트」, 『공간』, 125호, 1977년 11월, p.47

38 이인범, 「백색담론에 대하여: 한국인의 미의식 논의에 대한 비판적 고찰」, 앞의 책, pp.216-217 참조

39 김지하, 『예감에 가득 찬 숲 그늘』, 실천문학사, 1999, p.34

에 대한 동경이라기보다 무장식에 대한 사랑이었다. 삼베고 무명이고, 그저 원재료가 가지는 원색을 즐겼던 것이고, 그 인공 장식 없는 조용하고 평화롭고 자연스러운 분위기를 좋아했던 것이다."[40] 백색은 회화에서 바탕이 되는 색채로 그 위에서 모든 색채를 발현시킬 수 있다. 이런 이유로 이일은 백색 모노크롬이 세계를 수용하는 '비전의 제시'라고 평한 것이다.[41]

단색조 회화에 깃든 동양적 정신성은 '무위자연'의 이념으로 불리기도 한다. '무위자연'은 인위적인 노력을 하지 않고도 그대로 존재하는 자연의 상태로, 이것이 예술에 구현되려면 고도의 테크닉이 요구된다. 예술작품은 사연의 산물이 아니라 인간이 만든 것이기 때문에 자연과 닮으려면 또 다른 차원의 기술이 필요한 것이다. 조선 도자가 그 예다. 조선 도자를 일컫는 최고의 찬사는 도공이 만들어낸 것이 아니라 저절로 탄생한 것이라는 칭찬이다. 이것은 예술이 다가갈 수 있는 최고의 경지로, 이러한 차원에서 도공은 자연과 조우하고 하나가 된다. 추상작가들은 자연과 조우하고 그 감성을 전달하기 위하여 자연에서 얻은 재료를 바탕재로 쓰기도 한다. 이것은 우리 민족의 삶과 밀착된 소재인 닥종이나 마대 등으로, 삶의 체험으로부터 축적된 감성에 호소하는 효과가 있다. 동시대 미니멀리즘 조각의 경우에도 서구작가들이 근대적 산업재료인 유리, 강철, 형광등과 같은 소재를 사용한 것과 달리 한국작가들은 나무, 돌 등의 자연소재를 사용했다.

자연스러움을 느끼게 하는 다른 기법은 무심한 반복성이다. 작가들은 선, 점, 원 등 단순한 조형요소를 반복해서 표현하고, 단조로운 색면을 덧칠한다. 반복적 표현은 정교하게 구축된 느낌 대신 무심하고 자연스러운 느낌을 준다. 이러한 반복성은 항상 되풀이되는 자연의 리듬과 닮아 있지만 미시적으로 보면 어떤 것도 같은 것은 없다. 수많은 인간들이 존재했고 존재하지만 같은 인간은 한 명도 없고 그들의 삶이 모두 다른 것과 마찬가지다. 작가들이 표현한 반복성은 이러한 자연현상을 조형언어로 대

40 김원용, 앞의 책, p.25

41 김형숙, 「전시와 권력: 1960-70년대 한국현대미술에 작용한 권력」, p.28

변한다. 그러므로 그들이 표현한 조형요소들은 기하학적으로 정형화된 것이 아니라 일일이 손으로 긋거나 찍은 선, 점 등이 핵심이 된다.

이처럼 단색조 회화는 자연에 대한 미의식을 드러내면서 작가들의 세계관을 표현하는데 그 속에는 정신과 자연의 합일이라는 미적 가치가 내재한다. 한국인들의 감성에 호소력 있는 색조와 재질감, 대범한 형태미, 그리고 작품의 높은 완성도에 힘입어 단색조 회화는 한국 근현대미술사에서 상당 기간 추상의 주류가 된 것이다. 그러나 이러한 추상의 흐름은 단색조 회화가 지닌 형식미의 높은 평가에도 불구하고 이후에 우리의 생생한 삶의 현장과 사회적 현실을 구체적으로 담아내지 못한다는 비판에 직면한다. 추상의 실험성을 지지했던 평론가들 사이에서도 이러한 유형의 회화가 '지나친 관념론에 경도'되었다는 비판이 나오기도 했다. 이러한 비판의 요약은 현실 관계에서 수동적으로 주관성에 침잠하면서 형식주의적 한계를 벗어나지 못했다는 것이다. 비평가들은 단색조 회화의 특징으로 '현실에의 적극적인 참여보다는 관조하는 입장', '주관성의 승리', '현실 도피적 노자해석' 등을 꼽고 있다.[42] 이들 중에는 단색조 회화에서 결코 사회적 의미를 배제할 수 없다는 입장을 견지한 비평가도 있다. 평론가 김복영은 단색조 회화가 이중으로 억압받은 사회상황을 반영한다고 주장하며 단색조 회화의 형식주의적 특성과 현실 반영적 특성을 동시에 논하고 있다. 김복영은 작가들이 사회현실과 거리를 둔 채 침묵했던 이유로 1970년대 '거족적 발전논리가 지배했던 강압적 분위기'를 들고 있다. 작가들이 극히 절제된 시각언어를 통해 현실에 대한 적극적인 발언을 피한 것은 "말해야 할 것이 전혀 없다는 의미에서의 '부재'를 뜻하는 것이 아니라 반대로 할 말이 더 많다는 것을 뜻하기도 한다. 그럼에도 불구하고 총체적 억압 내지는 이중억압 때문에 은폐의 방법을 택할 수밖에 없었다는 것이다."[43]

작가들은 현실에 대해 직접 발언하기보다는 거리를 두고 자신만의 세계 속에 은둔

42 김수현, 「모노크롬회화의 공간과 정신성」, 『한국현대미술 197080』, 학연문화사, 2004, p.50

43 김복영, 앞의 책, p.368

하며 그 안에서 깨달음을 얻으려 했다. 깨달음의 목표는 '자연의 순리'에 다가가는 것이었다. 작가들이 '물성'에 집착했던 이유도 물질적인 것과 정신적인 것을 융합함으로써 자연과 합일하려고 했기 때문이다. 여기서 자연이라는 절대적인 가치는 사회현실로부터의 억압에 저항하는 버팀목의 역할을 한다. 따라서 단색화 작가들은 자연을 "자연 이상의 것이요, 서로 의지하고 소통할 수 있는 보편성의 지주"[44]로 여겼다.

오늘날 비평계에서 단색조 회화에 대한 반성적 비판이 적지 않게 제기된다. 비평의 핵심은 이러한 유형의 추상미술이 지녔던 관념성이 소통의 측면에서 많은 문제를 야기했다는 것이다. 미술이 주상화될수록 제시하는 메시지가 모호하여 대중과 소통하기 어렵게 된다. 특히 추상미술은 다양한 방향으로 해석이 가능하도록 열려 있어 그 궁극적 의미를 파악하기 어렵다. 이것은 추상미술에 대한 내용적 관점에서의 비판이지만 단색조 회화의 절제되고 단순한 표현과 비개성적인 필법이 수많은 아류들의 손쉬운 모방을 야기했고 그 결과 비슷한 작품들이 양산되면서 '조형사고의 획일화'를 야기했다는 형식상의 비판도 제기된다. 추상작품이 추구하는 치열한 정신성은 감각적인 것으로 뒷받침되어야 감상자에게 호소력 있게 다가갈 것이다.

44 같은 책, p.380

4부

한국 리얼리즘미술과
신형상미술의 미의식에 대하여

1

비판적 리얼리즘미술

비판적 리얼리즘미술은 진보적 성향의 지식인 미술가들의 주된 창작방법을 일컫는 용어로 사용되었으며, 1980년대 미술의 큰 흐름을 바꾸어 놓은 초기 민중미술로서 중요한 미술사적 의의를 지니고 있다. '현실과 발언'은 '비판적 리얼리즘(현실주의)'을 지향한다고 평가되는 대표적인 미술동인으로, "비판적이고 휴머니즘적인 관점에 입각한 현실주의적 지향"을 가진 작가들이 참여했다. '현실과 발언'의 활동은 사회적 의식을 지닌 작가들이 당면한 구체적인 삶의 상황을 시각언어로 조명하려는 일종의 시도다. 이런 시도는 '삶의 진실성'을 담는 리얼리즘미술과 맥이 닿아 있다. 비판적 리얼리즘은 추상적인 삶이 아니라 구체적인 시간과 장소의 상황 속에 있는 삶, 즉 1980년대 한국사회의 현실 속에서 구체적인 삶의 모습을 형상화한 것이다. 다음에서 이러한 특징을 지닌 이 시대의 미술이 리얼리즘으로 간주될 수 있는 근거와 미학적 토대는 무엇인지를 살펴본다.

현실과 발언의 비판적 리얼리즘 ──────────

20세기의 중요한 미학자 루카치는 1970년대 후반 이후 한국의 리얼리즘미술 논의에 큰 영향을 미친다. 정교한 이론적 체계를 바탕으로 추상도가 높은 그의 리얼리즘론은 1930년대 서구 리얼리즘 논쟁의 중심에 있었다. 그러나 문예비평을 토대로 구축된 그의 리얼리즘론이 미술작품에 적용될 때, 미술이라는 매체의 특성을 고려하지 않고 도식적으로 적용하면 문제가 발생한다. 그 단적인 사례가 1980년대 리얼리즘미술을 분석하는 비평에서 나타난다. 당시 미술비평의 이론적 기반은 루카치의 리얼리즘론을 토대로 하고 있지만 정작 그의 리얼리즘론의 원리를 구성하는 미학적 구도가 심도 있게 논의되지 못했고, 또 문학작품에 적용되는 논리가 미술에 주관적으로, 또는 곡해되어 적용되기도 했던 것이다.

그렇다면 루카치의 리얼리즘론이 문학론과 비평분야에 수용된 이후 어떻게 미술 분야에 영향을 미쳤는지 살펴보자. 1970년대 한국 문학계의 상황은 문학의 현실 반영적이고 참여적 성격이 강화되면서 리얼리즘 문학론이 활발히 논의되었다. 이와 더불어 미학적 근거도 요구되었다. 『창작과 비평』, 『문학과 지성』 등의 문예지에 루카치, 테오도어 아도르노, 발터 벤야민 등 서구 비판적 지식인들의 예술론이 소개되고, 이러한 이론들은 예술과 현실의 밀접한 관계를 숙고하는 이론적 분위기를 조성했다.

현실성, 민중성, 역사성을 중요시했던 1970년대의 민족문학은 실천방법으로 리얼리즘을 내세운다. 이런 논의가 심화되면서 『창작과 비평』에 소개된 루카치의 현실 반영론과 리얼리즘론이 큰 영향을 준다. 평론가 백낙청 등에 의해 거론된 민족문학론은 이와 같은 리얼리즘적 현실 반영론에 기반한 것이다. 루카치의 문예이론과 현실 반영론은 마르크스주의 예술론과 사회과학이론을 공부한 1980년대 미술비평가들에게도 적지 않은 영향을 미쳤다. 이런 이유로 1980년대 미술을 바라보는 비평가들의 견해에는 예술일반을 포괄하는 문화비평적 성격이 강하다. 그러나 이들은 사회와 역사에 대한 문제의식, 인간관, 세계관 등에 대한 문학비평의 논리를 여과 없이 미술비평에 그대로 적용하기도 한다는 점에서 문제가 될 수 있다.

1970년대 미술비평가들은 민족문학인들과의 지속적인 유대를 갖고 활동했다. 이들의 비평문에서 '예술은 현실의 반영'이라고 규정한 루카치의 명제가 등장한다. 예술과 사회현실 간의 밀접한 내용적 연관성 때문에 리얼리즘은 '사실주의'가 아닌 '현실주의'로 번역되기도 한다. 루카치는 인간의 의식으로부터 독립해서 존재하는 현실의 객관성을 인정했고 이를 예술적 현실 반영에 적용했다. 리얼리즘의 원론을 다룬 글에서 그는 예술적 현실 반영에 대해 다음과 같이 설명하고 있다.

> 모든 올바른 현실인식의 기반은, 그것이 자연에 관한 것이든, 사회에 관한 것이든 간에 외부세계의 객관성을, 즉 인간의 의식으로부터 독립해 있는 외부세계의 존재를 인정하는 일이다. 모든 외부세계의 파악은 인간의 의식을 통해, 의식으로부터 독립해서 존재하는 세계의 반영에 다름없다. 존재에 대한 의식의 관계를 나타내는 이 기본적 사실은 예술적 현실 반영에도 물론 타당하다.[1]

'비판적 리얼리즘(현실주의)'이라는 용어는 루카치의 문예이론에서 정립된 개념이다. 루카치는 서구의 지식인 작가들이 삶의 문제와 사회현실을 비판적으로 형상화하는 리얼리즘 미술경향을 비판적 리얼리즘으로 규정한다. 이 '비판적 리얼리즘'은 더 나은 미래에 대한 전망이 요구되는 '사회주의 리얼리즘'과 구분되면서 20세기 서구 문학의 큰 흐름을 이룬다. 루카치는 비판적 리얼리즘과 사회주의 리얼리즘 사이에 큰 장벽이 있다고 보지 않았다. 그는 자본주의 사회에 살고 있는 예술가들이 창작 가능한 최대한의 리얼리즘을 비판적 리얼리즘으로 보고, 이러한 리얼리즘은 사회주의 리얼리즘으로 이행하는 주요한 역할을 한다고 여겼다. 문예비평가로서의 루카치는 20세기 전반기 소련에서 장려되었던 도식적이고 속류적인 사회주의 리얼리즘 문학을 냉담하게 평가한다. 반면에 그는 자본주의 사회의 현실과 인간관계를 깊이 있게 그려

1 Georg Lukács, *Probleme des Realismus I. Essay über Realismus*, Georg Lukács Werke Bd. 4. Luchterhand Verlag, Darmstadt und Neuwied, 1971, p.607

낸 서구 비판적 리얼리즘의 문학적 세계에 심취한다. 그 결과 루카치는 교조적인 마르크스주의자들에게 '수정주의자'로 비판을 받는다. 이러한 루카치의 리얼리즘 문학론은 1970년대 후반부터 1980년대 전반까지 한국의 문예이론과 비평에 많은 영향을 주었다. 뿐만 아니라 그의 리얼리즘 문학론은 미술비평 현장에도 적용되어 '비판적 리얼리즘' 및 '사회주의 리얼리즘'으로 양분되는 리얼리즘의 형성에 기여한다.

'현실과 발언'(현발)은 '비판적 리얼리즘(현실주의)'을 지향한다고 평가되는 대표적인 미술동인이다.[2] 작가들 스스로가 이 동인의 활동과 창작성과를 '비판적 현실주의'로 부르고 있으며 비평가들 또한 작가들이 지향했던 작품활동의 성과를 "비판적이고 휴머니즘적인 관점에 입각한 현실주의적 지향"[3]으로 평가한다. 작가들은 현실에 대한 올바르고 명확한 인식과 체험을 작품 속에 담으려고 했고, 그에 걸맞은 새로운 형상화 방식과 소통 방식을 모색했다. 인적 구성의 견고함과 전문성을 갖춘 현발은 1980년대 민중미술의 전개에 큰 영향을 준 선배그룹으로, 소집단 미술운동의 선구적 역할을 한다. 현발이 결성되면서 동인활동을 시작할 때의 창작의도는 "우리 현실을 똑바로 알고, 그것을 그대로 발언으로 옮기자"[4]라는 것이었다. '현실과 발언'은 그러한 의도를 살려 이름 지은 것이다. 현발 작가들은 자신들의 사회적 의식과 구체적인 삶의 체험 내용을 쉽게 소통할 수 있는 시각언어로 표현하려는 시도를 보여주었다. 이들의 창작의도는 한마디로 '삶의 진실성을 담는 미술'이라 할 수 있다. 그 삶은 추상적이고 보편적인 삶이 아니라, 1980년대 한국의 사회현실을 보여주는 구체적인 삶의 모습, 즉 '지금, 여기'의 삶이 형상화된 것이다.

작가들은 삶의 이야기를 구체적으로 전달하기 위해 기법상 형상을 적극 활용하면서도, 소재를 배치하는 방식은 상이하다. 유기적 구성을 취하는 전통회화의 방식도 있고, 화면에 여러 형상을 병치하면서 대비하거나 새롭게 구성하여 이야기를 전달하

2 　'현실과 발언' 외에도 '임술년'의 동인들과 신학철의 작품세계가 비판적 리얼리즘의 경향으로 분류된다.
3 　현실과 발언 편, 『민중미술을 향하여』, 과학과 사상, 1990, p.121
4 　김종길, 『정치적인 것을 넘어서』, 현실과 문화, 2012, p.330

는 등 다양한 형상화 방식도 있다. 전통적인 재현기법으로부터 현대미술의 실험적 경향인 콜라주와 사진 몽타주, 팝아트적 성향, 문자와 형상의 결합 등 매우 다양한 기법들이 등장한다. 작가들은 서구 아방가르드 미술의 실험적 경향에서 나타났던 탈장르화된 기법이나 상식을 전복시키는 은유적 표현을 사용하고 사진, 광고, 신문, 만화 같은 대중매체를 폭넓게 활용한다. 특히 이들은 대중에게 강한 영향력을 지니는 인쇄매체를 활용하여 미술의 기능과 효과를 증대하려 했다. 강요배와 오윤의 삽화가 이를 대변한다. 박재동도 만화 속에 풍자와 유머를 담아 시대정신을 표현하고 그 시대의 화두인 민주화의 열망을 나타냈다. 김용태는 생생한 삶의 현장을 증언하는 사진을 소재로 활용했다.

비판적 리얼리즘미술에 대한 비평적 담론은 1980년대 후반에서 1990년대 초까지 주로 민중미술의 운동사와 관련된다. 이론가들은 리얼리즘을 '현실주의'로 보고, 그 속에서 사회적 삶의 내용을 밝히는 데 주력한다. 그들은 현실주의를 "진리에 충실한 현실의 반영과 변형" 또는 "현실에 대한 어떠한 형태의 관념적 이상화도 거부하는 세계 파악"[5]으로 정의한다. 1980년대 미술운동에서 현실주의 논의는 '비판적 현실주의', '민중적 현실주의'와 '당파적 현실주의'로 크게 구분되었고 창작과 수용의 주체, 전망의 문제 등을 중요시한다. 미술에서 비판적 현실주의는 1980년대 초부터, 민중적 현실주의는 1980년대 중반 이후 그 흐름이 결성되었고, 당파적 현실주의는 1980년대 후반에 대두된다. 비판적 현실주의의 경향은 1980년대 초에 결성된 동인 '현실과 발언', '광주 자유인 미술인회'에 속한 작가들로부터 시작되어 1980년대 중반까지 한국 현대미술운동의 큰 흐름을 이루는 진보적 성향의 지식인 미술가들의 주된 창작 방법을 포괄하는 용어로 사용된다. 비판적 현실주의는 "미래에 대한 구체적인 역사적 전망"을 정확하게 인식하지는 못했으나 "모순에 찬 현실에 대한 관점을 회복하여 비판적인 시야를 열어 보인 점에서" 긍정적인 평가를 얻었다.[6] 그러나 일부 평론가는

5 이영욱, 『미술과 진실?』, 미진사, 1996, p.36
6 미술비평연구회 편, 『문화변동과 미술비평의 대응』, 시각과 언어, 1994, pp.47–53 참조

현실주의에 대한 원론적 이해뿐만이 아니라 이것이 미술에서 어떻게 특수하게 구현되는지가 더 천착되어야 한다고 지적한다.[7]

1990년대 후반부터는 미술사 분야에서도 민중미술의 성과와 의의가 재검토되고 이런 맥락에서 비판적 리얼리즘에 대한 연구가 이루어진다. 그러나 미학적 관점에서의 연구는 여전히 미흡한 실정이었다. 미술사가 김재원은 1980년대 민중미술을 '사회비판적 사실주의'로 간주하고, 이러한 리얼리즘을 "비판적 현실을 고발하여 현실에 대한 인식의 변화를 추구하려는 강한 의지의 표현이며, 또 일반 대중과의 직접적 소통을 추구하려는 시도"로 정의한다. 그러나 그는 사회비판적 사실주의의 원론적 개념과 그 배경, 그리고 미학적 성과에 대한 분석적이고 객관적인 연구가 미진한 상태임을 적시한다.[8]

2000년대 이후에 이루어진 몇몇 연구는 1970년대 민족문학론이 리얼리즘미술운동에 미친 영향을 밝히고 있다. 채효영은 민중문학과 미술의 상보적 관계를 주목하면서 민족문학론이 일부 비판적 리얼리즘 작가들의 작품세계에 미친 문학적 영향을 고찰하였다.[9] 또한 최태만의 연구는 비판적 리얼리즘 경향으로 분류된 작품들의 미술사적 의미를 세계미술의 흐름 속에서 밝히고 있다. 그는 비판적 리얼리즘을 일컬어 '새로운 형상미술'이라 부르고 이 명칭을 소통 지향적이고 사회비판적인 미술을 지칭하는 용어로 규정한다.[10] 더 나아가 그는 비판적 리얼리즘미술에서 대중 소비사회와 후기 산업사회의 시각이미지에 대한 비판적 관심을 부각하고 세계미술과 비교하여 이런 경향의 미술의 내용과 형식을 밝히려고 한다.

이와 같은 연구 현황으로 비추어 볼 때 민중미술론이 본질적으로 문학에 토대를 둔 이론이라는 견해가 제기된 바 있지만 이는 대체로 미술사적 자료나 시대상황의 분석

7 이영욱, 앞의 책, p.44

8 김재원, 『한국미술과 사실성』, 눈빛, 2000, p.162 참조

9 채효영, 「1980년대 민중미술의 발생배경에 대한 고찰-1960, 70년대 문학과의 관련성을 중심으로」, 『한국근대미술사학』, 14집, 2005년 상반기, pp.207-242; 채효영, 「1980년대 민중미술연구: 문학과의 관련성을 중심으로」, 2008

10 최태만, 「1980년대 한국사회와 민중미술-대중소비사회의 시각이미지와 비판적 리얼리즘재고」, 『미술이론과 현장』, 7호, 2009, p.8

에 기반하고 있음을 알 수 있다. 즉 이들 연구는 리얼리즘문학과 미술이 지닌 현실 비판적 태도에 공통점이 있다는 것을 지적할 뿐 작품세계가 가진 미학적 구조를 분석하는 데 초점을 두지는 않는다. 이처럼 민중미술과 그 주요 작가들의 최근 몇몇 연구들은 미술에 끼친 문학의 영향을 밝히고 있다. 그렇지만 당시 비판적 리얼리즘미술을 이끈 논리와 문학에서의 논의가 세계관적인 측면과 정치적 이념이 유사하다는 것 외에는 그 논리가 구체적으로 어떤 미학적 토대를 지니고 있는지, 그리고 어떻게 미술에 맞게 매체적으로 변형되었는지를 구체적으로 지적하지는 못하고 있다.

지금까지의 논의를 요약하면, 리얼리즘의 이론적 토대로서 한국문학계에 많은 영향을 준 루카치의 이론은 1930년대에서 1950년대에 성립된 문예론으로, 1970년대 한국의 민족문학 논의에 영향을 주었고 이것은 문학인들과 교류했던 미술평론가들에 의해 미술이론과 비평에 적용된다. 반면 루카치의 방대한 후기 미학은 리얼리즘의 시각에서 예술사 전체를 조망하는 그의 예술론을 원리적으로 뒷받침하기 위한 것으로, 한국에서는 이에 대해 심도 있게 다루어지지 못한 채 문학이론에서 단편적으로 원용되거나 종종 자의적으로 해석된 리얼리즘론 미술비평에 적용된 경우가 적지 않았다. 루카치의 리얼리즘론은 구조적으로 치밀하고 추상도가 높은 것은 사실이나 고전미학의 토대에 기반한 19세기적인 감성을 갖는다고 비판을 받기도 한다. 한국의 미술비평은 '현실과 발언' 작가들의 모더니즘 형식의 작품 분석에 19세기 문학 비평에 적합한 리얼리즘론을 적용했다고 볼 수 있다. 그 이유는 당시 비평가들이 한국의 문화운동에 부합되는 논리를 리얼리즘을 기준으로 삼았기 때문일 것이다. 그러나 이들은 그 원리를 미학적인 측면에서는 심도 있게 밝히지 못하고, 이론 자체도 창작에 별로 도움이 되지 못했다. 그 뿐만 아니라 이론적 입장도 자주 변해서 수미일관한 리얼리즘론으로 정립되지도 못한 것이다.

미학적 관점에서 본 미술의 서사성 ————

작가와 작품의 실제 사례를 다루기에 앞서 서사성이 미술에 어떻게 나타나는가를 미학적 관점에서 고찰하려고 한다. 서사성은 '내러티브narrative'에 해당되는 말로 스토리와는 다소 구별된다. 보다 넓은 의미의 내러티브는 언어로 기술하기 어려운 모든 종류의 서사성을 포괄하는 '이야기'라는 의미로 이해된다. 원래 '이야기'는 소설이나 시로 대표되는 문자언어로 표현되어 왔지만 오늘날에 이르러서는 미술, 영상, 음악, 무용 등 다양한 장르에서 활용되고 있다. 서사성은 근본적으로 시간상의 순차구조를 지닌 문학적 특성을 띤다. 그렇지만 공간예술로서 미술은 이야기를 전달하는 방식이 문학과 다르다. 여기서 문학과 미술의 매체적 차이와 그로 인한 미적 효과를 주목할 필요가 있다. 먼저 양자의 공통점 및 차이점을 검토해보자.

18세기의 대표적인 이론가 장 바티스트 뒤보스와 고트홀트 에프라임 레싱은 문학과 미술이 모두 모방 예술이라는 점에 견해를 같이 한다. 모방의 대상은 크게 보아 '현실'이며 삶이다. 미술은 현실의 외적인 면을 재현하면서 형상을 토대로 미적 효과를 드러낸다. 미술이 내면의 움직임을 묘사하려면 이를 시각적인 것으로 바꿔서 표현해야 한다. 미술은 객관적인 시각적 정보를 담고 있는 '자연의 기호'를 활용하여 외적인 형태를 '묘사'하는 형상화 방법을 사용하면서, 여러 요소들을 2차원이나 3차원의 공간 속에 병렬적으로 배치한다. 이에 반해 문학은 여러 요소들을 순차적으로 배치하는 시간예술의 성격이 강하다. 희곡이나 소설에서 주인공의 행위는 내면적인 것을 표현하므로, 문학은 묘사를 통해 대상을 드러내는 것이 아니고 행위를 통해 정서를 드러낸다. 서사성의 측면에서 회화를 이야기로 풀어 나가는 것은 문학에 못 미칠 뿐 아니라 시각예술의 형식적 완성도를 떨어뜨릴 수 있다. 회화가 전달하려는 이야기(서사)는 시각예술의 특성에 맞아야 한다. 작가가 형식을 통해 내용을 구체적으로 전달하지 못하면서 의미를 부여하려는 경우, 관념이 우선시되며 알레고리가 생길 수 있다. 요한 볼프강 폰 괴테는 조형예술이 문학화되는 경우에 과도한 주관적 의미가 부여될 수 있다고 우려한다. 즉 의미가 풍부하게 떠오르는 '상징' 대신 개인이 부여한 의미가 도식

처럼 적용되는 '알레고리'가 만들어질 수 있다는 것이다.

'상징'과 '알레고리'를 규정하는 데 있어 루카치는 괴테의 영향을 크게 받았는데 이를 기반으로 문학과 미술의 차이를 언급한 바 있다. 그는 「서사냐, 묘사냐?」라는 글에서 문학은 '서사Erzählen'를 목표로 하고 조형예술은 '묘사Beschreiben'를 추구한다고 주장한다. 회화만이 인간의 신체적·감각적 특성을 정신성으로 바꾸어 표현할 수 있기 때문에 시각예술은 '묘사'를 통해 생명력을 얻는다는 것이다. 이에 반해 문학은 대상의 묘사보다 플롯과 등장인물들 간의 상호관계를 중시하고, 작품의 줄거리를 사건에 참여하고 있는 등장인물의 시점으로부터 이야기(서사)한다. 즉 문학의 예술적 생명력은 등장인물들에 대한 신체적인 묘사와 그들 사이의 관계에 근거한다. 이러한 견해는 『시학』에 나타난 아리스토텔레스의 미메시스의 원리를 루카치가 문학 일반에 확대하여 적용한 데서 비롯된다.

미술이 갖는 고유한 매체적 조건에서 미술의 자율성과 순수성을 찾았던 현대작가들과 이론가들은 미술에서 서사성의 표현시도를 폄하하지만, 서사성은 미술에 광범위하게 활용된다. 이러한 맥락에서 '서사'와 '묘사'를 구별하는 루카치의 의도는 미술의 입장에서 재고될 필요가 있다. 루카치는 자연주의보다 리얼리즘이 우월하다는 자신의 주장을 뒷받침하기 위해 문학의 본질을 보다 명확히 한다. 그러나 리얼리즘미술, 특히 일부 회화에서는 과도한 문학적 서사성이 추구되면서 언어예술과 '헛된 경쟁'을 함으로써 미술이 지닌 매체의 가능성과 장점을 스스로 축소시키지 않았는가가 의문시된다. 실제로 형식적 완성도가 높지 않아서 비판받았던 미술작품들은 내용 전달 면에서 조형예술 특유의 매체적 장점을 살리지 못한 경우가 많았다.

루카치에 의하면 미술은 '묘사'를 통해서 실제 삶의 체험 요소들을 환기하면서 정서에 호소한다. 따라서 예술의 힘은 '정서 환기'에 있다고 볼 수 있다. 자연 대상이나 인간의 모습 등 외적 실재를 구체적인 형상으로 드러낼 때 정서 환기력은 더욱 커진다. 소재 하나를 선택하여 그 자체만을 묘사할 때도 얼마든지 정서가 환기되지만 특정 삶의 내용을 전달하는 구조로 형상을 배치하면 보다 극적인 서사성이 나타난다. 특히 사회적 삶을 환기하는 요소가 작품에 많이 반영되면 작가의 메시지의 암시성은

더 구체적이 된다.

리얼리즘미술은 역사적·사회적 현실을 반영한 삶의 내용을 전달하는 데 서사성을 적극 활용한다. 공간예술의 경우 세부는 전체를 구성하는 국면이며, 전체와 부분과의 연관성은 부분들 상호 간의 넘나듦과 지각체험의 순서에 핵심적 계기로 시간성을 끌어들이는 작용을 한다. 이와 같이 공간예술에도 시간성이 '세계'를 구성하는 '총체성'과 지각체험의 순서에 내재되어 있는데 루카치는 이를 '유사시간성Quasizeit'이라고 한다.[11] 문학적 서사성(내러티브)의 특성은 사회적 환경 속에서 행동하는 인간의 삶과 그 행위에 초점이 맞춰져 있다. 이를 미술이 반영하는 경우, 작가는 미술이라는 매체의 특성에 맞게 내러티브를 구성한다. 그러므로 미술에서도 인간이 중심 대상이 되거나 인간을 둘러싼 주위 환경과 그 사회적 삶의 내용이 이야기로 담기는 경우가 많다.

기록화, 종교화, 그리고 역사화에서, 시간성은 동일한 인물이 같은 화면에서 반복적으로 표현된다. 또는 다른 시점에 있는 여러 개의 장면이 합쳐져 하나의 이야기를 구성하기도 한다. 오늘날의 대중예술에서 만화는 그러한 유형의 대표적인 형식이다. 이 경우 좀 더 적극적인 시간성이 도입되는데 이것은 전통적인 공간예술이 지니는 유사시간성과 다르다. 20세기 초두의 아방가르드 미술은 공간을 통해 시간성을 새롭게 표현하기 위한 여러 실험 형식을 시도한다. 전통적 원근법을 해체하면서 다시점을 동일 화면에 표현한 입체파와 스트로보스코프적 운동효과와 다양한 시점을 종합해서 보여주었던 미래파 등이 좋은 사례다. 또한 다다이스트들은 서로 관련이 없는 사건을 한 화면에 배치하여 불협화음적인 종합을 시도하는데 이들이 종종 활용한 사진 몽타주나 콜라주 기법도 이런 예에 해당된다. 그 밖에 1980년대 전반 한국의 형상미술의 부흥에 많은 영향을 미쳤던 프랑스 신구상회화의 기법처럼 영화의 스틸 컷 같은 이미지를 한 화면에 여럿 배치하여 시간적 흐름에 따라 내용을 구성한 것도 이 사례로 볼 수 있다. 이런 점들을 고려할 때 서사성은 정도의 차이는 있지만 언제나 미술과 함께

11　Georg Lukács, *Die Eigenart des Ästhetischen I*, Lukács Werke Bd. 11, Halbbände, Luchterhand Verlag, Darmstadt und Neuwied, 1963, p.708

했던 요소였음을 알 수 있다. 20세기에 와서는 다양한 형식적 실험을 통해 서사성의 표현방식이 확장된다. 이런 방법은 1980년대 한국의 비판적 리얼리즘미술작가들이 사회적 삶의 이야기를 전달하기 위해 실험적으로 활용한 바 있다.

비판적 리얼리즘미술에 나타난 서사성 ————

리얼리즘적인 예술은 추상화한 현실이 아닌 구체적인 현실을 보여주는데 이 현실은 총체성의 관점에서 인식된다. 현실의 겉모습은 복잡하게 뒤얽혀 파악하기 힘든 것 같아도 실제로는 전체적인 연관관계를 구성하고 있는 것이다. 리얼리즘은 현실의 실재성을 파악하면서, 인간이 현실의 핵심내용을 인식하고 이를 예술이 반영할 수 있다는 믿음에 기반한다.

　리얼리즘 작가들은 내용을 효과적으로 드러내기 위해 다양한 형식을 활용한다. 이들은 현실의 단편을 조합하면서, 전체 속에서 부분을 제시하는 총체적인 관점을 견지한다. 이러한 기법은 작품의 구조 자체를 어느 정도 완결되게 하기 때문에 모더니즘의 알레고리적 기법과 대비된다. 여기서 작품의 의미가 풍부하고 다양하게 해석되는 것도 중요하지만 의미의 수렴 또한 중요하다. 의미는 무한하게 확산되는 것이 아니라 다양한 해석 가능성이 한가운데로 모아지는 것이다. 다시 말해 의미가 완전히 확정되지 않더라도 일정 정도 확정적으로 나타나는 '불확정한 확정성'을 띤다. 이것은 감상자가 비교적 명료한 의미를 갖게 한다. 극단적인 추상미술은 의미가 확산되기만 하며 수렴되는 지점이 없는데 반해, 리얼리즘미술에서는 삶의 구체적 맥락을 환기하는 강력한 정서 작용을 통해 의미가 수렴된다.

• 서사성의 내용

인간관 '현실과 발언'(현발) 작가들이 보여준 비판적 리얼리즘 경향의 미술은 루카치가 제시했던 리얼리즘미술의 성립 조건과 내용적으로 어느 정도 부합된다. 특히 인간관, 현실관, 그리고 세계관적인 측면에서 그렇다.

먼저 인간관을 살펴보자. 현발의 작가들은 당대 평범한 사람들의 삶의 이야기를 시각언어로 나타내려고 했다. 그들의 작품 속에 등장하는 인간상은 종종 '전형'이란 용어로 사용되었다. 전형은 역사적·사회적 환경 속에서 삶의 주요 문제를 대표하는 인간 유형을 의미한다. 고유한 개성을 지닌 개별자이지만 사회적 존재이기도 한 전형은 다른 인간과의 관계와 갈등을 통하여 당대의 현실적 문제를 드러낸다. 인간에 대한 이와 같은 관점은 리얼리즘 문학관의 중심 테마를 이룬다. 비판적 리얼리즘 작가들은 인간을 사회적 존재로 자각하고 형상화하는 경향이 강하다. 그리고 형상화된 인물은 특정한 계층의 삶의 모습과 분위기를 대변하는 인간 유형으로 나타나는 경우가 많다. 이렇게 시각적으로 표현되는 인물의 외적인 형태를 통해 개인과 사회와의 관계로부터 유래되는 삶의 '분위기적인 것'이 표현된다.

1980년대는 역사를 이끌고 나가는 주체로서 민중에 대한 자각이 문화예술계 전반에서 활발한 시기였다. 현발 작가들이 보여준 인간상은 역사적·사회적 삶의 핵심을 환기하는 대표적인 인간 유형으로 볼 수 있다는 점에서 일종의 전형으로 볼 수 있다. 그중에서 민중의 전형성을 탁월하게 형상화한 작가가 오윤이다. 그는 평범한 민초들의 삶의 희로애락을 주로 목판화로 표현한다. 특히 그는 '신명', '한' 등 한국인들의 뿌리 깊은 미의식을 인간의 전형을 통해 표현하는 데 탁월하다. 오윤은 한국미술의 전형은 민족적 삶의 정서를 대변하는 인간으로 표현되어야 하며, 이를 위해서 한국문화에 뿌리 깊이 박혀 있는 무속성과 그 바탕이 되는 신비주의나 전통적인 요소가 도외시되어서는 안 된다고 생각한다. 이런 요소들과 결합된 독특한 한국적 정서는 루카치의 리얼리즘의 틀로 분석되기 어려운 점이 있다. 그럼에도 오윤의 작품은 리얼리즘미술의 힘으로 강력한 정서 환기를 불러일으킨다. 그는 선과 형태, 색채, 구성 등 조형적 요소들을 통한 시각적 리듬으로 작품의 서사성을 만들어낸다.[4.1] 그의 판화 속 힘찬

4.1 오윤, 〈춘무인 추무의〉, 1985, 고무판 채색, 62×40cm

4.2 임옥상, 〈보리밭〉, 1983, 캔버스에 유채, 94×130cm

선으로 표현된 신체의 느낌과 운동감의 파장은 보는 이의 감각에 강력한 영향을 준다. 김지하는 이를 "'신기가 가득 찬' 민초들의 생명력의 '기'를 반영하는 것"이라고 언급한다.[12] 오윤의 작품은 민중의 전형을 형상화하고 그들의 미의식을 표현하여 리얼리즘미술과 민족미술을 결합한다.

임옥상의 〈보리밭〉[4.2]에서 원근법을 무시한 소재의 배치와 형상의 강한 표현은 고된 노동의 삶을 살아가는 농민의 전형을 보여준다. 민정기, 김호득, 강요배는 도시 소시민의 일상과 보통 사람들의 삶의 모습을 그리고 있다. 김호득은 평범한 가족의 일상적인 모습을 표현하고, 민정기는 보통 사람들이 갖는 삶의 정서를 친근하게 담아내며 건강한 대중성을 보여준다. 강요배도 작품 속 구체적인 인물상을 통해 개인과 사

12 김종길, 앞의 책, p.99

4.3 김용태, 〈기자회견〉, 1981, 유채

회의 연관관계에서 비롯된 삶의 풍부한 감정을 나타낸다. 한편 김용태는 전형을 풍자와 비판의 대상으로 표현하면서 인간의 허위의식을 드러낸다.[4.3]

　　1980년대 신구상조각의 전형을 상기시키는 심정수의 작품은 인체조각의 형상성을 또 다른 차원으로 올려놓는 조각의 힘을 보여주었다. 그의 작품은 실존적 인간의 내면적 외침을 보여주는 한편,[4.4] 그러한 인간들이 처한 밑바닥 삶의 고단함을 형상화한다(〈거리의 사람〉, 1981). 작가는 이러한 인간상을 보편적인 인간조건으로 추상화하지 않고 구체적으로 형상화하면서 리얼리티를 표현한다. 그는 이 땅의 사람들이 살아가는 이야기와 정서를 전달하고자 하며, 이를 "조각 속에 문학을 되살리려는 일"이라고 하였다. 이와 같이 현발의 여러 작가들은 작품의 형식과 내용 모두가 이 땅의 삶의 체험과 관련되어 있음을 강조한다.

4.4 심정수, 〈구도자〉, 1980, 브론즈, 145×45×35cm

현실관·세계관 현발의 작가들은 자신들이 당면한 삶의 환경을 구체적으로 보여주려 한다. 특히 그들은 현대인들의 삶의 터전인 도시 현실을 새로운 시각으로 접근하면서도 비판적 시각을 잃지 않는다. 도시는 작가에 따라 다양하게 표현된다. 상업적 대중문화와 소비사회의 현란한 이미지가 지배하는 현장(김건희), 분열된 사회상을 보여주는 곳(김정헌), 다양한 사람들의 희화화된 삶의 현장(주재환), 무미건조하고 암울한 일상이 지속되는 곳(박세형),[4,5] 감시와 폭력이 상존하는 곳(임옥상)이 그것이다. 작품의 소재로 풍요로운 자본주의의 소비문화적인 삶과 미디어의 허구성을 상징하는 요소인 상품 광고가 종종 등장한다. 화려하나 허구적인 도시에 부유하는 욕망과 소시민의 삶이 어두운 자의식 속에 가라앉아 있다.

4.5
박세형, 〈아파트 풍경〉,
1983, 수채

4.6 민정기, 〈영화를 보고 만족한 K씨〉, 1982, 캔버스에 아크릴, 222×145cm

작가들은 종종 도시와 농촌의 대비를 통해 한국사회의 불균형적 발전상과 문명 비판적인 관점을 표현한다. 여기서 농촌은 도시와는 대조적으로 한국 고유의 토속적인 삶의 전통이 이어지는 터전이자 공동체 정신의 상징으로 나타난다. 예컨대 김정헌은 작품 소재로 농촌을 택한 이유를 다음과 같이 든다. "농촌 풍경에는 보편적인 공감대가 있다고 생각하기 때문입니다."[13] 농촌 생활은 자연과 노동을 기반으로 하는데, 자연은 한국인들에게 정신적인 휴식처의 역할을 하며, 노동은 건강하고 정직한 삶의 원동력인 것이다. 어떤 작가들은 외래적인 것이 생경하게 밀어닥치는 현실 속에서 삶의 뿌리를 지켜내고 공동체의 화합 정신을 찾으려는 세계관을 농촌의 삶에 투영하면서 도시와 농촌을 대비하기도 한다.

현발의 작품들은 자본주의 소비사회의 실상을 고발하면서 도시의 향락적인 이면을 드러내고 현실에 대한 야유와 풍자를 보여준다. 민정기는 인간을 불구화하는 현실을 어두운 풍자로 표현하고,[4.6] 김건희는 실크스크린 기법을 활용해 대중의 욕구가 신

13 같은 책, p.128

4.7 주재환, 〈몬드리안 호텔〉, 1980, 패널에 페인트, 유채, 170×110cm, 현발창립전출품작

기루와 같이 부유하는 도시의 풍경을 재현한다. 주재환은 몬드리안의 추상회화를 패러디하여 현실 비판적인 서사를 구축하면서 도발적으로 현실을 풍자한다.[4.7] 한편 일부 작가들은 도시 소시민의 진솔한 생활 풍경을 따뜻한 시각으로 보여주기도 했다. 특히《도시의 시각전》과《행복의 모습전》같은 기획전을 통해 민초들의 건강하고 다양한 삶의 모습을 성공적으로 그려내고 있다.

• 서사성의 형식

재현을 통한 형상의 힘과 '정서 환기' 리얼리즘 작가들은 대체로 서사성을 구체적인 형상에 의해 일상적 삶의 이야기를 묘사하는 방식으로 나타낸다. 그들의 작품이 리얼리즘으로 불릴 수 있는 이유는 재현적 기법의 정확성 때문이 아니라, 역사적이고 사회적인 삶의 내용이 구체적 공간과 전체 맥락 속에서 전달되기 때문이다. 그런데 그러한 역할이 추상에 비해 형상미술에서 왜 더 적합하게 수행되는지에 대한 미학적 논의는 충분하지 못했다. 단지 형상이 리얼리즘미술의 특징으로 대중과 소통하기 쉬운 시각언어라는 점만이 강조되었을 뿐이다. 따라서 형상미술이 일반적으로 지니는 미적 효과를 재검토해볼 필요가 있다.

첫째, 형상미술은 대상을 묘사하기 위하여 '자연 기호'를 사용하므로 비교적 객관적인 커뮤니케이션 효과를 일으키고, 감상자에게 '인식의 즐거움'을 준다. 일찍이 아리스토텔레스가 『시학』과 『수사학』에서 언급했듯이, 하잘 것 없거나 심지어 불쾌감을 주는 대상을 묘사했더라도 그것이 실제와 흡사하게 재현되면 사람들은 이를 통해 실제 대상을 떠올리면서 무언가를 배우는 인식의 기쁨을 가진다. 그러한 인식은 삶의 체험으로부터 나오는 '정서'를 환기한다. 예술에서 '정서'가 중요한 이유는 예술이 주는 정서적 체험이 예술적 인식과 과학적 인식을 구별시켜 개념적 인식과 다른 만족감을 주기 때문이다. 현발의 작가들 역시 구체적이며 사회적인 삶의 맥락 속에서 생생한 정서적 체험을 불러일으키려고 했다. 현발 동인에 속한 작가들이 활동 초창기에, 추상이 주류를 이루었던 기존 미술계를 비판했던 이유는, 그러한 미술이 삶의 내용을 생생하게 불러오지 못한다고 보았기 때문이다. 성완경은 당시 주류 미술계의 '비현실

적인 부분'에 대해 불만족스러웠던 점을 언급하면서, 미술이 "삶과 아무런 관련이 없어 보이고, 재미없고 힘도 없으며, 사람 사이의 소통에 기여하는 바도 거의 없는 듯"이 여겨졌다고 말하고 있다.[14]

둘째, 형상미술은 구체적인 공간성을 갖기 때문에 작품 고유의 '세계'를 이루는 힘이 있다. 공간성은 2차원적 평면 위에 선, 형태, 색채 등을 통해 표현되는데 이것은 회화 성립의 일차적 조건이다. 리얼리즘미술에서 대상은 주로 조형의 여러 요소들을 통해 일정한 맥락 속에서 파악되는 형상화 방식으로 표현된다. 이렇게 묘사된 대상이 다른 대상이나 환경과 실질적인 상호관계를 가지는 경우에만 시각적 현실의 모사가 하나의 '세계'로 성립될 수 있기 때문이다. 이 '세계'라는 가상의 공간은 감상자가 삶에서 체험한 요소들을 불러오는 '정서 환기'를 일으킨다. 이때 삶의 체험 내용이 생생할수록 정서 환기 효과는 커진다. 서구미술이 르네상스 이후 19세기까지 실제의 환영 효과를 추구한 것은 이러한 정서 환기를 중요시했기 때문이다.

셋째, 삶의 내용은 구체적인 형상적 공간 속에서 대상들의 상호관계가 서사를 구성함으로써 효과적으로 전달된다. 이러한 서사성의 목표는 공간과 시간의 짜임새로 이루어진 현실의 총체성을 전달하는 것이다. 이를 통해 작품이라는 '소우주'에서 인간 삶의 사회적 전모의 폭과 밀도가 온전히 제시된다. 현발의 작가들은 하나의 대상을 파악할 때 이를 둘러싸고 있는 전체의 콘텍스트 속에서 대상을 올바르게 인식하려고 한다. 그중 오윤은 삶의 총체성을 공간 속에서 표현하려고 했던 대표적인 작가다. 그는 〈지옥도〉(1981)에서 현대적 삶의 온갖 양상을 작은 이야기들의 조합으로 보여주는데, 탱화 형식으로 삶에 대한 신랄한 해학과 풍자를 담고 있다.

회화는 공간예술이지만 그 속에 가상의 시간성을 담는다. '유사시간'이라고 불리는 이러한 시간성을 통해 회화는 공간과 시간의 짜임으로 만들어진 하나의 '세계'를 구성한다. 작가들은 역사적 사건이나 설화적 이야기를 공간 속에 병렬적으로 배치하면서 서사성을 시각화한다. 예컨대 오윤은 〈원귀도〉(1984)에서 동족상잔의 참상으로 희

14 같은 책, p.123

4.8 박재동, 〈생활의 전선〉(부분), 1983, 수채

생된 민초들의 넋을 병렬적으로 배치하면서 서사성을 전달한다. 오윤의 이러한 병렬적 형식 구성은 이후 민중미술 2세대 작가들에게 많은 영향을 주었다. 1980년대 후반에 전개되었던 민중미술의 형식기법을 살펴보면 한국 근현대사의 진행을 서사형태로 표현한 작품들이 두드러지게 나타난다. 〈민족해방운동사〉와 같은 작품은 한국사를 다루는데 연대 창작방법을 적용하여 벽화형식으로 만든 대형그림이다. 이러한 작품에서는 서사문학적 주제를 회화 공간 속에 병렬적으로 구성하는 것이 특징적으로 나타나며 대중과 소통하기 쉬운 형상을 활용한다.

리얼리즘미술이 보여주는 형상성과 구체적인 공간성은 현발의 작가들도 적극 활용하던 창작방식이다. 그중에서 전통회화의 유기적 구성형식을 선호하는 작가들은 이미지 자체를 주목하게 하여 반영 효과를 높이고 있다. 이들의 작품 형식은 완결된 구조를 통해서 나타나지만 내용은 은유적으로 전달되는 경우가 많다. 그와 같은 경향을 보여주는 대표 작가들이 박재동, 노원희, 민정기 등이다. 박재동은 리얼리즘미술

4.9 노원희, 〈거리에서〉, 1980, 유채, 60.6×72.7cm

에서 선호되는 유기적 구성방식을 부각한다. 그의 회화는 재현적 기법을 통해 서민의 일상적 삶의 단편들을 따뜻한 시각으로 포착하면서 전통적 구상미술의 깊은 서정성을 통하여 이를 나타낸다.[4.8] 노원희는 대상을 사실적으로 묘사하면서 독특한 환기력을 보여준다. 이 경우 작가는 사실적인 묘사방식을 사용하지만 내용은 은유적·암시적으로 전달된다. 작가 자신도 "현실 인식을 은유로 표현하면서 조금 더 어떤 해설이나 서사가 들어가는 식"으로 표현하고자 했다고 회고한다.[15] 〈화장터에서〉(1980), 〈거리에서〉[4.9]와 같은 예가 보여주듯이 작품 전편에 드리워진 어두운 분위기는 "시대의

15 같은 책, p.366

4.10 민정기, 〈포옹〉, 1981, 유채, 112×145cm

어눌하고 슬픈 상황을 노래하던 떠도는 음유시인"[16]처럼 서사성을 드러내고 있다. 민 정기는 전통적인 구상회화 형식을 사용하지만 때로는 키치적 형식으로 대중적 정서 에 친근하게 다가간다. 그는 상투적인 미적구조를 이용한 이발소 그림을 통해 상업주 의적 시각이미지를 비판하면서 동시에 건강한 민중 정서에 대한 친화감을 이중적으 로 표현한다. 소시민적인 삶의 정서를 소박하게 표현한 그의 키치적인 그림은 낭만성 과 풍자성을 동시에 느끼게 한다.[4.10] 특히 일상적 삶의 한 단면을 묘사한 〈세수〉(1980)

16 현실과 발언 편, 앞의 책, p.271

란 작품은 '소시민적 독백의 명작'[17]으로 평가된다.

　이처럼 작가들은 어느 정도의 구성적 완결성을 유지하는 회화적 재현방식을 통해 생활 속의 정서와 주변의 사건들에 대한 자신들의 견해를 표명하였다. 그 가운데 특히 그들이 중요시한 것은 삶의 전체적인 맥락과 그 속에 나타난 사물의 리얼리티다. 그러한 삶은 추상적이고 일반화된 삶이 아니라 사회적이고 역사적인 맥락 속에서 생활하는 구체적 인간의 삶인 것이다. 작가들은 이를 표현함으로써 보다 희망적인 삶을 모색했던 당대의 사회과학적 인식에 공감하는 방향으로 나아가려고 한 것이다.

　유기적 구성의 해체와 매체의 확장　현발의 작가들은 때로 유기적 구성을 해체하는 형식을 활용한다. 대표적인 예가 이질적인 이미지를 대립하거나 병치하는 방식인데, 그 특성은 다음과 같다.

　첫째, 소재를 극적으로 대비하여 배치함으로써 일종의 초현실주의적인 충격 효과를 주는 것이다. 그러한 방식을 활용한 대표적인 작가가 임옥상이다. 〈보리밭〉이나 〈검은새〉[4.11]와 같은 작품들은 비례와 규모를 왜곡한 대비 효과를 통해 작가가 마주한 모순투성이의 현실을 비판적 시각으로 전달한다. 비평가들은 이러한 대비의 미적 효과를 "일상을 넘어선 충격적 리얼리즘의 형상화"(임영방), 혹은 "우렁찬 목소리로 잠든 의식을 깨우는 충격요법"(유홍준)[18]이라고 평했다. 이와 같이 현실의 부조리를 충격적인 대비효과로 표현한 임옥상의 작품은 '비판적 리얼리즘의 전형'을 보여준다고 평가된다.[19]

　둘째, 대립되는 이미지의 병치다. 김정헌은 무거운 역사적 주제나 사회적 메시지를 가볍고 유희적인 팝아트 경향의 이미지와 대비한다.[4.12] 이러한 대비효과를 위해서 화면을 단순하게 양분하는 이분법적 양식이 주로 사용된다. 〈풍요한 생활을 창조하

17　같은 책, p.102
18　같은 책, p.294
19　같은 책, p.296

4.11 임옥상, 〈검은새〉, 1983, 종이부조와 아크릴릭, 215×269cm

4.12 김정헌, 〈냉장고에 뭐 시원한 것 없나〉, 1984, 캔버스에 아크릴물감, 140×200cm

는 럭키 모노륨〉[4.13]에서 보듯이 원근법적인 조망으로 묘사된 중산층의 거실과 논에서 모를 심는 농부의 모습이 양분된 구도로 그려졌는데 이런 표현방식은 현실의 이중적인 갈등 구조를 나타낸다. 이처럼 이질적인 것을 함께 짜 맞추는 형식의 활용은 주제와 형식의 상호연관성을 대중들에게 쉽게 알려줄 수 있는 방식으로 평가되고 있다. 이미지들이 병치되고 대립되는 형상화 방식은 현실의 갈등 구조를 도식화하는 위험이 있지만 이야기를 쉽고 힘 있게 전달하는 효과 때문에 현발의 몇몇 작가들은 이것을 종종 활용했다.

셋째, 조화를 이루기 어려운 이미지들의 병치와 대비는 포토몽타주와 콜라주 작업에서 극적으로 나타난다. 사진매체를 새로운 시각에서 해석하면서 뒤늦게 현발에 참여했던 박불똥은 잡지와 같은 인쇄물의 사진 이미지를 오려 붙이는 콜라주 작업을 주로 했다. 작가는 1980년대의 국가 권력의 문제, 자본주의와 제국주의의 문제를 다룬 다수의 콜라주 작품을 통해 날카로운 풍자와 냉소를 담아냈다. 박불똥은 이미지간의 극심한 대립을 통해 이미지들 스스로가 모순을 드러내게끔 하여 대중을 현혹시키는 사회적 환영의 허구성을 무너뜨린다. 대립적 이미지를 선호하는 박불똥의 작품은 존 하트필드의 콜라주 작품에서 보듯이 특유의 '공격적 선동성에 기초한 언어미학'을 보여주나 동시에 '단순 도식적인 현실인식을 조장할 위험'도 있다는 평가를 받는다.[20]

넷째, 내적 관련성을 가진 다수의 이미지를 나란히 병치하는 것이다. 손장섭은 여러 이미지를 병치하여 배열하면서 감상자가 그 단편들을 조합하여 이야기를 구성하게 한다.[4.14] 이와 같은 기법은 어울리지 않는 현실의 단편들이 겹쳐지면서 분열된 현실의 실체를 떠올리게 하는데, 제임스 로젠퀴스트의 팝아트적 양식을 상기시킨다. 손장섭은 때로 영화의 스틸 컷 같은 단편을 공간 속에 병치했는데 이것은 사회의 억압 구조를 내용적으로 암시한 것이다. 김정헌은 화면을 분리해서 다른 공간과 짜깁기하여 고립된 공간에서 위축되고 폐쇄된 자아의 잠재의식을 드러냈고(〈숨은 그림 찾기〉, 1984), 성완경은 하나의 대상을 다른 각도에서 파악한 여러 사진 이미지를 병렬적으로

20 같은 책, p.394 참조

4.13 김정헌, 〈풍요한 생활을 창조하는 럭키 모노륨〉, 1981, 캔버스에 유채, 72.5×91cm

4.14 손장섭, 〈중앙청〉, 1984, 유채

배치하여 다각적인 각도에서 실체를 조명했다(〈벽 이야기〉, 1981).

그 밖에도 현발의 작가들은 매체와 형식을 자유롭게 활용하여 자신들의 메시지를 담았는데, 형상이 언어나 문자의 의미와 적극적으로 결합되는 사례가 많다. 작품 제목이 문학적 상상력을 불러일으키는 긴 어휘로 된 경우도 흔히 보이며, 포토몽타주나 콜라주 작업에 문자언어를 결합하여 정치적이고 사회비판적인 메시지를 암시하기도 했다. 신문의 내용과 광고 이미지를 조합한 김건희의 작품도 언어와 이미지의 이질적인 대비를 활용한 사례다(〈얼얼덜덜〉, 1980).

이태호와 안규철은 오브제나 입체를 활용하여 현실의 상황을 압축해 보여주는 방식으로 작업을 했다. 그들의 작품은 풍경 조각이나 이야기 조각을 통해 공간적 경험을 전달하는 서사성을 담고 있다. 이태호는 TV 오브제를 통해 일상의 풍속도를 묘사했다(《사우나탕》, 1984). 반면에 안규철은 물질 자체보다는 상황의 표현에 중점을 둔 조각을 보여주었고 이로부터 풍부한 서사를 이끌어내는 작업을 하였다. 그 외에 사진, 만화, 삽화, 연작 그림 등을 적극 활용하여 서사성을 전달한 몇몇 작가들도 있다.

• 비판적 리얼리즘미술의 미학적 의의

예술가들에게 사회적인 발언과 개인적인 발언은 대개 양립한다. 1980년대 전반기 비판적 리얼리즘 경향의 미술은 사회적인 발언을 강하게 표출한다. 이러한 미술활동은 구체적인 사회적·역사적 상황 속에 있는 개인의 고유한 체험과 작가 자신의 정체성과 삶에 대한 태도를 자각하고 확인하는 계기가 된다. 형상화 방식에서 현발의 작가들은 각기 개성과 기법이 다르기 때문에 단일한 정체성으로 포괄하기 힘들다. 유기적으로 완결된 작품 구성을 중시하는 루카치 리얼리즘론의 관점에서 보면 실험적 형식을 활용하는 몇몇 작가들은 리얼리즘의 틀을 벗어나는 형식을 택하는 경우가 많다. 왜냐하면 이들은 이질적인 것을 대비하면서 유기적 구성을 해체하는 형식을 선호하기 때문이다. 작품의 내용도 '상징'보다는 '알레고리'의 방식으로 전달되는 경우가 많다. 전자는 확정되지 않은 의미가 풍부하게 떠올려지면서 보편성을 전달하는 방식이고 후자는 관념이나 개인적 의미가 먼저 전제된 후 이에 맞춰서 형상화하는 방식이다. 작가들은 파편적인 것의 조합, 그리고 이질적인 것의 병치를 통한 알레고리적 방식도 적극적으로 활용한다. 이러한 형식은 파편화된 현실의 모습에 매몰되지 않고 새로운 방식의 총체성을 보여주어 세계에 대한 비판적 시각을 표현하려 했다는 점에서 몽타주와 유사한 효과가 있다. 이 점에서 작가들이 채택한 형상화 방식은 벤야민의 '콘스텔라치온Konstellation'(성좌적 배치)에 가깝다. 여기서의 '콘스텔라치온'은 파편적으로 흩어져 있는 것들이 우연히 조합되어 나타내는 구도인데, 섬광처럼 순간적으로 실재를 비춘다. 이를 통하여 유기적인 구성이 해체되며 이질적인 것이 짜 맞춰서 새로

운 의미가 생성되는 것이다.

이렇게 현발의 작가들은 형상과 재현의 기법도 중요하게 활용하지만 모더니즘 작가들이 시도했던 다양한 형식실험도 적극 활용한다. 그럼에도 이들의 작품이 리얼리즘으로 평가되는 이유는 구체적 현실에 기반하여 체험내용을 전달하고 현실관과 세계관을 리얼리즘적으로 표명하기 때문이다. 그것은 내용적인 면에서, 사회 속에서 행동하는 인간에 대한 휴머니즘적 관점을 표명한다. 또한 사회적 삶에 대한 비판적 메시지는 보다 더 나은 삶을 위한 의지를 드러낸다. 이런 점에서 이들의 현실인식은 개인주의와 불가지론에 빠지지 않고, 현실에서 의미를 모색하는 리얼리즘적 요소를 담는 것이다.

루카치의 리얼리즘 모델은 내용과 형식이 구조적으로 완결되고 이를 기반으로 미적 형식을 갖추는 것을 중시하는데, 현발 작가들의 작품은 모더니즘적 형식기법에 더 의존적이라는 비판을 받는다. 또 형식적 완성도에 대한 아쉬움이 리얼리즘미술을 추구하던 동시대 다른 작가들에 의해서도 지적되었다. 미술동인 '임술년'의 이종구는 '현실과 발언'이 제기했던 문제의식을 긍정적으로 평가하면서도 몇몇 작품의 완성도나 완결성이 기대에 못 미쳐 아쉽다고 회고했다.[21] 또 신학철은 작품의 정치적인 주제만으로는 더 이상 호소력을 지닐 수 없으며, '완성도 높은 형식'으로 주제를 소화해서 구체적인 삶의 모습으로 형상화해내는 것이 필요하다고 현발 그룹에 제안했다.[22]

현발 작가들이 이렇게 비판과 지적을 받은 것은 이들이 미적이고 형식적인 완성보다 '서사'를 전달하는 데 보다 치중했기 때문이라고 생각된다. 많은 사람들은 현발이 보여준 비판적 문제의식에는 공감하지만 예술적 감동이라는 측면에서 아쉬움을 느끼기도 한 것이다. 이 점은 고故 이영희 선생의 지적에서도 나타난다. 그는 현발의 창립전을 평하며 작가들의 작품이 "구체적·현실적·세속적 조건과 인간(또는 집단)의 갈

21 같은 책, pp.526-527
22 같은 책, pp.496-497

등(존재 양식)"조차도 보는 이를 "철학적·시적 영역(또는 수준)으로 끌고 들어가는"[23] 그런 그림으로 승화되길 바란다고 조언한 것이다. 이영희 선생이 의미했던 깊은 '철학적 사유'로 유도하는 작품이란 "작가가 말하고자 하는 내용의 범위보다도 더 넓고 다양한 해석과 대리경험이 가능케 하는" 작품이다. 루카치의 표현을 빌린다면 '불확정한 확정성'을 내용으로 지닌 작품인 것이다. 루카치는 〈모나리자〉의 예를 들면서 '불확정한 확정성'이라는 개념을 통해 시대와 문화 환경이 변해도 수용자에게 끊임없이 재해석되며 풍부한 의미를 던져주는 리얼리즘미술의 내용성을 설명한다. 또 그는 참된 리얼리즘미술은 수용효과로 '카타르시스'를 갖는다고 본다. 여기서 '카타르시스'는 작품의 내용과 형식이 잘 조합될 때 얻어지는 예술체험의 '감동'을 나타낸다. 이러한 감동은 완결된 미적 구조 안에서 삶의 리얼리티를 저절로 떠올리는 '상징' 형식을 통해 가능하다. 작가는 삶의 '외연적 총체성' 속에서 얻어낸 소재를 형식을 통해 '내포적 총체성'으로 창조하여 삶의 대립과 모순을 승화시킨다.

그러나 이러한 '총체성'의 추구는 구조적으로 예술작품이라는 형식을 통해 문제를 해소하는 유토피아적 특징을 가진다. 따라서 이것은 실제 현실에 대한 첨예한 비판의식을 완화하거나 가상적 화해로 전도될 수 있다. 그렇기 때문에 항상 각성된 시각으로 현실을 대면해야 한다고 생각한 베르톨트 브레히트는 아리스토텔레스적인 카타르시스를 거부한 것이다. 브레히트와 에른스트 블로흐 등 자본주의적 현실상황에 비판적이던 서구 지식인들은 현실의 리얼리티를 추구하면서도 모더니즘 형식에 우호적이었다. 그 이유는 현실을 비판적으로 형상화하는 모더니즘의 일부 경향들은 미적 형식이라는 가상의 안식처에만 머무르지 않기 때문이다. 현발 작가들이 택했던 몇몇 형상화 방식은 반反아리스토텔레스적 형식에 가깝다. 1930년대에 루카치는 브레히트와 주로 문예론으로 대립각을 세웠지만 그는 만년에 『미학』(1963)을 통해 브레히트의 미학적 관점조차 리얼리즘의 시각에서 흡수하고 있다. 루카치가 인용한 브레히트의 시구詩句는 리얼리티를 담고자 했던 당대 비판적 예술가의 창작 태도를 잘 나타낸

23 같은 책, pp.506-509 참조

다. 이러한 브레히트의 창작 방식은 부조리한 현실에 정면으로 맞서서 이것을 미술언어로 표현하려고 했던 '현실과 발언'의 창작 의도와도 무관하지 않을 것이다.

> 그러면서 우리는 알고 있다. / 비열한 것에 대한 증오 또한 / 우리의 얼굴 모습을 찌그러뜨리고 / 불의에 대한 분노 역시 / 우리의 목소리를 더 쉬게 한다는 것을 / 아! 친절을 위한 토대를 마련하고자 했던 / 우리들 스스로가 친절해질 수 없었다는 것을.[24]

　　1980년대 초반 한국의 비판적 리얼리즘경향을 대표하는 미술동인 '현실과 발언'의 작가들은 사회적 삶의 이야기를 작품에 담으려 했다. 현발 작가들의 시각적 표현 의도는 리얼리즘의 내용적 관점과 부합된다. 즉 그들은 추상적 현실이 아닌 구체적 현실을 형상화하려 했고, 이러한 현실을 총체성의 관점에서 인식하려 했다. 인간을 바라보는 시각도 추상적으로 인간의 존재 상황을 일반화하지 않고 구체적인 역사적·사회적 환경 속에서 '전형'으로 파악하려 했다. 이를 통해 작가들은 삶의 핵심적 내용과 자신들의 가치관을 예술에 담을 수 있다는 신념을 보여주었다.

　　리얼리즘의 특정 양식은 존재하지 않으므로 작가들은 다양한 형식들을 활용할 수 있다. 문제는 서사의 내용이 얼마나 효과적으로 전달되느냐다. 외적인 것의 묘사에 의해 삶의 체험과 정서가 환기되는 것은 미술의 매체적 특성이자 장점이다. 이 장점을 살리기 위해 리얼리스트는 형상의 힘을 적극적으로 활용한다. 작가는 조형적 요소들로 형상을 구성해내면서 이 세계와 닮은 자율적 '세계'를 만들어낸다. 그 세계가 어떻게 구성되는가에 따라 미적 형식의 완결성 여부가 결정된다. 리얼리즘의 관점에서 볼 때, 조형의 여러 요소들이 잘 조합된 유기적 구성의 형식이 '미적 형식'을 갖추는 것이다. 미적 형식은 그 자체가 가상의 '총체성'으로 그 안에서 대립과 모순이 해소되는 자율적이고 유토피아적인 공간을 이룬다. 진정한 리얼리즘미술은 이와 같은 총체

24　게오르크 루카치, 『루카치 미학 4』, 반성완 옮김, 미술문화, 2002, pp.260-261

성을 통해 삶의 핵심 내용을 환기하고 '자기의식'을 전달한다.

현발의 작가들 또한 형상의 힘을 적극 활용하여, 형상들을 공간 속에 배치하면서 이야기를 구성한다. 이를 위해 작가들은 스스로 형상 자체에 집중하고, 유기적인 구성 형식을 택하여 구체적인 삶의 체험을 환기하기도 하며, 공간 속에 형상을 병렬적으로 배치하여 삶의 양상을 다각적으로 드러낸다. 작가들은 비판적인 시각으로 사회를 파악하면서 현실의 모순 구조를 시각적으로 표현하기 위해 미적 형식과 유기적 구성을 파기하는 다양한 방식을 활용한다. 대표적인 방법이 파편적인 것을 조합하고 이질적인 것을 대비시켜 현실의 불협화음을 전달하는 것이다. 작가들은 미적 형식이라는 안식처에 안주하지 않고 형식적 완성도를 추구하지도 않았다. 따라서 감상자의 입장에서는 '미적인 감동'에 대한 아쉬움이 있을 수 있다. 이 점에 미적 체험으로서 '카타르시스'를 중요시하는 루카치의 리얼리즘관과 비판적 리얼리즘미술의 차이가 있다. 카타르시스는 모든 대립된 정서가 총체성 속에서 승화되거나 해소될 때 생긴다. 이것은 현실에 대한 비판과 저항의 태도를 완화하면서 화해를 통해 현실의 모순을 망각하게 한다. 이런 맥락에서 현실에 대한 비판적 시각을 조형언어로 표현하기 위해 미적 형식의 구성 원칙을 의도적으로 거부한 작가들의 의도가 이해될 수 있다.

비판적 리얼리즘 작가들은 서사성을 미술 매체의 특성에 맞게 표현하는데, 이것은 형식 구성에 영향을 준다. 작가들은 형상을 현대적인 것과 고전적인 것, 서구적인 것과 민족적인 것이 융합된 다양한 방식으로 공간에 배열한다. 이로써 가상의 총체성이 성공적으로 만들어지기도 했고, 카타르시스를 일으키는 작품이 나타나기도 했다. 그러나 적지 않은 작품들이 신선한 충격적인 호소력을 가지면서도 전달하는 이야기가 지나치게 직설적인 것으로 느껴지기도 했다. 이 경우 작품의 의미가 작가 의도에 따라 관념화되면 감상자의 풍부한 해석 가능성이 저해될 수 있다. 반면 작가의 관념이 은유적으로 모호하게 전달되면 많은 경우에 개인적 알레고리가 발생하였다. 루카치는 이 같은 상황을 "현실이 총체적이지 못하기 때문"에 작품에 총체성을 담기 어렵다고 파악한다. 이것은 총체성을 담는 방식을 창안해야 했던 현대 '비판적 리얼리스트'들에게도 그대로 적용된다. 그럼에도 불구하고 현발의 여러 작가들은 그들의 휴머니

즘적 관점, 당대 사회적 삶의 의미에 대한 비판적 성찰, 그리고 이를 통해 보다 나은 삶을 위한 전망을 간접적으로 제시했다는 점에서 리얼리즘적으로 특징된다. 뿐만 아니라 그들은 현대미술의 다양한 실험적 형식과 대중문화 형식을 적극적으로 활용하였고 이를 통해 리얼리즘을 우리 시대의 문화적 감성에 맞도록 폭넓게 확장하고 소통시키는 데 일조한다.

2

극사실회화

한국 근현대미술의 미의식이 지닌 고유성과 정체성의 문제는 1970년대의 추상미술이나 1980년대 민중미술에서 종종 논의된 바 있다. 이에 반해 1970년대 말 이후 새로운 형상미술의 흐름으로 등장한 극사실회화는 이와 관련해서 언급된 것이 별로 없다. 1960년대와 1970년대 한국 현대미술의 주된 흐름이었던 추상미술과 비교할 때, 극사실회화는 명료한 시각성과 이미지의 환영적인 매력에 의해 대중에게 친근하게 다가가는 미술로 중요한 의의를 갖는다. 여기서는 극사실회화에 나타난 시각기호의 의미작용과 미적가치의 문제를 밝히고, 한국의 극사실 작가들이 어떤 미의식을 통하여 인간, 자연, 현실을 파악하였는지 알아본다.

예술기호는 기호의 의미를 다의적으로 개방하며 미적 가치를 생성한다. 극사실 작가들은 평범하고 일상적인 삶의 환경을 소재로 하지만 그들이 보여준 시각기호는 오늘날의 삶과 문화에 대한 비판의식과 가치관 등을 심층적으로 담고 있다. 이것은 그들이 추구한 미적 가치를 단적으로 나타낸다.

극사실회화에 내재된 미의식 —————

1970년대 후반에서 1980년대에 걸쳐 부각된 '극사실회화'라는 명칭은 '하이퍼리얼리즘 회화Hyperrealism painting'의 역어에서 유래된다. 이론가에 따라 '극사실주의 회화'나 '신형상미술New Figurative Arts', 또는 '신형상'이나 '극사실화'로 약칭하기도 한다. 본서에서는 '극사실회화'로 통칭한다.

극사실회화가 보여주는 시각기호에 내재된 미의식은 자연과 깊이 연관되어 있다. 이러한 미의식은 전통미술은 물론 한국 근현대미술에서의 한국적 미의식과 맥을 같이한다. 미술 분야에서 극사실회화는 특성상 이제까지 특징이나 기법들을 주로 탐구해왔던 건축, 공예, 그리고 단색조 회화 등의 분야와 전혀 다르다. 특히 추상회화는 기법상 이들과 극단적인 대조를 이룬다.

한국 근현대미술에서 미의식을 탐구한 비평가들은 '범자연주의'나 '전일주의' 등의 개념을 통하여 한국적 미의식의 정신적 맥락을 자연과 연관하여 파악한 바 있다. 이일은 1970년대 한국 추상미술의 비물질주의를 "한국 고유의 근원적 정신인 범자연주의의 현대적 발현"으로 평하고 있다.[25] 이일의 영향을 받은 비평가들은 자연현상의 원천이 되는 더 큰 자연과 자연의 근원적 원리를 '범자연주의'라는 용어로 일컫는다. 또한 김복영은 '전일주의'라는 용어로 한국 근현대미술에 나타난 자연주의의 원리를 설명하기도 한다.[26] 이는 자연일원론적인 문화가 바탕이 되어 주객이 분리되지 않고 하나가 됨을 의미한다. 비평가들은 주로 1970년대 단색조 회화 위주의 추상미술의 흐름에 이것을 적용했다. 극사실회화는 추상미술과 전혀 상이한 형상화 기법을 사용하지만 그 속에 내재된 미의식은 기존의 논의와 긴밀하게 연관된다.

극사실회화의 핵심은 자연과 인간, 문화에 내재하는 미의식에 대한 추구다. 한국의 극사실 작가들은 스스로의 글에서 피력한 바 있지만 문화를 상징하는 형상들을 자연

—————

25 이일, 『미술비평일지』, 미진사, 1998, p.26
26 김복영, 『눈과 정신』, 한길아트, 2006, p.276 참조

대상물과 연관하여 표현함으로써 자연과 인간을 연결하려고 한다.[27] 이들은 미국의 작가들과 다르게 산업사회의 도시적 현상들보다는 인간과 자연의 정취가 느껴지는 소재를 표현수단으로 선택한다. 한국작가들은 흙(서정찬), 돌(고영훈), 벽돌(김강용), 모래(김창영), 벽(이석주) 등과 같은 자연 대상이나 자연가공물, 그리고 주변 환경의 흔한 소재들, 예컨대 쿠션(지석철), 산업사회의 풍경(변종곤), 철로(주태석)와 같은 사회적 기물들을 즐겨 사용한다. 그 외에도 이들은 자화상이나 군상(이석주), 주변 인물(차대덕) 등과 같은 일상적 삶을 살아가는 인간의 모습을 표현수단으로 사용한다. 이러한 소재들은 서구의 하이퍼리얼리즘 작가들이나 포토리얼리즘 작가들이 주로 소재로 활용하는 소비사회와 대중사회의 산물이 아니다. 따라서 한국 극사실회화의 소재들은 사회적인 것이라 하더라도 인간과 자연의 체취가 배어 있다. 이처럼 작가들은 정감 있는 소재들을 활용하여 근대 산업사회가 추구한 물질주의적 삶과의 거리감을 표현하면서도, 그 바탕에 '자연'과 '자연 존재로서의 인간'에 대한 미의식을 깔고 있는 것이다.

한국 극사실회화의 전개 양상과 미술사적 규정

한국 극사실회화는 1970년대에 유행했던 서구의 하이퍼리얼리즘과 연관하여 평론계에서 논의되기 시작한다. 한국에서 극사실 경향이 유행하던 1980년대 전후 시기의 평론가들은 극사실회화를 서구의 하이퍼리얼리즘과 비슷한 경향으로 보았다. 비평가들은 이와 같은 경향이 국내에서 선풍을 일으킨 까닭은 젊은 작가들이 서구의 조류에 민감하게 영향받았기 때문으로 파악한다. 당시 정밀한 사실주의 기법으로 작품을 제작하던 작가들은 '하이퍼리얼리즘' 계열의 작가로 부각되었다. 오광수는 젊은 작가들의 그룹 중에서 《3인전》(차대덕, 이두식, 한만영)이나 《사실과 현실 78전》 등이 하이퍼

27 이석주, 『아르 비방 30』, 시공사, 1994; 고영훈, 『아르 비방 24』, 시공사, 1994; 지석철, 『아르 비방 11』, 시공사, 1994에서 작가노트 참조

계열 작가들의 동인전이라고 본다. 그러나 그 당시 하이퍼리얼리즘을 둘러싼 다양한 담론들은 실상 작가들의 표현의지와는 그다지 관련이 없었다. 극사실주의 경향을 추구한다고 평가되던 일부 작가들은 자신들의 표현의도에서 벗어나는 담론에 직면하여 자신의 주장을 표명하지 않고 혼란스럽지만 하이퍼리얼리즘 담론을 수용하기도 한 반면에 몇몇 작가는 자신들의 작업의도와 서구 하이퍼리얼리즘을 뚜렷하게 차별화한다.

예컨대 김홍주는 초기에 하이퍼리얼리즘과 유사한 치밀한 재현기법을 보여주는데, 이후 서구 하이퍼리얼리즘을 '냉소적 리얼리즘'으로 간주하고 그러한 경향을 멀리한다. 그의 기법은 하이퍼리얼리즘과 닮았지만 차가운 논리성이 없고 오히려 고전적 회화기법에 더 가깝다. 작가는 자신의 작품세계와 서구 하이퍼리얼리즘과의 관계를 다음과 같이 설명한다. "그 당시 화단에서는 내 작품의 결과를 놓고 몇몇 작가들과 함께 하이퍼리얼리즘이라고 명명했다. 그러나 그때 나는 하이퍼리얼리즘에 대한 정보도 없었고, 후에 알고 보니 잘못 적용된 분석이었다. 사실 우리나라에 하이퍼리얼리즘(서구의 개념에서) 같은 냉소적 리얼리즘이 있었던가?"[28] 평론가 오광수 또한 김홍주의 작품세계를 다음과 같이 분석한다. "치밀하게 묘사한다는 기술적 방법에 있어선 하이퍼리얼리즘과 상통하는 문맥이 없지 않다. 그러나 그의 작품엔 하이퍼리얼리즘에서 공통적으로 느끼게 되는 차가운 논리성이라는 것을 쉽게 찾을 수 없다. 오히려 그의 기술적 방법은 고전적 방법에의 확인이라는, 회화의 보다 근원적인 기술에의 다짐이라고 할 수 있다."[29] 그러면서도 그는 김홍주의 작품을 서구 하이퍼리얼리즘과 직접 연관 짓기 어렵더라도 작가가 어느 정도 영향을 받았으리라 추측한다. 이와 같은 상황에 비추어볼 때, 새로운 사실주의 경향을 추구한 당시 작가들의 작업을 하이퍼리얼리즘과 직접 결부할 수는 없지만 한 시대를 풍미했던 이와 같은 미술경향이 작가들에게 일말의 영향을 끼쳤을 것이란 것은 미루어 짐작할 수 있다.

28 김홍주, 「나의 작업과정에 관한 회고」, 『공간』, 1993년 9월, pp.98-99

29 오광수, 「그리는 것 자체의 사물화」, 『공간』, 1988년 3월, p.72

당시의 이러한 미술계 상황을 염두에 두고 한국 극사실회화의 전개양상과 소재, 기법 등을 간추려 본다. 한국 현대미술에서 극사실적 경향의 작품들은 1970년대 후반에 나타나기 시작한다. 일군의 작가들은 새로운 사실화의 방법을 모색하면서 당시 추상화 계열의 주류인 정적이고 차가운 모노크롬과《국전》의 구상미술의 주류를 이루었던 고전적 사실화 계열에서 벗어나려고 한다. 이러한 움직임의 선구가 되는 전시회가《전후 세대의 사실주의전》(1978)이다. 이것은 구태의연한 구상미술에서 벗어나 새로운 형상미술의 가능성을 타진한 전시회로 평가된다. 이후 '그린다'는 전통적 창작관념이 작가들 사이에 공감을 얻으며 삽시간에 퍼지게 되는데, 여기서는 평범한 일상의 이미지와 도시적 감성을 보여주는 소재들이 주로 활용된다.

이후 활동한 대표적인 그룹이 '사실과 현실'(1978)과 '시각의 메시지'(1981)다. 이들 그룹은 직접적이며 즉각적으로 다가오는 일상의 모습을 추구하며, 미술 내부의 문제보다는 주로 도시, 사회, 환경 등의 문제에 더 큰 관심을 보였다. 이것은 평범한 주변의 사물이나 대중사회의 이미지들도 얼마든지 미술의 소재가 될 수 있음을 시사한다. 특히 1975년을 전후하여 작품활동을 시작한 '시각의 메시지'는 일찍이 하이퍼리얼리즘 혹은 극사실 등으로 불리는 정교한 사실적 화풍을 시작한다. 그들은 자기만의 탐구소재를 가졌다. 예를 들면 이석주의 '벽', 고영훈의 '돌', 조상현의 '레디메이드' 등이 그것이다. '상像-81'과 '현·상'과 같은 그룹에도 새로운 형상적 경향을 보여준 작가들이 참여한다. 이 같은 작가들의 활동을 통해 극사실화는 1970년대 후반에서 1980년대까지 한국 현대회화사에 뚜렷한 족적을 남긴다.

당시 작가들이 택한 소재와 기법 및 비평가들이 행한 민전의 심사평 등을 보면 극사실 경향이 비평에서 '하이퍼'라는 명칭으로 불리고 있음을 알 수 있다. 1978년의《동아미술제》에 출품된 변종곤의 작품은 탁월한 기법과 사회적 상황을 담고 있는 메시지로 높은 평가를 받았다. 그러나 작품의 상황 제시가 다소 모호한 것이 아쉬운 점으로 지적되었다. 변종곤의 출품작에 대한 김윤수의 평가는 이것을 잘 나타낸다. "변종곤의 작품은 동아미술제가 이 작품 때문에 살았다 할 정도의 걸작입니다. 그러나 그 발상과 기법은 좋았지만 인위적인 상황 제시가 결여되어 미군 철수가 어느 나라

사건인지는 분명치 않습니다."[30] 한편 하이퍼 계열의 작가로 평가된 차대덕은 치밀한 묘사기법과 노력 면에서 비평가들의 주목을 받았고, 모래밭을 주로 그린 김창영은 소재 선택 및 재료 기법의 측면에서 좋은 평가를 받았다.

또한 벽돌을 정밀하게 재현한 이석주 작품의 힘 있는 시각성은 인상적인 평가를 받았다. 그의 작품에 대한 이일의 평가는 이를 잘 대변한다. "이석주의 〈벽〉은 뭔가 끌어당기는 힘이 있습니다. 이 작가는 처음에는 벽돌을 직접 캔버스에 붙이는 작업을 하다가 정밀하게 재현하는 방식으로 변했죠. 같은 벽돌이면서도 광선과 그늘의 콘트라스트가 정확한 관찰에서 이루어지고 있습니다."[31]

이어 1980년의《중앙미술대전》에서 이석주의 작품 〈3시 35분〉은 압도적인 구성력과 탁월한 기법으로 수상권에 오르고 김창영 역시 모래를 입힌 화면에 그림을 그리는 독창적인 기법으로 대상을 받는다.

그 다음 해인 1981년 강덕성은《중앙미술대전》에서 〈3개의 빈 드럼통〉이란 작품으로 대상을 받는다. 화면에 정밀하게 묘사된 드럼통은 '석유의 즉물적 이미지'를 적절하게 나타내주는 소재로 평가되었다. 심사평에서는 "1. 첨예한 문제의식, 2. 하이퍼의 정신과 충실한 기법, 3. 끈질기게 도전하는 패기"[32] 등을 높게 평가하고 있다. 강덕성의 작업은 사회적 환경 속에서 개인의 불안감을 야기함으로써 '환경과 개체의 상호작용'을 표현하고 있지만, 그는 자신의 기법을 굳이 하이퍼 경향으로 규정하지 않았다. 이런 그의 마음을 다음과 같이 피력한다. "내가 관심을 가진 것은 환경과 개체의 상호작용, 사회적인 불안과 긴장감을 그리는 일이었다. 이 작업이 '나'를 배설하는 하나의 방법이 되리라고 믿는다. 그래서 굳이 이것을 하이퍼라고 못 박고 싶지도 않은 것이다."[33] 한동안 크게 유행한 하이퍼 성향의 회화는 1982년의《중앙미술대전》을 분수령으로 차츰 줄어들고 그 이후에는 구상, 반추상, 추상 계열이 고루 분포한다.

30 김윤수, 「전시회 리뷰」, 『계간미술』, 7호, 1978년 여름, p.195
31 이일, 「제2회 중앙미술대전 후평」, 『계간미술』, 10호, 1979년 여름, p.192
32 『계간미술』, 19호, 1981년 가을, p.97
33 강덕성, 작가노트, 같은 책, p.83

이처럼 극사실 경향의 회화는 1980년을 전후하여 민전에 출품했던 젊은 작가들의 작품에서 양적·질적으로 발전하고《중앙미술대전》과《동아미술대전》에서 크게 부각된다. 두 민전의 특성을 지적했던 김윤수와 오광수의 의견은 이런 경향을 적시하고 있다. 김윤수는 이 민전들을 "하이퍼리얼리즘 계열이 압도적으로 지배"하고 있다고 본다. 오광수도 "수상권에서 눈길을 끄는 작품의 상당수가 후기 포프 아트 경향 즉 하이퍼리얼리즘이 대세"라고 평가한다.[34] 이어서 1979년《중앙미술대전》을 심사한 이일과 김윤수 역시 하이퍼 계열의 작품들이 공모작품의 대다수를 차지한다고 평한다.[35] 하이퍼리얼리즘 계열의 작품은 1980년의 민전에서도 크게 부각된다. 그해《중앙미술대전》에 출품된 작품들은 하이퍼리얼리즘 계열, 소박한 자연주의 화풍, 구상주의 경향, 순수한 서정주의 추상화 등의 경향으로 나뉘는데 하이퍼 경향의 작품이 가장 많은 수를 차지했다. 그러나 이듬해에는 하이퍼리얼리즘 경향이 다소 둔화되고 대신 여러 유파와 양식의 작품이 고루 출품되었다.

대부분의 하이퍼 작가들에게 '극사실'이란 표현기법을 의미하는 것이지 내용 그 자체가 아니다. 그럼에도 이를 뚜렷히 인식하지 못한 일부 작가들은 여전히 치밀한 묘사에만 치중한다는 비판을 받았다. 극사실화는 그 후 형상미술의 다양한 양상과 뒤섞여 추세가 둔화되기는 하지만 1990년대까지 재현미술의 한 흐름으로 뚜렷한 자취를 남긴다.

오늘날의 일부 비평가들은 극사실회화를 '새로운 형상미술'로 부른다. 이런 경향은 추상이 주류를 이루던 모더니즘 미술에 반발하고 국전시대의 재현적 미술에 대한 회의적인 인식에서 비롯된다. 지금까지의 극사실회화에 대한 연구와 비평적 논의는 다음과 같은 세 가지 관점으로 수렴된다.

첫째, 이론가들은 극사실주의를 기법적인 측면만이 아니라 내용적인 측면에서 리얼리즘으로 이해한다. 그것은 작가들이 체험한 당대 삶을 작품에 담아내는, '현실 반

34 「전시회 리뷰」, 『계간미술』, 7호, 1978년 여름, p.194
35 이일, 앞의 책, p.191

영적' 측면에서 비롯된다. 1978년《중앙미술대전》의 서양화 부문을 심사한 김윤수는 젊은 작가들이 추구한 하이퍼리얼리즘이 어떤 면에서는 우리 삶의 내용을 표현하기에 적합할 수 있지만 다른 한편 현실적으로 너무 주관적인 관점에 치우쳐 있다고 비판한다. 김복영과 이경성도 극사실회화 작가들에게서 리얼리즘적 특성을 발견한다. 김복영은 극사실 작가들이 활용한 리얼리즘적인 재현방식이 "자신을 둘러싸고 있는 현실과의 교섭을 용이하게 하는 필요불가결한 촉매"라고 언급하면서 이런 특성의 회화가 갖는 현실 반영적 성격을 강조한다.[36] 또한 일상적 현실과의 밀접한 관계를 주목한 다른 이론가들도 공통적으로 극사실회화가 보여주는 도시적 삶의 모습 등 사회적 반영상을 언급한다. 예를 들면, 김홍희는 극사실회화에 주로 차용된 주제가 현대의 도시적 삶을 환기하는 것이라고 보고 이러한 회화의 특성을 "예술과 일상의 통합을 시도하는 미학적 대중주의"로 보았다.[37]

둘째, 극사실회화에서 근대적 사실주의를 기반으로 한층 더 진전된 독자적인 방법론을 찾는 것이다. 이것은 모더니즘적 사유와 연결하여 사물의 '물성'을 강조하고 있는 작가의 시각을 보여준다. 예컨대 이경성은 극사실회화에 나타난 오브제의 이미지를 강조하여, 이를 '개념화된 사물'로 부른다. 김복영도 극사실화가 관념성 대신 현실의 즉자적 사태를 나타내는 '즉물성'을 표현한다고 보고, 극사실화를 이른바 '물상회화物象繪畵: Object Image Painting'라고 불렀다.[38] 이것은 사물의 즉자적인 묘사를 통해 물화된 사회나 상황을 비판한다는 점에서 현실 반영적인 것이다. 이로써 그의 인식은 앞에서 예시한 리얼리즘적 관점과 내용적으로 연결된다.

셋째, 근래의 연구가들에 의하면 극사실회화에 묘사된 형상적 내용을 파악하려면 단순히 리얼리티의 반영만이 아니라 그 배후의 다중적 의미를 읽어내야 한다. 극사실

36 김복영, 「한국 현대미술에 있어서 〈물상회화〉의 문제: 그 연원과 〈형상적 경향〉의 원천에 관하여」, 『홍대논총』, 26호, 1994, p.16

37 한국현대미술사연구회 편, 『한국현대미술 198090』, 학연문화사, 2009, p.18

38 김복영, 앞의 책, p.104. 김복영은 물상회화의 '몰자아적', '몰개성적', '상호주관적, 보편적 성질'을 지적하면서 물상회화를 그 시대 사회 특성의 '상상적 반영'으로 생각한다.

주의는 사실주의 기법을 극단까지 밀고 나간 전략으로 새로운 현실 인식을 고취한다. 또한 치밀한 사실적 묘사에도 불구하고 사실주의와는 상이한 도상적 특성을 보인다. 극사실화에서 대상의 미세한 확대는 현실을 초현실적이거나 추상적으로 느끼게도 한다. 극사실주의는 내용이 다의적으로 파악된다는 점에서 포스트모더니즘의 다원론적 입장과도 맥을 같이한다. 김홍희는 포스트모던의 실재성을 '복수複數의 리얼리티'로 파악하면서 극사실회화에서는 리얼리티가 직접 드러나지 않는다고 보았다.[39] 즉 극사실회화는 고도의 형상성과 초현실적 추상성을 보여주지만 기교적인 사실주의에 치우침으로써 모더니즘과 반反모더니즘에 대한 태도가 애매하다는 것이다. 그 점에서 김홍희는 1980년대에 새로운 형상회화를 이끌었던 작가들이 보여준 리얼리티를 '메타리얼리티meta-reality'로 차별화한다. 이에 의하면 '메타리얼리티'는 일상적 리얼리티의 변형과 초월로 해석될 수 있기 때문에 '변형리얼리티'라는 것이다.

윤난지는 극사실화에 표현된 사실성을 당대 한국의 시대적이고 사회적인 문맥이 투영된 사실성의 담론으로 보아야 한다고 주장하지만, 현실 반영의 시각에서 직접 의미를 끌어내는 것은 단순화하는 위험에 빠질 수 있다고 지적한다.[40] 왜냐하면 미술작품은 그것이 처한 맥락에서 만들어지는 일종의 기호로 볼 수 있고, 이 기호들은 차이에 의해 다르게 해석될 수 있기 때문이다. 김영호도 한국 극사실회화의 미술사적 의의를 연구한 논문에서 극사실화의 화면에 표현된 시각적 장치들의 상징성, 은유와 암시의 메시지를 심도 있게 읽어내야 한다고 주장한 바 있다.[41]

이상 살펴본 이론가들의 견해를 요약하면, 극사실회화에서 형상성과 표현성이 회복되었으며, 현실에 대한 리얼리즘적 접근이 이루어졌고, 이를 통해 후기 자본주의사회의 현실이 반영되었다는 점이다. 특히 극사실회화를 현실 반영으로 보고, 일상의 소외와 분열, 삶의 환경에 대한 회의를 읽어내는 관점은 극사실회화의 단면적 특성을

39 김재원, 앞의 책, p.236

40 같은 책, p.178

41 김영호, 「한국 극사실회화의 미술사적 규정문제」, 『현대미술학회논문집』, 13호, 2009, p.24

정확히 지적하고 있다고 볼 수 있다. 그러나 이들 연구는 극사실주의의 현실 반영적 특성을 부각하지만, 미의식의 분석에 초점이 맞춰져 있다고 볼 수 없다. 극사실회화에 내재된 시각기호의 미의식은 다음의 두 측면에서 접근할 때 뚜렷이 부각된다.

첫째, 작가들이 채택한 소재에 대한 분석이다. 극사실화 작가들은 도시적 삶의 내용 못지않게 자연과 관련된 소재(흙, 돌, 나무, 모래, 물방울)를 선호한다. 뿐만 아니라 작가들은 종종 사회적 삶의 '물화'된 사물들과 자연 대상물을 같이 소재로 삼기도 한다.

둘째, 작가들이 묘사한 시각적 이미지에 내재된 의미 분석이다. 그들이 활용한 소재에는 다양한 은유와 암시가 숨어 있으며, 그 의미는 '자연'과 연관된 경우가 많다. 작가들의 미의식은 표현의 이면에서, 결핍과 부재의 변증법적인 대립항을 기반으로 미적 가치를 지향한다.

1970년대 후반에서 1980년대까지 극사실 경향의 형상회화를 추구했던 몇몇 작가들은 자연과 관련된 미의식을 간접적으로 드러낸다. 그들이 제시한 시각기호는 단순히 자연의 재현으로 볼 수 없는 복잡한 기의를 담고 있다. 작품의 소재로 등장하는 자연은 일종의 '상징'으로, 사회와 문화를 암시하는 기표들과 중층적으로 얽혀 있다. 이런 의미에서 작가들이 의도한 미의식은 소재의 기표적 측면이나 치밀한 묘사의 기법을 통해 나타나는 것이 아니다. 작가들이 실재로 내면에 간직한 '자연'은 심층적 해석이 요구되는 미적 가치의 문제와 연관된다. 극사실 작가들은 인간(사회)과 자연을 조화시키려고 하는데, 그 의도는 작품에서 자연에 대한 이중적 관점을 넘어 제3의 요소가 등장하는 점에서 드러난다. 대표적인 예가 인간 친화적인 문화 상징으로 문자나 글로 이루어진 서지書誌류다. 이것은 자연과 인간을 통합하는 상징으로서 종종 자연의 세밀한 묘사와 문화적 상징물이 조합되어 화면을 구성한 것이다.

기호학적 관점에서 본 극사실회화 ─────────

기호학의 관점에서 볼 때 예술작품은 "가치를 담고 있는 일종의 도상icon"이며 이런 점에서 '미적 기호'라고 할 수 있다.[42] 기호학의 토대를 구축한 찰스 퍼스는 예술작품을 도상기호로 보고 그것을 "사물의 특징 그 자체나 '유사성'에 근거하여 대상을 가리키는 기호들"이라고 정의했다.[43] 도상기호에서는 지시대상과 도상 간에 일종의 유사성이 존재한다. 이때 유사성이란 재현에 의거하여 이루어지는 형식적 유사성을 의미한다. 기호는 이런 유사성을 통해 무언가를 표현하는 것이다. 찰스 모리스는 도상기호에 대한 퍼스의 정의를 수용하고 이를 바탕으로 시각기호(영상)를 정의하는 데 편리하고 적절한 방법을 구축한다. 그러나 대부분의 도상기호는 그것이 외시하는 것과 부분적으로만 닮아 있다. 어떤 인물의 초상화는 실제 인물의 피부 조직과 다르고, 말을 하거나 움직일 수도 없으므로 완전한 도상이 될 수 없다. 따라서 초상화의 도상기호는 제한된 범위 내에서만 도상적이다. 이렇게 도상기호는 지시 대상의 특징을 모두 갖지 않는다. 도상기호는 단지 지각 코드에 근거하여 일반적인 지각 조건의 일부만을 재현하므로 대상과 어느 정도만 닮는 것이다. 한편 도상기호는 물리적인 소재는 다르지만 대상의 동일성을 전혀 다른 관계 혹은 토대에 의해 표현할 수 있다. 또한 도상기호는 사물을 지각할 수 있는 몇 가지 조건들을 재현하는데 그 조건들은 정해진 인식 코드에 의해 선별되거나 영상의 규약에 의거해 규정된다. 그렇기 때문에 도상기호를 "특정한 대상과의 몇몇 공통점을 재현하는 것"이라고 정의하는 것이 타당하다.

극사실회화에 나타난 시각기호의 도상성은 어떤 사실주의 회화보다도 강하다. 재현적 기법을 최대한 활용한 도상기호는 지시 대상의 실물 같은 환영을 보여준다. 작가는 일종의 '눈속임' 기법을 종종 활용하는데, 이때 환영적 이미지의 실재감을 더욱 높이기 위해 모래 같은 물질적 소재를 캔버스에 첨가하기도 한다. 극사실회화는 실

42 Charles W. Morris, "Science, Art and Technology", *The Kenyon Review*, Vol.1, No.4, 1939, p.415
43 Charles S. Peirce, *Collected Papers of Charles Sanders Peirce*, Vol.2, Harvard University Press, 1931–58, p.247

재보다 더욱 실재 같은 환영을 제시한다는 면에서 '초과超過 실재', 이른바 '하이퍼리얼hyper-real'의 특성을 띤다. 그러나 그 경우에도 재현 이미지는 지시대상과 유사함을 전달하는 기호적 성질을 벗어나지 못한다. 즉, 시각기호의 도상성이란 일종의 '외관'으로써 우리 의식 속에 심상心象을 환기하는 역할을 할 뿐이다. 그러므로 도상기호의 의미는 상징적으로 제시된다. 극사실회화에 나타난 시각기호는 단일 시각적 상징기호일 수도 있고, 의미작용을 통해 상징적 의미를 함축할 수 있는 복합기호일 수도 있다. 이런 의미에서 극사실회화의 재현 이미지가 지시하는 것은 실재 자체가 아니라 실재의 상징물인 것이다. 따라서 재현된 것은 그 자체로 의미를 직접 드러내지 않는 복잡한 상징과 은유를 내포한다.

작가가 활용한 시각 이미지는 명료하게 나타나면서 환영적인 실재성을 불러오지만 그 의미는 모호하고 다의적으로 읽히는 경우가 많다. 감상자는 그 이미지에서 상징적 의미를 추론하게 된다. 이러한 점에서 기호론적 미학의 화용론은 수용자의 의미 해석의 역할을 주목한다. 수용자가 어떻게 미적인 의미를 부여하는가에 따라서 인지 대상도 하나의 미적기호로 기능할 수 있는 것이다. 이미지가 기호로 의미해석이 가능하고 그 속에서 미적인 것이 도출될 수 있는 근거는 사회 구성원들 사이에 약속된 기호(코드)들이 존재하기 때문이다. 이것은 사회적으로 인식되는 약호가 기호 능력이 있음을 시사한다. 따라서 작품해석은 미술가를 둘러싸고 있는 사회적·심리적 약호뿐만이 아니라 수용자의 지적·정신적 약호들의 상호작용으로 이루어지는 것이라 할 수 있다. 미술작품이 기호들로 구성된 작품이라면 그 구조는 기호 콘텍스트의 복수성을 기반으로 작용하기에 단일하지 않다. 그러므로 하나의 작품은 다른 장소와 시간에서 다른 방식으로 관객에 의해 구성된다. 그 과정에서 규칙이나 규범과 같이 정해진 코드는 미적인 것의 의미작용에 중요한 영향을 미친다. 여기에 보편적인 미적 관습도 해석과정에 개입된다.

사람들은 극사실회화처럼 사실적인 재현기법의 회화를 볼 때 작품에 나타난 시각 이미지를 자연적인 경험의 표현으로 감지한다. 이런 점을 움베르트 에코는 다음과 같이 언급하고 있다. "우리는 특정한 표현 체계와 기호들의 특정한 질서 체계를 기대하

며 이 모든 것에 동조할 준비가 되어 있다."[44] 우리가 도상기호를 보고 어떤 사물을 인지하는 것은 그 기호가 오랫동안 그런 식으로 표현되었던 도상이기 때문이다. 에코에 의하면 그림의 '표현성'을 이루는 실질적인 차원은 끊임없는 코드화의 요인에 기인한다. 이것은 "시각적 상징들이 코드화된 언어에 속한다"[45]는 것을 의미한다.

도상성의 강도가 강한 구상미술에서도 '표현성의 코드'가 있고 극사실회화에서도 특수한 표현성의 코드 체계가 발견될 수 있다. 후자의 예로 자연 대상물의 확대라든지, 몇 가지 대상들의 의미, 혹은 실제로 존재 불가한 이미지들의 병치 등을 들 수 있다. 도상기호의 이러한 의미작용과 커뮤니케이션 과정에는 기존의 경험과 지식이 관여되는데, 궁극적으로는 코드화된 문화적 맥락에 기반하여 기의에 다가가게 된다.

기호학적 관점에서 예술작품의 의미를 해석할 때 '정서해석소'가 중요한데, 이것은 기호에 대한 개인의 정서적인 반응을 가리킨다. 이때 작품의 의미를 '정서해석소'로만 해석하면 너무 주관적인 측면만이 고려될 수 있다. 따라서 작가가 반복적으로 사용하는 기호를 주목한다면 코드화의 요인을 찾아내어 분석할 수 있을 것이다. 나아가 이를 기반으로 공통성을 찾아낸다면 주관주의를 넘어서는 사회적 맥락을 찾게 될 것이다. 무한한 의미작용은 "심리적이고 우주적인 이중적 방향"의 최종해석체로 귀결된다. 최종해석체란 기호가 해석자의 마음속에 불러오는 관념으로, 공동체의 삶에서 객관적인 것의 추구를 가능하게 하는데 극사실회화에서는 자연과 문화로 수렴된다.

한국의 극사실회화가 서구 하이퍼리얼리즘과 뚜렷하게 대비되는 특징은 작가들이 활용한 시각기호의 상징이 자연과 밀접하다는 점이다. 한국작가들에게 자연은 물리적 실재가 아니라 내면화된 가치 지향적 실재이고 이들이 보여주려고 한 것은 자연의 외적 현상뿐만이 아니라 자연의 섭리였다. 이를 잘 보여주는 사례가 시간성의 표현이다. 빛바랜 사진, 노화한 인간, 시간을 상징하는 일용품(시계), 녹슨 쇠, 낡은 기물 등은 인간이 거스를 수 없는 자연의 섭리를 상징적으로 표현한 것이다.

44 움베르트 에코, 『기호와 현대예술』, 김광현 옮김, 열린책들, 1998, p.248
45 같은 책, p.235

작품에 나타난 미적기호는 미적가치를 함축한다. 기호학적 미학을 정립하고 발전시킨 여러 이론가들의 견해를 종합하면, 미적기호의 가장 중요한 특징은 기호가 담고 있는 '가치'다. 모리스는 미적기호의 도상적 특성이 정서적 목적을 충족시키는 어떤 가치를 지니고 있다고 생각한다. 그러므로 예술기호에서 가치 평가적 의미작용은 중요하며 특히 회화나 시에서 지배적으로 나타난다. 그런데 가치 평가에는 관념적 요인이 개입할 여지가 있다. 가치가 단지 주관적 가치로만 환원된다면 미적 상대성은 극복될 수 없다. 그렇다면 미적가치가 어떻게 필연성과 객관성을 갖는가 하는 것은 여전히 문제로 남는다. 이는 미적판단의 주관성과 연결된 문제다. 미적판단의 주관성을 극복하기 위하여 칸트는 '공통감'의 개념을 제시하며 객관성을 확보하려고 했다. 그러나 그는 공통감의 토대로 '인간성의 초감성적 기초'를 설정함으로써 관념적 해석을 벗어나지 못했다. 미적인 것에서 '가치' 문제는 칸트의 관념론을 극복하려 했던 신칸트학파조차 선험적인 것으로 상정했을 만큼 관념적인 문제로 치부되었다.

이런 관념성을 피하기 위하여 기호학자들은 나름대로의 이론을 발전시킨다. 퍼스는 행동주의적 사고를 기반으로 기호작용을 파악하고, 모리스는 행동주의적 관점에서 기호의 실용적 효과를 강조한다. 특히 모리스는 인간이 실용론적 상황에 처해있을 때 추구하는 가치를 기호의미로 보고 이에 반응하려는 성향인 '해석소'의 개념을 발전시킨다. 나아가 그는 이를 뇌 속에서 일어나는 신경생리학적 과정으로 해석한다. 이런 관점은 인간을 고립된 개체로 보는 것이 아니라 사회적이며 역사적인 삶 속에서 행동하는 존재로 파악하는 것이다. 이것을 이해하려면 생물학, 사회학, 진화론, 역사철학 등의 포괄적인 학문적 토대가 전제된다. 모리스는 가치를 결정짓는 중요한 요인을 사회적인 것이라고 봄으로써 가치 문제의 개인적이고 심리적인 한계를 극복하려고 한다. 이 같은 기호학적 관점에서 가치를 고려하면, 극사실회화에서 표현된 것의 미적 해석은 사회적 관점의 합의에서 가능하게 된다. 이로써 가치의 주관성과 상대성이 극복될 수 있는 것이다. 이런 결과는 한국 극사실 작가들의 작품에 나타난 시각기호의 의미를 수렴하면 이로부터 미적가치의 도출이 가능할 것이란 점을 시사한다.

시각기호와 미의식 ————————

한국 극사실회화에 표현된 시각기호의 특성을 파악하기 위하여 1980년대 초반에 활동한 작가들의 기법과 소재를 살펴본다. 극사실 작가들은 대개 치밀한 묘사력을 극대화하여 실제 같은 환영을 일으키는 재현방식을 활용한다. 작가들마다 고유의 재현방식이 있는데, 사진을 바탕으로 묘사하기도 하고, 실제적인 것과 비실제적인 것을 한화면에 공존하게도 하며, 이질적인 소재들을 공존시키는 초현실적인 기법을 적용하기도 한다. 대부분의 작가들은 개인적이고 주관적인 체험을 최대한 시각상으로 객관화하려 했다. 이와 같은 회화 기법의 장점은 뛰어난 환영성, 구체성, 객관성이다. 사실적 재현방식은 이미지의 환영적 매력과 상징적 의미의 구체화라는 두 가지 장점을 모두 활용할 수 있기 때문에 작가들의 메시지를 전달하는 데 효과적이다. 배동환은 이런 기법의 "구상성은 사물의 존재를 생활과 오랜 체험으로부터 용해한 결정이라 할 수 있다"고 간주하면서 "객관적 실체를 형상화"하여 "사물의 명료한 인식"[46]을 추구한다. 조상현은 환영적, 착시적 재현기법을 활용한다. 그는 자신의 작품에서 "실제성이 강하게 나타날 수 있는 직설적인 표출방법의 도입으로 인해 유발되는 '시각의 착각현상'에 대해 항시 쾌감을 음미"한다고 설명한다.[47] 또 김강용은 사실적 형상기법을 통해 "관념적이어서는 안 되는 새로운 시각" 등을 획득할 수 있다고 여긴다.[48]

극사실회화가 차용하고 있는 형상미술의 기법적 특징을 파악해 보자. 일부 작가들은 초현실주의의 데페이즈망 기법을 즐겨 활용한다. 이를 통해 작가들은 그들이 묘사한 일상의 즉물적 대상에서 해방되려는 의도를 강하게 드러낸다. 이석주는 초기에 일상의 구속과 단절 상황을 표현하기 위해 극사실적으로 모사한 작품들을 선보인다. 그러나 그는 후기 일상 연작에서 열차, 시계, 말, 천으로 덮인 의자, 낙엽, 들판, 산, 나무

46 배동환, 「작가노트」, 『공간』, 1982년 11월, p.110 참조
47 조상현, 「의식의 배설에서 찾고 싶은 쾌감」, 『공간』, 1980년 9월, p.76
48 김강용, 「새로운 시각으로 접근한 현실+장」, 『공간』, 1980년 9월, p.72

와 숲, 우산 등을 데페이즈망 기법으로 묘사한다. 이 기법을 가장 본격적으로 활용한 작가는 한만영이다. 그는 자신의 표현의도를 "경험에 의해 구성된 일체의 질서를 부인 … 의식 속에서 꿈틀거리는 무엇인가의 물체적 표상을 발견"하려 했다고 설명하면서 이렇게 형상화된 작품은 초현실주의적인 특성을 지닌다고 밝혔다. 한만영은 잘 알려진 명화 속의 이미지를 일상의 오브제나 기물과 함께 재현하여 서로 다른 시공간을 대비시키는 기법을 사용한다. 그는 이런 의도를 "그 시대와 대치된 오늘날의 공간성과 시간성을 나름대로 환기하는 것"이라고 설명한다. 이런 시도는 논리적으로 파악할 수 없는 예술의 세계를 통하여 일상에 갇힌 인간의 초극을 표현하려 한 것이다.

한국 극사실회화로 본 시각기호의 특징은 미국의 하이퍼리얼리즘과 뚜렷한 차이를 보인다. 먼저 기법을 보면, 한국의 극사실화는 현상을 객관적으로 나타내기 위하여 극히 환영적 실재감을 주는 재현방식을 택한다. 이러한 재현방식은 현실의 표면형상을 차가운 물상으로 나타내며 주관과 대상 사이의 거리를 유지한다는 점에서 미국의 하이퍼리얼리즘과 유사한 면이 있다. 그러나 한국의 극사실화는 작가의 흔적이 남겨지는 '그린다'라는 행위를 중시한 반면 미국의 하이퍼리얼리즘은 사진영상을 확대해서 그대로 옮기는 기계적 프로세스를 따르는 경우가 많다는 점에서 서로 다르다. 이러한 미국식 방식을 '포토리얼리즘Photorealism'이라고 하는데, 한국의 극사실화가 이 수법을 반드시 따르는 것은 아니다.

묘사기법에서 대부분의 한국 하이퍼 작가들은 스프레이나 광학기구에 의존하지 않고 손맛이 느껴지는 세밀화 기법을 사용하는 점도 다르다. 이런 시각기호는 인간적인 것을 중시하는 지표적 특성을 보인다. 앞서 살펴본 한만영과 같은 작가가 대표적인 예인데, 그는 매우 세밀한 하이퍼적인 기법을 사용하지만 인간적인 감정이 전달될 수 있도록 붓과 손을 사용한다. 그의 말은 이런 점들을 뒷받침한다. "명화들을 장치물화하는 과정에서 나는 그것들을 환등기나 혹은 어떤 기계류의 힘을 이용해서 그리지는 않는다. 환등기나 기계는 어디까지나 비인간적이고 무감정하기 때문이다. 나는

나의 감정이 그대로 전달될 수 있는 붓과 손으로써 그리고 있다."[49]

그 밖에 화면의 재질감도 차이가 있다. 한국작가들의 경우 대상의 환영적 이미지를 만드는 데 적합한 재질감을 주로 자연소재에서 찾는다. 예를 들면 김홍주는 그림의 바탕소재로 캔버스가 아닌 명주 같은 아주 촘촘한 질감을 지닌 천을 활용한다. 고영훈도 한국인들의 생활경험에 친숙한 재료인 한지를 바탕소재로 사용한다. 모래밭을 그린 김창영이나 벽돌을 그린 김강용이 모래를 붙인 캔버스를 사용한 예도 이에 속한다. 작가들이 활용한 명주, 한지, 모래 등은 모두 자연소재다. 이러한 소재의 활용은 서구 하이퍼리얼리즘에서는 찾기 어려운 것이다.

한국의 극사실 작가들도 자신들의 작업이 미국의 하이퍼리얼리즘과는 다르다는 점을 알고 있다. 이런 사실은 그룹 '시각의 메시지'에 속한 작가들의 다음 입장에 잘 나타난다. "애당초 자신들의 작업의 발상은, 솔직히 시인하자면 앤드루 와이어스 같은 미국 지방주의 작가의 정밀한 그림, 또는 우리나라 옛 그림의 섬세한 초상화에서 느껴지는 감동이었다는 주장이다. 기법도 많이 달라서 저들이 에어브러쉬와 아크릴 물감으로 그릴 때 여기서는 유화 세필로 꼼꼼하게 그렸지 않았느냐는 얘기도 나왔다."[50] 이처럼 한국작가들은 화면 속에 이야기를 담으려는 노력을 통해 인간적 체취를 느끼도록 했던 것이다.

김영재는 한국의 하이퍼리얼리즘과 미국의 하이퍼리얼리즘의 차이점을 이렇게 정의한다. 미국의 경우, 대도시의 획일화된 제도 속의 소시민적 모습이 "기계적이고 물리적인 재현방법"에 의해 복사된다. 반면에 한국의 하이퍼리얼리즘에서는 "총체적이고 직관적"인 측면이 부각될 뿐만 아니라 인간과 자연, 사회와 친화 관계를 이루려는 강한 동경이 포착된다는 것이다. 또 한국의 하이퍼 작가들에게는 "회화적 조형요소의 의도적인 재배치"나 "주관적인 소재의 선택과 의도적인 시점의 흐름 유도"가 특징

49 한만영, 『공간』, 1980년 9월, p.64

50 안규철, 「우리는 하이퍼 亞流가 아니다-그룹 '視覺의 메시지'」, 『계간미술』, 27호, 1983년 가을, pp.193-194

으로 나타난다.[51] 이런 사례를 종합하면, 한국의 작가들은 외국사조의 영향을 받기는 했지만 한국적인 감성이 결합된 그들만의 소재와 기법을 발전시켰다고 볼 수 있다.

한국작가들은 자연적 소재 외에 시각기호의 재현적 특성인 '외관'을 표현하기 위해 산업사회의 도시 환경적인 일상의 삶을 환기하는 소재도 많이 활용한다. 폐드럼통(강덕성), 지하철 공사장 교통표지판(조상현), 택시(이석주), 낡은 소파 쿠션(지석철) 등은 이에 대한 좋은 사례다. 이런 소재들은 사물에 대한 개인의 체험이 녹아 있는 주관주의적 이미지를 구성한다. 미국의 극사실화가 삭막한 거리풍경, 대중 소비사회의 산물, 팝적인 요소들을 주로 채택한 데 반해 1980년대 초반 한국의 극사실화는 이러한 소재들을 별로 선택하지 않았다.

이처럼 한국 극사실회화에 나타난 시각기호는 미국 하이퍼리얼리즘의 즉물성, 그리고 냉정한 거리감 등과는 대조적으로 인간과 현실을 보다 정감적으로 표현하는 특징을 보인다. 한국작가들이 다룬 대상은 현실을 반영하면서도 자연의 향수를 불러일으키는 이중성을 보이며, 개성적인 기법과 소재를 통하여 자연과 암시적으로 연관되어 있다. 예컨대 훼손되지 않은 자연에 대한 동경은 '인간에 의해 관리되는 자연'(갈아엎은 땅)이나 '가공되거나 변형된 자연'(벽돌)으로 표현된다. 또한 한국의 작가들은 종종 변형된 자연 대상물 자체를 집중적으로 묘사하는 경우가 있는데, 이것은 훼손된 자연, 또는 생활을 위해 개조된 자연을 의미하며 근원적 자연을 향한 동경을 나타낸다.

다음에서는 앞서 고찰한 한국 극사실회화의 몇몇 대표작가들을 선정하여 주요 작품에 나타난 시각기호의 상징적 의미를 분석하고 그 속에 담긴 미의식을 탐구한다. 가장 중점적으로 검토할 내용은 자유, 자연, 그리고 문화다.

51 김영재, 「올림픽 미술제−분석과 제안」, 『공간』, 1988년 4월, p.117

• 자유: 일상의 환경과 해방의 욕구

이석주, 변종곤, 조상현, 차대덕 등은 일상 속 인간의 모습이나 일상을 둘러싸고 있는 환경, 기물 등을 주로 그린 작가들이다. 이들이 표현한 시각기호는 작가 스스로를 얽어매는 삶의 강박관념으로부터의 해방을 상징한다.

이석주는 초기 작품에서 작가 자신의 일상적 환경을 그렸다. 그에게 일상은 환멸과 애증이 교차하며 속박하는 굴레 그 자체였으며, 그러한 일상적 체험은 일종의 강박관념으로 나타난다. 그의 작업을 지켜본 평론가는 작가가 이로부터 벗어나려고 강박관념의 대상을 그리게 되었다고 분석한다.

> 갈등과 긴장, 혐오감과 기대감의 교차, 피해와 가해의 끝없는 숨바꼭질, 환멸과 애정이 사물과 그림자처럼 공존하는 타인과의 관계, 도심의 거리, 타인과 만나고 헤어지는 전철의 계단, 어둑한 카페의 불빛과 희미하게 드러난 탁자와 의자, 골목길에 버려진 쓰레기들은 그를 둘러싸고 있는 구체적인 일상의 모습들이었다. 그는 머리끝부터 발끝까지 자신을 점령하며 그를 속박하고, 정돈하고, 주체로 만들고, 해방의 욕구를 불러일으키게 하는 그 일상을, 그 구속의 실체를 작품화하기로 결심하게 된다.[52]

이석주는 초기 작품인 〈벽〉 연작에서부터 벽을 치열하게 그림으로써 역설적으로 벽이 상징하는 상황을 넘어서게 하는 계기를 발견한다.[4.15] 그는 벽을 통해 벽과 대립되는 상태를 지양한다. 〈벽〉 연작 이후의 작품에서는 일상에서 마주치는 인물이나 풍경을 형상화한다.[4.16] 이러한 소재들은 기괴한 사실주의풍 작품으로 제작되어, 본질적인 것과는 거리가 먼 인간상을 표현하는데 이것은 작가의 내면적 상태를 있는 그대로 드러낸 것으로 볼 수 있다. 이석주의 초기 작품들이 도시적 일상에 갇혀 있는 인간, 권태, 쓸쓸함, 진정한 것의 부재를 형상화했다면 1980년대 후반 이석주의 작품은 이와

52 함세진, 「존재의 확인에서 해방까지」, 『공간』, 1993년 9월, pp.124-125

는 대조적으로 힘의 분출을 드러낸다. 팝적인 기물에 둘러싸여 묻힌 육체의 단편들, 터질 것 같은 에너지는 화면에 긴장감을 불러온다. 작가의 이런 의도는 일상의 소재 속에 묻혀 파편화된 신체와 힘의 분출로 표현되면서 동시에 해방을 상징한다.

변종곤은 자연과 조화되지 못한 산업문명의 폐허와 소비사회의 소외, 그리고 불모의 흔적을 표현함으로써 인간 부재의 현대문명을 간접적으로 비판한다. 이러한 그의 작품은 "소비문명에 의해 오염되어진 환경과 거기 따르는 위기상황을 묵시적, 간접 시사의 방법으로 표출"[53]한 것으로 평가된다.

조상현은 현대인의 일상생활에서 흔히 접하는 상투적인 것을 시각기호로 표현한다. 그가 다루는 주된 소재는 '광고 포스터', '교통 표지판', '도로 공사장의 푯말', '뜯겨진 문짝' 등 도시환경 속에 편재하는 평범한 소재들이다.[4.17] 이일은 조상현의 이러한 소재들을 '현대문명의 미아'이자 '너저분한 배설물'이라고 부른다.[54] 작가 자신도 이런 소재가 "상투어가 되어버린 하나도 새로울 것이 없는 '심볼적인 언어Symbolization'"의 의미를 갖는다고 본다. 상투적인 것에 둘러싸인 삶의 환경에서 벗어나려는 해방의 욕구는 오히려 역으로 강박관념의 대상을 그리게 한다. 작가는 그 이유를 "의식의 배설에서 찾고 싶은 쾌감"으로 설명한다.

> 세상 살아가는 복잡하고, 따분하고 가난에 찌든 생의 굴레에서 그러한 인간의 기호를 그리는 시간만이라도 좀 답답함을 벗어날 수는 없겠는가 하고…[55]

차대덕은 극사실적 기법과 서사를 결합한 작품을 그린다. 그는 현실을 하나의 스토리로 파악하고, 이것을 '이미지'로 떠내는 작업을 한다. 이런 작업을 통해 작가는 어떤 이야기를 불러와서 사회 속의 존재 상황을 묘사한다. 그는 주로 평범하고 일상적인

53 이경성, 김윤수, 김인환, 「변종곤 개인전 리뷰」, 『계간미술』, 17호, 1981년 봄, p.203

54 조상현, 「의식의 배설에서 찾고 싶은 쾌감」, 앞의 책, p.76

55 같은 책, p.76

4.15 이석주, 〈벽〉, 1980, 캔버스에 유채, 80×100cm

4.16
이석주, 〈일상〉,
1981, 캔버스에 아크릴릭,
60.6×72.7cm

4.17 조상현, 〈복제된 Ready-made 시정공보판〉, 1978-81, 패널에 아크릴과 유채, 123×243cm

것들을 사용하여 익숙한 정서를 환기한다. 이 작업을 위하여 캔 콜라 같은 흔한 소비품이나 일회용품, 사회적 사건과 일상적인 것을 함께 환기하는 시사 잡지, 삶의 이야기와 흔적이 묻어 있는 전화기, 안경 등의 소재들을 형상화하는데 주로 극사실적 기법이 사용된다. 때론 인간에게 속박감을 주는 기물을 사용하기도 한다. 예컨대 주차장의 파킹미터기는 시간의 제한과 속박을 상징하며 미터기를 휘감은 가시철사줄은 속박의 의미를 더욱 강하게 암시한다. 그리고 미터기 내부에 투영되는 푸른 하늘은 영원한 시간이자 자유를 상징적으로 보여준다.

● 자연 : 원초적 자연과 자연적 존재로서의 인간

극사실화 기법을 적용한 1970년대 말에서 1980년대 초의 작가들 중에 돌, 흙, 모래 등 자연소재를 대상으로 삼은 작가들은 이러한 소재를 통해 자연과 관련된 미의식을 나타내려 했다. 대표적인 작가가 고영훈, 김창영, 서정찬 등으로, 이들은 자연 대상물에 집중하거나 자연적인 소재를 활용하여 치밀하게 형상화하는 작업을 했다.

4.18 고영훈, 〈돌입니다 7593〉, 1975, 캔버스에 유채, 122×244cm

고영훈은 돌을 주로 다루는데, 재현한 돌이 실제 돌처럼 보이도록 사실적인 기법을 사용한다.**4.18** "돌은 가능한 한 중력을 느낄 수 있도록 무겁게 그리려고 한다"[56]고 밝힌 것처럼 그의 작품 속에서 돌은 단순한 환영적 이미지를 넘어 실재하는 물리적 힘마저 느끼도록 묘사되어 있다. 평론가 김영재와의 대담에서 그는 자신이 돌이라는 자연물에 대해 어떤 경건한 마음을 갖고 있는지 다음과 같이 피력한다. "돌이야말로 가장 영구불변한 것이리라는 신념에서였습니다. 하나 덧붙여야 할 것이 있다면 그것은 인간의 손에 접해 본 일이 없는 자연 그대로의 돌멩이를 선택한다는 것입니다."[57] 돌은 이처럼 고영훈에게 자연을 대표하는 상징이다. 그는 돌을 대하는 자신의 마음가짐이 자연을 대하는 것임을 은유적으로 표현하고 있다.

김창영은 인간 삶의 흔적이 남겨진 자연을 묘사한다. 그는 사람들이 남긴 발자국으

56 고영훈, 「작품들-삶에의 정제」, 『공간』, 1987년 7월, p.78

57 고영훈, 「시각적 대결에서 삶의 환경으로」, 『공간』, 1988년 10월, p.103

4.19 김창영, 〈무한〉, 1979, 나무판에 모래, 유채, 120×180cm

로 가득 찬 모래밭을 그린다.[4.19] 모래는 자연을 대표하는데, 모래 위에 남겨진 발자국은 인간의 흔적이다. 화면 속에 인간은 부재하지만 그려진 것은 인간의 자취다. 김창영의 작품은 "자연과 인간의 우연한 만남"을 형상화하여 시간을 초월한 인간의 소리를 표현한다. 작가는 자신의 표현의도를 다음과 같이 밝히고 있다. "인간 부재의 화면이지만 수없이 인간들이 우글거린다. 자연과 인간의 우연한 만남을 통해 시간성을 뛰어 넘는 인간의 소리를 형상화해 보았다고나 할까…"[58] 이처럼 끝없이 펼쳐진 모래밭의 모티프는 "감각이나 시각을 통해 나타나는 무한성"을 의미하는 시각기호로 인간을 포괄하는 자연의 본질에 대한 상징이다.

서정찬은 인간이 변형시킨 자연을 주된 모티프로 삼아 삶의 체험을 표현한다. 그는 주로 흙을 묘사하는데, 갈아엎은 밭의 흙, 경운기 자국이 선명한 흙, 가뭄으로 갈라진 흙 등을 확대하여 형상화한다.[4.20] 작가에게 흙은 자연이면서 한국인들의 삶의 체험

58 김창영, 「자연과의 만남을 통한 인간의 소리」, 『공간』, 1980년 9월, p.89

4.20 서정찬, 〈풍경 84-5〉, 1984, 캔버스에 유채, 193.9×130.3cm

이 새겨진 장이기도 하다. 서정찬은 흙에 대한 자신의 정서와 표현의도를 다음과 같이 밝히고 있다. "태어나 뼈를 키우던 곳이 시골이어서인지 아니면 인간 본향에 대한 막연한 그리움의 표현인지, 철들면서부터 그리기 시작한 흙, 이젠 눈을 감아도 느껴올 정도로 그 감촉이, 냄새가 익숙하다 … 내 눈앞 가까운 흙만을 – 크로즈업해서 그린다. 그러면 여전히 넓은 자연의 일부이기는 하나 조그만 대지의 모습 – 풍경이 되는 것이다."[59] 여기서 그는 대상 그 자체에만 의미를 두지 않고 자연에 스며든 인간적 체취를 부각하고 있다.

그 밖에 자연 모티프를 매우 환영적인 기법으로 재현한 작가인 김창열이 있다. 그는 1980년대 초반의 극사실 작가들보다 선배 세대지만 〈물방울〉[4.21] 연작으로 자연과 연관된 시각적 상징을 표현하고 있는 점에서 이와 함께 논의될 수 있다. 물방울은

59 서정찬, 「흙의 도시적 서정」, 『공간』, 1980년 9월, p.90

4.21
김창열, 〈물방울〉,
1977, 리넨에 유화, 149.5×40cm

김창열에게 인간과 삶을 상징하는 은유다. 이것은 작가 자신의 생활 체험에서 나온 산물로 힘든 삶의 흔적을 형상화한 것이다. 김창열의 회고에 의하면 물방울은 전쟁을 겪은 세대로서 고통스러운 삶의 체험의 상징이다. "인간의 아픔, 슬픔 … 끈적거리며 마치 짓이겨진 살점들로서 하얀 결정체 … 백색 점액질" 같은 것이 강박관념처럼 다가와서 이를 형상화하는 소재로 물을 선택하였다는 것이다. 물은 생명을 암시하는 동시에 살고자 하는 끈기를 대변하기도 한다.

김창열은 물방울을 그리면서 다양한 인간 삶을 자연과 접목한다. 이는 위기에 처한 인간이 자연無의 세계로 나아가는 행로인데, 그는 이와 같은 행로를 일종의 참선의 방법으로 여긴다. 그는 자신이 형상화한 수많은 물방울들이 "자연으로서의 인간의 모습"이며 "충만한 무의 세계"라고 의미를 부여한다. 동양적 시각에서 볼 때 무無는 텅 비어 있는 것이 아니라 충만한 것이다. 김창열은 "무한한 다양성을 보여주는 물방울들. 이것들이 충만한 무의 세계(동양의 고전에서 흔히 나오는)가 아니겠느냐는 문제성을 발견"했다고 밝히고 있다.[60]

극사실 작가들이 종종 자연과 연관된 이미지를 소재로 채택한 점은 전시대의 구상미술과 크게 다르지 않다. 그렇지만 극사실 작가들의 경우는 구상작가들처럼 자연 대상물을 친화적인 감정으로 표현하기보다는 자연 오브제 자체를 부각하여 자연을 규정하기 어렵게 만드는 경향이 더 강하다. 그 뿐만 아니라 자연미를 대하는 극사실 작가들의 정서는 구상미술에 비해 더 모호하다. 전시대 작가들이 소박한 방식으로 자연을 표현한 반면 극사실 작가들은 자연의 실체에 더욱 객관적으로 다가가려고 노력한다. 또한 극사실회화에는 사회적 삶에 대한 작가들의 시각도 표현되고 있다는 점에서 구상미술과 차별화된다. 이들은 일상적 삶의 비본질성과 소외를 나타내면서 이에 대비되는 가치관을 제시하는데 그 바탕에는 항상 자연이 있는 것이다. 이것은 그들이 다가가고자 하는 궁극의 실재가 자연으로, 자연은 단지 기표적 측면에서만 드러나는 것이 아니라 기의로서 그 안에 미의식을 내포하고 있다는 것을 의미한다.

60 같은 책, p.17

• 문화: 사회적 존재로서의 인간과 자연의 조화

극사실 작가들의 작품에는 자연과 인간을 통합하는 모티프로서 문화적 상징물들이 종종 화면에 등장한다. 대표적인 예가 인간의 지성을 상징하는 문자 또는 글로 쓰인 서지書誌인데, 때론 역사를 이루고 문화를 발전시켜왔던 오랜 도구(펜, 칼, 시계, 증기기관차)가 등장하기도 한다. 이들 가운데 특히 많은 작가들은 자연물을 문자와 조합하는 모티프를 선호한다.

김창열은 물방울만을 묘사한 연작 이외에도, 인쇄 서지 위에 물방울을 그려 인간의 지성과 자연을 조합하여 표현한다.[4.22] 김창열이 소재로 택한 잡지나 신문지, 천자문은 인쇄 매체로서 일종의 기호다. 인쇄 매체 표면에 묘사된 물방울은 근대 문명의 광학적이고 미시적인 시각을 대변한다. 인쇄 매체와 물방울의 조합은 인간 문명과 자연의 조합을 의미한다. 물방울이 번지며 스며든 흔적은 자연적 존재인 인간이 언어를 사용하는 존재, 또 물질을 초월한 정신적 존재로 변화하는 것을 의미한다.

고영훈은 고서古書와 돌을 조합하여 작품을 구성하는데,[4.23] 돌은 자연적 존재인 인간을 대변하고 문자, 책은 지적 존재인 인간을 대변한다. 책과 돌의 조합은 이와 같이 자연과 문명의 조화를 의미하는 것이다. 고영훈은 이러한 의도를 다음과 같이 피력하고 있다. "우리들이 동양인이라는 것을 염두에 두는 것이 좋을 것 같습니다. 그러니까 돌에 대한 이상적인 상징에서 현실로 접어들 때 인간과 인간이 사회에서 적응해 나갈 때 느껴지는 것이 그림으로 나타났다고 말해도 좋을 것입니다."[61] 한편 책은 지적 존재자인 인간이 살아가는 생활현실을 상기시킨다. "구체적으로 영수증, 고지서 등 피부에 맞닿는 경험들이 함축되어 나온 것이 책. 문자를 통한 상징을 집약시켜 놓은 것이 책. 책은 생활의 절실한 필요에서 나왔다고 보기도 하고… 필요에 의해 돌과 책이 만났다고나 할까요?"[62] 이를 통해 작가는 돌과 책의 '대등한 만남의 관계' 그리고 '행복한 친화관계'를 궁극적으로 표현하려 했다. 이는 곧 자연과 현실과의 조화를 의미

61 고영훈, 「시각적 대결에서 삶의 환경으로」, 앞의 책, p.104
62 같은 책, p.104

4.22
김창열, 〈Memory〉,
1976

4.23
고영훈, 〈돌 책〉,
1985, 종이에 아크릴릭, 142×98cm

하는 것이며, 양자가 동등한 비중을 갖고 있음을 뜻한다. "저는 어느 쪽에 특별히 비중을 두고 있지는 않습니다. 문자나 돌이나 같은 각도에서 보는데 어느 쪽 한쪽으로 치우칠 때 문제가 되리라고 봐요."[63] 책 위에 드리워진 그림자는 이 양자를 매개하는 '완충 공간'으로 볼 수 있다.

문화에 긍정적 가치를 부여하는 작가들을 분석하면, 그들의 관점이 현실의 문화적 상황을 파악하기 위하여 이중적 가치에 기반하고 있음을 알 수 있다. 하나는 작가들이 지향하는 지적문명의 세계이며 다른 하나는 산업사회를 지배하는 물질문명이다. 지적문명의 세계는 글로 된 문화로, 자연 속에서만 살기 어려운 인간이 현실에서 향유할 수 있는 정신적 가치를 상징한다. 따라서 극사실화에서 작가들이 전달하려는 메시지는 다음과 같은 세 가지 의미로 압축된다. 첫째, 자연적 존재로서 인간이 지닌 자연에 대한 애착은 자연 대상물을 극히 사실적으로 묘사하면서 잃어버린 자연에 대한 거리감 및 향수를 동시에 불러일으킨다. 둘째, 사회 환경이 주가 되는 현대적 삶의 현상을 즉물적으로 재현함으로써 현실에 대한 비판의식을 간접적으로 드러낸다. 셋째, 자연과 대비되는 지적 존재로서 인간은 문자나 문화적 상징물을 통해 암시된다. 여기서 세 번째 요소는 자연과 사회 간의 간극을 메우는 가교 역할을 한다. 인간은 물질적·정신적 문명을 발전시키는 과정에서 자연과 점점 멀어지게 된다. 그러나 인간이 오늘날 자연으로 회귀하는 것은 불가능하므로 인간에 대한 신뢰감은 정신적 가치를 상징하는 문자나 인쇄물 등 문명의 도구들로 표현되는 것이다.

이상에서 분석한 결과는 한국 극사실회화의 여러 시각기호들의 상징성은 인간의 자유, 자연, 인간과 자연의 조화 등의 미의식을 내포하고 있음을 보여준다. 이러한 시각기호들은 단순한 재현물이라 할지라도 복합기호적 의미작용을 통해 상징적 메시지를 함축한다. 이런 극사실회화의 기호적 특성은 다음과 같다. 첫째, 그렸다는 흔적이 남는 터치에 의해 인간적인 것을 중요시하는 지표적 특성이 나타난다. 둘째, 자연적인 소재가 많이 활용되는데 이때 자연은 종종 소외되어 낯선 자연으로 표현된다.

63 같은 책, p.106

그 결과 변형되거나 가공되고 때로는 고립되거나 황폐화되어 보이는 자연의 이미지는 원초적 자연을 상기시킨다. 셋째, 작가는 일상의 소재도 많이 활용한다. 일상에서 인간이나 물건들은 작가 개인의 체험이 스며든 주관주의적 이미지로 나타난다. 그럼에도 그것들은 그 시대의 사회적 분위기와 경험을 환기함으로써 객관적인 접근을 가능하게 한다. 넷째, 극사실화에 나타난 문화적 상징물들은 자연과 인간의 통합적 원리를 나타낸다. 작가는 자연과 인간의 조화와 합일을 추구하는데 그 매개물이 문화적 상징으로 작용한다.

작가들이 사용한 시각기호의 상징들은 현실에 대한 일종의 가치판단을 담고 있다. 그 판단은 현실을 긍정하든 부정하든, 또는 애매하게 대하든, 정도의 차이는 있지만 작가들이 희구하는 유토피아적 가상현실과 늘 밀접하게 연관된다. 일상적 삶의 환경에 대한 극사실 작가들의 비판적 시각은 반대급부로 그로부터 도약하려는 미의식을 구현한다. 미적인 것이란 작가가 묘사한 즉물적 대상이 아니라 그것이 상징하는 것과는 대치되는 경우가 많다. 따라서 지극히 평범하고 일상적인 극사실회화의 주요 모티프에 대한 묘사는 오히려 모종의 강박관념의 표현으로 볼 수 있다. 작가들은 이러한 대상을 치밀하게 묘사함으로써 그 대상으로부터 벗어나려는 욕구를 나타낸 것이다. 이런 의미에서 사실적 재현기법으로 묘사된 소재들은 사실상 작가들의 도약 발판이 되고 궁극적으로 '원초적 자연'을 목표로 하는 것이다. 여기서 자연 이미지는 이상향으로 제시되는 동시에 인간의 자유를 암시한다. 그러나 극사실 작가들은 전시대의 구상작가들처럼 자연과 융화된 친화적인 감정을 도출하기 어려웠고, 그래서 자연을 규정하기 힘든 수수께끼 같은 존재로 표현할 수밖에 없었던 것이다.

에필로그

미적인 것을 느끼고, 작품에 담아내고, 수용하는 모든 활동이 미의식과 연관된다. 이러한 미의식은 어떤 소재나 구체적인 대상으로 나타나는 것이 아니라 비가시적으로 정서나 정신에 호소한다. 한국적 미의식은 단순한 소재나 묘사를 통하여 느껴지지 않는다. 그것은 형상을 통해 대상을 환기하는 감각적인 수단에 의존하지만 그 내용은 정서와 정신을 통해 느껴지는 것으로써 내적이며 비감각적인 특징을 갖고 있다. 따라서 한국적 미의식은 우리의 정서와 정신에 각인된 삶의 체험내용이다. 이런 내용을 환기하기 위해 작가들이 즐겨 사용했던 소재와 눈과 마음에 호소력 있게 다가오는 형태와 색채는 한국인들이 영위했고 또 살아가는 삶의 모습, 그리고 환경과 닮아 있다.

 미술작품 하나하나는 작가가 만든 세계다. 그 세계 속에 작가는 미술의 매재를 사용하여 인간 삶의 온갖 내용을 표현하는 것이다. 이를 통해 우리는 인간 존재에 관한 것을 근본적으로 성찰할 수 있게 된다. 작품의 표현과 감상을 통해 나타난 '나'와 관련된 다른 모든 존재와의 관계는 '나' 자신의 존재 의미를 파악하게 한다. 작가는 고유한 방식으로 인간 삶의 모든 측면을 포착한다. 그러기에 미술의 형상화 방식은 인간만큼 복잡하고 독특하며 다층적인 것이다.

 한 작가의 생애에 걸쳐서 여러 형상화 방식이 다양하게 나타나는 경우는 흔하다. 작가가 표현하려는 실재가 산봉우리라면 그 봉우리에 오르는 여러 가지의 길이 있게 마련이지만 어느 길을 택하든 그 길은 결국 산 정상에서 만나는 것이다. 미술의 경우도 마찬가지다. 작가가 실재를 표현하기 위해 구상이나 추상, 또는 구상과 추상이 종합된 방식 중 그 어떤 것을 선택하든 그것은 중요한 것이 아니다. 실재를 다시 보여주는 형

상화 방식은 무수히 많기 때문이다. 개별 작가마다, 또 작품에 따라 미의식이 다양하게 나타나므로 이를 특정 개념으로 보편화하기는 쉽지 않을뿐더러 적절치도 않다. 오히려 미의식에 대한 탐구는 자연과 인간, 그리고 삶에 대한 작가 개개인의 표현의도를 토대로 분석하는 것이 더 적합하다.

한국 구상작가들의 작품들은 대체로 충실한 회화적 기량, 밝고 신선한 색채 처리, 화면 전체의 균형감을 보여준다. 따라서 사실적 묘사방식을 택하는 작가들이라도 보이는 것을 단순히 재현하는 것이 아니라 화면의 구성미, 대범한 형태감각, 색채의 미묘한 뉘앙스 등을 전달하려고 노력한다. 특히 작가들은 소재를 배치함에 있어서 구성적 균형과 안정감, 조형적인 통일성을 중시한다. 또한 이들은 세부적인 형태를 생략하고 과감한 색채 대비를 통해 스스로 체험하고 자기화한 삶의 정서를 표현적으로 전달한다. 이로써 미술이 외적인 것의 재현만이 아니라 정서의 표현임이 각인되는 것이다. 작가들은 이를 통해 외적인 삶의 모습과 내면의 현실을 반영하면서 인간 삶의 온갖 정서를 모두 포괄하는 다양한 미의식을 보여준다. 또한 이들은 삶에서 나타나는 온갖 정서와 정신적 의도를 보여주기 위하여 생애에 걸쳐서 다양한 유형의 기법을 개발하고 보여주기도 한다.

추상은 한국 근현대미술사에서 매우 중요한 위상을 차지한다. 즉 추상을 통해 순수한 조형언어를 바탕으로 한 새로운 미의식으로 새로운 실재를 추구하는 모더니즘의 정신을 구현하면서도 한국적 미의식을 다각적으로 접목시키려 했던 실험정신이 높이 평가되고 있다. 추상작가들이 추구했던 내적 실재의 내용을 보편적으로 아우를 수 있는 표현이 자연과 정신이다. 자연과 정신은 삶 속에서 '의미'가 있는 것으로 추구되고 표현할 만한 가치가 있다고 간주된다. 예술가는 삶 속에서 '의미'를 찾고 이를 표현하려고 형식화를 모색한다. 그러기에 의미가 잘 안 보이거나 찾을 수 없다면 이를 찾기 위한 과정의 어려움을 기록하는 것 또한 예술가의 할 일이다. 의미를 무화하거나 부정하는 예술가의 몸짓 또한 참된 의미를 소극적으로 표현하는 한 방법이다. 또한 의미의 반대명제를 제시하는 것도 좋은 예다. 이런 의미에서 예술가는 어떠한 경우에도 '의미'의 신봉자라 할 수 있다.

1980년대 한국의 비판적 리얼리즘 미술경향을 대표하는 '현실과 발언'의 작가들은 작품을 통해 사회적 삶의 이야기를 담으려 하는데, 이것은 미술에 나타난 서사성의 발로로 볼 수 있다. 본서는 그 미학적 의의를 루카치의 후기미학에 기반한 리얼리즘의 관점에서 재고찰하였다. 현발의 작가들이 시각적으로 보여준 서사적 리얼리즘의 특징은 다음과 같다. 그들은 추상화된 현실이 아니라 구체적인 현실을 형상화하려 했고, 이런 현실을 총체성의 관점에서 인식하려 했다. 또한 인간관에 있어서도 인간의 존재상황을 추상적으로 파악하지 않고 '전형'으로 파악하고 구체적인 사회 및 역사적 환경 속에서 고찰하고자 했다. 그들은 이를 통해 인간이 현실의 핵심적 내용을 인식하고 이를 예술에 반영할 수 있음을 보여주려 한 것이다. 현발의 여러 작가들은 인간에 대한 휴머니즘적 관점과 '지금 그리고 여기' 삶의 의미를 비판적으로 모색하면서 이를 통해 더 나은 삶에 대한 전망을 간접적으로 제시한다. 이 점에서 그들은 루카치가 주장했던 리얼리즘과 내용상으로 일치하고 있는 것이다.

극사실회화는 1980년대 초반 한국의 신형상미술의 중심을 이룬다. 극사실회화 속에 내재된 미의식은 인간의 자유, 원초적 자연, 그리고 인간과 자연이 조화를 이루는 문화로 수렴된다. 작가들이 활용했던 시각기호의 상징들은 현실에 대한 일종의 가치판단을 함축한다. 그 판단은 정도의 차이는 있지만 현실에 대한 긍정, 부정, 또는 애매함 등으로 나타나지만 항상 작가들이 갈망하는 유토피아적 가상현실과 연관된다. 미적인 것은 작가가 표현하고 있는 즉물적 대상이 아니라 그것이 상징하고 있는 것과는 대치되는 경우가 많다. 이런 까닭에 극사실회화 작가들이 표현한 삶의 환경에 대한 비판적 시각은 이로부터 도약하려는 미의식을 그 반대편에서 구현한 것으로 볼 수 있다. 극사실회화의 주된 모티브 중의 하나인 일상적 환경의 묘사는 이에 대한 일종의 강박관념이 표현된 것이다. 작가는 이를 치밀하게 묘사함으로써 물질로 둘러싸인 일상의 삶으로부터 도약하고자 하는 그들의 욕구를 드러낸 것이다. 그러므로 사실적 재현을 통해 보여주었던 극히 일상적인 소재들은 사실 그들이 이런 소재들로부터 벗어나려고 했던 강박관념의 대상이자, 도약할 수 있도록 해주는 발판인 것이다. 여기서 '원초적 자연'은 도약의 목표지점인 것이다.

한국의 작가들에게 내적 '의미'와 '실재'를 대변하는 가장 보편적인 말이 '자연'이다. 자연은 여러 의미를 포괄한 은유어로서, 참으로 존재한다는 의미의 '실재實在'를 종종 지시한다. 작가들과 미술이론가들이 자연을 지칭할 때 여기에는 다음과 같은 모든 내적 실재의 의미가 함축되어 있다. 인간 삶의 원리, 생성되고 소멸되는 삶의 법칙, 궁극적으로 존재하는 것, 도道, 존재하는 것의 섭리, 잃어버린 고향이자 인간이 다시 돌아가야 할 유토피아, 인간의 원래 본성, 정신적 원천, 주객의 합일, 물질과 정신의 합일, 인간과 세계의 상호작용, 소통의 보편성 등이 그것이다. 이처럼 자연이란 말은 포괄적인 내적 실재를 지칭하고 있고 그러기에 작가들의 자연관은 한국인들의 문화적 선통, 살아온 자연환경, 자연과 대비되는 근대적 삶의 환경 등 객관현실의 온갖 요소들을 반영하고 있는 것이다. 이런 점들은 '자연'이 한국 근현대미술을 관통하고 있는 한국적 미의식의 토대를 이루고 있음을 단적으로 보여준다.

참고문헌

강미정, 『퍼스의 기호학과 미술사』, 이학사, 2011

강태희 외, 『한국 현대미술 197080』, 학연문화사, 2004

고영훈, 『아르 비방 24』, 시공사, 1994

고유섭, 『한국미의 산책』, 문공사, 1982

국립현대미술관 편, 『한국미술 99』, 삶과 꿈, 1999

_____ , 『사유와 감성의 시대』, 삶과 꿈, 2002

권영필 외, 『한국미학시론』, 고려대학교 한국학연구소, 1994

_____ , 『한국의 미를 다시 읽는다』, 돌베개, 2005

김경용, 『기호학이란 무엇인가』, 민음사, 1994

김복영, 『눈과 정신』, 한길아트, 2006

김성도, 『현대 기호학 강의』, 민음사, 1998

김영나, 『20세기의 한국미술』, 예경, 1998

김윤수 외, 『한국미술100년』, 한길사, 2006

김이순, 『한국의 근현대미술』, 조형교육, 2007

김재원 외, 『한국미술과 사실성』, 눈빛, 2000

김정헌 · 손장섭, 『시대상황과 미술의 논리』, 한겨레, 1986

김종근, 『한국 현대미술 오늘의 얼굴』, 아트 블루, 2008

김종길 외, 『정치적인 것을 넘어서』, 현실문화, 2012

김지하, 『미학 사상』, 김지하 전집 3권, 실천문학사, 1999

김치수 외, 『현대기호학의 발전』, 서울대학교 출판부, 1998

김형철 외, 『한국인의 자연이해』, 1996년도 교육부 인문사회과학 중점연구비 1년차 보고서

김홍주,『이미지의 안과 밖』, 삼성미술관, 2005

문명대 외,『한국미술의 미의식』, 정신문화연구원, 1984

미술비평연구회 편,『문화변동과 미술비평의 대응』, 시각과 언어, 1994

미학대계간행회 편,『미학의 문제와 방법』, 서울대학교 출판부, 2007

민족미술협의회 편,『한국 현대미술의 반성』, 한겨레, 1988

_____ ,『민미협 20년사』, 민족미술인협회, 2005

민중미술편집회 편,『민중미술』, 공동체, 1985

서성록,『한국의 현대미술』, 문예출판사, 1994

_____ ,『한국 현대회화의 발자취』, 문예출판사, 2006

성완경,『두 개의 문화, 두 개의 지평, 민중미술을 향하여』, 과학과 사상, 1990

_____ ,『민중미술 모더니즘과 시각문화』, 열화당, 1999

안휘준,『미술사로 본 한국의 현대미술』, 서울대학교 출판부, 2008

오광수,『한국 현대미술의 미의식』, 재원, 1995

_____ ,『한국 현대미술 비평사』, 미진사, 1998

_____ ,『한국 현대미술사』, 열화당, 2000

오광수 선생 고희기념논총 간행위원회 편,『한국현대미술 새로보기』, 미진사, 2007

원동석,『민족미술의 논리와 전망』, 풀빛, 1985

유준상,『한국적 정서의 양식화』, 한국일보사 출판국, 1977

유홍준,『80년대 미술의 현장과 작가들』, 열화당, 1994

윤범모,『한국 현대미술 100년』, 현암사, 1984

이구열,『근대 한국화의 흐름』, 미진사, 1984

이석주,『아르 비방 30』, 시공사, 1994

이영욱,『미술과 진실』, 미진사, 1996

이인범 편,『신사실파』, 유영국 미술문화재단, 2008

이일,『이일 미술비평일지』, 미진사, 1998

이주영,『루카치 미학 연구』, 서광사, 1998

조요한, 『한국미의 조명』, 열화당, 1999

지석철, 『아르 비방 11』, 시공사, 1994

최석태, 『이중섭 평전』, 돌베개, 2000

최열, 『한국 근대미술 비평사』, 열화당, 2001

최열 · 최태만, 『민중미술』, 삶과 꿈, 1994

하상일, 『'리얼리즘'의 혼란을 넘어서』, 서울 케포이 북스, 2011

한국미술평론가협회 편, 『한국 현대미술가 100인』, 사문난적, 2009

한국예술종합학교 한국예술연구소 편, 『한국 현대예술사대계 3-6』, 시공사, 2001-2007

한국현대미술사연구회 편, 『한국 현대미술 8090』, 학연문화사, 2009

현실과 발언 편, 『현실과 발언-1980년대의 새로운 미술을 위하여』, 열화당, 1985

홍선표, 『한국현대미술 새로 보기』, 미진사, 2007

『한국 근대회화선집』, 양화1-13권, 한국화1-13권, 금성출판사, 1990

『한국 현대미술: 80년대의 정황』, 갤러리 동숭아트센터, 1980

『한국 현대미술의 한국성 모색 1-4』, 한국 갤러리, 1991-1992

『현대미술로 해석된 리얼리즘』, 경남도립미술관, 2010

김수현, 「지각심리학에서 본 재현 논의」, 『미학』, 29집, 2000, pp.21-42

권영진, 「'한국적 모더니즘'의 창안: 1970년대 단색조 회화」, 『미술사학보』, 35집, 2010

김미정, 「한국앵포르멜과 대한민국미술전람회-1960년대 초반 정치적 변혁기를 중심으로」,
 『한국근현대미술사학』, 12집, 2004

김복영, 「한국현대미술에 있어서 〈물상회화〉의 문제: 그 연원과 〈형상적 경향〉의 원천에 관하
 여」, 『홍대논총』, 26집, 1994, pp.103-125

김영호, 「한국 극사실회화의 미술사적 규정 문제」, 『현대미술학회 논문집』, 13집, 2009, pp.7-
 29

김윤수, 「자연의 확대와 감성의 양식화」, 『한국현대미술전집』, 14집, 1977

김이순, 「'한국적 미니멀 조각'에 대한 재고찰」, 『한국근현대미술사학』 16집, 2006

김정선, 「시각문화에 대한 사회기호학적 읽기에 대한 연구」, 『사향미술교육논총』, 11집, 2004

김정희, 「20세기 미술의 패러다임을 바꾼 전시들과 우리나라 현대미술」, 『서양미술사학』, 19집, 2003

김향숙, 「빌헬름 보링거의 추상과 감정이입: 양식 심리학의 조건」, 『미술사학보』, 34집, 2010

김형숙, 「전시와 권력: 1960년대-70년대 한국 현대미술에 작용한 권력」, 『미술이론과현장』, 3호, 2005

김희영, 「한국 앵포르멜 담론 형성의 재조명을 통한 시대적 정당성 고찰」, 『한국근현대미술사학』, 19집, 2007

남택운, 「시각예술의 기호학 연구」, 『한국콘텐츠학회논문지』, 3집, 2호, 2003, pp.1-10

민주식, 「한국미술과 자연성의 미학」, 『미술사학보』, 6집, 1993

_____, 「곰브리치와 회화적 재현의 심리학」, 영남대학교 인문과학연구소, 1997, pp.229-239

_____, 「뒤보스에서의 시와 회화의 비교고찰」, 『미술사학보』, 12집, 1999

_____, 「추상미술의 미학적 원리: 개념과 장르적 특성을 중심으로」, 『미술사학보』, 34집, 2010

박계리, 「박서보의 1970년대 〈묘법〉과 전통론-야나기 무네요시와 박서보 사이의 지도 그리기」, 『한국근현대미술사학』, 18집, 2007

_____, 「오윤의 말기 예술론에서의 현실과 전통인식-'미술적 상상력과 세계의 확대'에 대한 텍스트 검토」, 『미술이론과 현장』, 6집, 2008, pp.100-121

박용숙, 「향토적 주제의 회복」, 『한국현대미술전집』 11집, 1976

박일우, 「모리스의 미학기호학」, 『불어불문학연구』, 19집, 1993, pp.65-77

박정기·고재성, 「시각이미지의 재현체계 고찰」, 『디자인학 연구집』, 7권, 2호, 2001, pp.61-74

송 무, 「굿맨의 예술상징론에 대하여-그 설명력과 한계-」, 『경상대 논문집』, 26집(2), 1985, pp.25-36

신지영, 「추상, 우리에게 어떤 의미가 있는가?」, 『미술이론과 현장』, 3집, 2005

_____, 「한국 현대미술의 모더니즘 담론과 추상미술의 성별 정치학」, 『한국여성학』, 22집, 4호, 2006

오광수, 「자연주의의 계보」, 『한국현대미술전집』, 7집, 1978

_____, 「한국 근대회화의 정취적·목가적 리얼리즘의 계보」, 『미술사연구』, 7집, 1993, pp.61-70

오종환, 「재현과 허구의 관계에 대한 고찰-회화적 재현을 중심으로-」, 『미학』, 22집, 1997, pp.109-155

_____, 「시각적 재현의 객관성에 대한 소고」, 『미학』, 30집, 2001, pp.301-332

원동석, 「1980년대 미술비평의 논리와 상황-미술운동과 연계된 비평활동을 중심으로」, 『한국 근대미술사학』, 15집, 2005, pp.243-294

유인수, 「한국 추상미술의 진실성」, 『상명대학교 논문집』, 17집, 1986

유준상·박용숙, 「새로운 구상회화의 모색」, 『한국현대미술전집』, 16집, 1978

윤난지, 「김환기의 1950년대 그림: 한국 초기 추상미술에 대한 하나의 접근」, 『현대미술사연구』, 5집, 1호, 1995

_____, 「시각적 신체기호의 젠더구조: 윌렘 드 쿠닝과 서세옥의 그림」, 『미술사학』, 12집, 1998, pp.127-154

_____, 「혼성공간으로서의 민중미술」, 『현대미술사연구』, 22집, 2007, pp.271-311

윤자정, 「미술에 대한 기호학적 접근의 필요성과 의미」, 『미학』, 37집, 2004, pp.83-112

이경애, 「예술작품의 기호학적 해석에서 의미의 불확정성의 문제 : 퍼스의 기호작용을 중심으로」, 『조형예술학연구』, 14집, 2008, pp.31-54

이도흠, 「현실 개념의 변화와 예술텍스트에서 재현의 문제」, 『미학예술학연구』, 20집, 2004, pp.241-263

이인범, 「유영국, 한국 추상미술 재해석의 단서」, 『한국근현대미술사학』, 10집, 2002

_____, 「백색담론에 대하여: 한국인의 미의식 논의에 대한 비판적 고찰」, 『미학예술학연구』, 19집, 2004, pp.211-226

_____, 「추상, 그 미학적 담론의 초기 현상-1930년대 한국의 경우」, 『미술이론과 현장』, 3집, 2005

이정숙, 「곰브리치의 지각과 그의 회화적 재현」, 『미학예술학연구』, 22집, 2005, pp.36-69

이주영, 「루카치의 미술관-회화에 있어서의 리얼리즘-」, 『문예미학』, 4호, 1998, pp.181-209

_____, 「미메시스의 관점에서 본 문학과 미술의 관계-리얼리즘을 중심으로」, 『미학예술학연구』, 16집, 2002, pp.45-66

_____, 「재현의 관점에서 본 예술과 실재의 관계」, 『미학예술학연구』, 21집, 2005, pp.5-38

_____, 「시각적 재현에 있어서 유사성과 실재의 관계」, 『미학예술학연구』, 24집, 2006, pp.259-289

_____, 「현대미술에 있어서 '비감각적 유사성'과 내적인 실재의 문제」, 『미학예술학연구』, 26집, 2007, pp.301-346

_____, 「한국 근대구상미술의 미의식: 유사성의 유형에 따른 재현방식 분석을 중심으로」, 『미학예술학연구』, 30집, 2009, pp.99-126

_____, 「한국 추상미술의 미의식: 내적 실재로서의 자연과 정신」, 『미학예술학연구』, 33집, 2011, pp.211-250

이혜령, 「한국의 극사실주의회화연구」, 숙명여자대학교 대학원 석사학위논문, 2006

임일환, 「예술작품과 예술적 표현의 문제」, 『미학』, 9집, 1982, pp.85-98

장미진, 「현대추상미술에 있어서의 Worringer적 추상론의 의의」, 『미학』, 4집, 1호, 1977

_____, 「'리얼리티'에 대한 관점의 변화론 본 전통과 현대미술」, 『미학예술학연구』, 19집, 2004, pp.293-313

_____, 「한국의 미학과 한국미학의 방향성」, 『미학예술학연구』, 21집, 2005, pp.5-22

장준석, 「한국성을 기초로 한 한국 현대회화 연구」, 『동악미술사학』, 7집, 2006

정영목, 「한국 현대회화의 추상성, 1950-1970: 전위의 미명 아래」, 『조형(Form)』, 18집, 1호, 1995

조요한, 「한국미의 탐구를 위한 서론」, 『미학예술학연구』, 9집, 1999, pp.5-27

지순임, 「한국예술의 해석가능성: 한국미술에 나타난 미의 탐색」, 『미학예술학연구』, 11집, 2000, pp.7-18

채효영, 「1980년대 민중미술의 발생배경에 대한 고찰-1960, 70년대 문학과의 관련성을 중심으로」, 『한국근대미술사학』, 14집, 2005, pp.207-242

_____, 「1980년대 민중미술 연구: 문학과의 관련성을 중심으로」, 성신여대 박사학위논문,

2008

최태만, 「1980년대 한국사회와 민중미술-대중소비사회의 시각이미지와 비판적 리얼리즘 재
고」, 『미술이론과 현장』, 7집, 2009, pp.7-32

홍승용, 「루카치의 리얼리즘론 연구: 그 중심개념들의 현실성」, 서울대학교 독문과 박사학위논
문, 1993

_____, 「리얼리즘과 열린 예술작품」, 『인문학연구』, 24집, 2002, pp.223-235

황유경, 「조형예술적 재현의 기호이론 옹호」, 『미학』, 34집, 2003. pp.325-364

황하연, 「한국 신형상회화와 리얼리티」, 홍익대학교 대학원 예술학과 석사논문, 2007

헤르만 파레트, 「감성적 소통: 기호학과 미학의 만남」, 『기호학연구』, 1집, 1호, 1995, pp.108-
133

『계간미술』, 1978년 가을호-1987년 겨울호

『공간』, 1980년 1월-1997년 5월

Adorno, Theodor W., *Ästhetische Theorie,* Bd. 1-7, Frankfurt a. M., 1970

Aristotle, *Poetics,* trans. I. Bywater, Princeton University Press, New Jersey, 1985

Bann, Stephen, *Abstract art-a language? in Towards a New Art: essays on the background to
abstract art 1910-20,* The Tate Galley, London, 1980

Benjamin, Walter, Lehre vom Ähnlichen, "Über das mimetische Vermögen", in *Gesammelte
Schriften* II -1, Suhrkamp, 1977

Böhn, Andreas, *Vollendende Mimesis: Wirklichkeitdarstellung und Selbstbezüglichkeit in Theorie
u. Literaturpraxis,* de Gruyter, Berlin, 1992

Bru, Charles-Pierre, *Esthétique de L'abstraction,* Presses Universitaires de France, Paris, 1955

Chase, Linda, *Photorealism: the Lift collection,* Naple Museum of Art, 2001

Danto, Arthur C., *After the end of art: contemporary art and the pale of history,* Princeton
University Press, 1995

Daval, Jen-Luc, *Histoire de la peinture abstraite,* Hasan, Paris, 1988

Deleuze, Gilles, *Francis Bacon: Logique de la sensation,* Bd. 1, 2, Paris, 1994

Eco, Umberto, *Das offene Kunstwerk,* Frankkurt a. M., Suhrkamp, 1973

Feldmann, Harald, *Mimesis und Wirklichkeit,* Wilhelm Fink Verlag, München, 1988

Gombrich, E. H., *Art and illusion, a study in the psychology of pictorial representation,* Princeton
 University Press, 2000

Goodman, Nelson, *Languages of Art,* Bobbs-Merrill, Indianapolis, 1968

_____ , *Language of art: an approch to a theory of symbols,* Hackett Publishing
 Company, 1976

Greenberg, Clement, "The Case for Abstract Art", in *The Collected Essays and Criticism,* Vol. 4,
 ed. by John O'Brian, The University of Chicago Press, 1993

Hoffmann, Hasso, *Repräsentation. Studien zur Wort- und Begriffsgeschichte von der Antike bis
 zum 19. Jahrhundert,* Berlin, 1990

Kandinsky, Wassily, *Über das Geistige in der Kunst,* Benteli Verlag, Bern, 1970

Kant, Immanuel, *Kritik der Urteilskraft,* hrsg. Karl Vorländer, Verlag von Felix Meiner in
 Hamburg, 1790/1924

Koller, Hermann, *Die Mimesis in der Antike; Nachahmung, Darstellung, Ausdruck,* Bern, 1954

Koplas, N. *A return to realism representational art may be the hot new movement of the 21th
 century,* Southwest Art, Vol. 1, 2001

Levine, George (Hr.), *Realism and Representation. Essays on the Problem of Realism in Relation to
 Science, Literature, and Culture,* University of Wisconsin Press, Madison, 1993

Lukács, G., *Georg Lukács Werke Bd. 4. Probleme des Realismus I. Essay über Realismus,*
 Luchterhand, 1971

_____ , *Georg Lukács Werke Bd. 10. Probleme der Ästhetik,* Luchterhand, 1969

_____ , *Georg Lukács Werke Bd. 11 / Bd. 12. Die Eigenart des Ästhetischen.* 2 Halbbände,
 Luchterhand, 1963

Meisel, Louis, K., *Photorealism*, foreword by Gregory Battcock: research and documentation by

 Helene Zucker Seeman, Abradale Press, N.Y., 1989

_____ , (selected by) *Photorealism since 1980,* Harry N. Abrams, N.Y., 1993

Meisel, Louis with Linda Chase, *Photorealism at the millennium,* Harry N. Abrams, N.Y., 2002

Morris, Ch, *Foundations of the Theory of Signs,* Chicago University Press, 1970

_____ , "Science, Art and Technology", in *The Kenyon Review,* Vol. 1, No. 4, 1939

_____ , *Signs, language and behavior,* Braziller, N.Y., 1946

_____ , *Varieties of Human Value,* Chicago, 1956

_____ , *Sigification and Significance A Study of the Relations of Signs and Values,* Cambridge,

 1964

_____ , *Writings on the General Theory of Signs,* Mouton, The Hague, 1971

Morris, Ch. with D. Hamilton, 'Aesthetics, Signs and Icons', PPR, Vol. 25. No. 3, 1965

Nöth, Winfried, "Crisis of Representation?", in *Semiotica,* 143 (1-4), 2003

Panofsky, E., *Studies in Iconoloy,* Haper&Row, N.Y., 1939

Pastore, G., "The Representation of Reality by Imaging: between Science and Art-

 Conclusion", in *Rays-Rome-,* Vol. 27, No. 4, 2002

Peirce, Ch. S., *Collected Papers of Charles Sanders Peirce,* Vol. 1-8, Havard University Press,

 1931-1935

Platon, *The Republic,* trans with note by Allan Bloom, Basic Books, N.Y., 1968

Saussure, Ferdinand de, *Cours de linguistique générale,* Charles Bally et Albert Sechehaye, Payot,

 1981

Seuphor, Michel, *l'art abstraite,* Bd. 1-4, Maeght Editeur, Paris, 1971

Sullivan, O., *The Aesthetics of Affect: Thinking Art Beyond Representation,* Angelaki-Oxford,

 Vol. 6, No. 3, 2001

Tatarkiewic, W., *A History of Six Ideas,* Martinus Nijhoff, The Hague, 1980

Tomberg, Friedriech, *Mimesis der Praxis und abstrakte Kunst; Ein Versuch über die*

Mimesistheorie, Luchterhand, Neuwied u. Berlin, 1968

Walton, Kendall L., *Mimesis as make-believe. On the foundations of the representational arts,* Harvard University Press, Cambridge, 1990

Worringer, Wilhelm, *Abstraktion und Einfühlung: Ein Beitrag zur Stilpsychologie,* Piper, München, 1976

게오르크 루카치, 『리얼리즘 미학의 기초이론』, 이춘길 옮김, 한길사, 1985

_____ , 『루카치 미학 1-4』, 이주영 · 임홍배 · 반성완 옮김, 미술문화, 2000-2002

게오르크 루카치 외, 『문제는 리얼리즘이다』, 홍승용 옮김, 실천문학사, 1985

곰브리치, 『예술과 환영』, 차미례 옮김, 열화당, 1994

넬슨 굿맨, 『예술의 언어들』, 김혜숙 · 김혜련 옮김, 이화여자대학교 출판부, 2003

노만 브라이슨, 『기호학과 시각예술』, 김융희 · 양은희 옮김, 시각과 언어, 1991

스테판 콜, 『리얼리즘의 역사와 이론』, 여균동 편역, 미래사, 1986

아서 단토, 『예술의 종말 이후』, 이성훈 · 김광우 옮김, 미술문화, 2004

알기르다스 줄리앙 그레마스, 『의미에 관하여』, 김성도 편역, 인간사랑, 1997

야나기 무네요시, 『조선의 예술』, 박재희 옮김, 문공사, 1982

예브게니 바신, 『20세기 예술철학사조』, 오병남 · 윤자정 옮김, 경문사, 1979

움베르트 에코, 『기호와 현대예술』, 김광현 옮김, 열린 책들, 1998

_____ , 『열린 예술작품』, 조형준 옮김, 새물결, 2006

_____ , 『일반기호학 이론』, 김운찬 옮김, 열린 책들, 2009

장-루이 프라델, 『신구상회화』, 박신의 옮김, 열화당, 1988

타타르키비츠, 『미학의 기본개념사』, 손효주 옮김, 미진사, 1980

페르디낭 드 소쉬르, 『일반 언어학 강의』, 최승언 옮김, 민음사, 1990

색인